KB087741

백과전서 도판집

propaganda

백과전서 도판집 Ⅲ

과학, 인문, 기술에 관한 도판집 제6권(1769)

과학, 인문, 기술에 관한 도판집 제7권(1771)

과학, 인문, 기술에 관한 도판집 제8권(1771)

과학, 인문, 기술에 관한 도판집

제6권

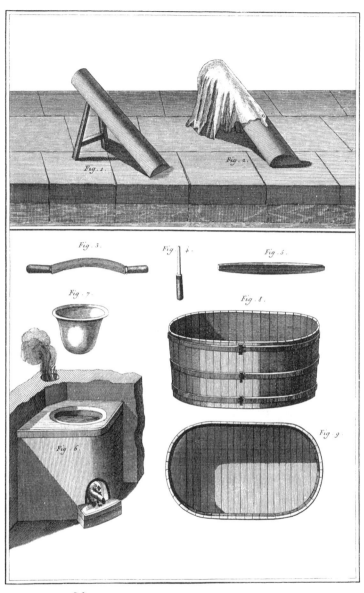

Hongroyeur, Travail de Riviere &c

헝가리식 제혁

예비 작업용 장비

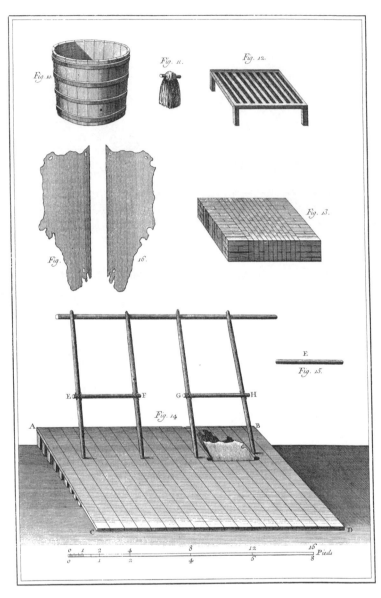

Hongroyeur, Suite de la Planche précédente et travail du Grenier.

헝가리식 제혁

예비 작업용 장비

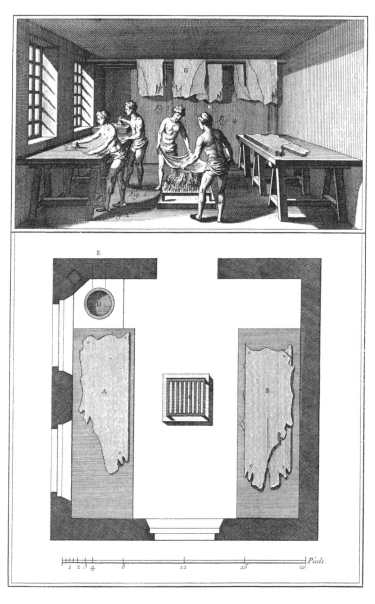

Hongroyeur, L'Opération de mettre au Suif et Plan de l'Etuve.

헝가리식 제혁

기름 먹이기(加脂) 및 건조 작업, 작업장 평면도

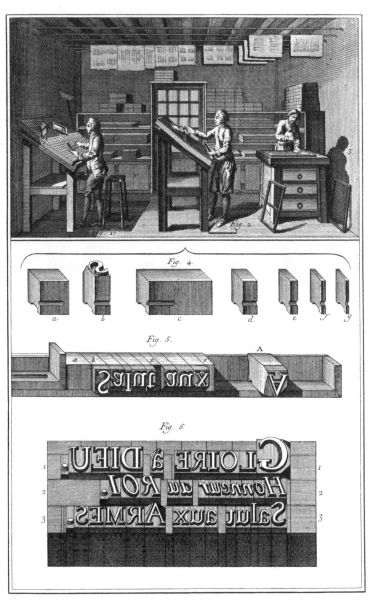

Imprimerie en Lettres, L'Operation de la Casse.

활판인쇄

문선 및 식자, 활자와 공목 및 식자틀(스틱)

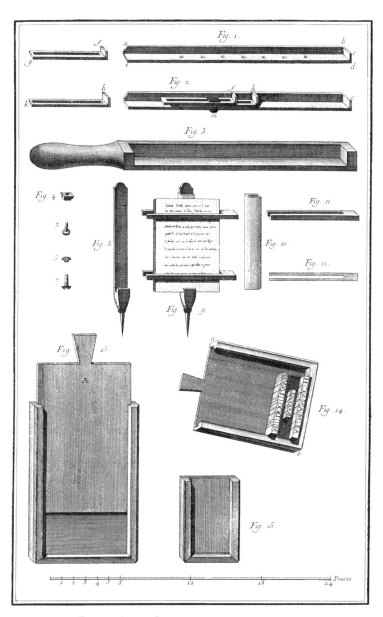

Imprimerie, Suite de la Casse. Ustensiles et Outils.

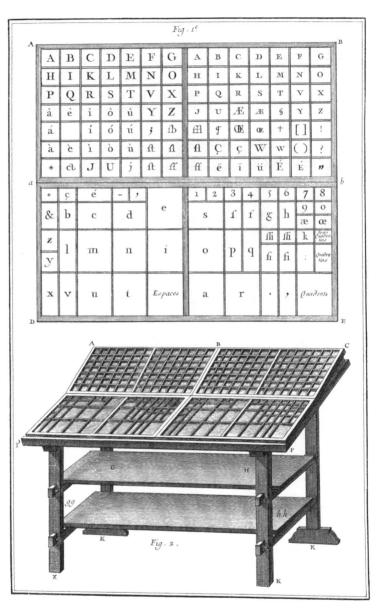

Imprimerie, Casse.

활판인쇄

활자함

1600

Fig. I.ère

Fig. 2.

Imprimerie, Casse Grecque et Casseau Supérieur de la Seconde Partie

Fig. 3

Imprimerie

Casse Grecque, Casseau inférieur de la seconde Partie, et troisieme Partie

활판인쇄

그리스어 활자

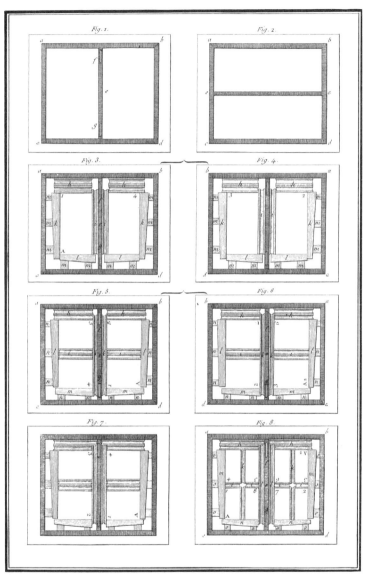

Imprimerie, Impositions.

활판인쇄

판짜기

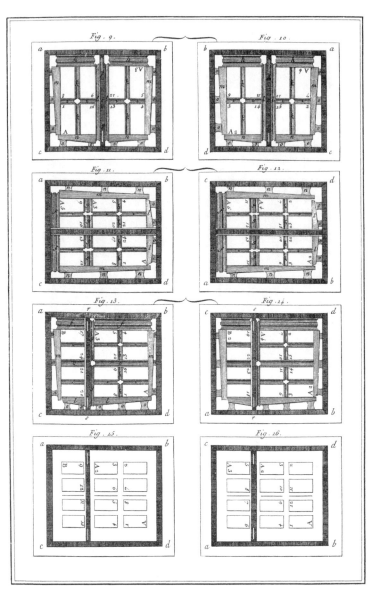

Imprimerie, Imposiťions.

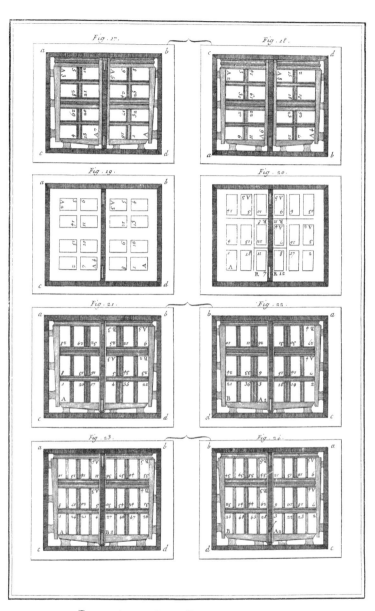

Imprimerie, Impositions.

활판인쇄

판짜기

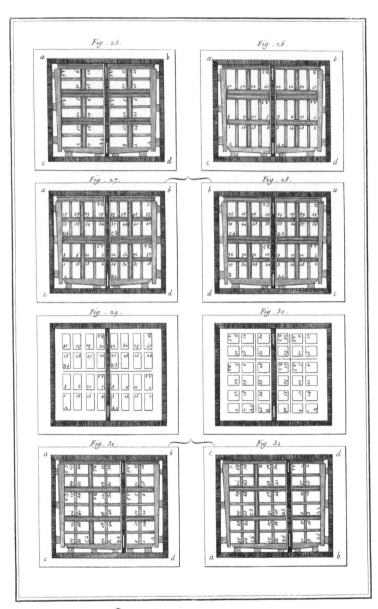

Imprimerie, Impositions.

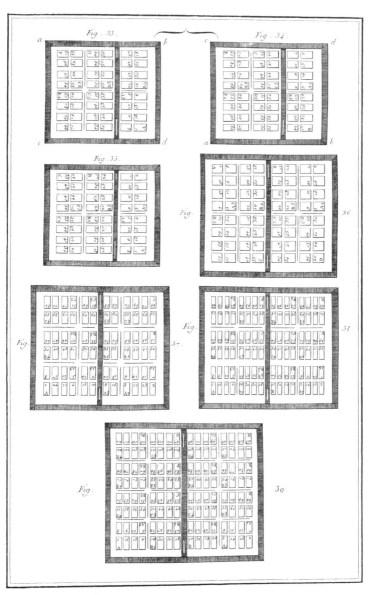

Imprimerie, Impositions

활판인쇄

판짜기

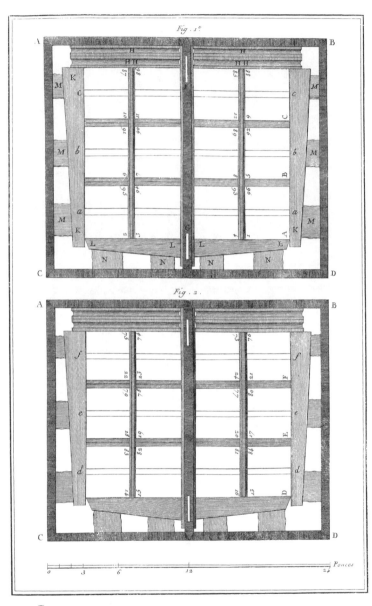

Fig. 1.

Fig. 2.

Imprimerie, Imposition de l'In Vingt-Quatre 1.ᵉ et 2.ᵉ forme.

활판인쇄

24절판 판짜기

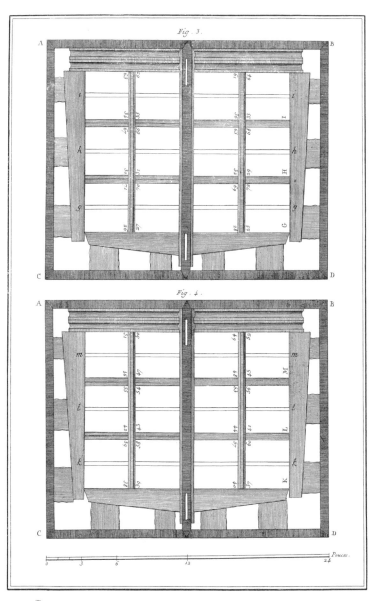

Imprimerie, Imposition de l'In-Vingt-Quatre, 3.ᵉ et 4.ᵉ formes.

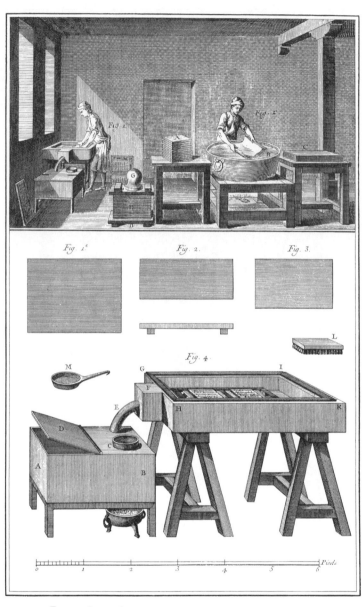

Imprimerie, *Tremperie et Lavage des Formes*.

활판인쇄

종이 적시기 및 판 세척, 관련 장비

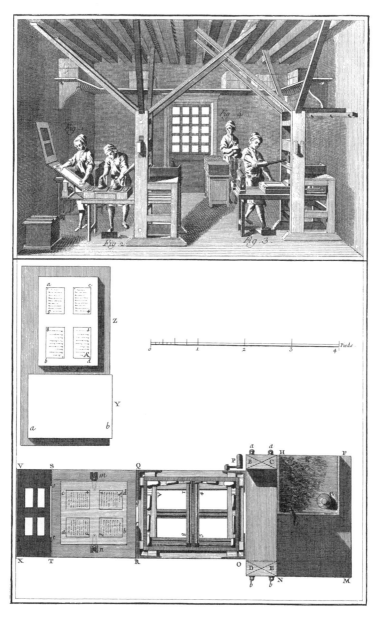

Imprimerie , L'opération d' Imprimer et Plan de la Presse .

활판인쇄

인쇄 작업, 인쇄기 평면도

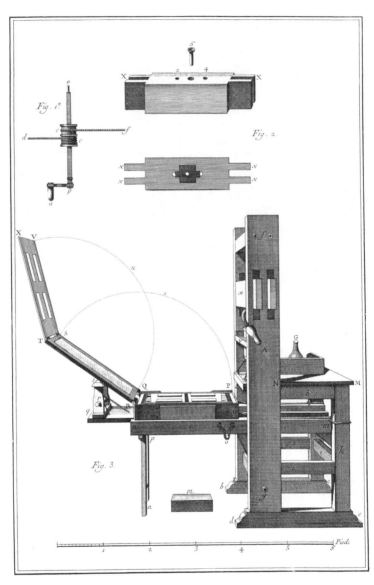

Imprimerie, *Presse vue par le côté du dehors*

활판인쇄

바깥쪽에서 본 인쇄기

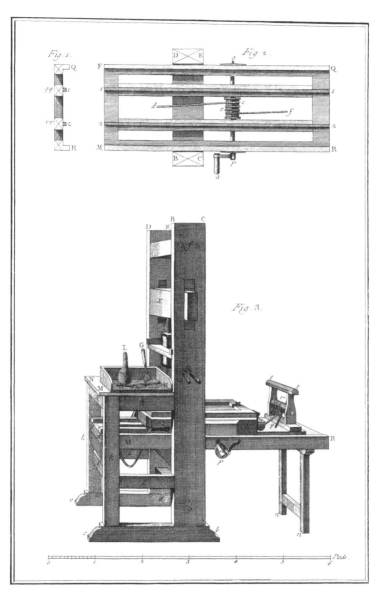

Imprimerie, *Preße vue par le côté du dedans.*

활판인쇄

안쪽에서 본 인쇄기

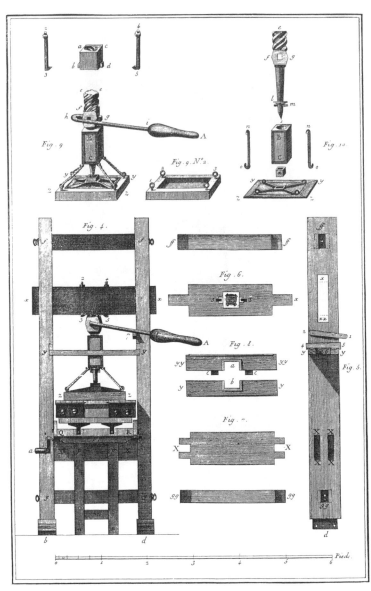

Imprimerie, Développemens de la Presse.

활판인쇄

인쇄기 상세도

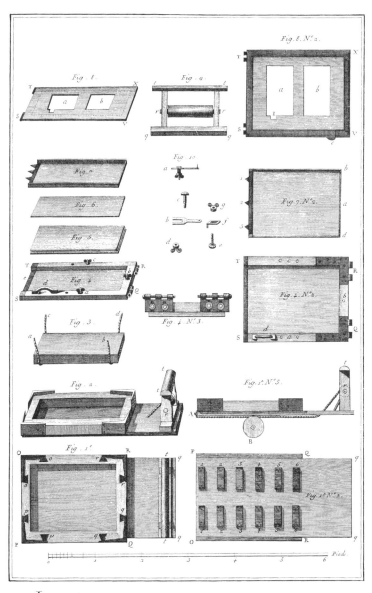

Imprimerie, Presse, Developpements du Train de la Presse.

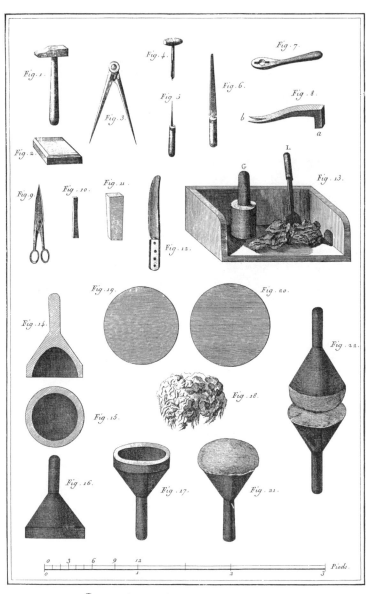

Imprimerie, Presse, Ustensiles et Outils.

활판인쇄

도구 및 장비

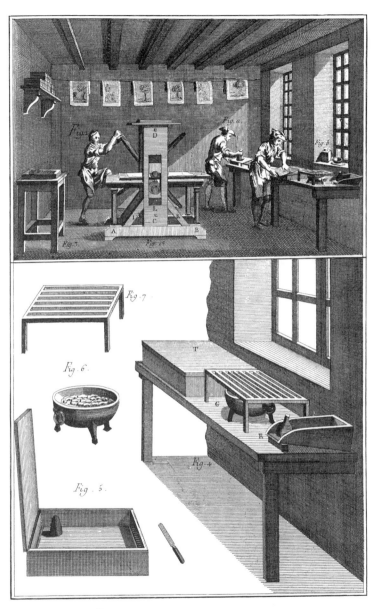

Imprimerie en Taille Douce.

동판 인쇄

동판 인쇄소, 관련 장비

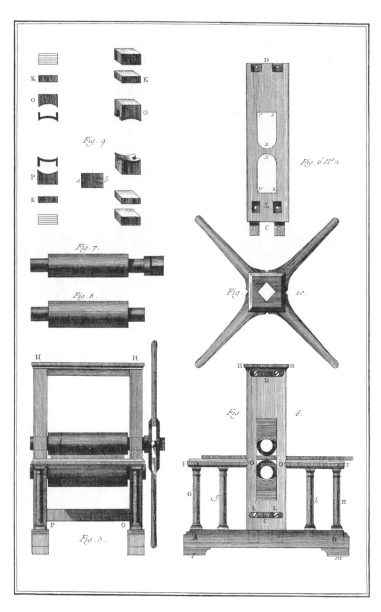

Imprimerie en Taille Douce, *Développement de la Presse*.

동판 인쇄

인쇄기 상세도

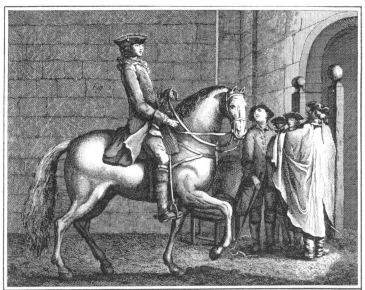

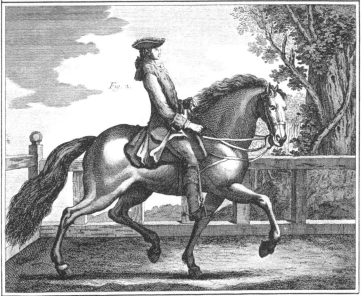

Manège, Le Pas et le Trot à droite

승마와 조교

우평보 및 우속보

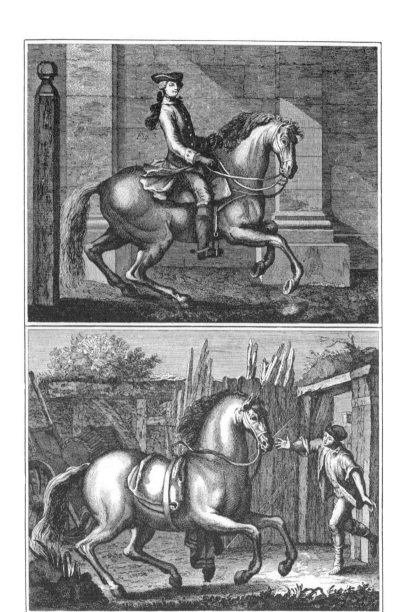

Manège, Le Galop uni à droite, et le Galop faux à droite

승마와 조교

우구보 및 반대구보

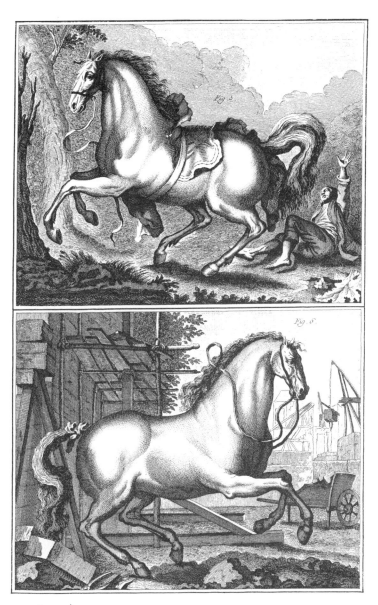

Manège, *Galop desuni du derrière à gauche et Galop desuni du derrière à droite*.

승마와 조교

후지 부정구보

1621

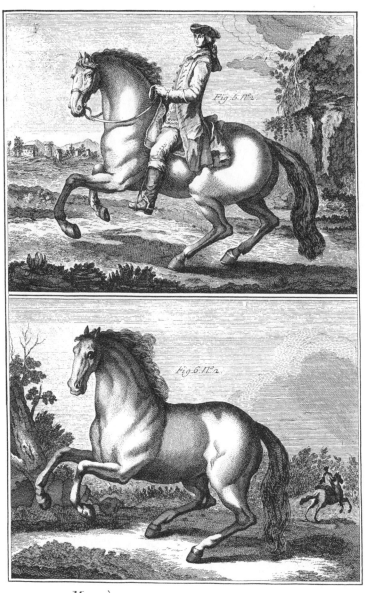

Manège, Le Galop uni à gauche et le Galop faux à gauche.

승마와 조교

좌구보 및 반대구보

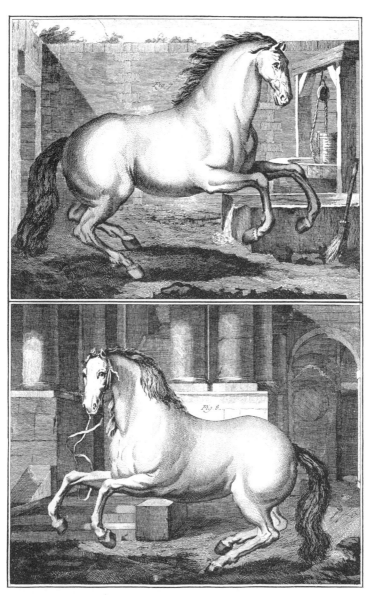

*Manège , Le Galop dessus du devant à droite
et le Galop dessus du devant à gauche.*

승마와 조교

전지 부정구보

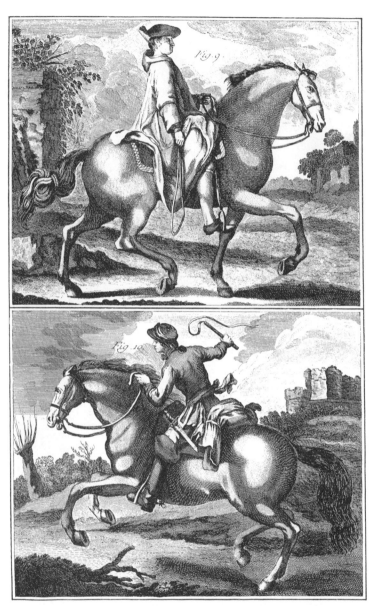

Manege, Allures défectueuses, l'Amble et l'Aubin.

승마와 조교

측대보 및 전지와 후지의 보조가 맞지 않는 잘못된 보법

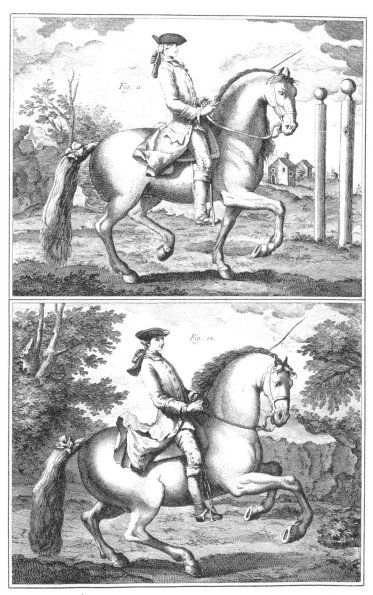

Manège, Airs bas ou près de terre, le Passage et la Galopade.

승마와 조교

파사주 및 수축구보

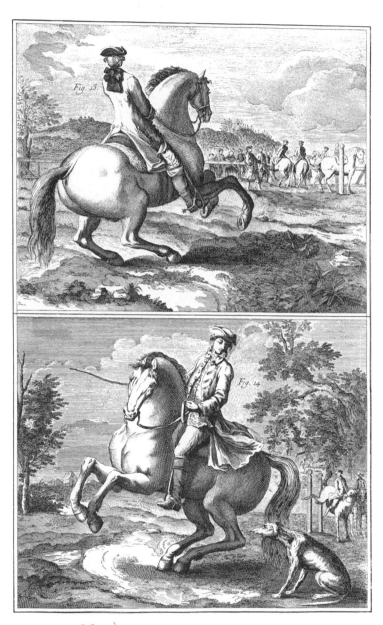

Manège, La Volte et la Pirouette à gauche.

승마와 조교

권승 및 좌피루에트

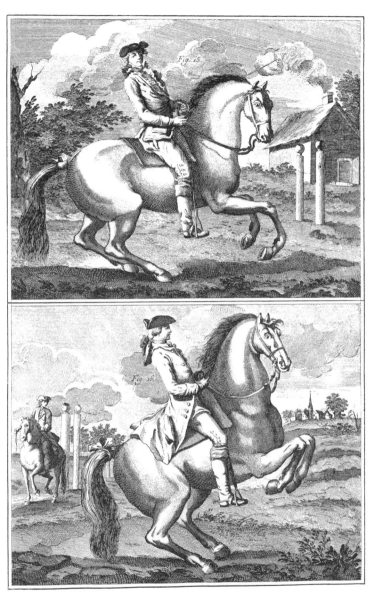

Manège, Terre à Terre à droite. La Pesade.

승마와 조교

오른쪽 앞발이 먼저 나가는 테라테르, 페사드(뒷발로 일어서기)

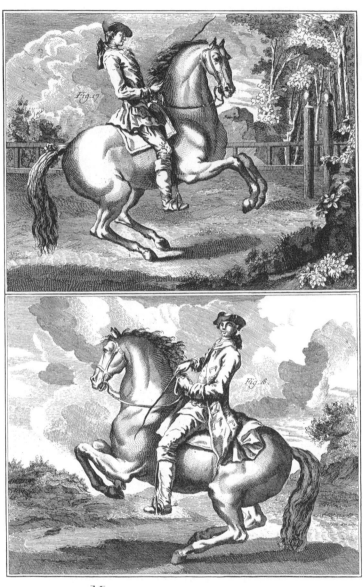

Manege, Le Mézair et la Courbette.

승마와 조교
메제르(테라테르와 쿠르베트의 중간 동작) 및 쿠르베트

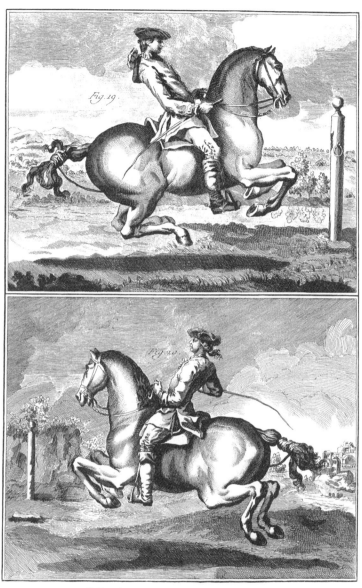

Manège, La Croupade et la Balotade.

승마와 조교

크루파드 및 발로타드

1629

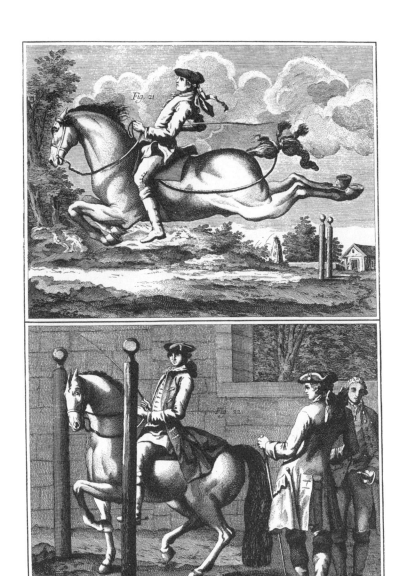

Manège, La Capriole. Leçon du piafer dans les piliers.

승마와 조교

카프리올, 피아페 보법으로 기둥 사이를 통과하게 하는 훈련

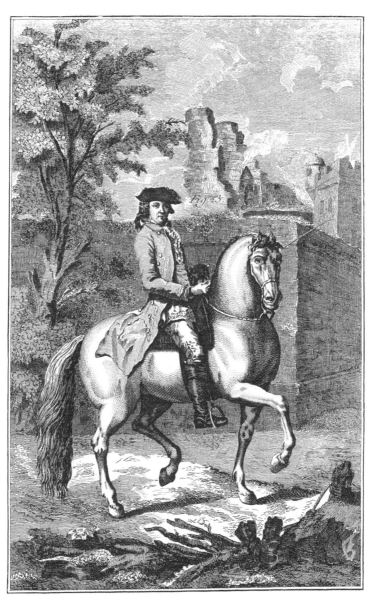

Manège, Leçon de l'Epaule en dedans.

승마와 조교

어깨를 안으로 운동

1631

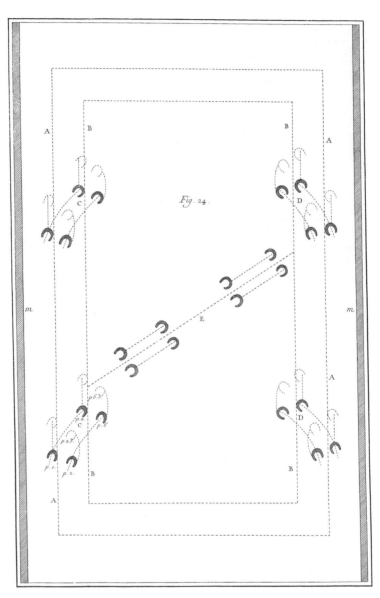

Manège, *Plan de Terre de l'Epaule en dedans.*

승마와 조교

어깨를 안으로 운동 동선도(말발굽이 그리는 도형)

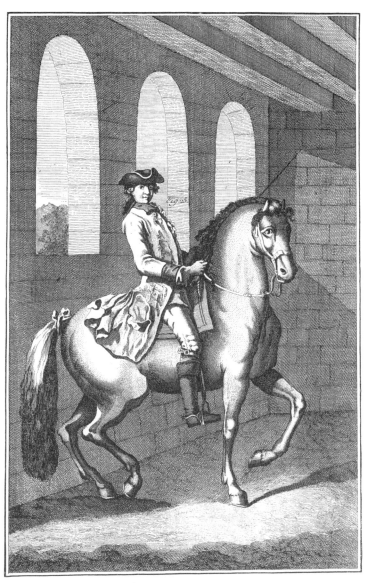

Manège , La Croupe au Mur.

승마와 조교

허리를 밖으로 운동

1633

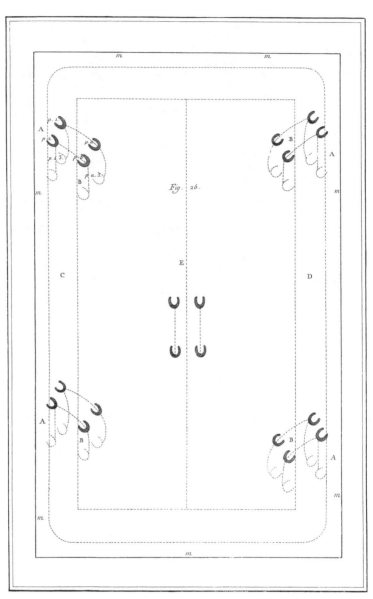

Manège, Plan de Terre de la Croupe au mur.

승마와 조교

허리를 밖으로 운동 동선도

1634

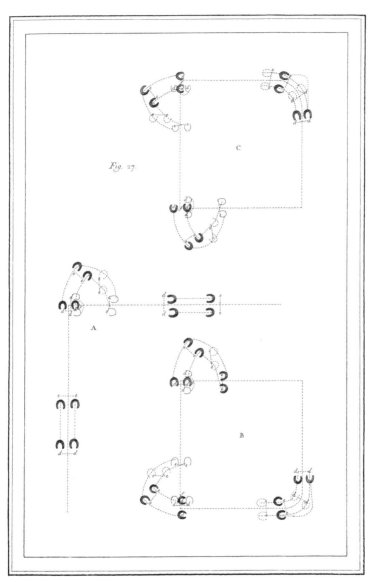

Fig. 27.

Manège, Plan de Terre de la maniere de doubler.

승마와 조교

사각형 그리기 동선도

Fig 28.

Manège, Plan de Terre des Voltes.

승마와 조교

권승 동선도

Fig. 29.

Manège, Plan de Terre des Changements de Main.

승마와 조교

비스듬히 방향 바꾸기 동선도

Manège , Plan de Terre des demi Voltes et Pirouettes.

승마와 조교

반권승 및 피루에트 동선도

1638

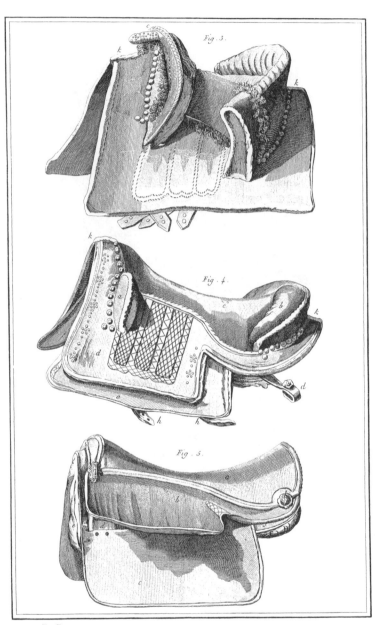

Fig. 3.

Fig. 4.

Fig. 5.

Manège, Selle à Piquer, Selle Angloise à Ragostki et Selle Angloise.

승마와 조교

안장

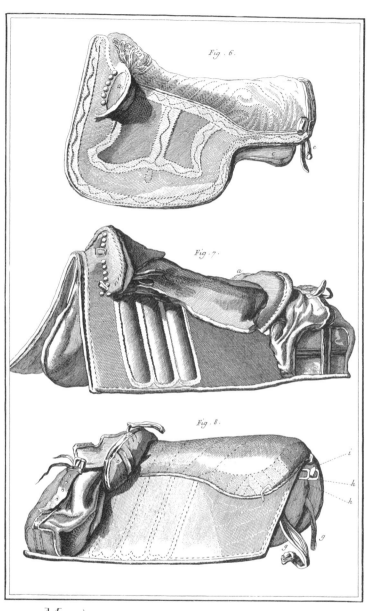

Fig . 6 .

Fig . 7 .

Fig . 8 .

Manège, Selle Angloise Piquée, Selle de Poste, et Selle de Postilon.

승마와 조교

안장

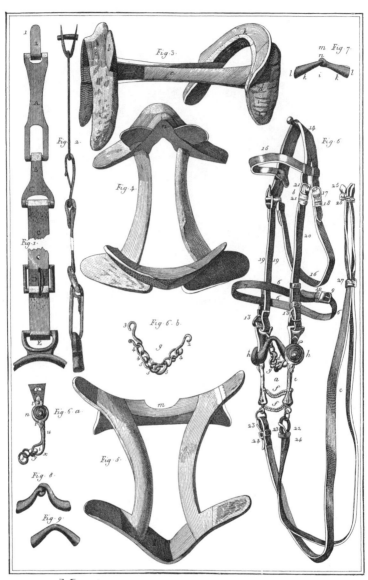

Manège, Porte-Etrieres nouveaux, Arcons, Bride et Details.

승마와 조교

등자 끈 고리, 안륜, 굴레 및 기타 마구

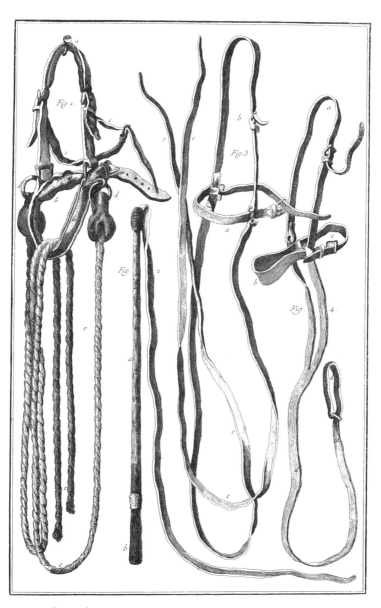

Manège , Différents Instruments servants à dresser les Chevaux .

승마와 조교

다양한 조교 도구

1643

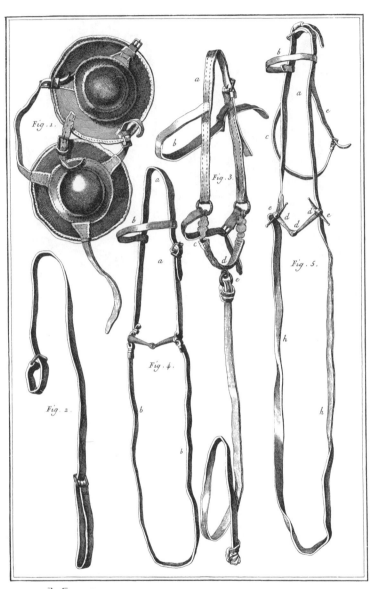

Manège, Suitte des Instruments servants a dreſſer les Chevaux.

승마와 조교

다양한 조교 도구

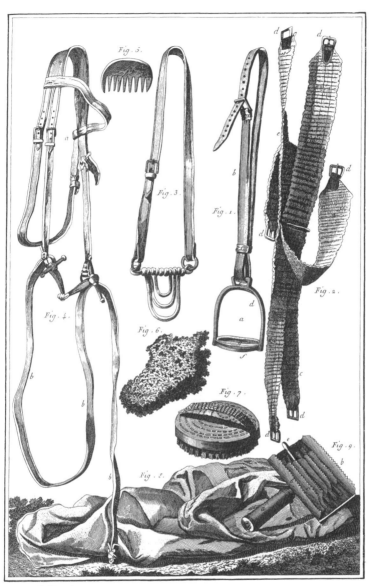

Manège, Suitte des appartenances de la Selle et Meubles d'Écurie

승마와 조교

안장 부속물 및 마사 비품

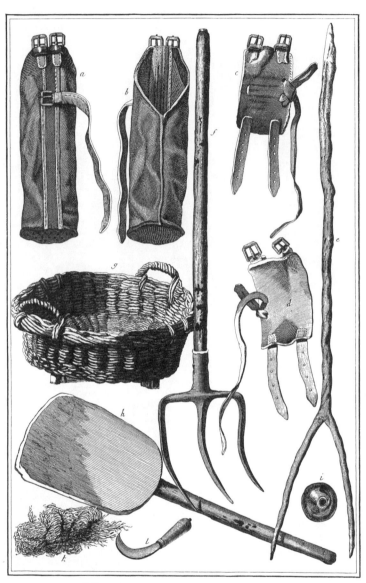

Manège, Suitte des Meubles d'Ecurie.

승마와 조교

안장 부속물 및 마사 비품

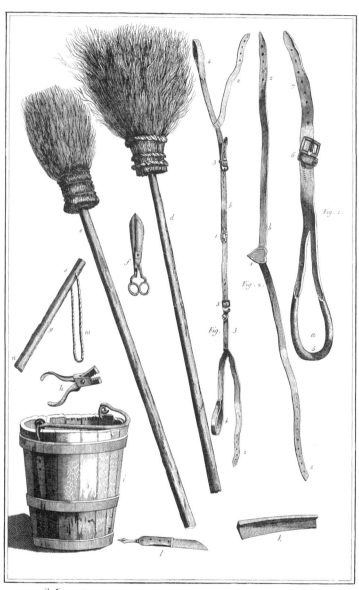

Manège, *Dépendances de la Selle et suitte des Meubles d'Ecurie.*

승마와 조교

안장 부속물 및 마사 비품

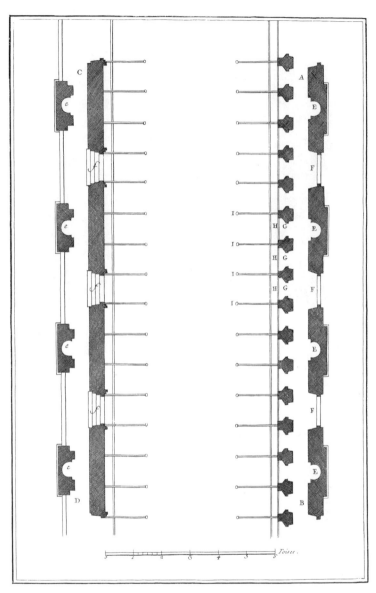

Manège, Partie du Plan d'une Écurie double.

승마와 조교

복식 마사 평면도 일부

1648

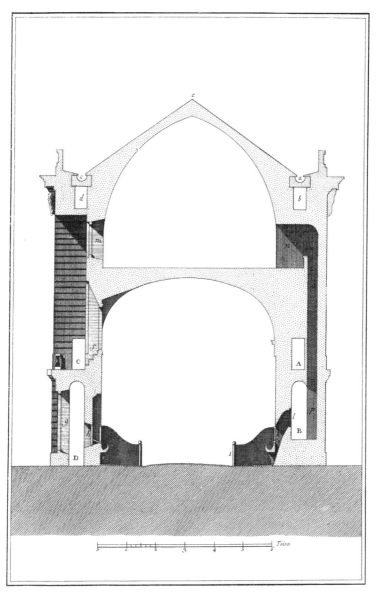

Manège, Coupe Transversalle d'une Écurie double.

승마와 조교

복식 마사 횡단면도

1649

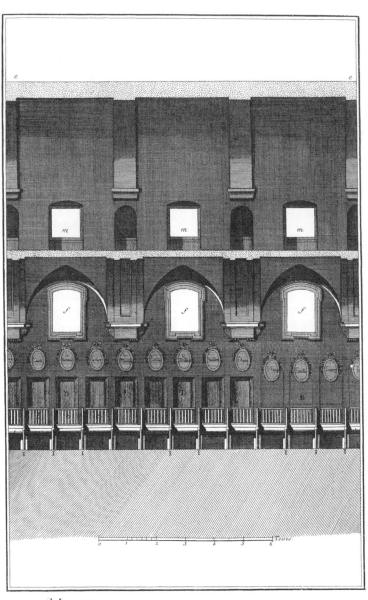

Manège, Coupe et Elévation Interieure d'une Ecurie double.

승마와 조교

복식 마사 단면도 및 내부 입면도

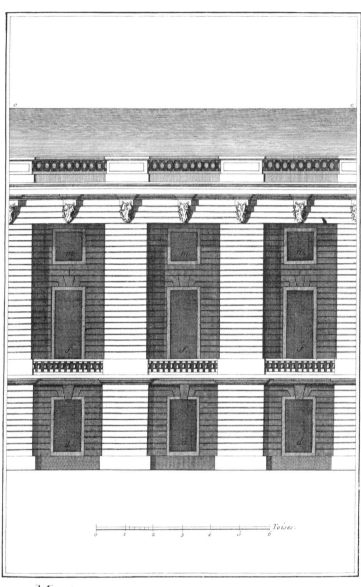

Manège, Partie de l'Elevation Exterieure d'une Ecurie double.

승마와 조교

복식 마사 외관 입면도 일부

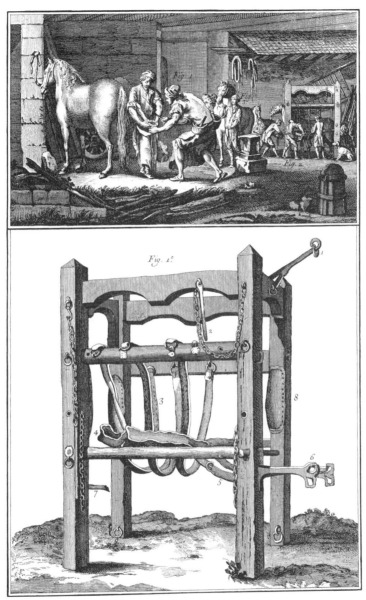

Marechal Ferrant et Opérant, Travail.

편자 제작과 부착 및 마의술(馬醫術)

작업장 및 장비

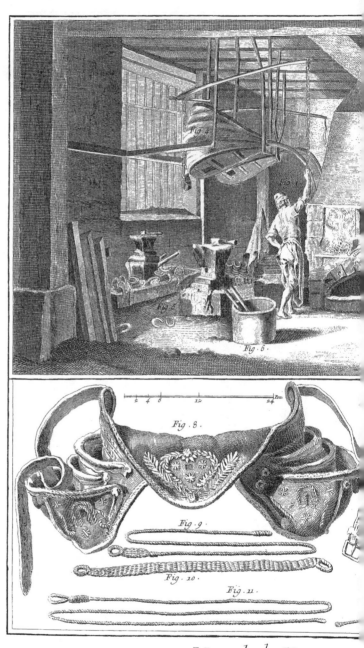

Marechal Ferrant e

편자 제작과 부착 및 마의술
대장간, 관련 도구 및 장비

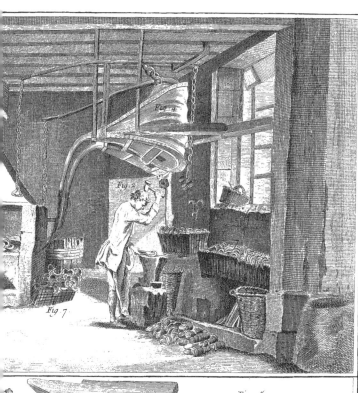

t., *Travail de la Forge et Outils.*

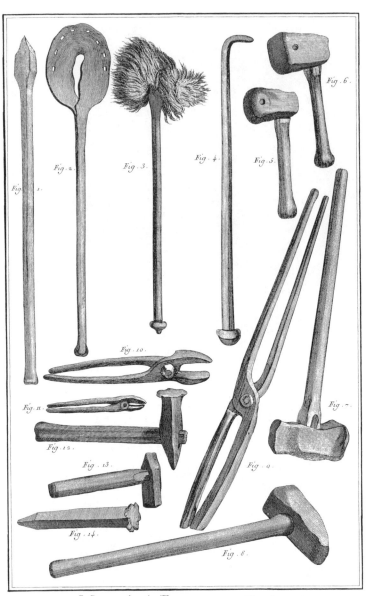

Marechal Ferrant et Opérant, Outils.

편자 제작과 부착 및 마의술

도구

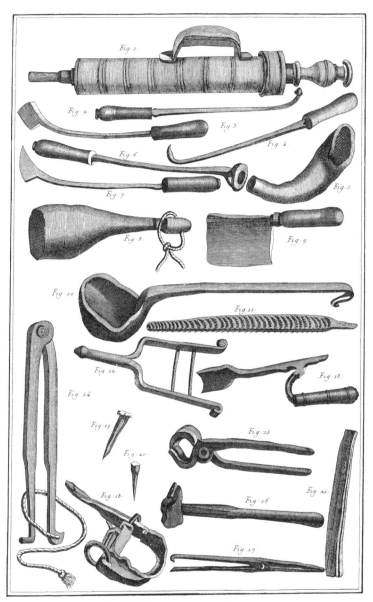

Marechal Ferrant et Opérant, outils.

편자 제작과 부착 및 마의술

도구

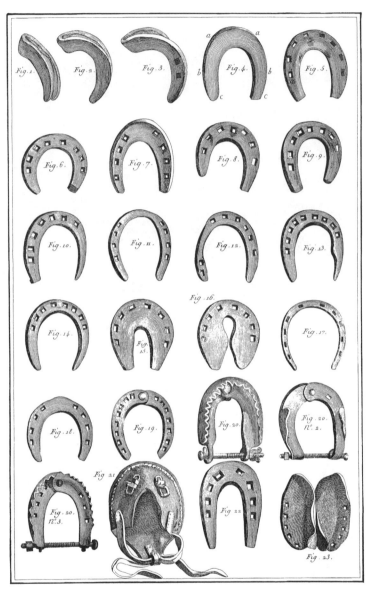

Marechal Ferrant et Operant, Fers Anciens et Modernes.

편자 제작과 부착 및 마의술

고대 및 근대 편자

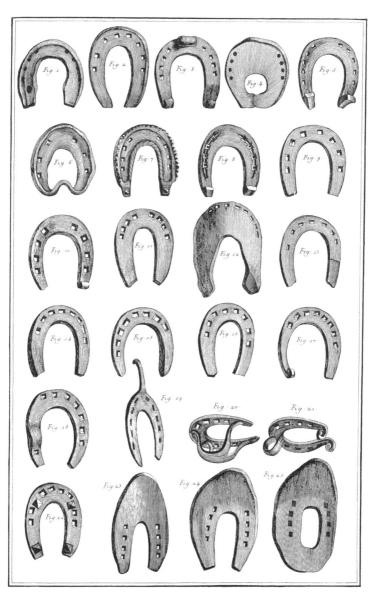

Marechal Ferrant et Opérant, *Fers anciens et modernes*

편자 제작과 부착 및 마의술

고대 및 근대 편자

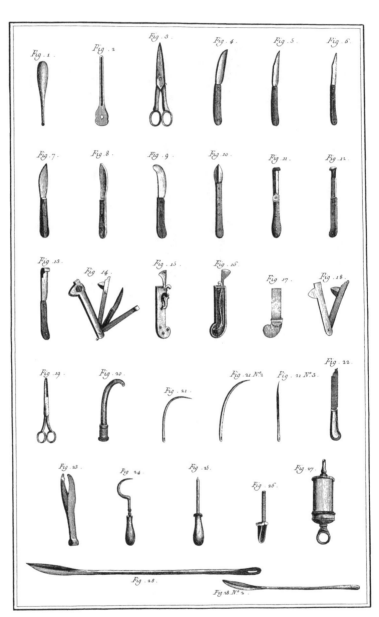

Outils du Marechal Opérant

편자 제작과 부착 및 마의술

수술 도구

1660

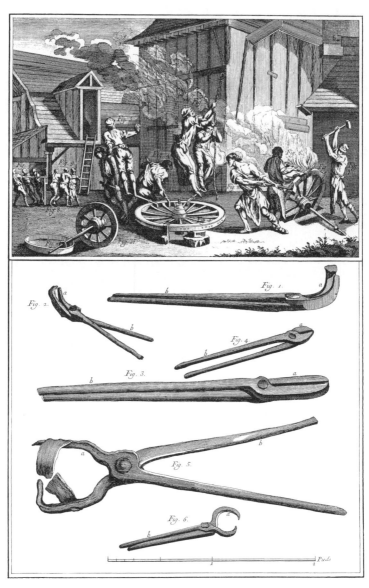

Marechal Grossier, *Outils*.

야공(수레바퀴 및 굴대 제작)

바퀴를 만드는 노동자들, 관련 도구

1662

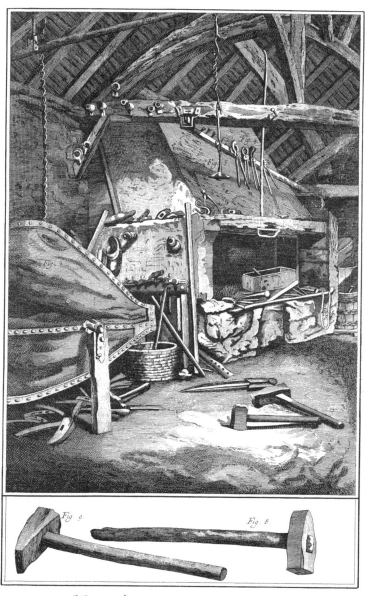

Marechal Grossier, *Forge et Outils.*

야공

대장간 내부, 작업 도구

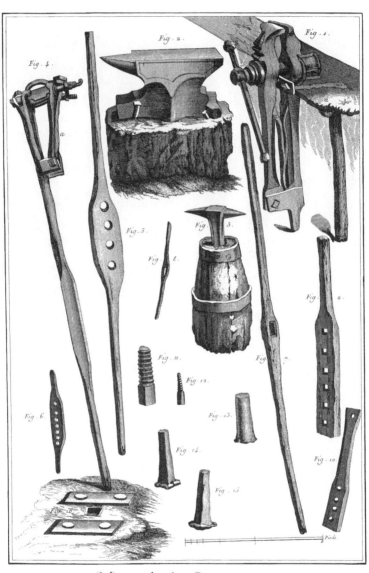

Marechal Grossier, Outils.

야공

도구 및 장비

1664

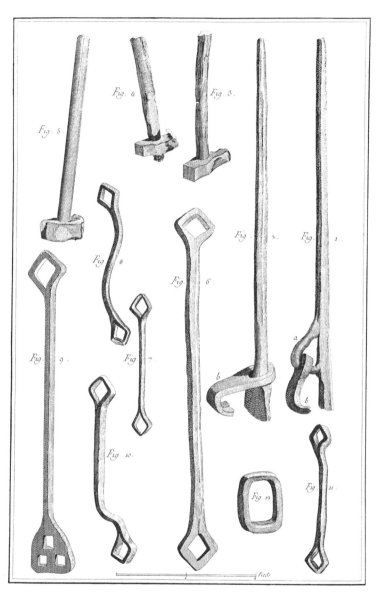

Marechal Grossier, Outils.

야공

도구

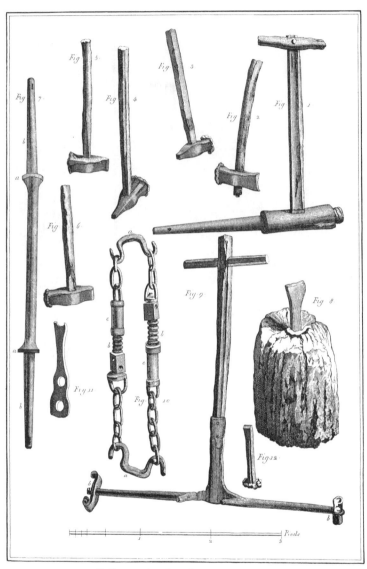

Marechal Grossier, Outils.

야공

도구

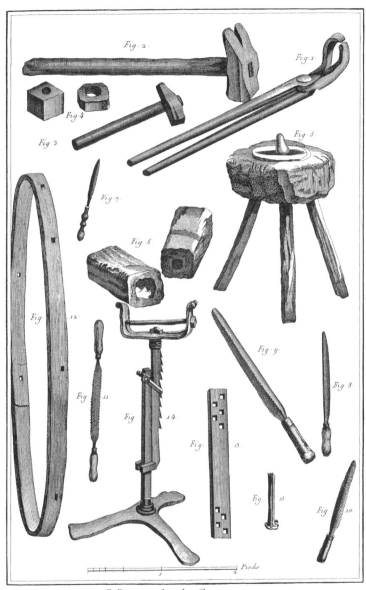

Marechal Grossier, Outils.

야공

도구

1667

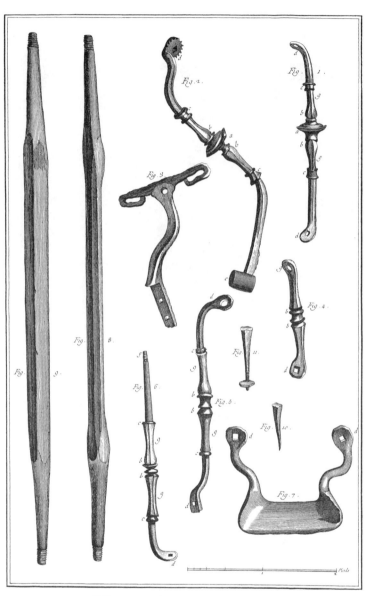

Marechal Grossier, Ouvrages.

야공

완성품

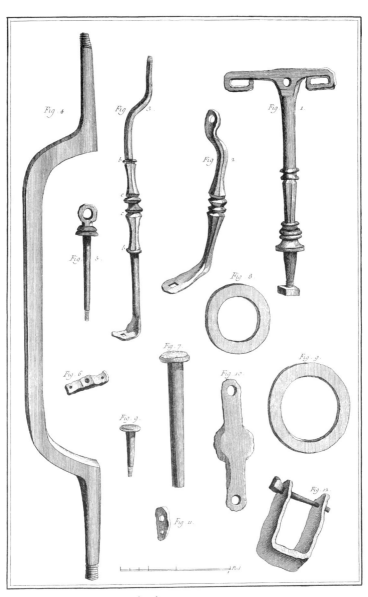

Marechal Grossier, Ouvrages

야공

완성품

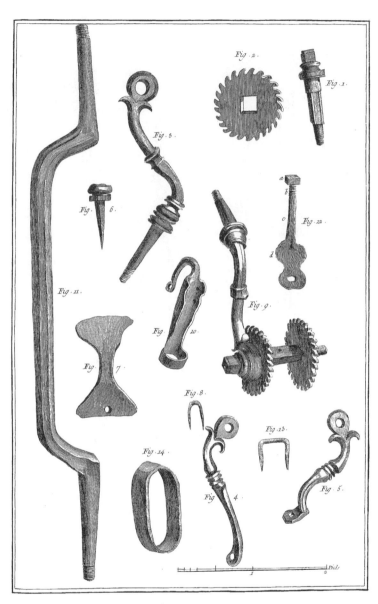

Marechal Grossier, Ouvrages.

야공

완성품

1670

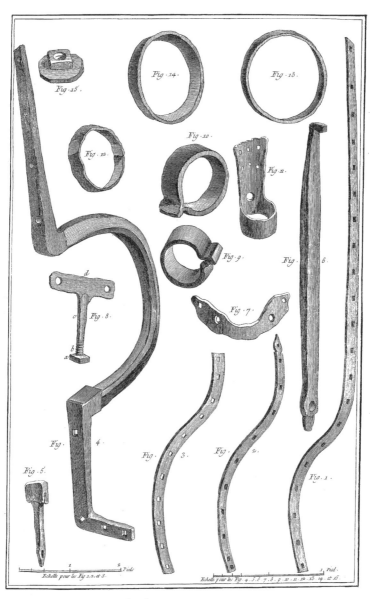

Marechal Grossier, Ouvrages.

야공

완성품

1671

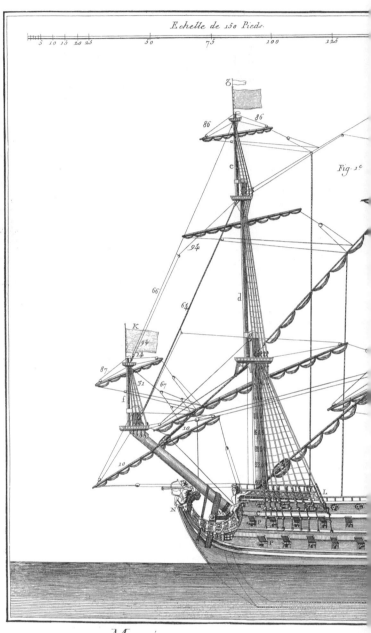

Marine, Vaisseau du Premier Rang avec

선박

일급 선박의 돛대와 활대 및 주요 삭구

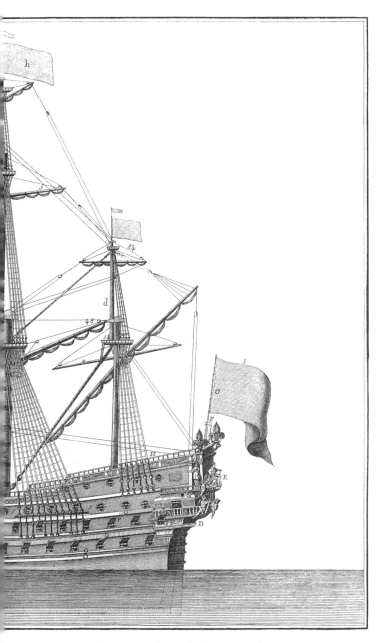

t Vergues, et quelques uns des principaux Cordages.

1673

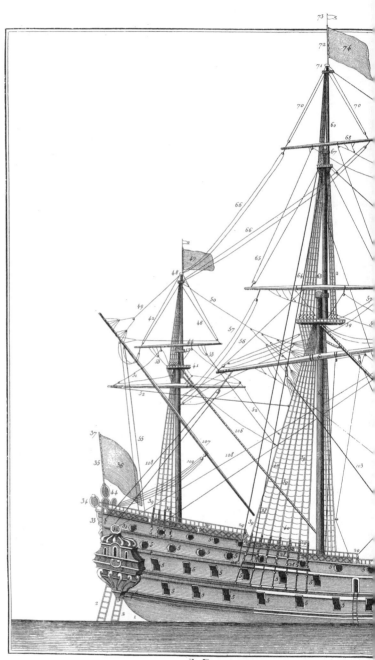

Marine, Vaisseau de Guerre

선박

삭구를 모두 갖춘 군함

1674

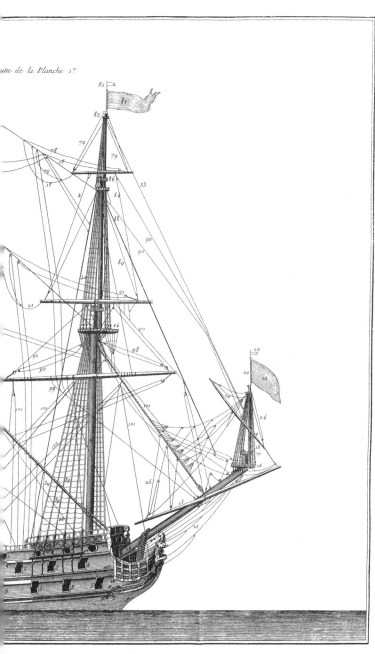

s, ses Manœuvres et Cordages.

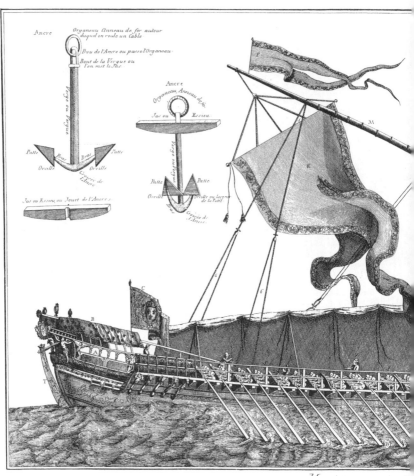

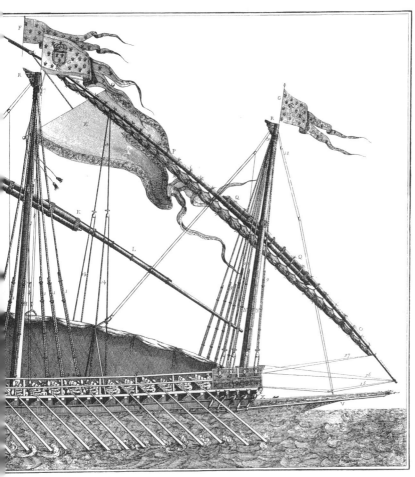

Rame nommée la Réale.

1677

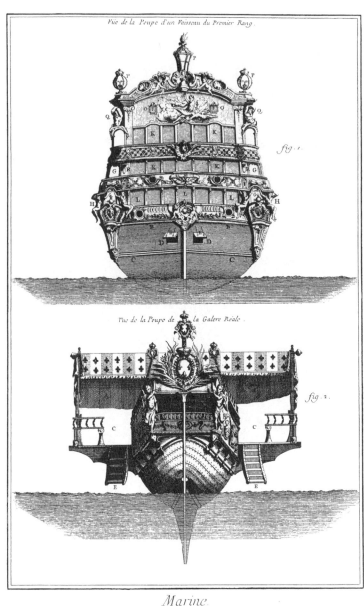

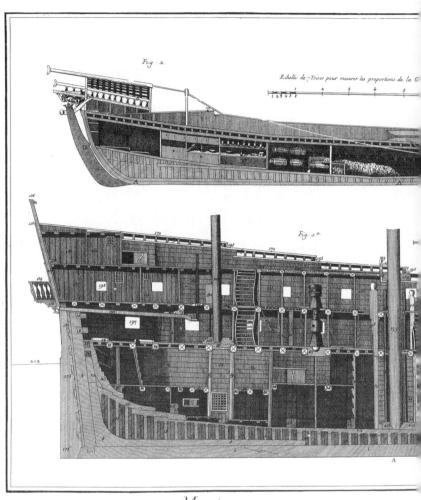

Fig. 2

Echelle de 7 Toises pour mesurer les proportions de la G

Fig. 1.º

Marine, Fig. 1. Coupe d'un Vaisseau dans

선박

1. 선박 종단면도, 2. 갤리선 종단면도

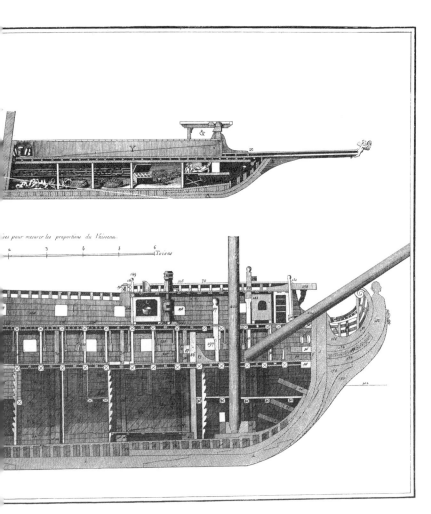

ies pour mesurer les proportions du Vaisseau.

Toises

queur. Fig. 2. Coupe d'une Galere dans toute sa longueur.

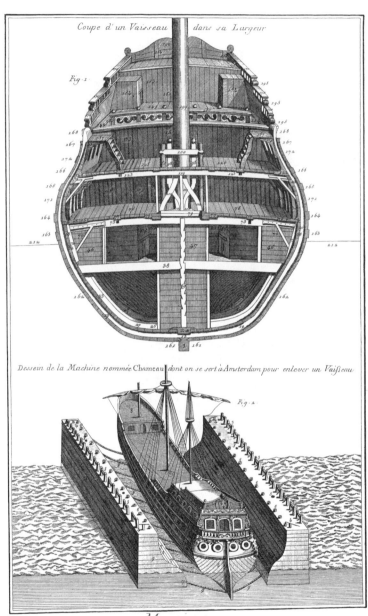

Coupe d'un Vaisseau dans sa Largeur

Dessein de la Machine nommée Chameau dont on se sert à Amsterdam pour enlever un Vaisseau

Marine.

선박

선박 횡단면도, 암스테르담에서 얕은 곳을 지나는 배를 들어 올리는 데 사용하는 장치

Sur les Desseins de M.^rBelin
Ingénieur de la Marine.

Marine, *Desseins de différentes Pieces qui entrent dans la construction des Vaisseaux.*

선박

다양한 선박 구성 부분품

Marine, Suite des différentes Pieces qui entrent dans la construction des Vaisseaux.

선박

다양한 선박 구성 부분품

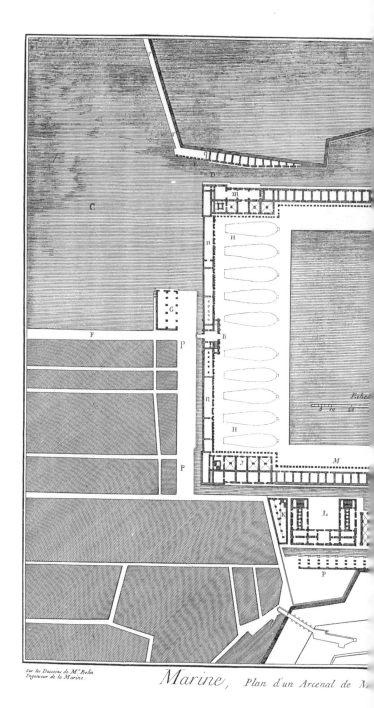

Sur les Desseins de M.^r Belin
Ingenieur de la Marine.

Marine, Plan d'un Arcenal de M

선박

다양한 부분으로 구성된 해군공창 평면도

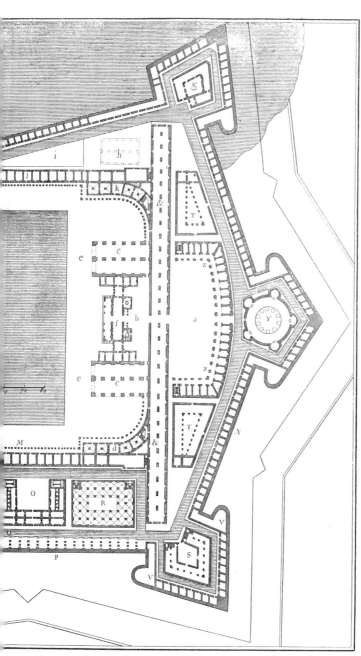

les différentes parties qui le composent.

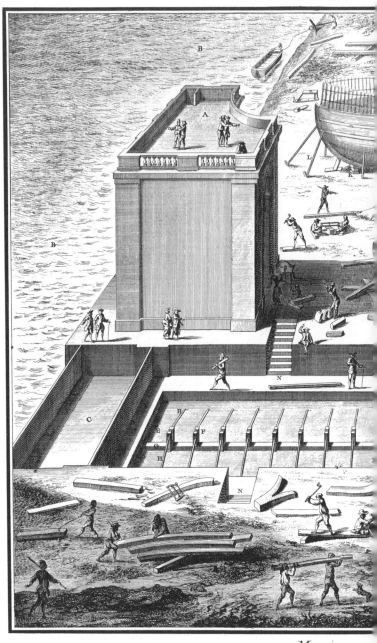

Marine, Ch

선박

조선소

1688

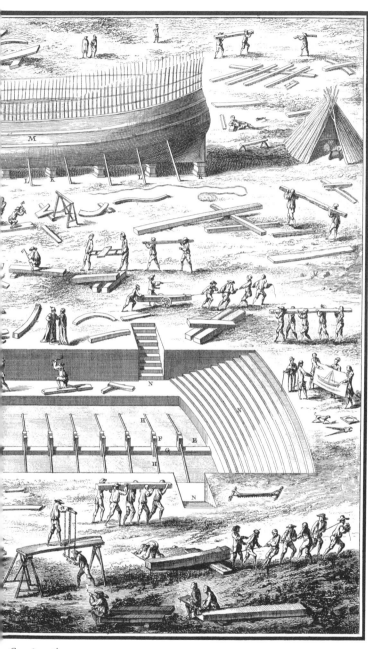

Construction.

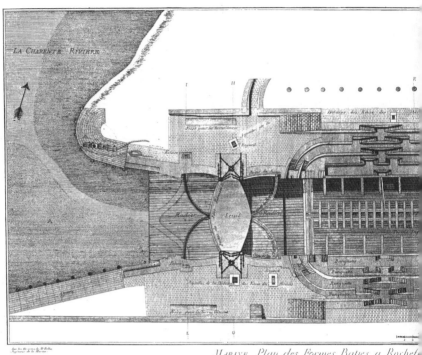

선박

왕실 선박 건조를 위해 축조한 로슈포르의 선거(船渠) 평면도

1690

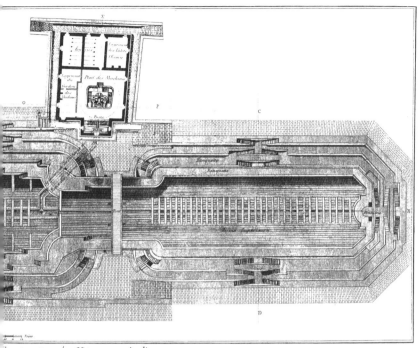

onstruction des Vaisseaux du Roy

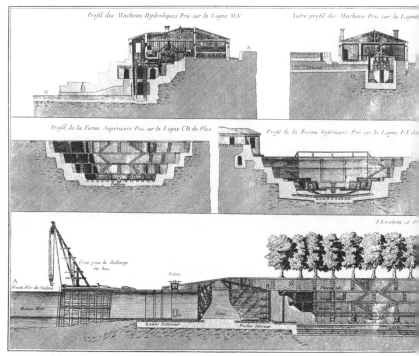

MARINE, *Elévations et Profils des Formes de Rochefort et de leurs Différe*

선박

로슈포르의 선거 입면도와 단면도 및 상세도

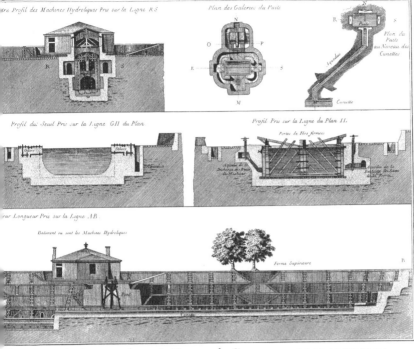

tre Profil des Machines Hydrauliques Pris sur la Ligne R S

Plan des Galeries du Puits

*Plan du
Puits
au Niveau des
Cunettes*

Aqueduc

Cunette

Profil du Seul Pris sur la Ligne G H du Plan

Aqueduc

Profil Pris sur la Ligne du Plan I I.

Portes de Flots fermées

ur Longueur Pris sur la Ligne A B.

Batiment ou sont les Machines Hydrauliques

Forme Superieure

ises aux Endroits marqués sur le Plan par les lignes A·B·C·D·E·F·G·H·J·L·M·N·O·P·R·S·

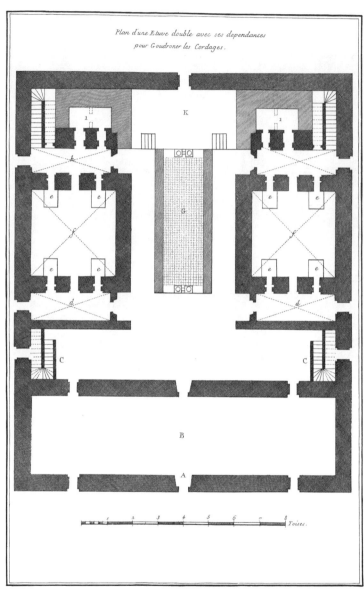

Plan d'une Etuve double avec ses dependances
pour Goudroner les Cordages.

Marine.

선박

타르 칠한 밧줄을 말리는 건조실 및 타르 도포 작업장 평면도

1694

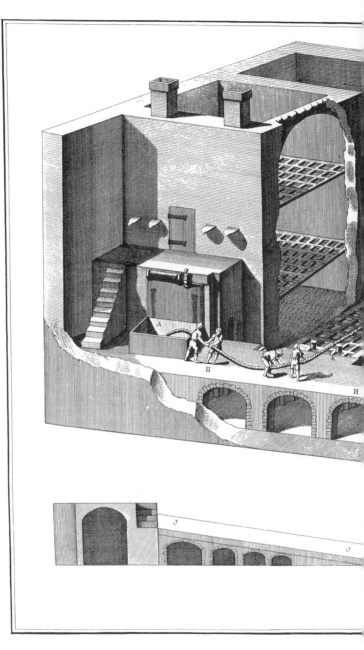

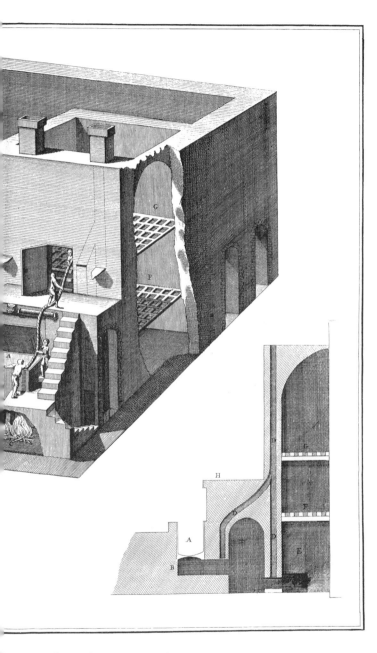

e X avec la vûe des Travaux qui s'y font.

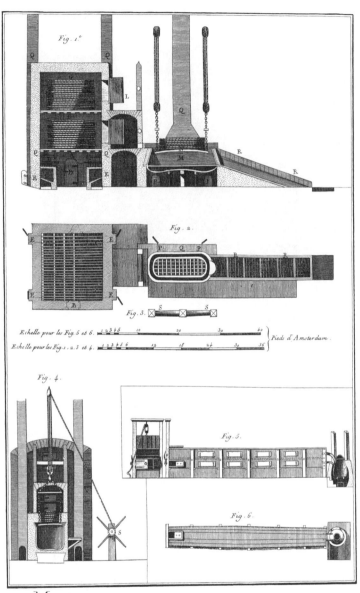

Marine, Gaudronage, Etuve pour les Cables et Cordages, dont se servent les Hollandois.

선박

밧줄에 타르를 바르고 말리는 네덜란드의 시설

1698

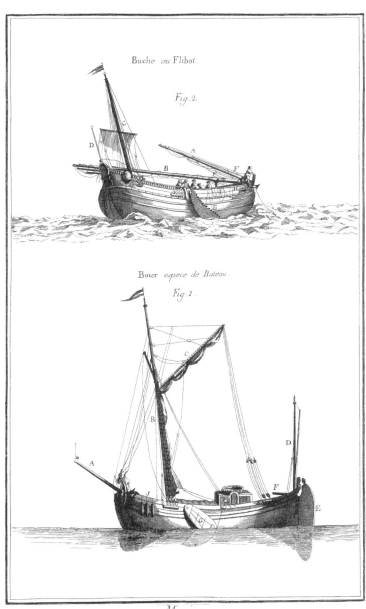

Buche *ou* Flibot

Fig. 2.

Boier *espece de Bateau*

Fig 1.

Marine

선박

네덜란드 배

1699

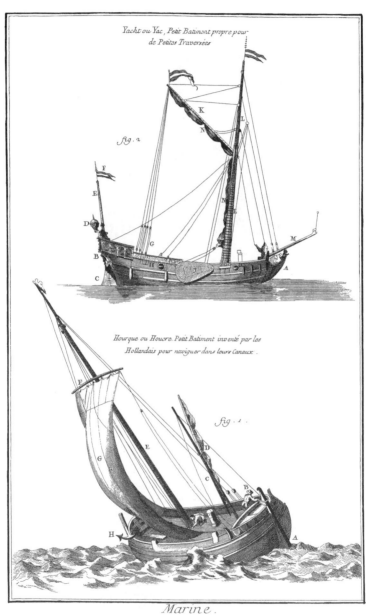

Yacht ou Yac, Petit Batiment propre pour
de Petites Traversées

fig. 2

Hourque ou Houcre. Petit Batiment inventé par les
Hollandais pour naviguer dans leurs Canaux.

fig. 1

Marine.

선박

요트와 네덜란드 범선

1700

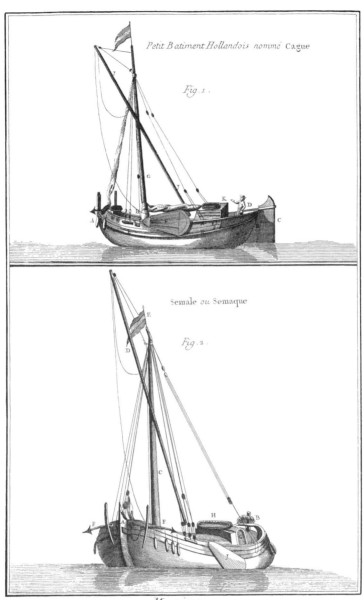

Petit Batiment Hollandois nommé Cague

Fig. 1.

Semale ou Semaque

Fig. 2.

Marine

선박

네덜란드 소형 선박

1701

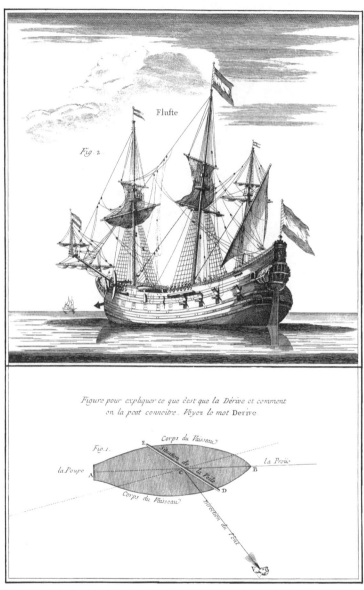

Flufte

Fig 2.

Figure pour expliquer ce que c'est que la Dérive et comment
on la peut connoître. Voyez le mot Derive

Corps du Vaisseau

Fig. 1. E

la Poupe A B La Prou̇e

 C

 D

Corps du Vaisseau

Direction du Vent

V

Marine , Batiment appellé Fluste.

선박

플루이트선, 배의 침로 이탈을 판단하는 방법

1702

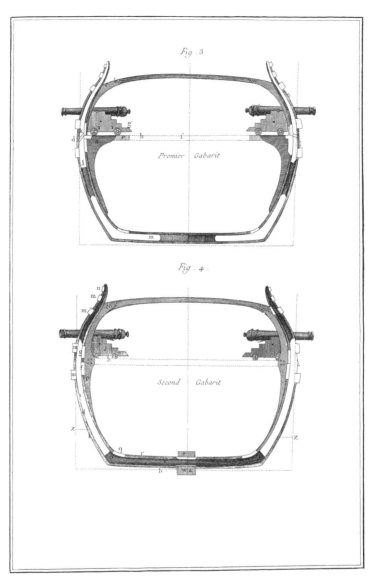

Fig . 3

Premier Gabarit

Fig . 4 .

Second Gabarit

Marine .

선박

선체 중앙부 설계도

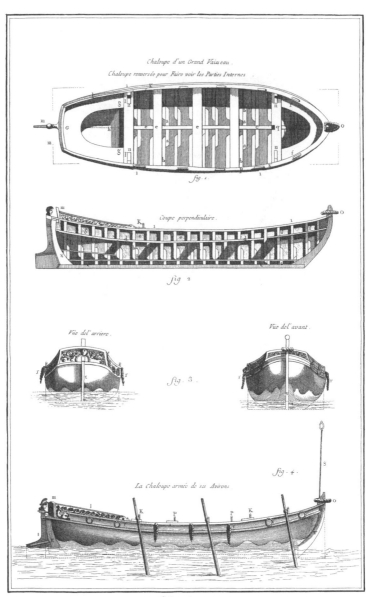

Chaloupe d'un Grand Vaisseau.

Chaloupe renversée pour Faire voir les Parties Internes.

fig. 1

Coupe perpendiculaire.

fig. 2

Vue de l'arriere.

fig. 3

Vue de l'avant.

La Chaloupe armée de ses Avirons.

fig. 4

Marine

선박

모선에 딸린 작은 보트

1704

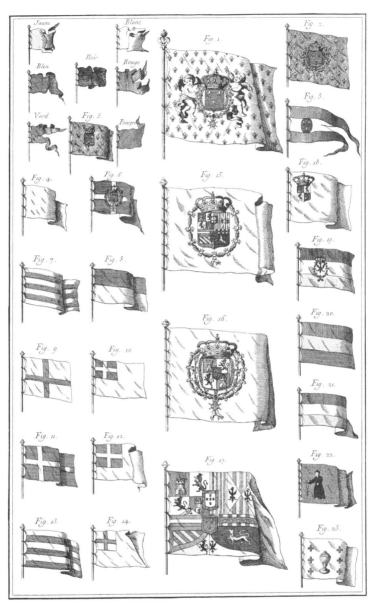

Marine, Pavillons

선박

깃발

1705

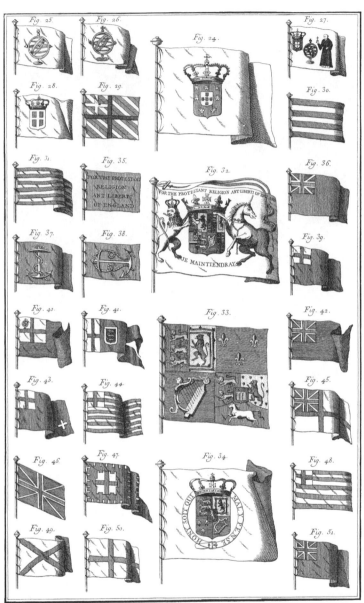

Marine, *Pavillons*

선박

깃발

1706

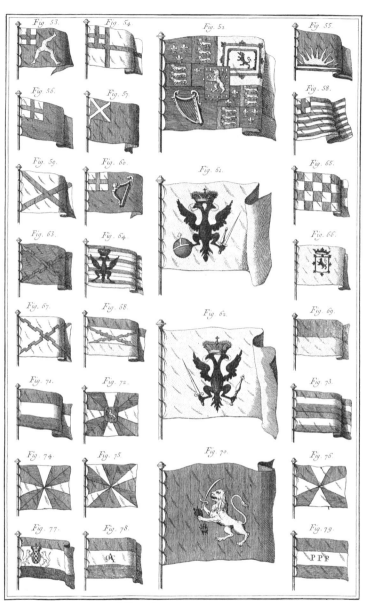

Marine, Pavillons.

선박

깃발

1707

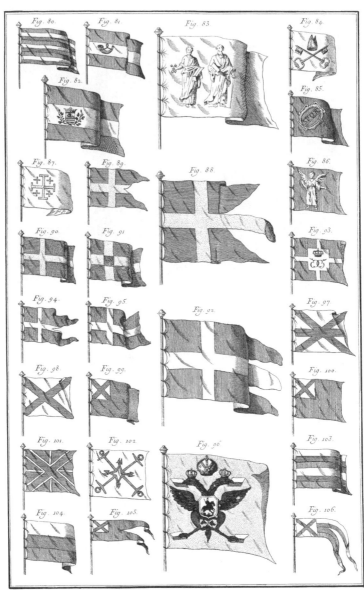

Marine, Pavillons.

선박

깃발

1708

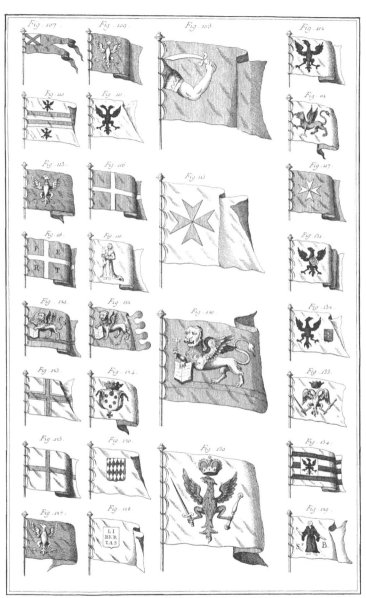

Marine, Pavillons.

선박

깃발

1709

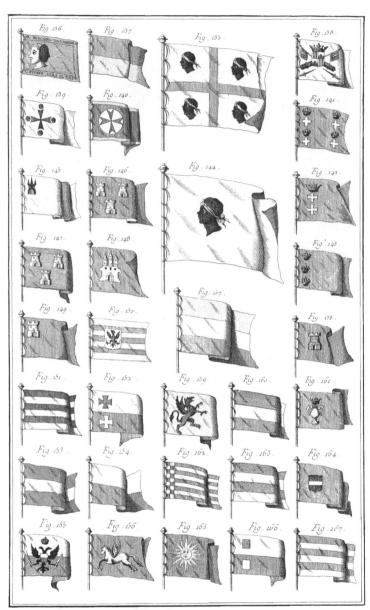

Marine, Pavillons.

선박

깃발

1710

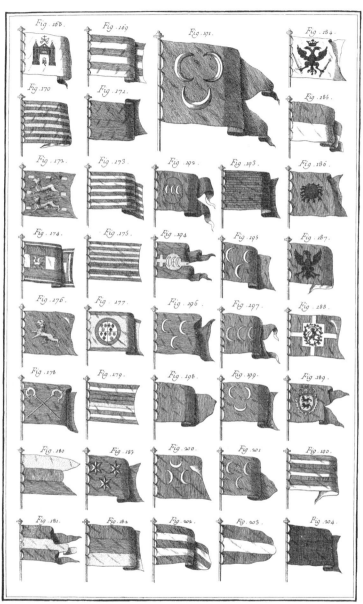

Marine., Pavillons.

선박

깃발

1711

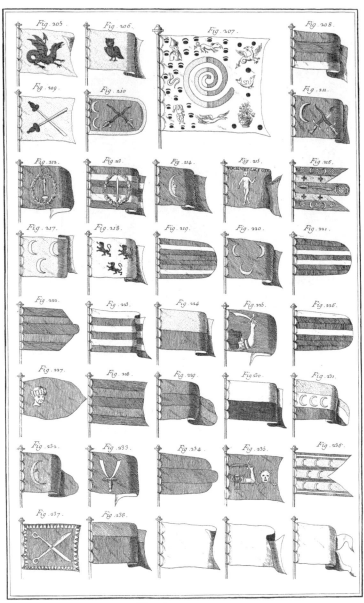

Marine, Pavillons.

선박

깃발

1712

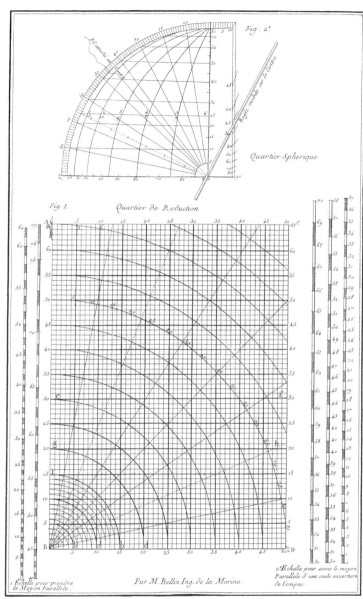

Fig. 2.ᵉ

Quartier Spherique

Fig. I. Quartier de Réduction

Par M.Bellin Ing. de la Marine.

1.Echelle pour prendre
le Moyen Parallele.

2.Echelle pour avoir le moyen
Parallele d'une seule ouverture
de Compas.

Marine.

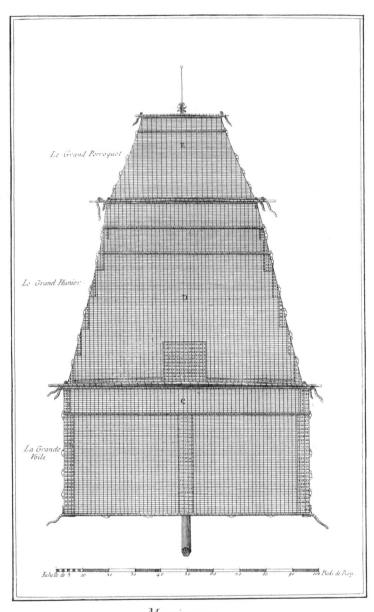

Le Grand Perroquet

Le Grand Hunier

La Grande Voile

Echelle de 5 10 20 30 40 50 60 70 80 90 100 Pieds de Roy

Marine, Voilure.

Voyez dans le Dictionaire les articles Voiles et Voilures

선박

돛

1714

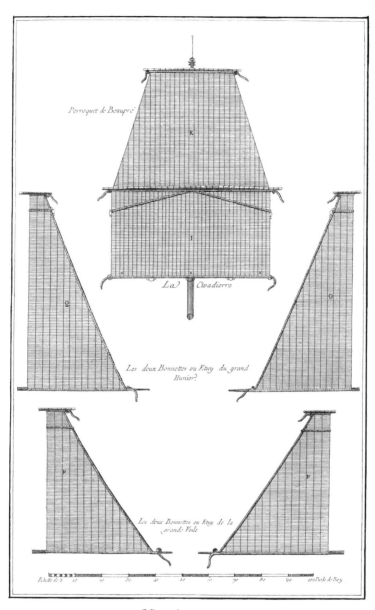

Perroquet de Beaupré

La Cwadierre

Les deux Bonnettes ou Etuy du grand Hunier.

Les deux Bonnettes ou Etuy de la grande Voile.

Echelle de 5 10 20 30 40 50 60 70 80 90 100 Pieds de Roy

Marine, Voilure.

선박

돛

1715

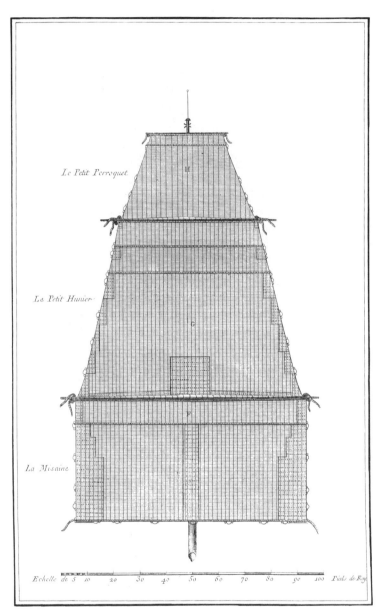

Le Petit Perroquet

Le Petit Hunier

La Misaine

Echelle de 5 10 20 30 40 50 60 70 80 90 100 Pieds de Roy

Marine, Voiture.

선박

돛

1716

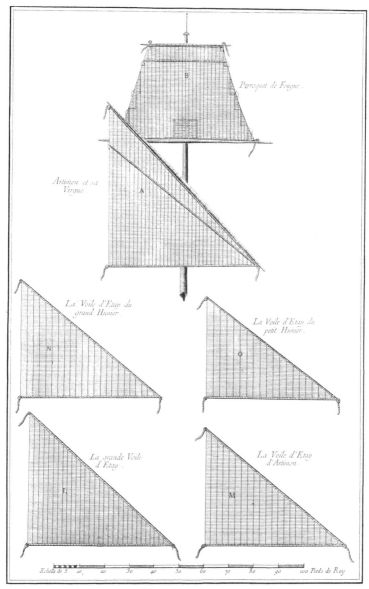

Perroquet de Fougue.

Artimon et sa Verque.

La Voile d'Etay du grand Hunier.

La Voile d'Etay du petit Hunier.

La grande Voile d'Etay.

La Voile d'Etay d'Artimon.

Echelle de 5 10 20 30 40 50 60 70 80 90 100 Pieds de Roy.

Marine, Voilure.

선박

돛

1717

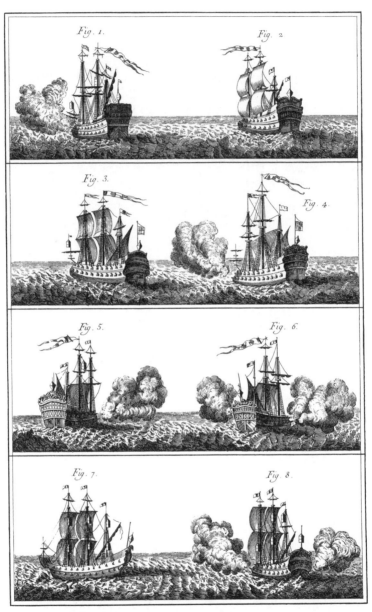

Marine, Signaux de correspondance Maritime.
Signaux pour la nuit.

선박

야간 해상 통신 신호

1718

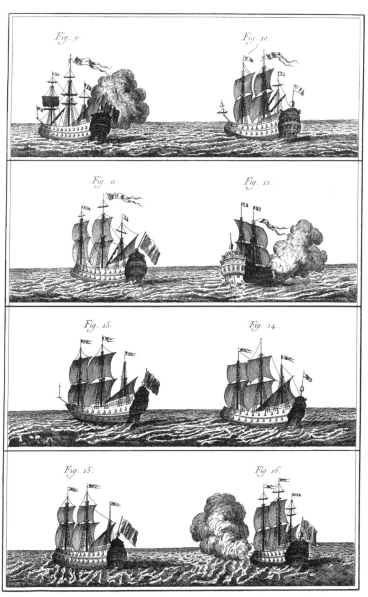

Marine, Signaux de correspondance Maritime.
Signaux pour le jour.

선박

주간 해상 통신 신호

1719

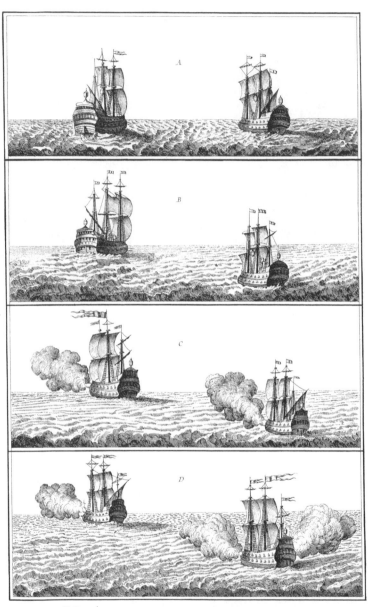

Marine, Signaux de correspondance Maritime.
Signaux de Reconnoissances de nuit et de jour et Signaux pendant la brume.

선박
주야 및 황혼의 선박 식별용 해상 통신 신호

1720

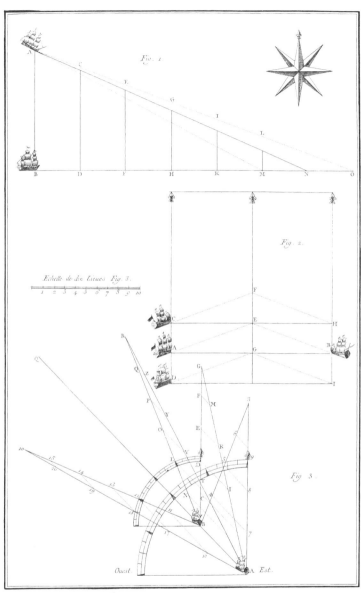

Marine, *Evolutions Navalles*.

선박

해군 기동연습

1721

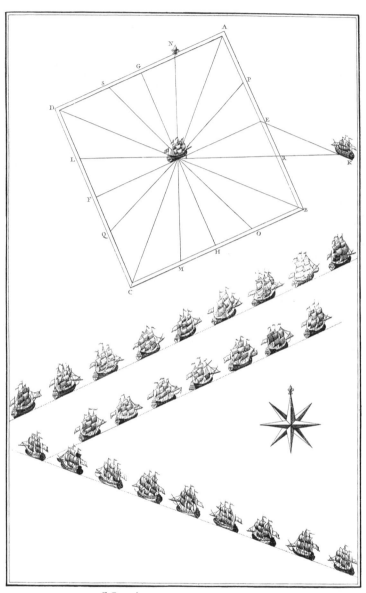

Marine, Evolutions Navalles.

선박

해군 기동연습

1722

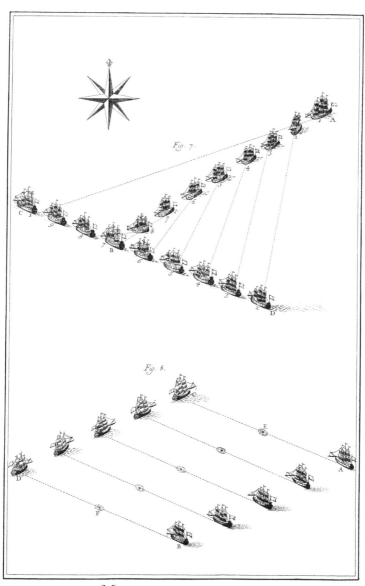

Fig. 7.

Fig. 8.

Marine, Evolutions Navalles.

선박

해군 기동연습

선박

해군 기동연습

Marine, Evolutions Navalles.

선박

해군 기동연습

Marine, Evolutions Navalles.

선박

해군 기동연습

Marine, Evolutions Navalles.

선박

해군 기동연습

1727

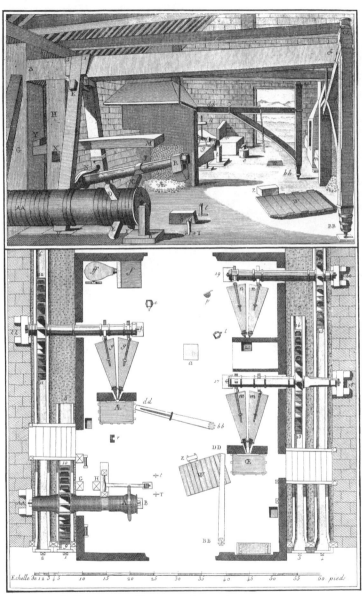

선박, 닻 제작

입구에서 본 철공소 내부 전경 및 전체 평면도

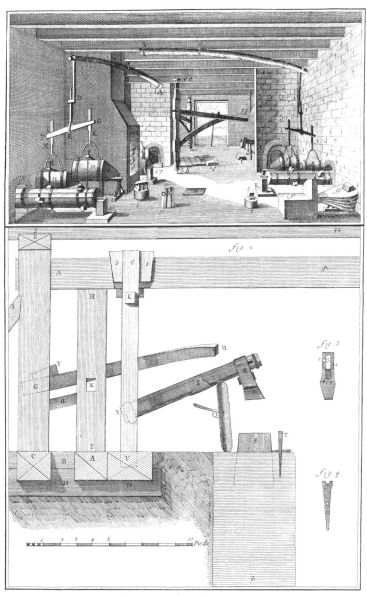

MARINE, *Forge des Ancres.*
Vue Postérieure de la Forge et Profil de l'Ordon

선박, 닻 제작

철공소 안쪽 전경, 단조기(해머 장치)

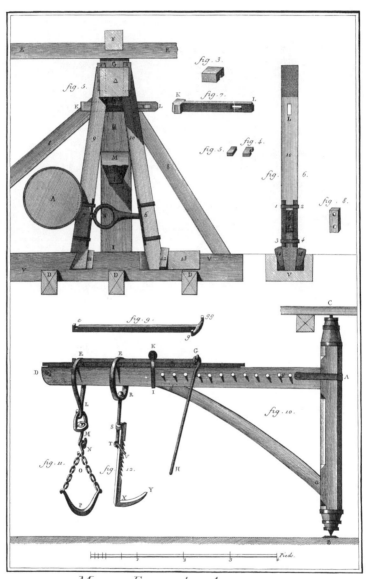

Marine, Forge des Ancres,
Elévation Antérieure de l'Ordon et Développement d'une des Grues.

선박, 닻 제작

단조기 전면 입면도 및 상세도, 기중기 입면도 및 상세도

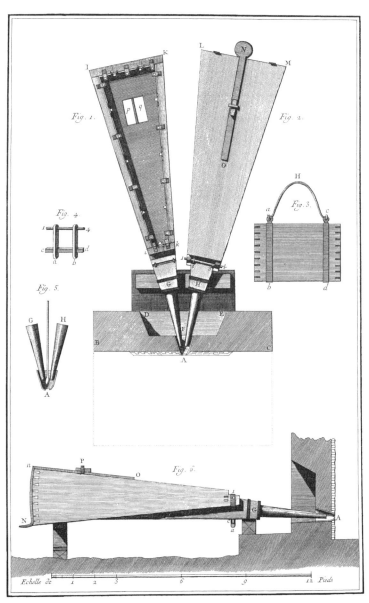

MARINE, Forge des Ancres. Plan et Profil d'une Chaufferie

선박, 닻 제작

조철로(條鐵爐) 평면도 및 측면도

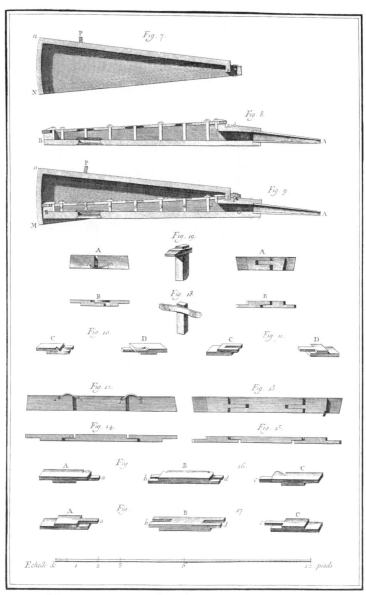

Fig. 7.

Fig. 8.

Fig. 9.

Fig. 10.

Fig. 18.

Fig. 10.

Fig. 11.

Fig. 12.

Fig. 13.

Fig. 14.

Fig. 15.

Fig. 16.

Fig. 17.

Echelle de 1 2 5 6 12 pieds

MARINE, Forge des Ancres, Coupes d'un Soufflet et Développement des Liteaux.

선박, 닻 제작

송풍기 단면도 및 상세도

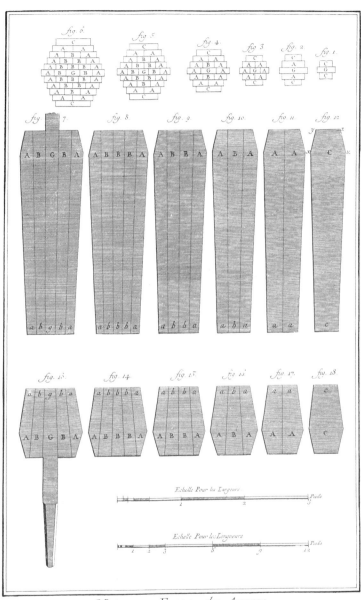

선박, 닻 제작

다양한 무게의 닻채와 닻가지 및 그것을 구성하는 조철의 배치

1733

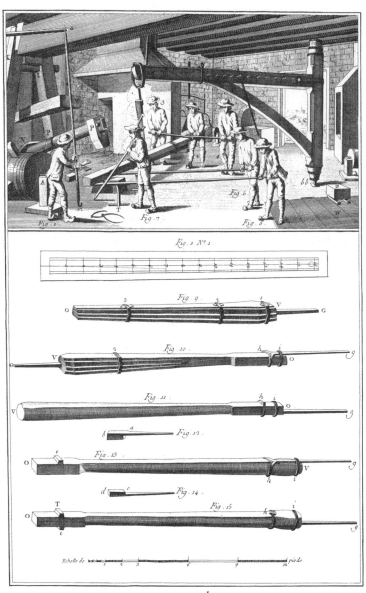

MARINE, *Forge des Ancres*,
l'Opération de Souder et Étirer la Verge en plusieurs Chaudes.

선박, 닻 제작

닻채를 단접하고 여러 차례 가열해 늘이는 작업, 상세도

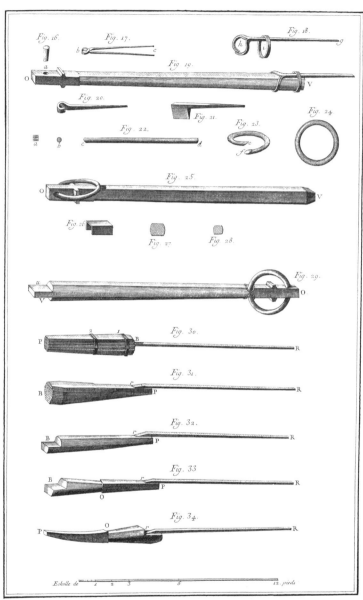

MARINE, *Forge des Ancres.*
Suite des Chaudes de la Verge et d'un des Bras.

선박, 닻 제작

닻채 및 닻가지 가열 작업 도구 및 상세도

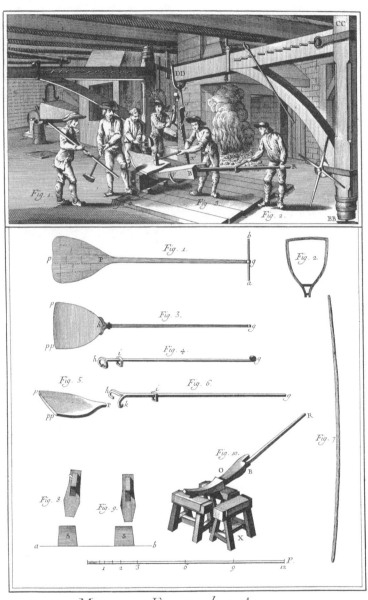

MARINE, Forge des Ancres,
l'Opération de souder les Pattes.

선박, 닻 제작

닻허 단접, 관련 도구 및 장비

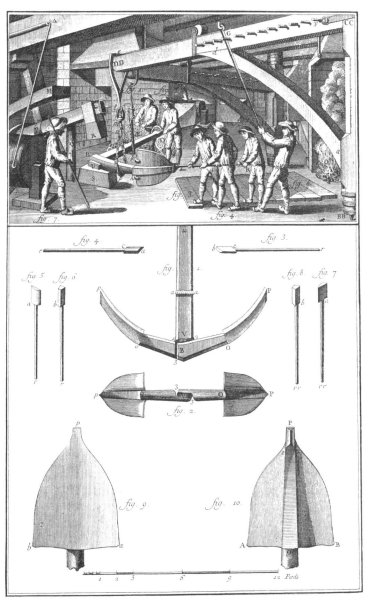

선박, 닻 제작

첫 번째 닻가지를 닻채에 붙이는 작업, 상세도

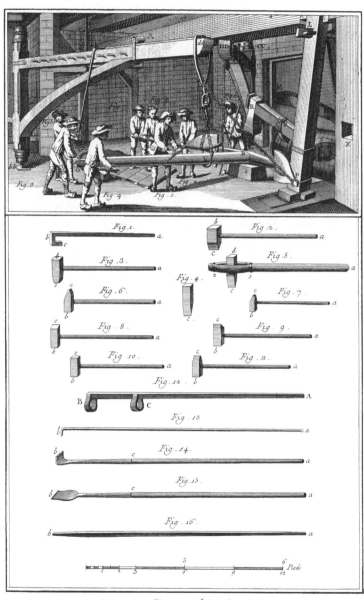

MARINE, Forge des Ancres
Encolage du Second Bras.

선박, 닻 제작
두 번째 닻가지를 닻채에 붙이는 작업, 관련 도구

1738

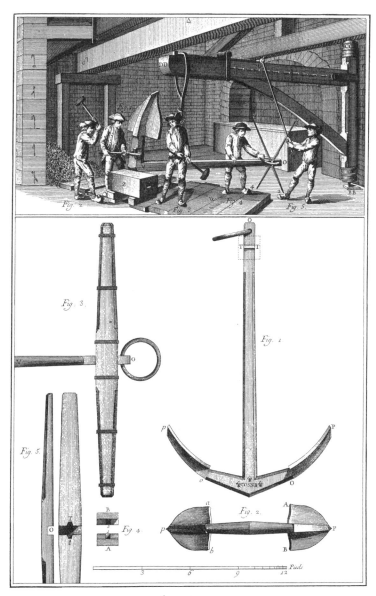

MARINE, Forge des Ancres, Opération de Parer.

선박, 닻 제작

손질 및 완성

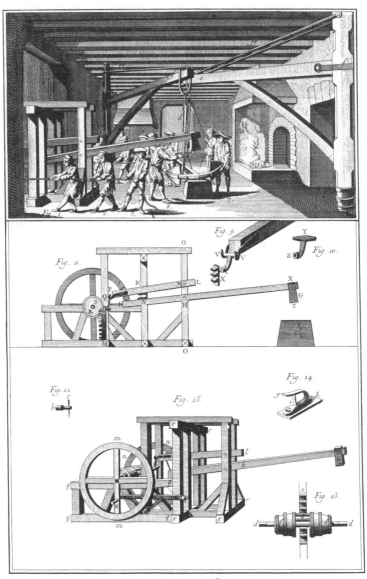

MARINE, *Forge des Ancres,*
Machine pour Radouber les Ancres dans les Ports.

선박, 닻 제작

항구에서 닻을 수리할 때 사용하는 기계

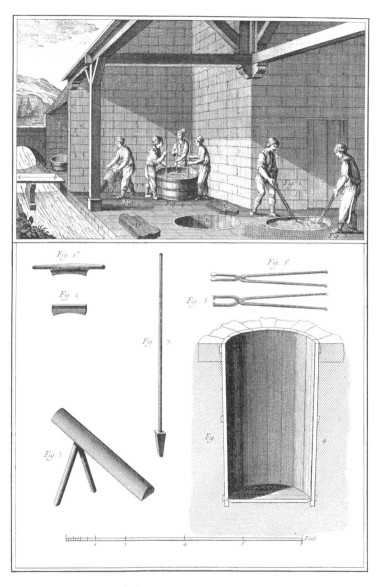

Maroquinier, Travail de Riviere et des Pleins

모로코가죽 제조

예비 작업 및 관련 장비

1741

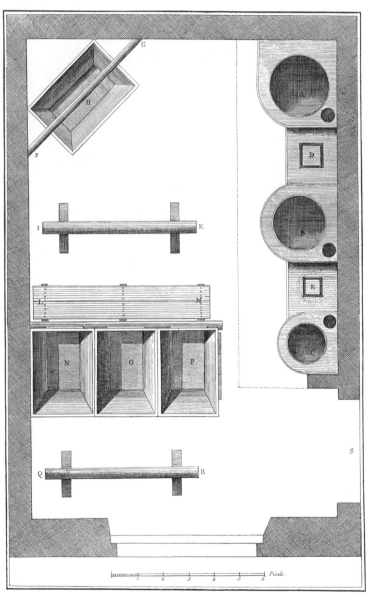

모로코가죽 제조

염색장 전체 평면도

1742

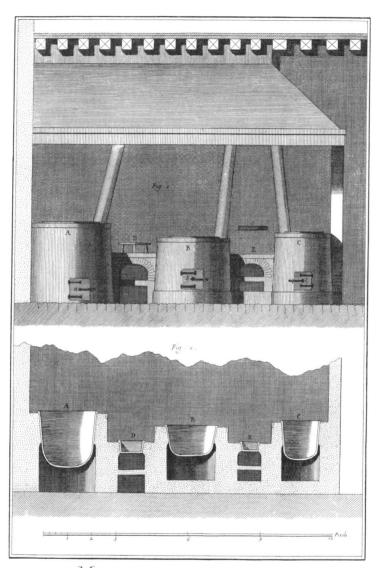

Maroquinier, Élévation et Coupe des Fourneaux.

모로코가죽 제조

가마솥과 아궁이 입면도 및 단면도

1743

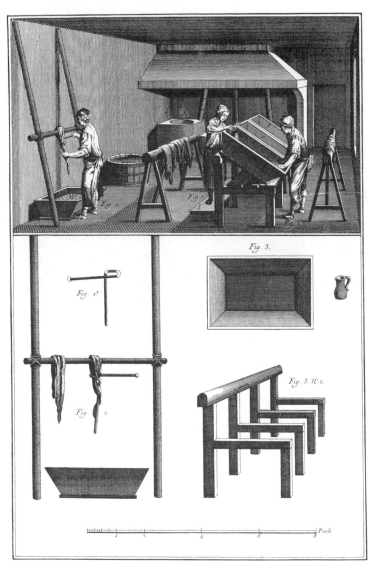

Maroquinier, *l'Opération de Teindre les Peaux*.

모로코가죽 제조
가죽 염색 작업 및 장비

1744

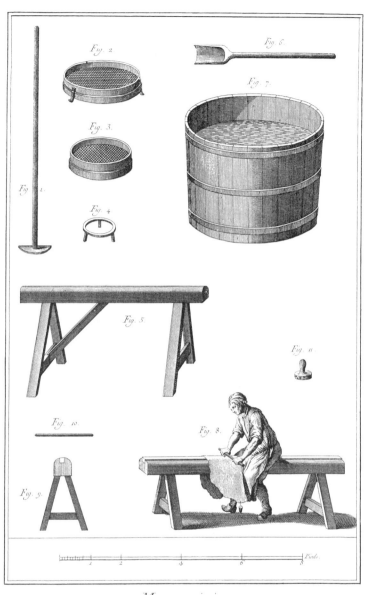

모로코가죽 제조

염색 도구, 윤내기 작업 및 관련 장비

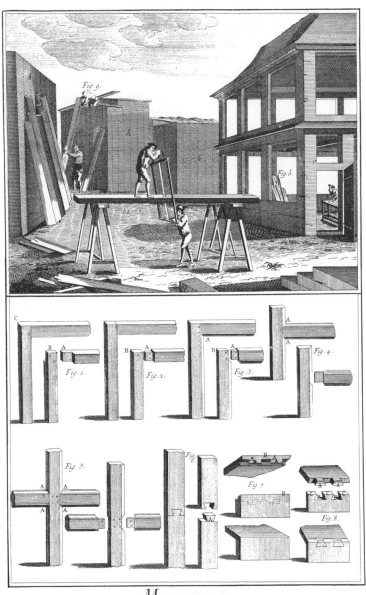

Menuiserie.

목공, 건축

작업장, 목재 접합(이음 및 맞춤)

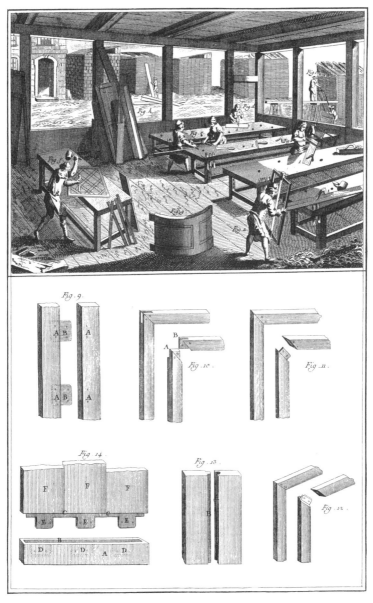

Menuiserie.

목공, 건축

작업장, 목재 접합

1747

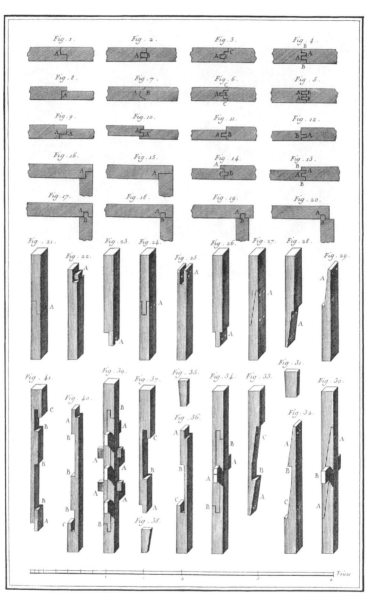

Menuisier en Batiment, Assemblages.

목공, 건축

목재 접합

1748

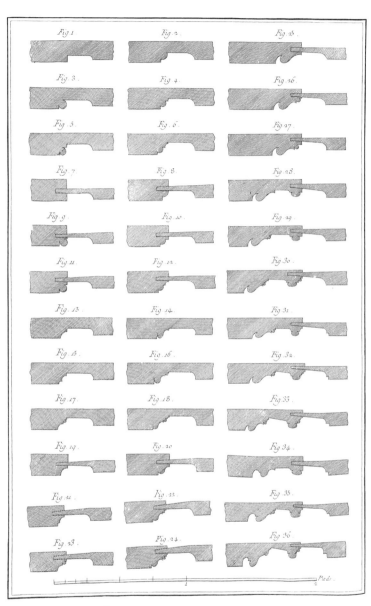

목공, 건축

몰딩 및 패널 테두리 단면도

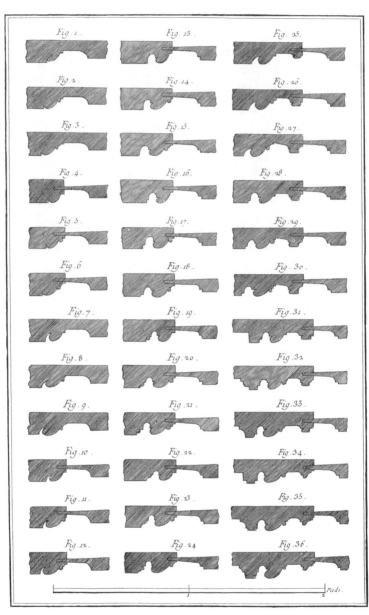

Menuisier en Batiment, Profils.

목공, 건축

몰딩 및 패널 테두리 단면도

1750

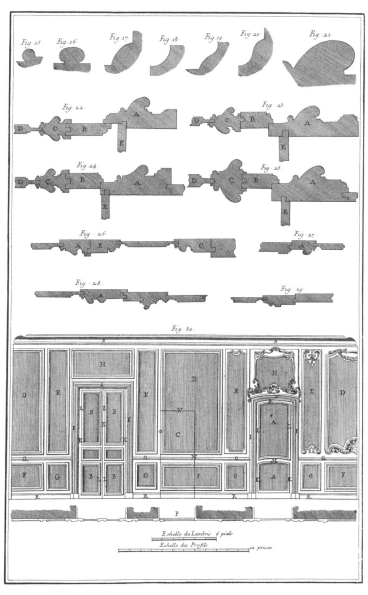

Menuiserie.

목공, 건축

몰딩, 문틀, 벽널

1751

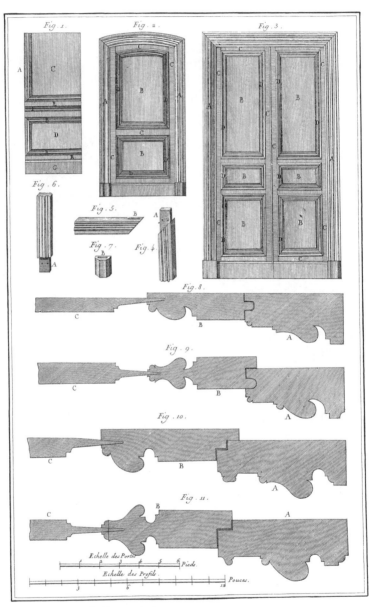

Menuisier en *Batiment, Portes.*

목공, 건축

문

1752

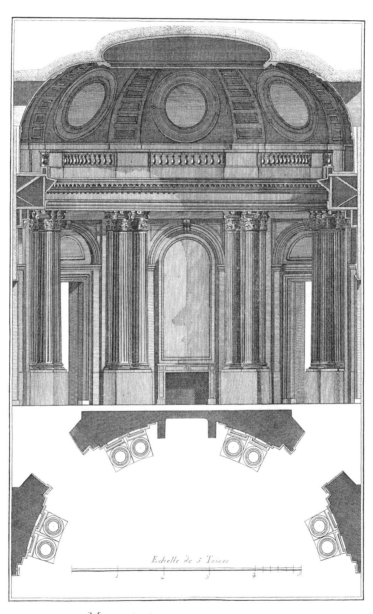

Menuisier en Batiment, Sallon

목공, 건축

원형 응접실 장식

1753

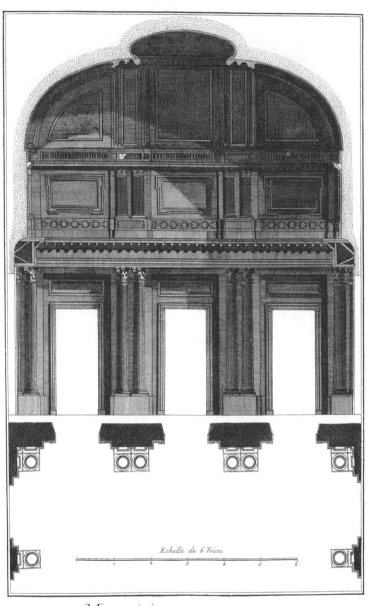

Menuisier en Batiment, Sallon.

목공, 건축

정방형 응접실 장식

1754

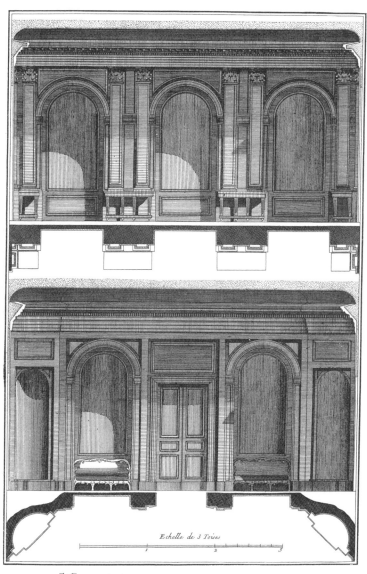

Menuisier en Batiment, Salle de compagnie.

목공, 건축

사교실 장식

1755

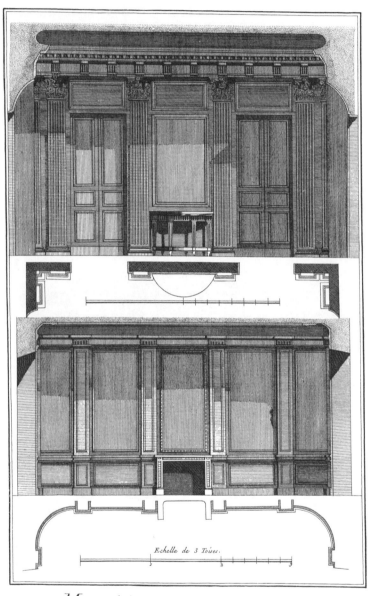

Menuisier en Batiment, Cabinet et Bibliothéque.

목공, 건축

집무실 및 서재 장식

1756

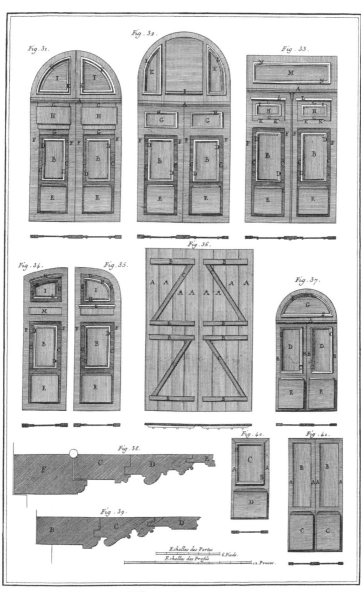

Menuiserie.

목공, 건축

대문(마차 출입문) 및 기타 문

1757

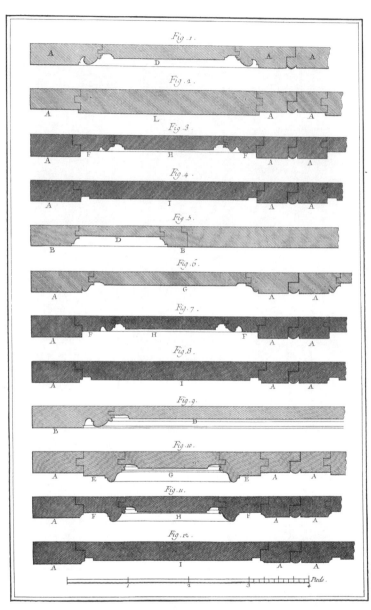

Menuisier en Batiment, Plans des Portes Cocheres.

목공, 건축

대문 평면도

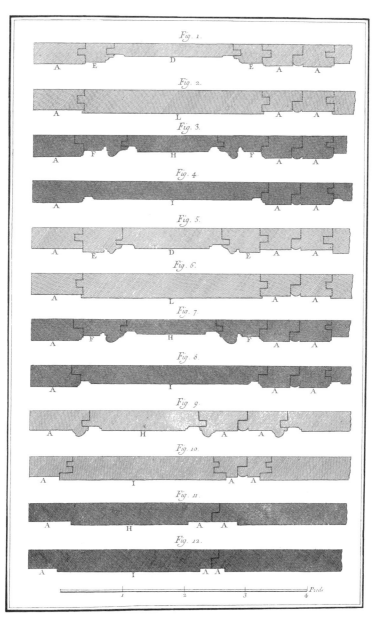

목공, 건축

대문 평면도

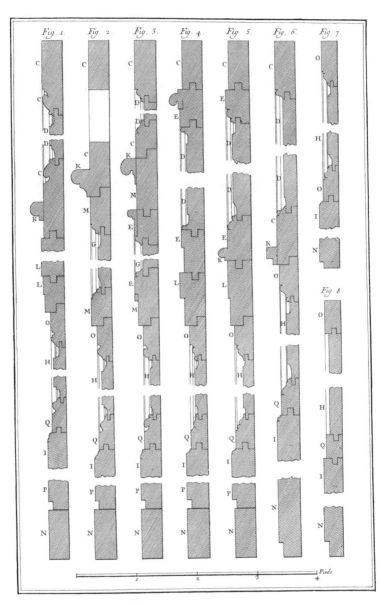

Menuisier en Batiment, Profils des Portes Cocheres.

목공, 건축

대문 측면도

1760

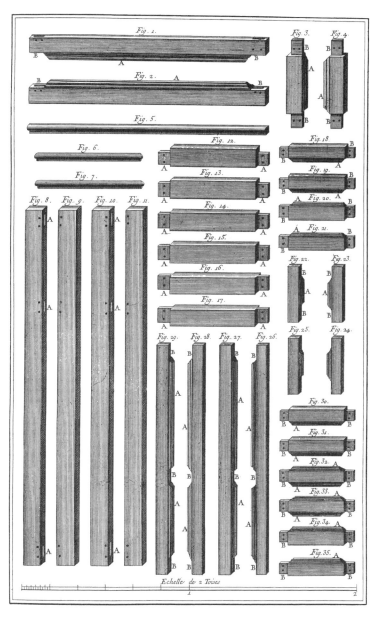

Menuisier en *Batiment, Détails d'une Porte Cochere.*

목공, 건축

대문 상세도

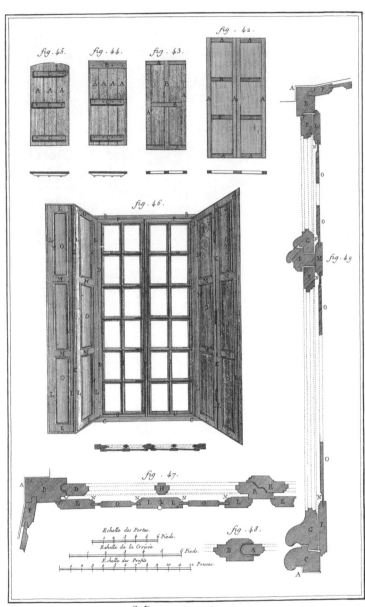

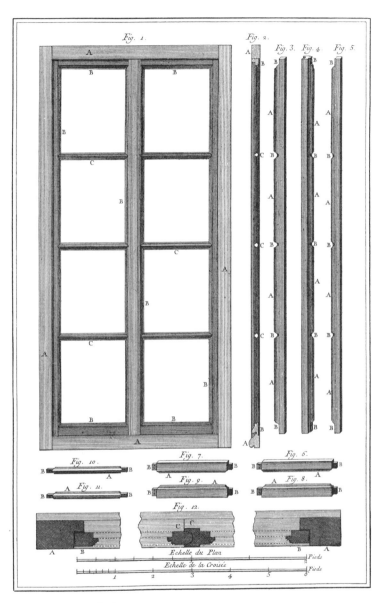

Menuisier en Batiment, Croisée a Verres ou Glaces.

목공, 건축

십자형 유리창

1763

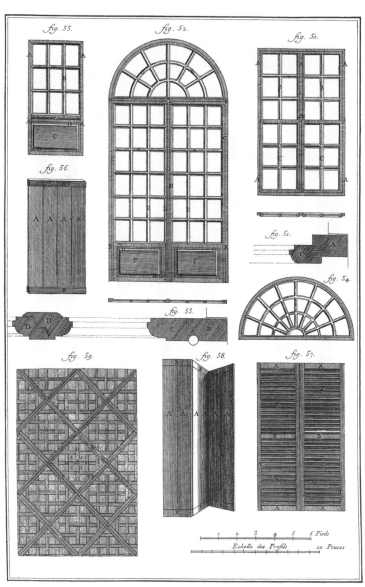

Menuiserie.

목공, 건축

십자형 유리창, 유리문, 칸막이, 마루판, 셔터, 덧창

1764

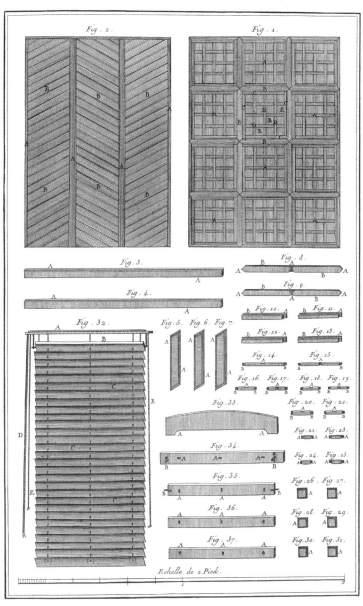

Menuisier en Batiment Parquets et Jalousies.

목공, 건축

마루판 및 블라인드

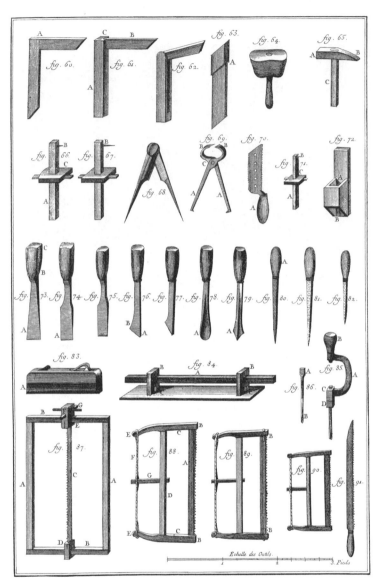

Menuiserie.

목공, 건축

도구 및 장비

1766

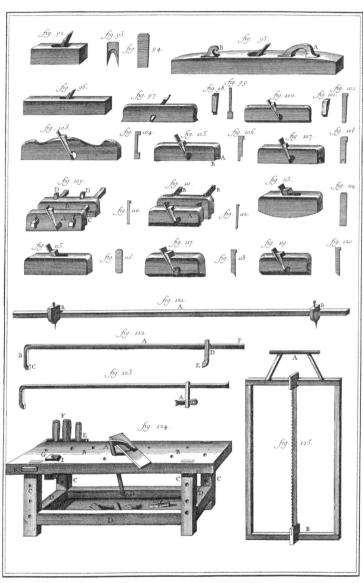

Menuiserie .

목공, 건축

도구 및 장비

1767

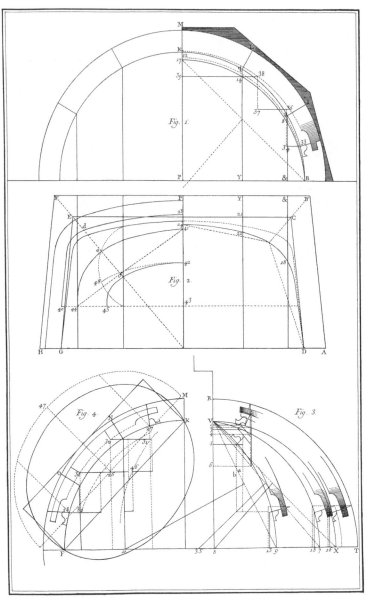

Menuisier en *Batiment, Coupe des Bois.*
Arriere Voussure S.^t Antoine plein ceintre.

목공, 건축

창호 위의 생앙투안식 아치형 벽면을 위한 목재 재단

1768

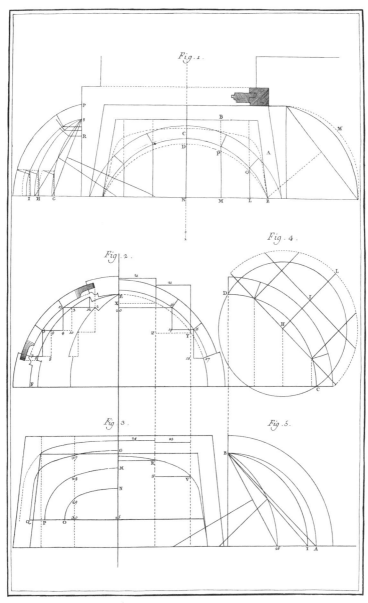

Menuisier en Batiment, Coupe des Bois.
Arriere Voussure S.ᵗ Antoine surbaissée.

목공, 건축

창호 위의 생앙투안식 아치형 벽면을 위한 목재 재단

1769

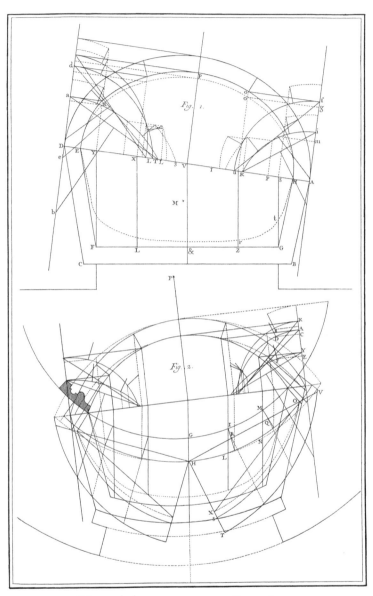

Menuisier en Batiment, Coupe des Bois.
1.ere Fig. Arriere Voussure St. Antoine biaise 2.e Fig. sur differens ceintres en plan.

목공, 건축

창호 위의 생앙투안식 아치형 벽면을 위한 목재 재단

1770

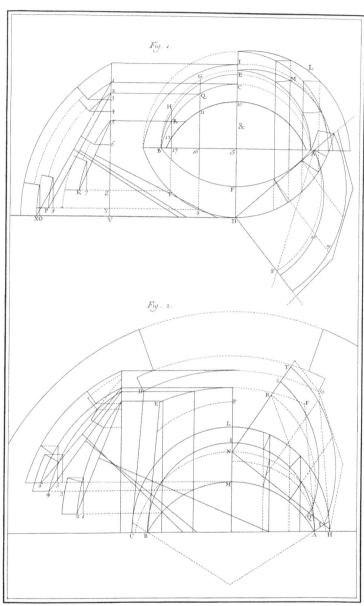

Menuisier en *Batiment, Coupe des Bois.* 1.re *Fig. Arriere Voussure*
St Antoine ceintrée sur plan concave formant tour ronde par devant. 2.e *Fig. idem en*
tour ronde par dehors et en tour creuse par dedans.

목공, 건축

창호 위의 생앙투안식 아치형 벽면을 위한 목재 재단

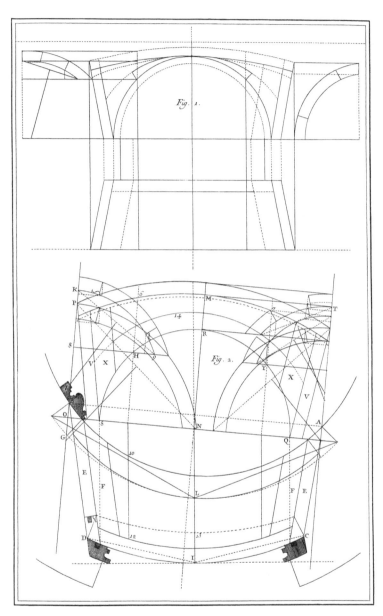

Menuisier en *Batiment, Coupe des Bois.*

Arriere Voussure de Marseille biaise ceintrée en tour creuse en plan.

목공, 건축

창호 위의 마르세유식 아치형 벽면을 위한 목재 재단

1772

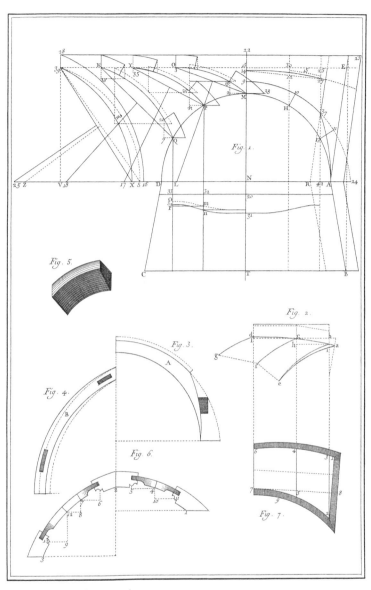

Menuisier en *Batiment*, *Coupe des Bois*.

Arriere Voussure de Marseille sur l'angle obtus.

목공, 건축

창호 위의 마르세유식 아치형 벽면을 위한 목재 재단

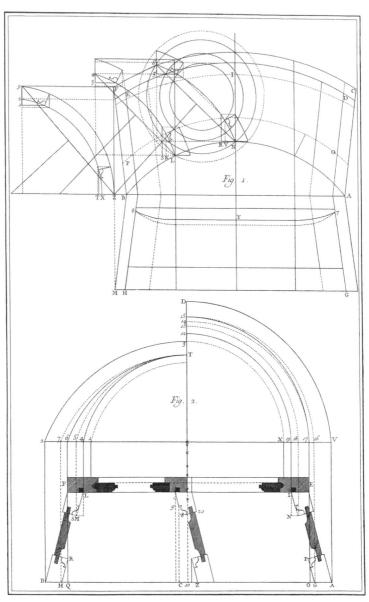

Fig. 1.

Fig. 2.

Menuisier en Batiment, Coupe des Bois.

1.^{re} Fig. Arriere Voussure de Marseille bombée sur portes et croisées ceintrées et surhaissées par le haut.
2.^e Fig. Plafond de croisées ou portes avec embrasures droites ou sans embrasures au milieu.

목공, 건축

창호 위의 아치형 벽면을 위한 목재 재단

1774

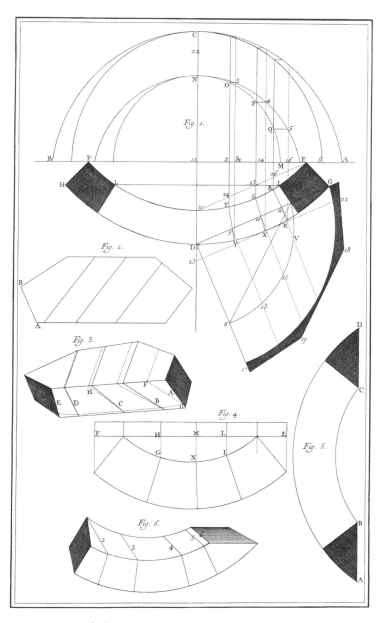

Menuisier en Batiment, Coupe des Bois. Tour ronde.

목공, 건축

둥근 곡면을 위한 목재 재단

1775

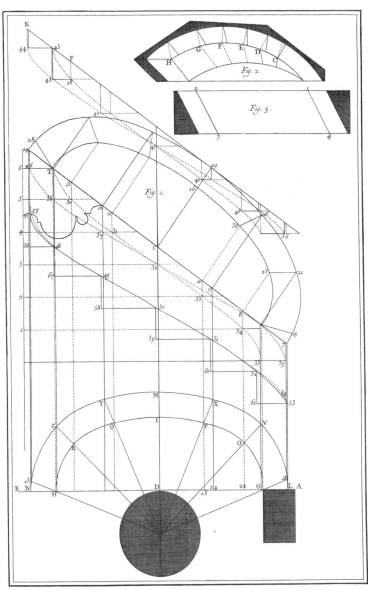

Fig. 1.

Fig. 2.

Fig. 3.

Menuisier en Batiment, Coupe des Bois.

Courbes rampantes sur plans réguliers ou irréguliers.

목공, 건축

경사진 곡면을 위한 목재 재단

1776

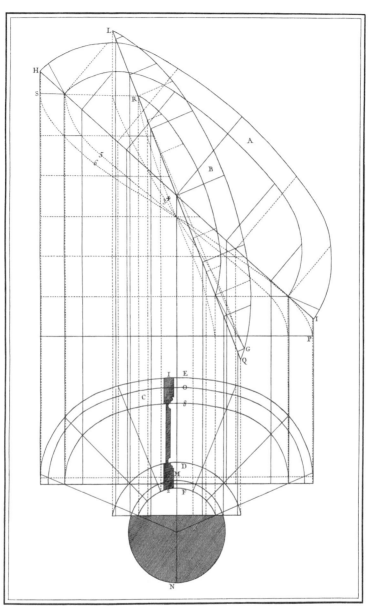

Menuisier en *Batiment, Coupe des Bois.*

Plafond de Rampe d'Escalier pour le recouvrement du dessous des Marches.

목공, 건축

계단 천장을 위한 목재 재단

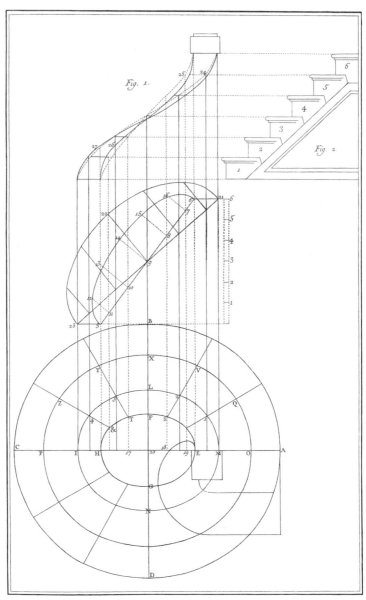

Fig. 1.

Fig. 2.

Menuisier en Batiment, Coupe des Bois.
Rampe d'Escalier sur plan ovale et autre Plafond.

목공, 건축
타원형 계단을 위한 목재 재단

1778

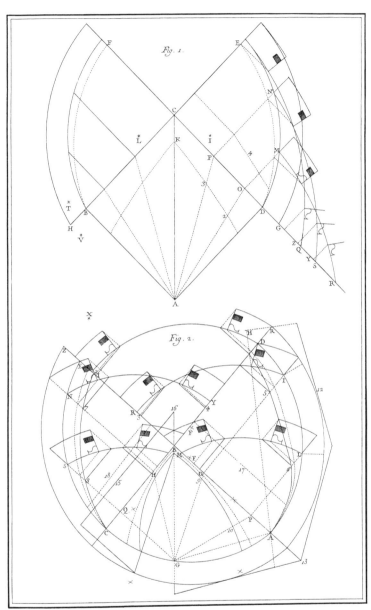

Menuisier en *Batiment*, *Coupe des Bois.*

1ere Fig. Trompe sur l'angle. 2e. Fig. Trompe sur coin biais et en niche.

목공, 건축

모퉁이 및 니치(벽감)의 스퀸치 구조를 위한 목재 재단

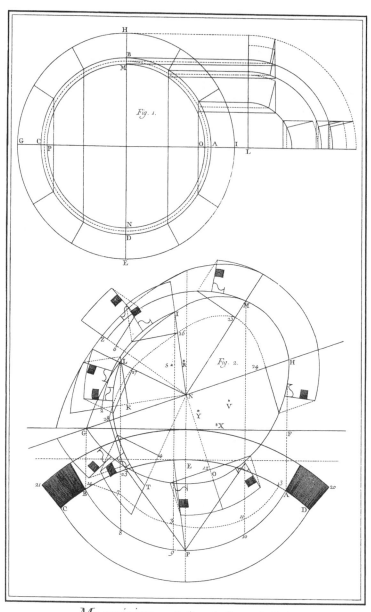

Menuisier en *Batiment, Coupe des Bois.*

1.^{cre}Fig. Trompe en niche droite et tour ronde par devant sur même diametre. 2.^eFig.
Trompe rampante en niche.

목공, 건축

니치의 스퀸치 구조를 위한 목재 재단

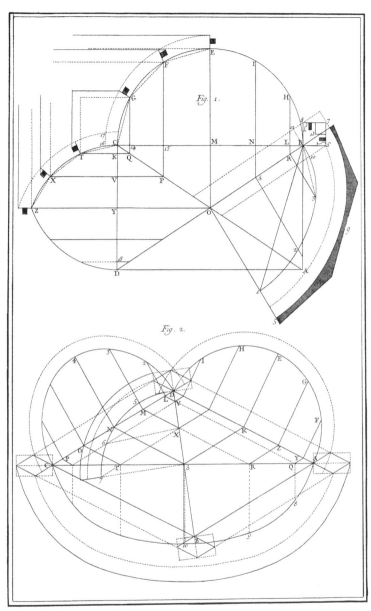

Fig. 1.

Fig. 2.

Menuisier en Batiment, Coupe des Bois.

1.ere Fig. Voute d'arrête sur plan barelong. 2.e Fig. Voute d'arrête biaise et barelongue.

목공, 건축

교차볼트를 위한 목재 재단

1781

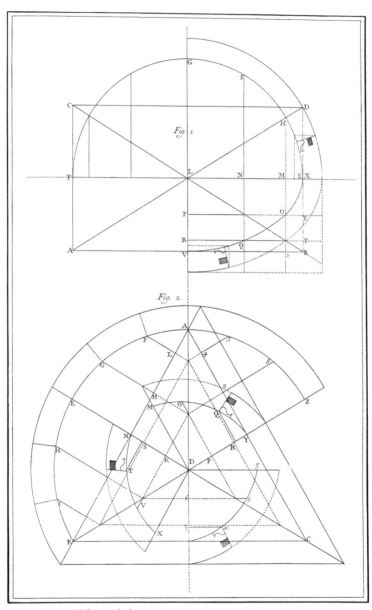

Menuisier en *Batiment, Coupe des Bois.*
1.ᵉʳᵉFig. Arc de Cloître sur plan barelong. 2.ᵉFig Voute d'arrête et Arc de Cloître sur triangle inégal par ses côtés sur toutes sortes de plan.

목공, 건축

수도원 아치 및 볼트를 위한 목재 재단

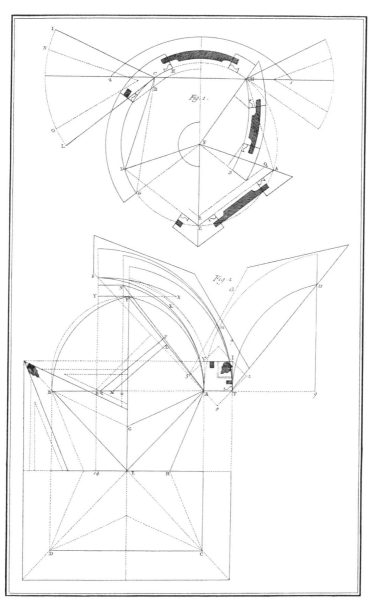

Menuisier en Batiment, Coupe des Bois.
I.ʳᵉ Fig. Voute Sphérique ou cul de four. 2.ᵉ Fig. Voute à Ogive.

목공, 건축

돔형 및 첨두형 볼트를 위한 목재 재단

1783

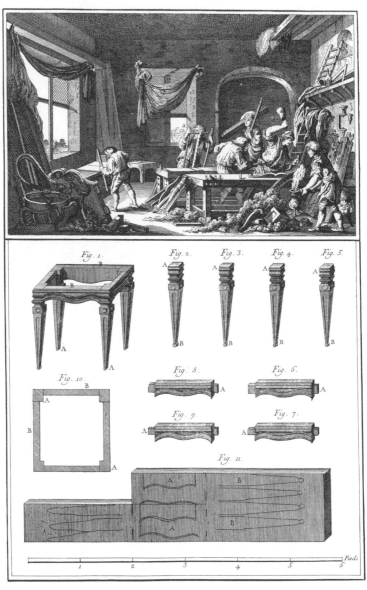

Menuisier en Meubles, Sieges.

목공, 가구

작업장, 스툴 상세도

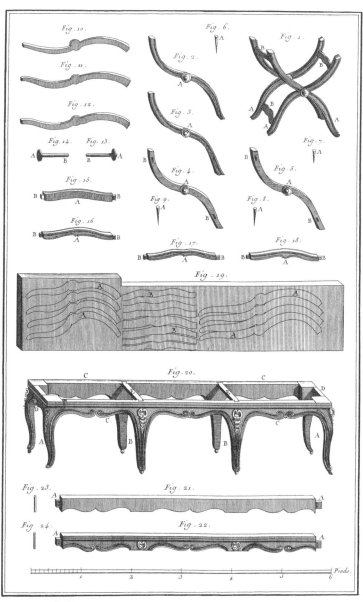

Menuisier *en Meubles, Sieges et Banquettes.*

목공, 가구

스툴 및 긴 의자

1785

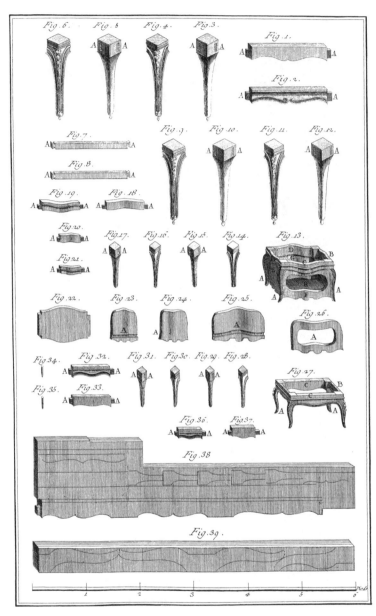

Menuisier en Meubles, Sieges

목공, 가구
스툴 및 발 보온기

1786

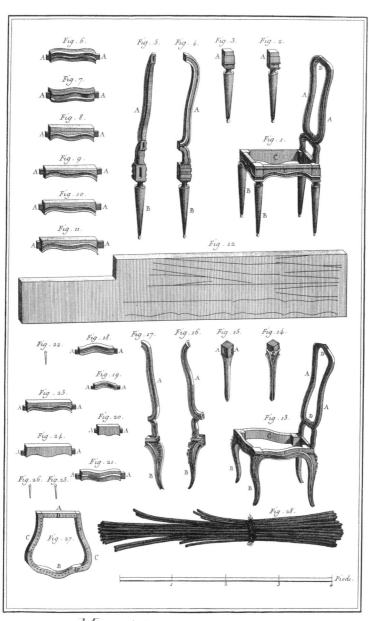

Menuisier en Meubles, Chaises.

목공, 가구

의자

1787

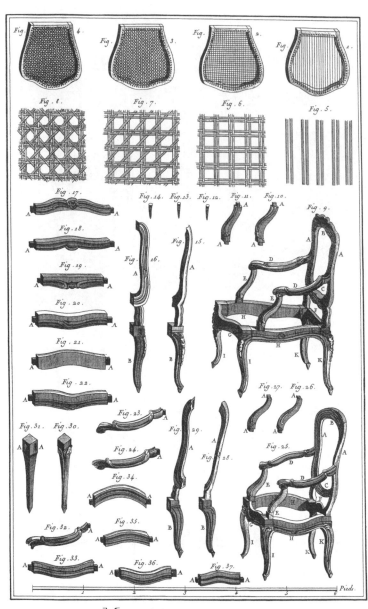

Menuisier en Meubles, Fauteüils.

목공, 가구

팔걸이의자

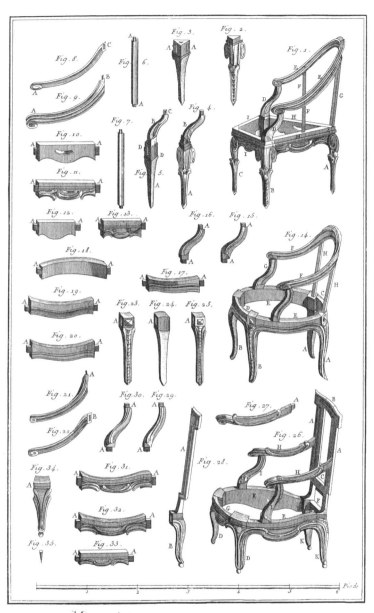

Menuisier *en Meubles, Fauteuils et Bergeres*

목공, 가구

팔걸이의자 및 안락의자

1789

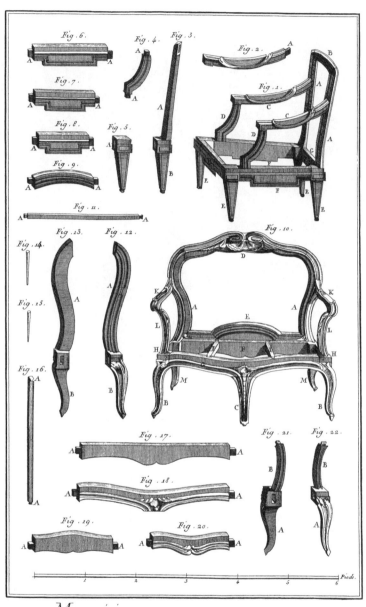

Menuisier en Meubles, Bergere et demi Canapé.

목공, 가구

안락의자 및 2인용 소파

1790

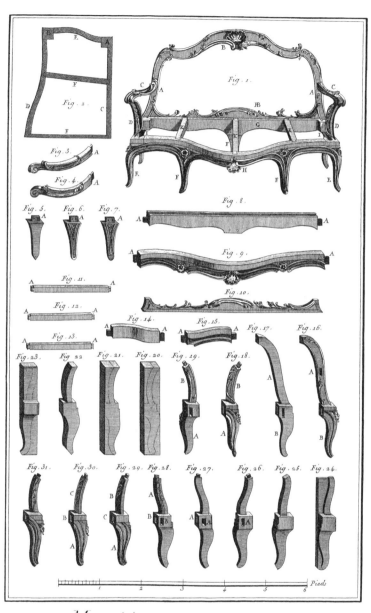

Menuisier en Meubles, Canape.

목공, 가구

소파

1791

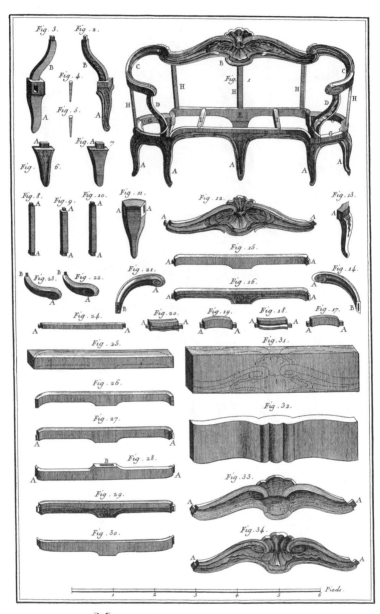

Menuisier en *Meubles, Sopha.*

목공, 가구

소파

1792

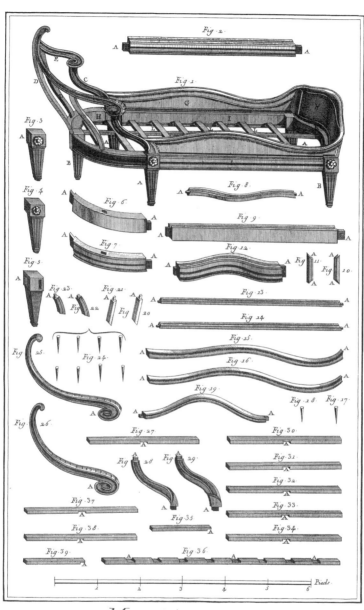

Menuisier en Meubles, Duchesse.

목공, 가구

침대 의자

1793

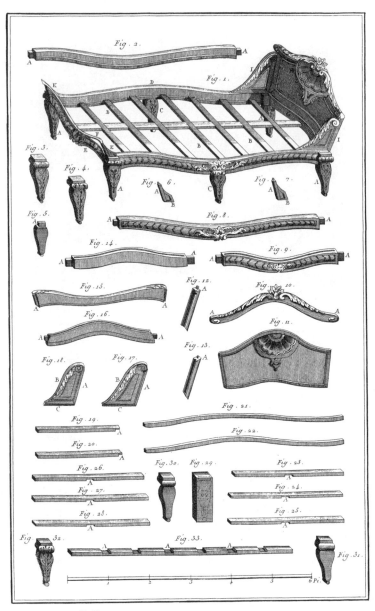

Menuisier en *Meubles, Veilleuse*

목공, 가구

침대 겸용 소파

1794

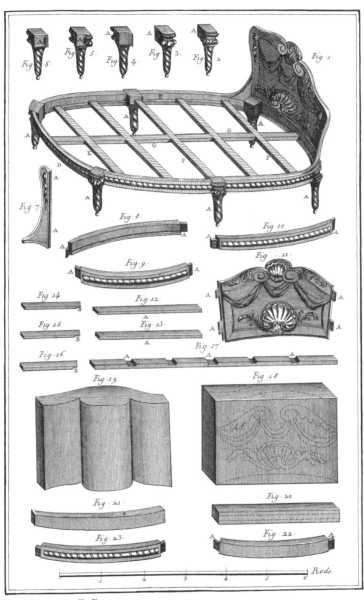

Menuisier en Meubles, Lit de Repos.

목공, 가구

휴식용 침대

1795

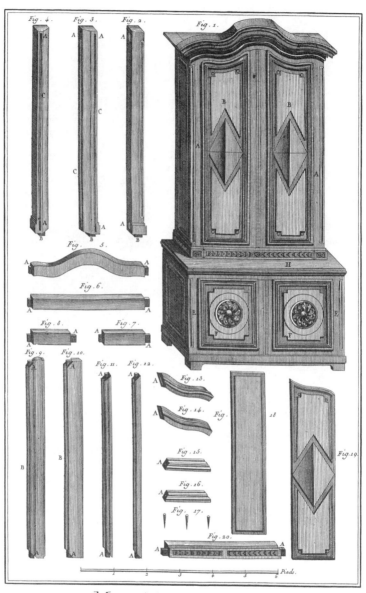

Menuisier en Meubles, Buffet.

목공, 가구

찬장

1796

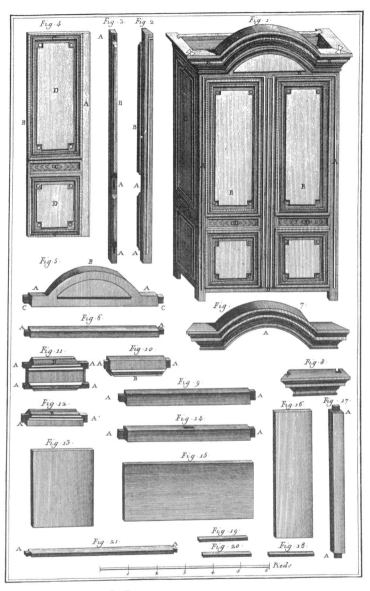

Menuisier en Meubles, Armoire.

목공, 가구

장롱

1797

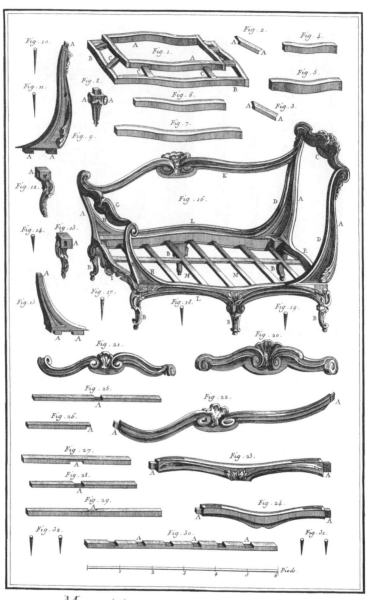

Menuisier *en Meubles, Lit à la Polonaise.*

목공, 가구

폴란드식 침대

1798

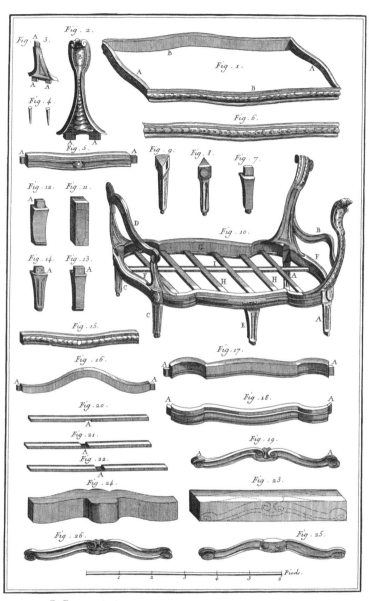

Menuisier en Meubles, Lit à la Française

목공, 가구

프랑스식 침대

1799

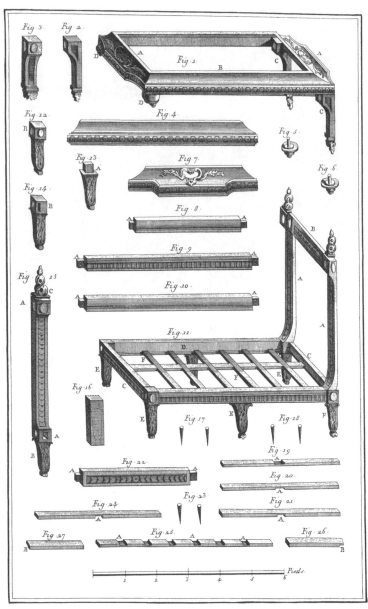

Menuisier en *Meubles, Lit à l'Italienne*.

목공, 가구

이탈리아식 침대

1800

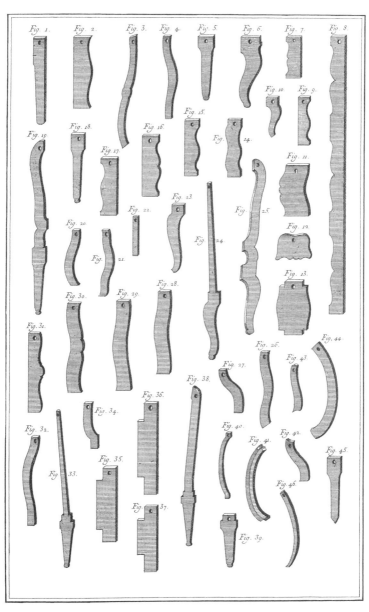

Menuisier en Meubles, Calibres.

목공, 가구

세공용 형판

1801

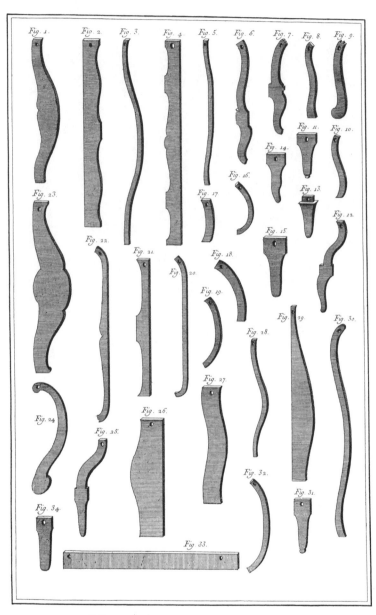

Fig. 1. Fig. 2. Fig. 3. Fig. 4. Fig. 5. Fig. 6. Fig. 7. Fig. 8. Fig. 9. Fig. 11. Fig. 10. Fig. 14. Fig. 16. Fig. 23. Fig. 17. Fig. 13. Fig. 22. Fig. 21. Fig. 15. Fig. 12. Fig. 18. Fig. 20. Fig. 19. Fig. 29. Fig. 30. Fig. 28. Fig. 27. Fig. 24. Fig. 26. Fig. 25. Fig. 32. Fig. 31. Fig. 34. Fig. 33.

Menuisier en Meubles, Calibres.

목공, 가구

형판

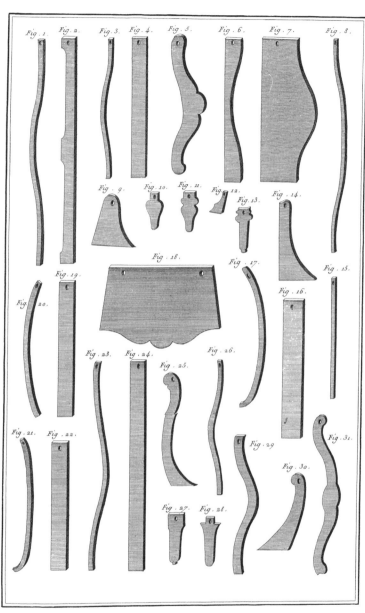

Menuisier en Meubles, Calibres.

목공, 가구

형판

1803

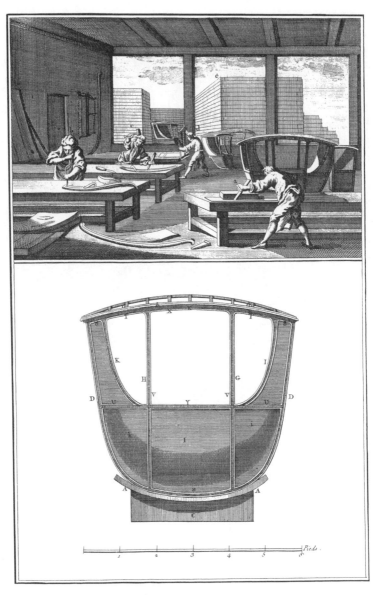

Menuisier en Voitures, Berline.

목공, 차체

작업장, 베를린형 사륜마차

1804

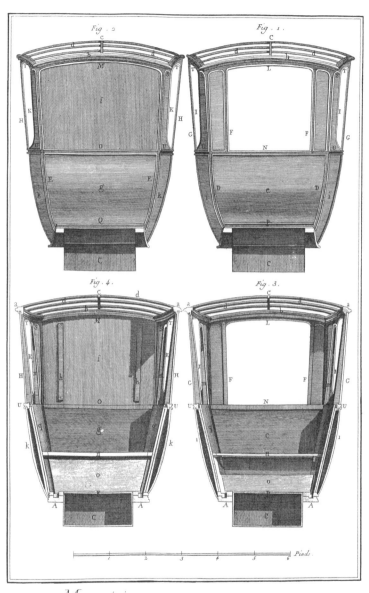

Menuisier en *Voitures, Berline à la Française.*

목공, 차체

프랑스식 베를린형 사륜마차

1805

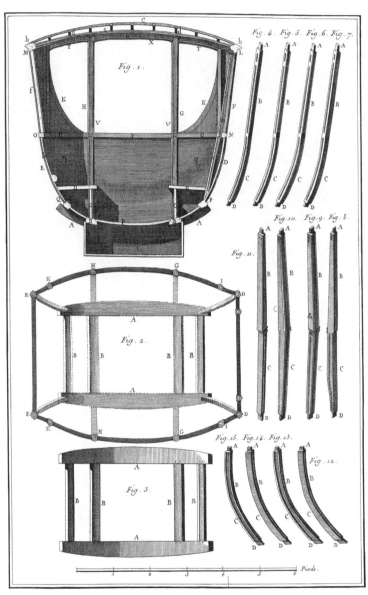

Menuisier en *Voitures, Berline à la Française, Details.*

목공, 차체

프랑스식 베를린형 사륜마차 상세도

1806

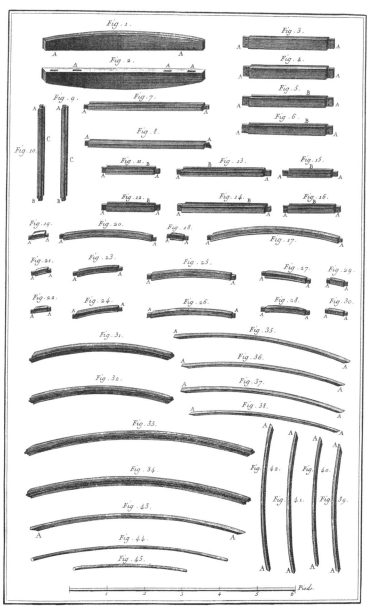

Menuisier en Voitures, Berline a la Française, Détails.

목공, 차체

프랑스식 베를린형 사륜마차 상세도

1807

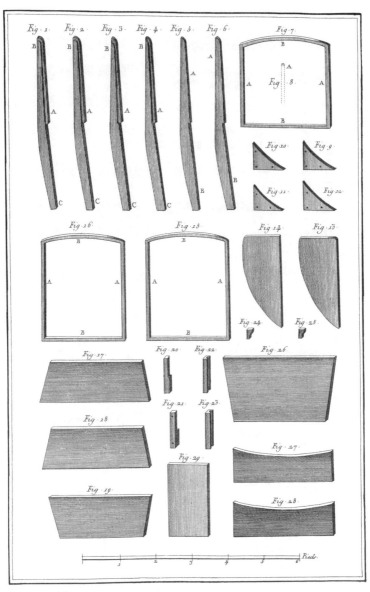

Menuisier en *Voitures, Berline à la Française, Détails.*

목공, 차체

프랑스식 베를린형 사륜마차 상세도

1808

Menuisier en Voitures, Berline à la Française, Détails.

목공, 차체

프랑스식 베를린형 사륜마차 상세도

1809

Menuisier en Voitures, Berline à la Française, Détails.

목공, 차체

프랑스식 베를린형 사륜마차 상세도

1810

Menuisier en *Voitures, Berline à la Française, Détails.*

목공, 차체

프랑스식 베를린형 사륜마차 상세도

1811

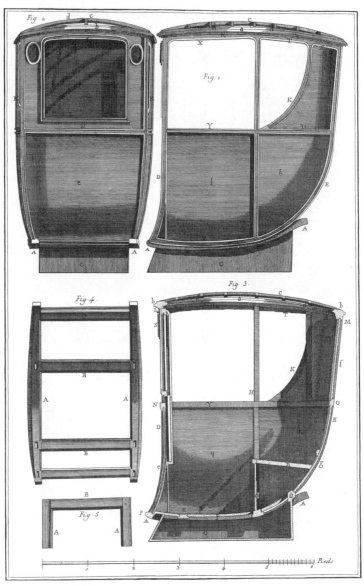

Menuisier en Voitures, Diligence à l'Anglaise

목공, 차체
영국식 승합마차

1812

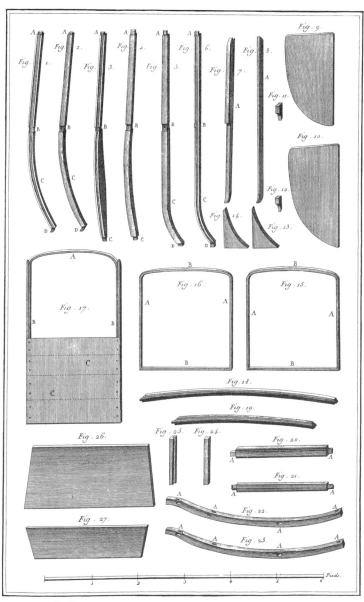

Menuisier en Voitures, Diligence à l'Anglaise, Détails.

목공, 차체

영국식 승합마차 상세도

1813

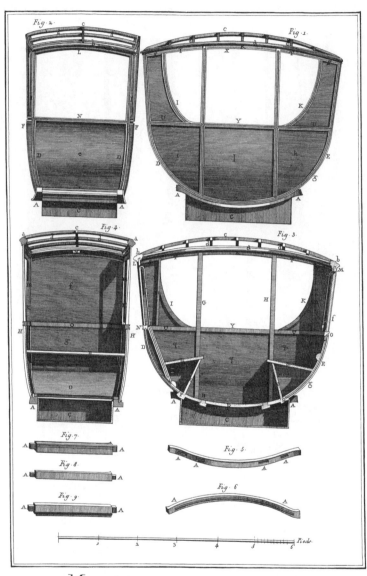

Menuisier en Voitures, Vis-à-vis demi Anglais.

목공, 차체

마주 보고 앉는 영국식 마차

1814

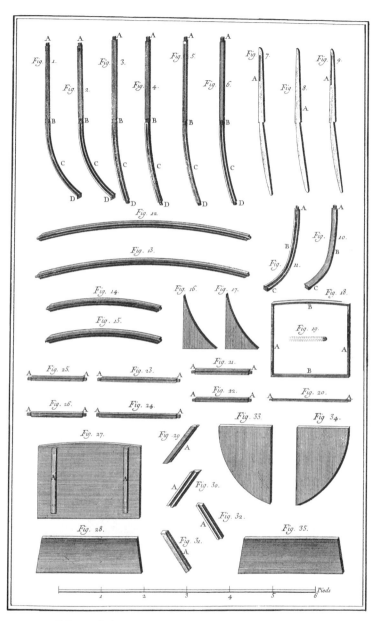

Menuisier en Voitures, Vis-à-vis demi-Anglais, Détails.

목공, 차체

마주 보고 앉는 영국식 마차 상세도

1815

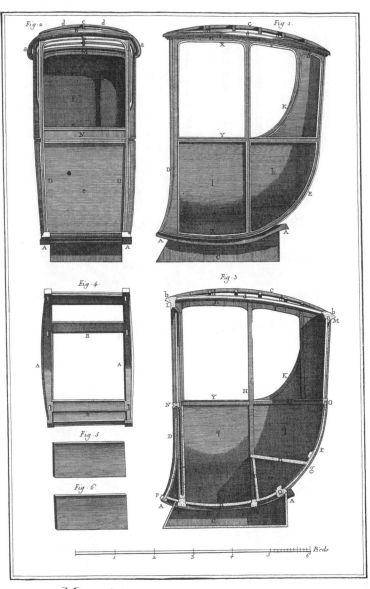

Menuisier en Voitures, Désobligeante à l'Anglaise.

목공, 차체

영국식 1인승 마차

1816

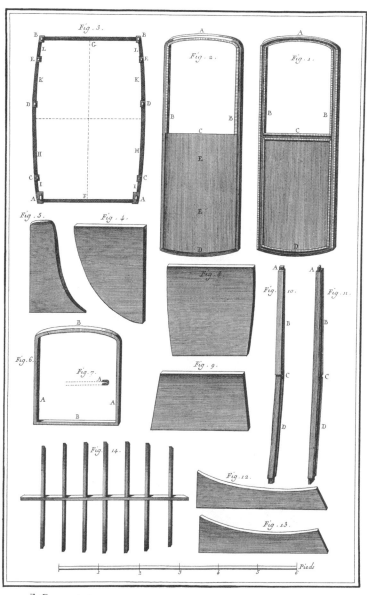

Menuisier en Voitures, Désobligeante à l'Anglaise, Détails.

목공, 차체

영국식 1인승 마차 상세도

1817

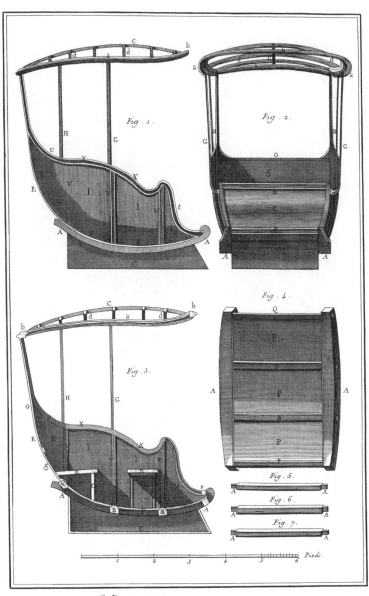

Menuisier en *Voitures, Caleche.*

목공, 차체

경량 사륜마차

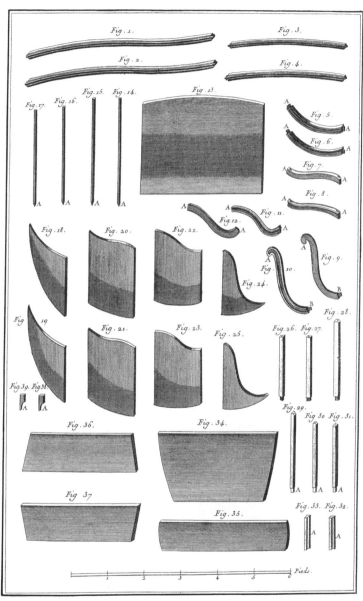

Menuisier en Voitures, Caleche, Détails.

목공, 차체

경량 사륜마차 상세도

1819

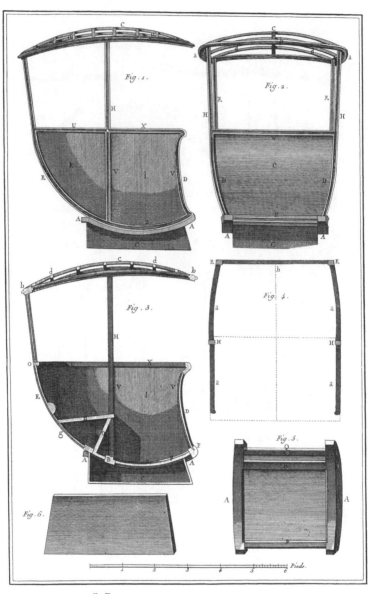

Menuisier en *Voitures, Diable.*

목공, 차체

서서 탈 수 있는 경량 마차

1820

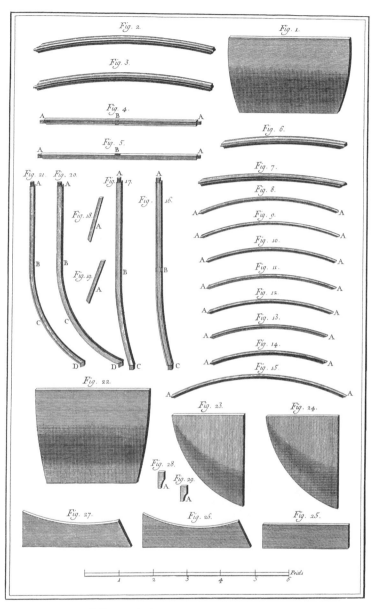

Menuisier en Voitures, Diable, Details.

목공, 차체

서서 탈 수 있는 경량 마차 상세도

1821

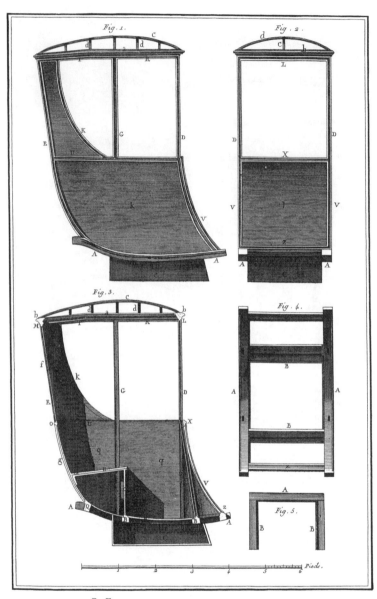

Fig. 1.

Fig. 2.

Fig. 3.

Fig. 4.

Fig. 5.

Pieds.

Menuisier en Voitures, Chaise de Poste.

목공, 차체

역마차

1822

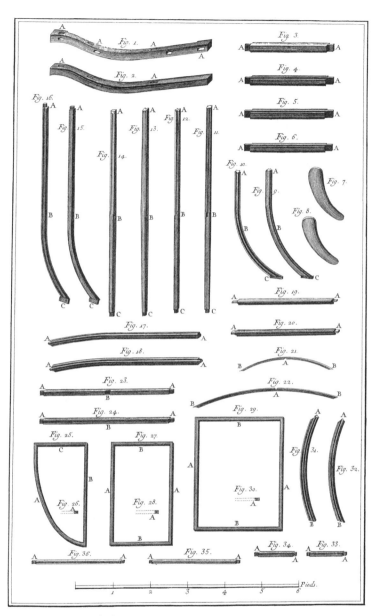

Menuisier en Voitures, Chaise de Poste, Détails.

목공, 차체

역마차 상세도

1823

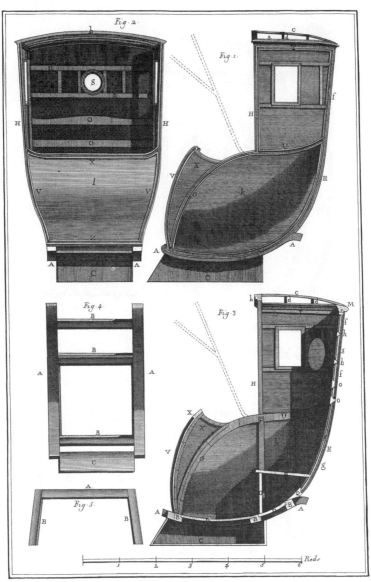

Menuisier en Voitures, Cabriolet.

목공, 차체

이륜마차

1824

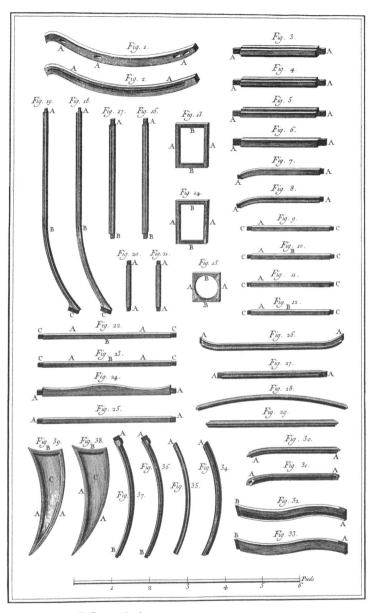

Menuisier en Voitures, Cabriolet, Détails.

목공, 차체

이륜마차 상세도

1825

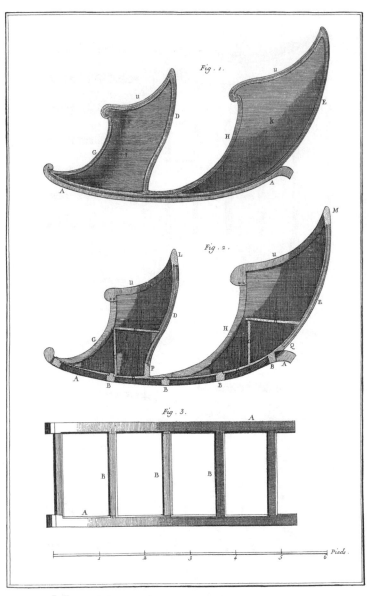

Menuisier en Voitures, Carosse de Jardin a 4 places.

목공, 차체

4인승 정원 마차

1826

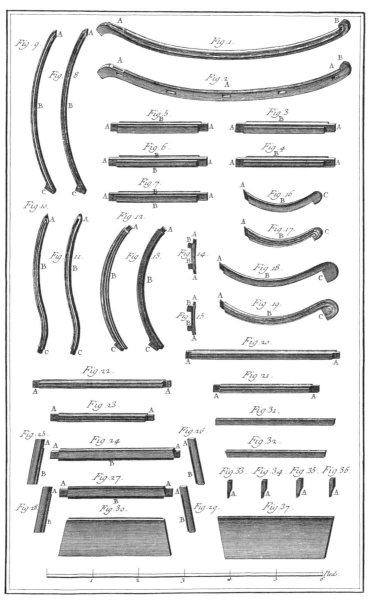

목공, 차체

4인승 정원 마차 상세도

1827

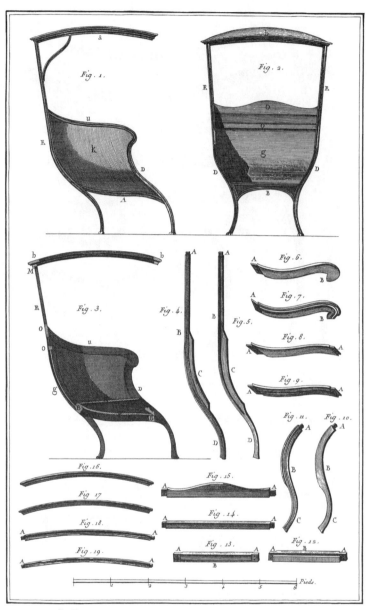

Menuisier en Voitures, Carosse de Jardin a une Place.

목공, 차체

1인승 정원 마차

1828

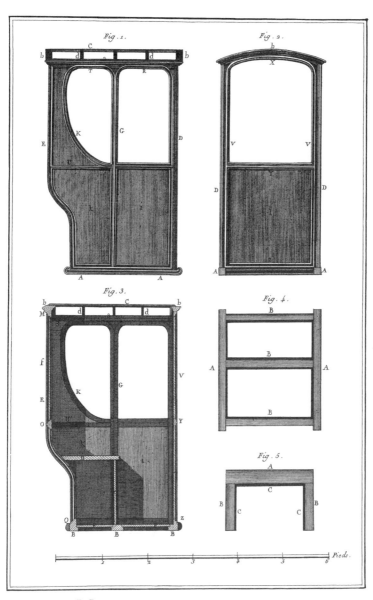

Fig. 1.

Fig. 2.

Fig. 3.

Fig. 4.

Fig. 5.

Pieds.

Menuisier en Voitures, Chaise a Porteur.

목공, 차체

가마

1829

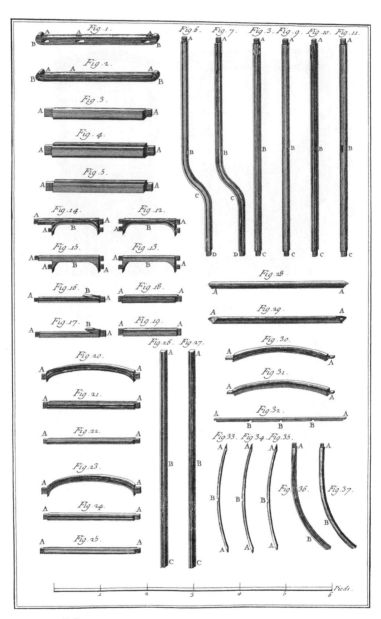

Menuisier en Voitures, Chaise a Porteur, Détails.

목공, 차체

가마 상세도

1830

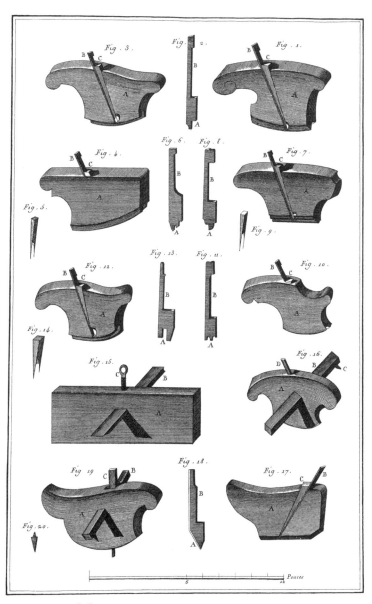

Menuisier en Voitures, Outils Rabots.

목공, 차체

대패 및 기타 연장

1831

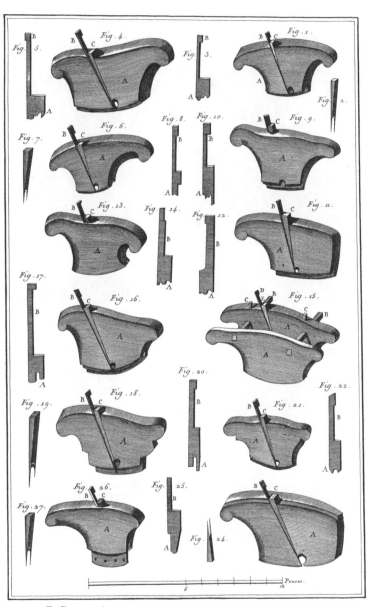

Menuisier en Voitures, Outils-Rabots.

목공, 차체

대패

1832

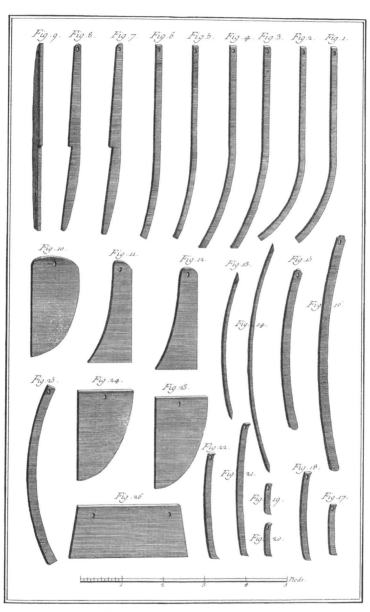

Fig. 9. Fig. 8. Fig. 7. Fig. 6. Fig. 5. Fig. 4. Fig. 3. Fig. 2. Fig. 1.

Fig. 10. Fig. 11. Fig. 12. Fig. 13. Fig. 15. Fig. 16.

Fig. 14.

Fig. 25. Fig. 24. Fig. 23.

Fig. 22. Fig. 18. Fig. 17.

Fig. 26. Fig. 21. Fig. 19. Fig. 20.

Menuisier en Voitures, Outils Calibres.

목공, 차체

형판

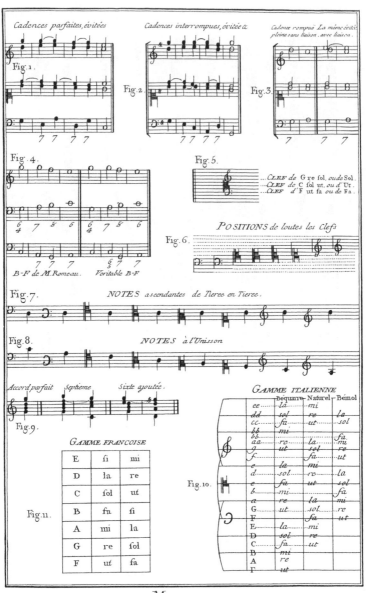

MUSIQUE.

음악

마침꼴, 음자리표, 화음, 음계

1834

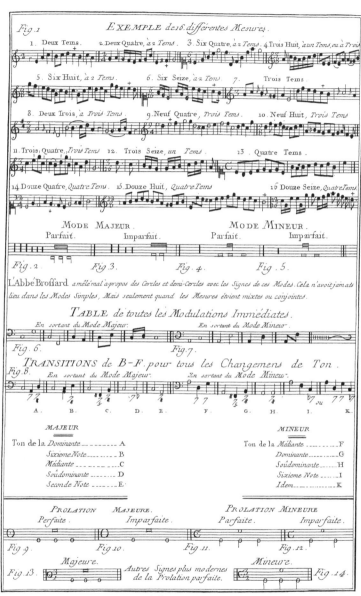

음악

박자, 장조와 단조, 조바꿈

1835

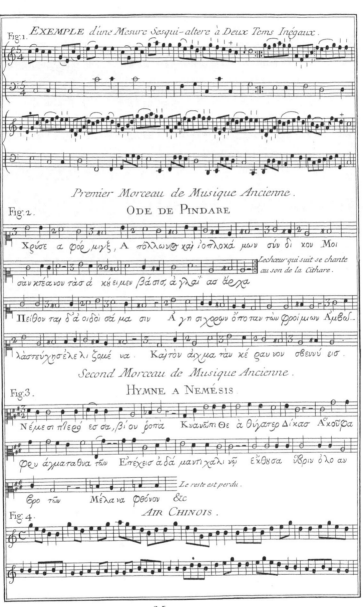

MUSIQUE

음악

고대 음악의 예

1836

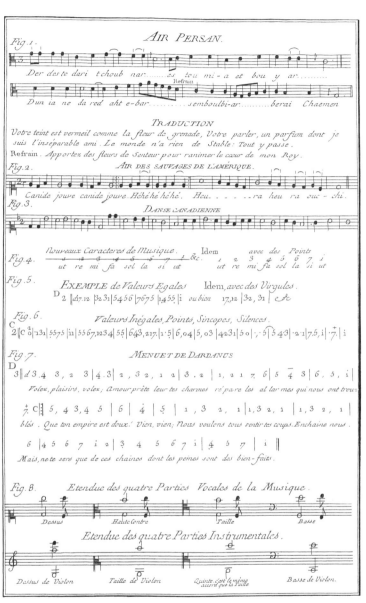

음악

페르시아 및 아메리카 가곡, 새로운 음악 기호, 음역

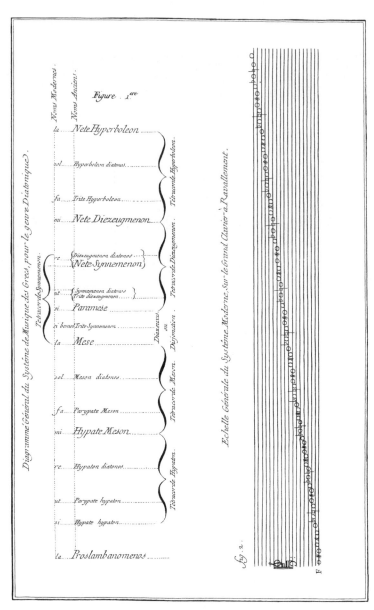

MUSIQUE.

음악

고대 그리스 및 근대 음악의 체계

1838

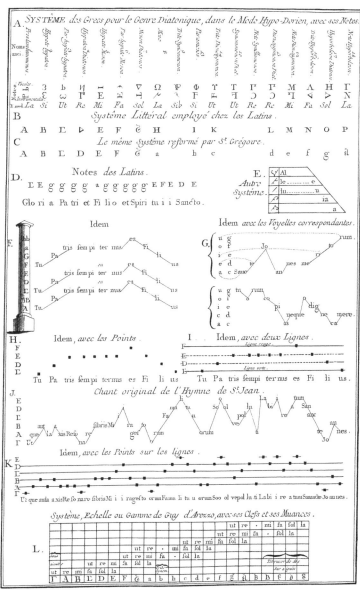

MUSIQUE.

음악

다양한 음악 체계

1839

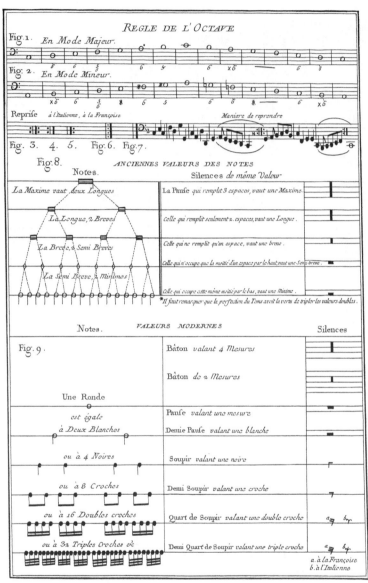

MUSIQUE.

음악

옥타브 음계, 고대 및 근대의 음표와 음가

1840

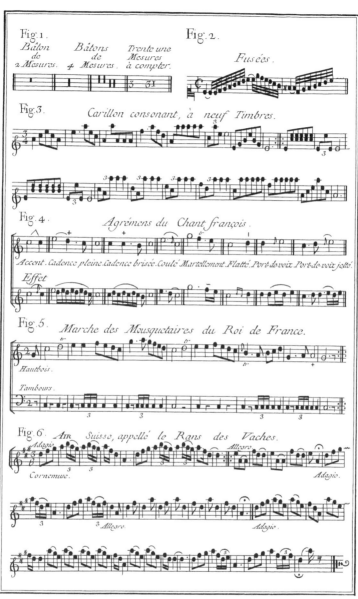

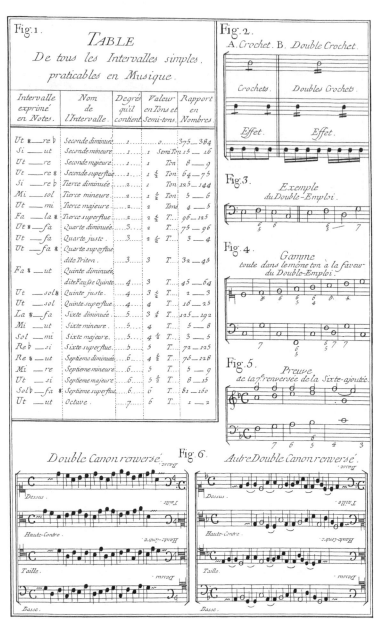

MUSIQUE

음악

홀음정, 다양한 길이의 음표, 이중카논

1842

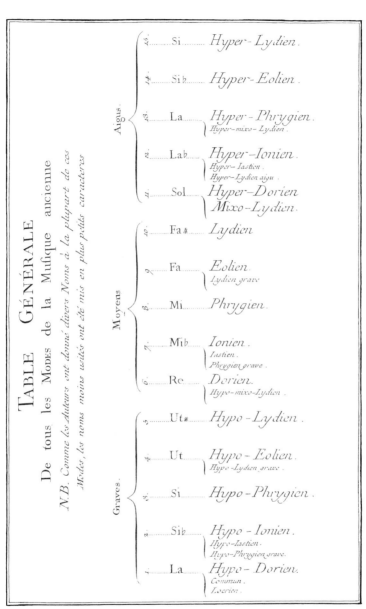

TABLE GÉNÉRALE

De tous les Modes de la Musique ancienne

N.B. Comme les Auteurs ont donné divers Noms à la plupart de ces Modes, les noms moins usités ont été mis en plus petits caractères

Aigus.

15Si...... *Hyper - Lydien.*

14Si♭...... *Hyper - Eolien.*

13La...... *Hyper - Phrygien.*
　　　　　　Hyper-mixo- Lydien.

12La♭...... *Hyper – Ionien.*
　　　　　　Hyper– Iastien.
　　　　　　Hyper–Lydien aigu.

11Sol...... *Hyper–Dorien*
　　　　　　Mixo–Lydien.

Moyens

10Fa♯...... *Lydien*

9Fa...... *Eolien.*
　　　　　　Lydien grave

8Mi...... *Phrygien.*

7Mi♭...... *Ionien.*
　　　　　　Iastien.
　　　　　　Phrygien grave.

6Re...... *Dorien.*
　　　　　　Hypo-mixo-Lydien.

Graves.

5Ut♯...... *Hypo -Lydien.*

4Ut...... *Hypo - Eolien.*
　　　　　　Hypo-Lydien grave.

3Si...... *Hypo -Phrygien.*

2Si♭...... *Hypo - Ionien.*
　　　　　　Hypo-Iastien.
　　　　　　Hypo-Phrygien grave.

1La...... *Hypo - Dorien.*
　　　　　　Commun.
　　　　　　Locrien.

MUSIQUE

음악

고대 선법

1843

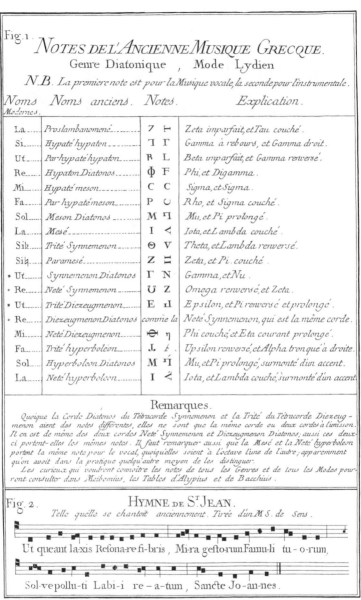

Fig. 1.

NOTES DE L'ANCIENNE MUSIQUE GRECQUE.

Genre Diatonique , Mode Lydien

N.B. La première note est pour la Musique vocale, la seconde pour l'instrumentale.

Noms Modernes.	Noms anciens.	Notes.		Explication.
La	Proslambanomené	7	Ͱ	Zeta imparfait, et Tau couché.
Si	Hypaté hypaton	Τ	Γ	Gamma à rebours, et Gamma droit.
Ut	Par-hypaté hypaton	Ꝑ	L	Beta imparfait, et Gamma renversé.
Re	Hypaton Diatonos	Φ	F	Phi, et Digamma.
Mi	Hypaté meson	C	C	Sigma, et Sigma.
Fa	Par-hypaté meson	P	ʋ	Rho, et Sigma couché.
Sol	Meson Diatonos	M	ᴨ	Mu, et Pi prolongé.
La	Mesé	I	<	Iota, et Lambda couché.
Si♭	Trité Synnemenon	Θ	V	Theta, et Lambda renversé.
Si♮	Paramesé	Z	☵	Zeta, et Pi couché.
⋆ Ut	Synnemenon Diatonos	Γ	N	Gamma, et Nu.
⋆ Re	Neté Synnemenon	Ʊ	Z	Omega renversé, et Zeta.
⋆ Ut	Trité Diezeugmenon	E	ᴚ	Epsilon, et Pi renversé et prolongé.
⋆ Re	Diezeugmenon Diatonos	comme la		Neté Synnemenon, qui est la même corde.
Mi	Neté Diezeugmenon	⊖	η	Phi couché, et Eta courant prolongé.
Fa	Trité hyperboleon	Ⅼ	Ⴑ	Upsilon renversé, et Alpha tronqué à droite.
Sol	Hyperboleon Diatonos	M	ᴨ̇	Mu, et Pi prolongé, surmonté d'un accent.
La	Neté hyperboleon	I	⋖̇	Iota, et Lambda couché, surmonté d'un accent.

Remarques.

Quoique la Corde Diatonos du Tétracorde Synnemenon et la Trité du Tétracorde Diezeug-
menon aient des notes différentes, elles ne sont que la même corde ou deux cordes à l'unisson.
Il en est de même des deux cordes Neté Synnemenon et Diezeugmenon Diatonos; aussi ces deux-
ci portent-elles les mêmes notes. Il faut remarquer aussi que la Mesé et la Neté hyperboleon
portent la même note pour le vocal, quoiqu'elles soient à l'octave l'une de l'autre ; apparemment
qu'on avoit dans la pratique quelqu'autre moyen de les distinguer.

Les curieux qui voudront connoître les notes de tous les Genres et de tous les Modes pour-
ront consulter dans Meibomius, les Tables d'Alypius et de Bacchius.

Fig. 2.

HYMNE DE SᵗJEAN.

Telle qu'elle se chantoit anciennement. Tirée d'un MS. de Sens.

Ut queant laxis Resona-re fi-bris , Mi-ra gesto-rum Famu-li tu - o-rum,

Sol-ve pollu-ti Labi-i re - a-tum , Sancte Jo-an-nes.

MUSIQUE.

음악

고대 그리스 음악의 음

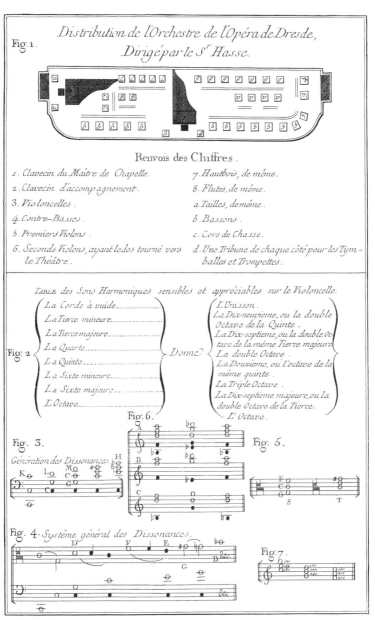

음악

드레스덴 오페라단 오케스트라의 배치, 첼로의 배음(하모닉스), 불협화음

1845

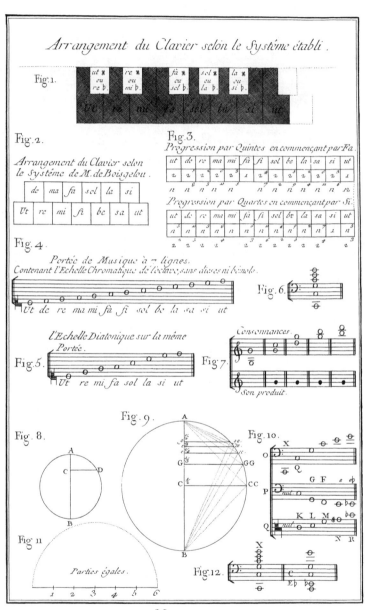

음악

기존의 체계와 새로운 체계에 따른 건반 배치

1846

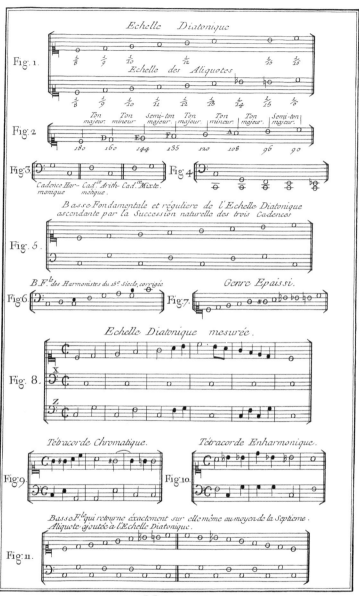

MUSIQUE.

음악

다양한 음계

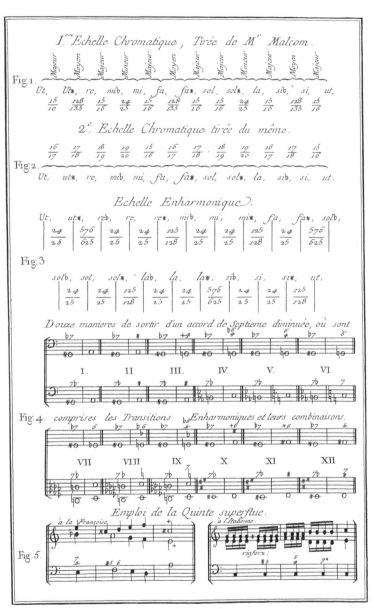

MUSIQUE

음악

다양한 음계

1848

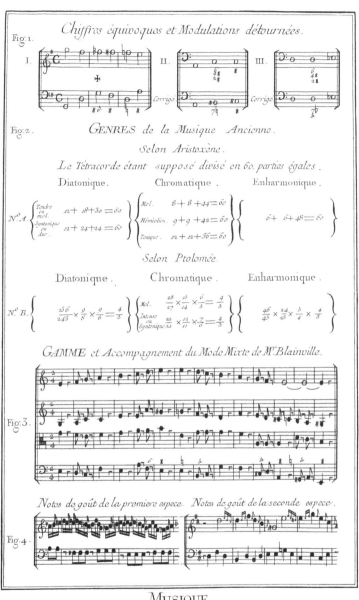

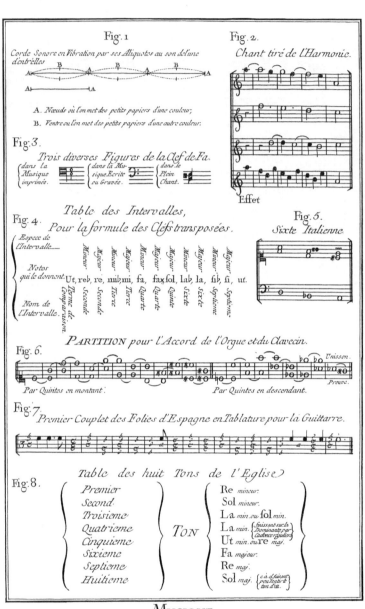

MUSIQUE.

음악

악상기호, 음정, 화음, 악보와 표보, 교회에서 사용하는 여덟 음

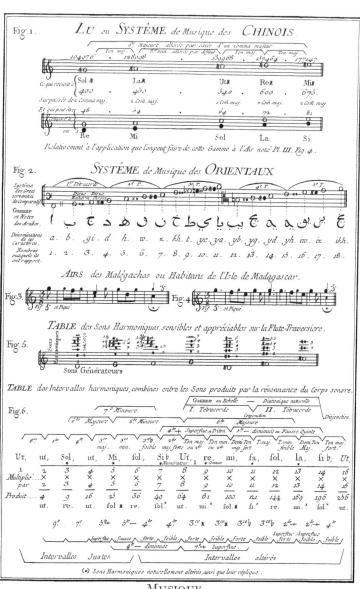

MUSIQUE.

음악

중국 및 동양 음악의 체계, 마다가스카르 가곡, 플루트의 배음, 화성 음정

1851

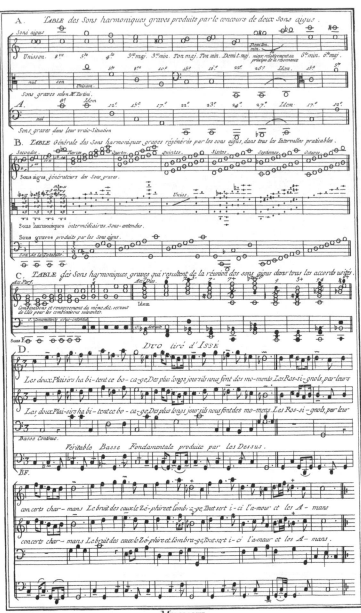

음악

낮은 배음의 발생, 이중창곡

과학, 인문, 기술에 관한 도판집

제7권

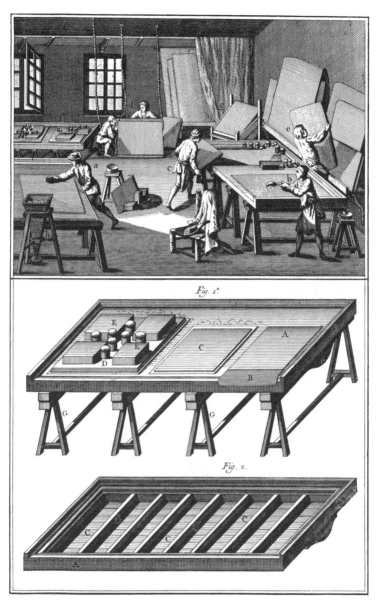

Miroitier, *Metteur au Teint*.

거울 제조

유리판 뒷면에 주석과 수은의 합금을 입히는 작업, 관련 장비

1857

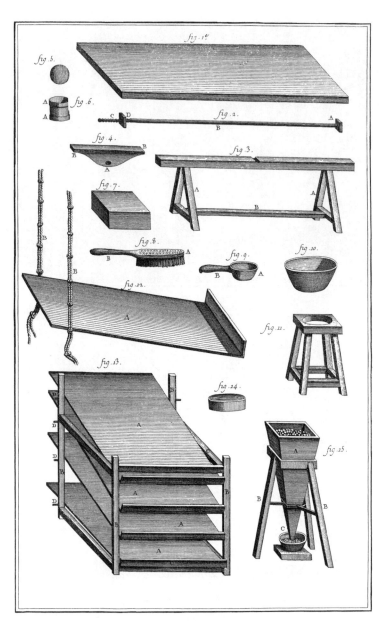

Miroitier, Détails du Miroitier au Teint.

거울 제조

유리판 뒷면에 주석과 수은의 합금을 입히는 작업에 필요한 도구 및 장비

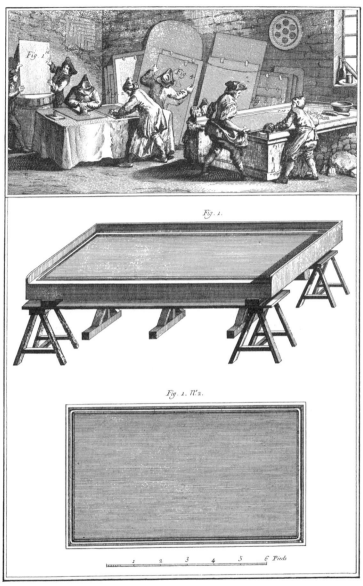

Fig. 1ᵉʳ

Fig. 4.

Fig. 1.

Fig. 1. Nᵒ 2.

1 2 3 4 5 6 Pieds

Miroitier.

거울 제조

작업장, 작업대

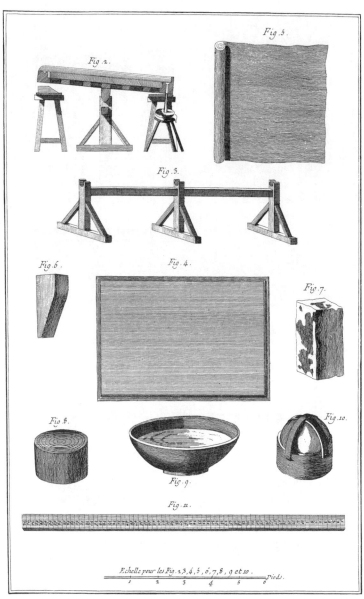

Fig. 5.

Fig. 1.

Fig. 3.

Fig. 6.

Fig. 4.

Fig. 7.

Fig. 8.

Fig. 10.

Fig. 9.

Fig. 11.

Echelle pour les Fig. 2,3,4,5,6,7,8, 9 et 10.

1 2 3 4 5 6 Pieds.

Miroitier, Outils.

거울 제조

도구 및 장비

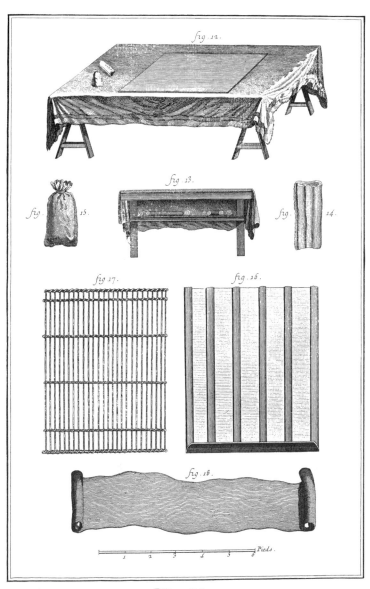

fig. 12.

fig. 13.

fig. 15.

fig. 14.

fig. 17.

fig. 16.

fig. 18.

Pieds.

1 2 3 4 5 6

Miroitier, Outils.

거울 제조

도구 및 장비

1861

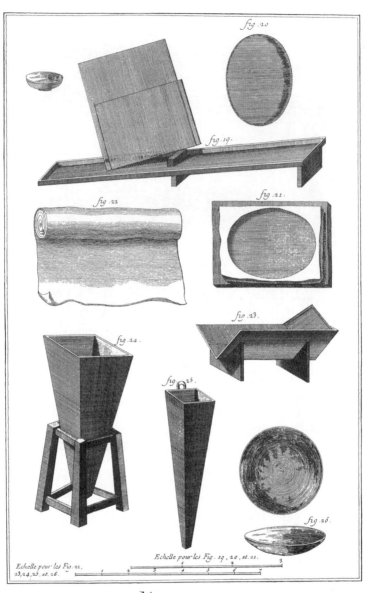

fig. 20

fig. 19.

fig. 22

fig. 21.

fig. 23.

fig. 24.

fig. 25.

fig. 26.

Echelle pour les Fig. 19, 20, et 21.

Echelle pour les Fig. 22, 23, 24, 25, et 26.

Miroitier, outils.

거울 제조

도구 및 장비

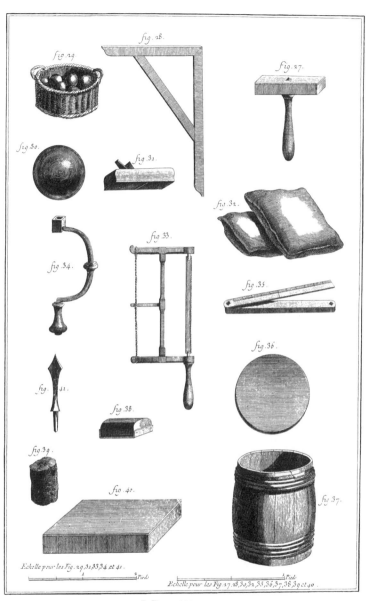

Miroitier, *outils*

거울 제조

도구 및 장비

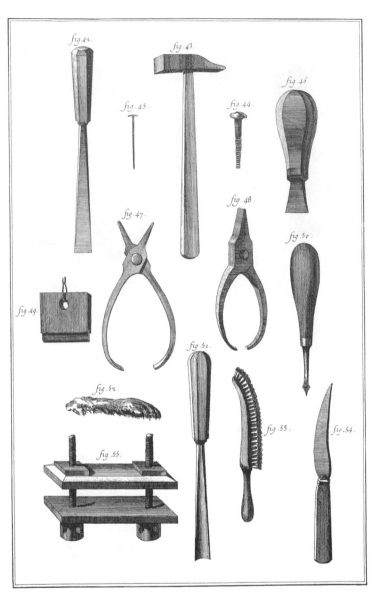

Miroitier, outils.

거울 제조

도구 및 장비

1864

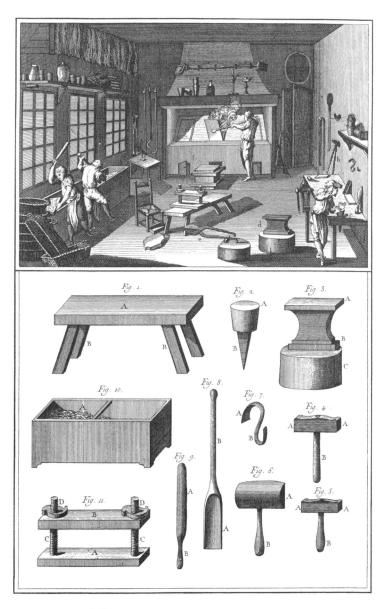

Monnoyage, Outils a Ploter et a Mouler.

화폐 주조

작업장, 주형 제작 및 주조 작업에 필요한 도구와 장비

1865

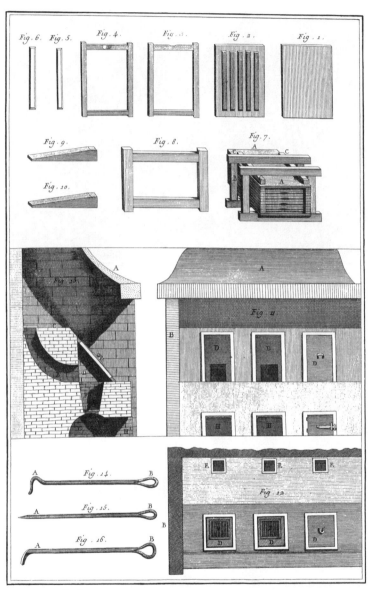

Monnoyage, *Outils à mouler et Fourneau a vent pour l'Or.*

화폐 주조

주조 도구, 송풍구가 있는 금 용해로

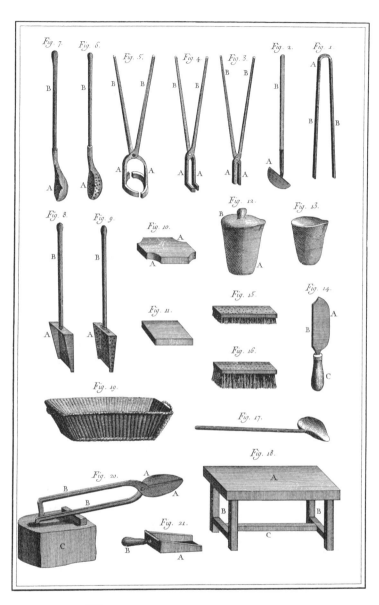

Monnoyage, *Outils du Fourneau pour l'Or.*

화폐 주조

금 용해 작업에 필요한 도구 및 장비

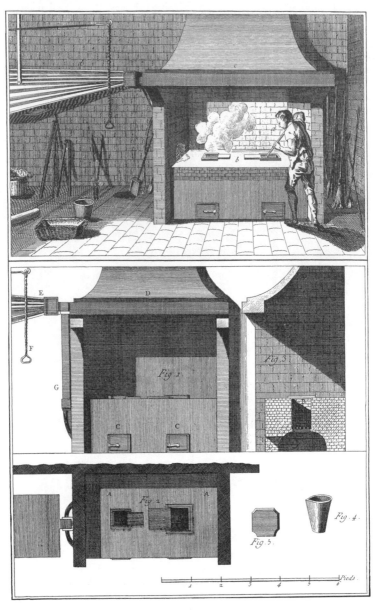

Monnoyage, Fourneau a Soufflet pour l'Or

화폐 주조

송풍기(풀무)가 달린 금 용해로

1868

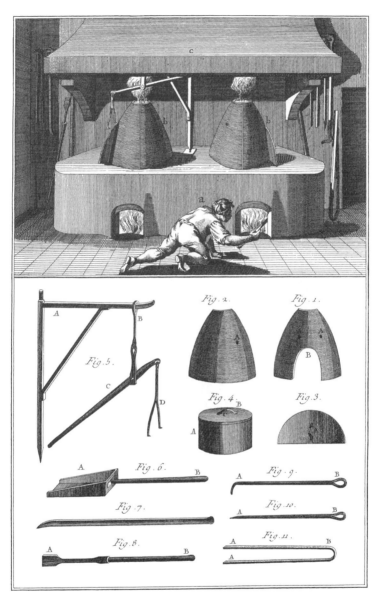

Monnoyage, Fourneau pour l'Argent et les Outils.

화폐 주조

은 용해로 및 관련 도구

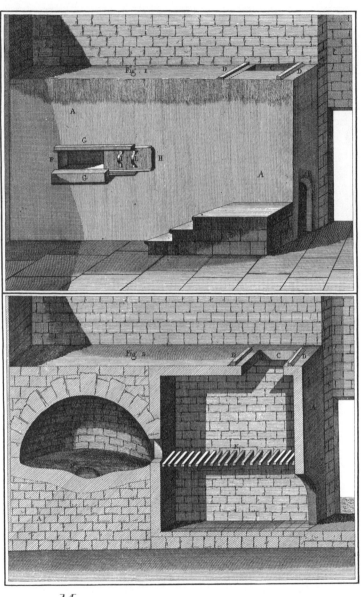

Monnoyage, Fourneau pour le Billon et le Cuivre.

화폐 주조

구리 및 구리 합금 용해로

1870

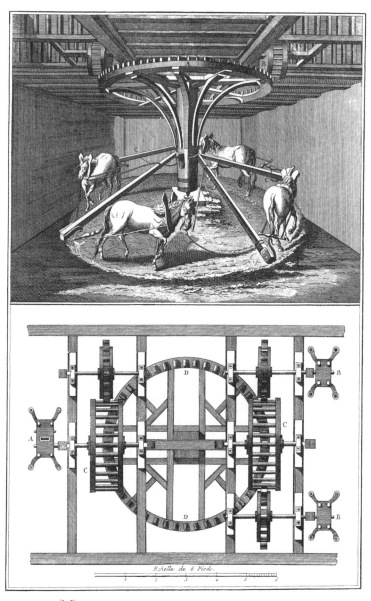

Monnoyage, Moulin des Laminoirs.

화폐 주조

말이 끄는 압연기, 압연기 평면도

1871

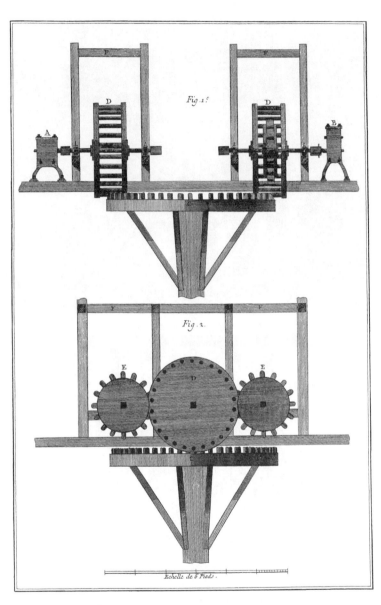

Monnoyage, *Moulins des Laminoirs*.

화폐 주조

압연기 입면도

1872

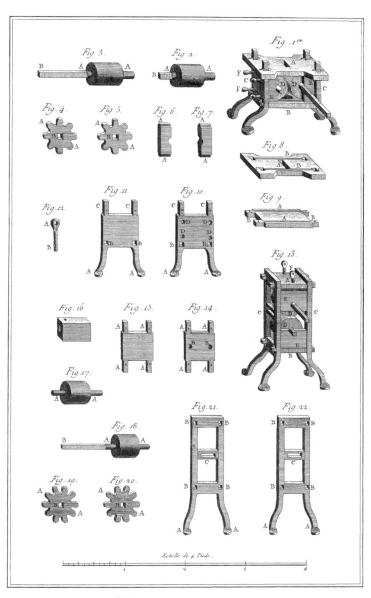

Monnoyage, *Laminoirs.*

화폐 주조

압연기 상세도

1873

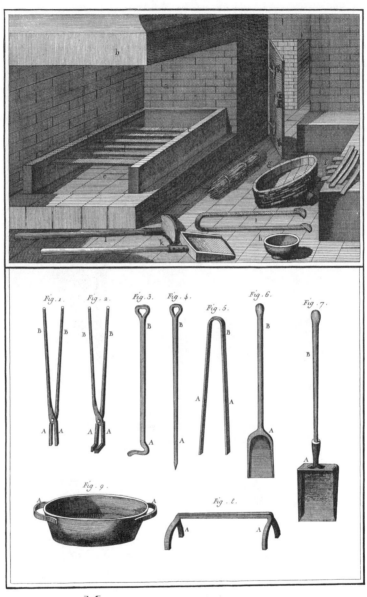

Monnoyage, Recuit de l'Or et les Outils.

화폐 주조

금 풀림(어닐링) 작업장, 관련 도구

1874

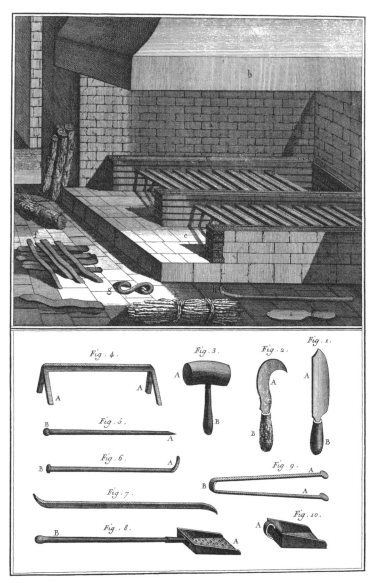

Monnoyage, Recuit de l'Argent et Billon et les Outils.

화폐 주조

은 및 구리 합금 풀림 작업장, 관련 도구

1875

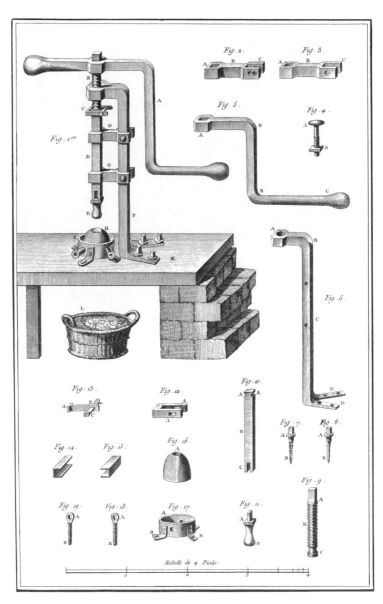

Monnoyage, coupoir.

화폐 주조

절단기

1876

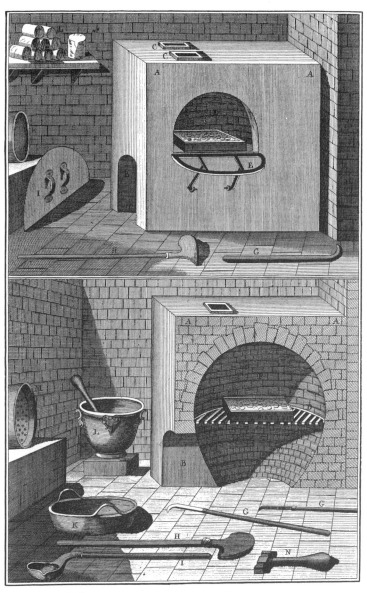

Monnoyage, *Fourneau du Blanchiment.*

화폐 주조

광휘 열처리로

1877

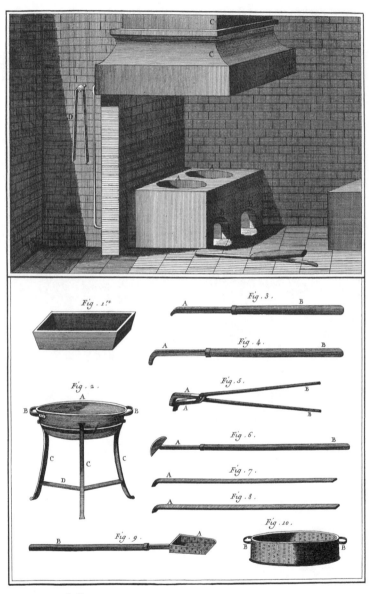

Monnoyage, Fourneau du Blanchiment et les Outils.

화폐 주조

광휘 열처리로, 관련 도구

1878

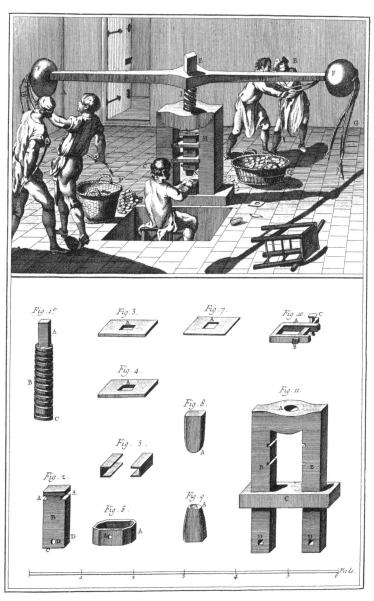

Monnoyage, Balancier.

화폐 주조

주화 압인 작업, 압인기 상세도

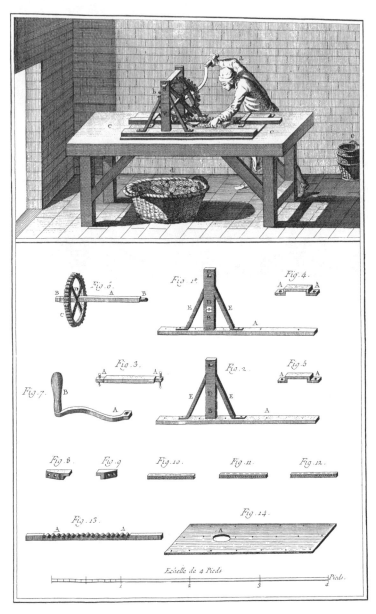

Monnoyage, *Machine pour la Marque sur tranche*.

화폐 주조

주화 테두리에 홈을 새기는 작업, 관련 기계 상세도

1880

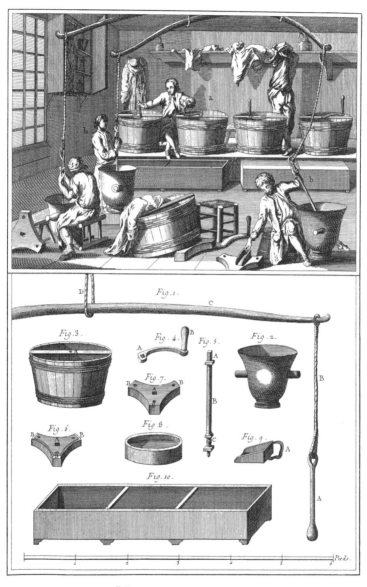

Monnoyage, Lavures.

화폐 주조

세척 작업 및 장비

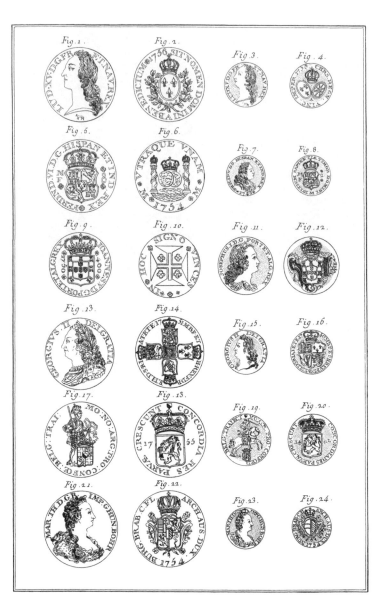

Monnoyage, *Monnoyes des principales Villes de l'Europe.*

화폐 주조

유럽 주요 국가 및 도시의 주화

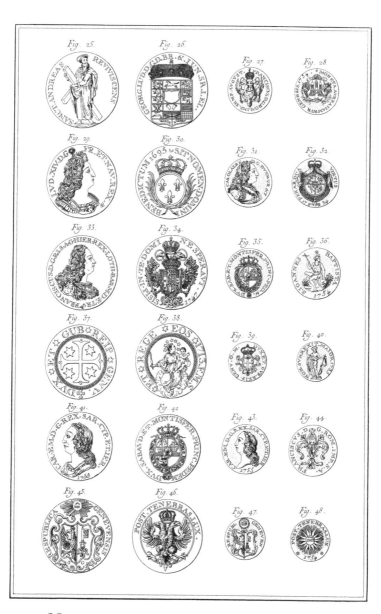

Monnoyage, Monnoyes des Principales Villes de l'Europe.

화폐 주조

유럽 주요 국가 및 도시의 주화

1883

fig. 1.

Mosaique,
Attelier et Ouvrages.

모자이크
작업장 및 작품

1884

Mosaique, Ouvrages.

모자이크

작품

1885

Mosaique, Ouvrages.

모자이크

작품

1886

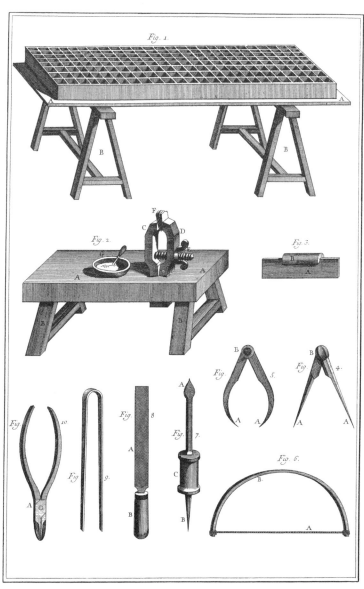

모자이크

색깔별 대리석 정리함, 작업대, 작업 도구

1887

모자이크
팔레스트리나에서 발견된 나일 강 모자이크

1888

alestrine .

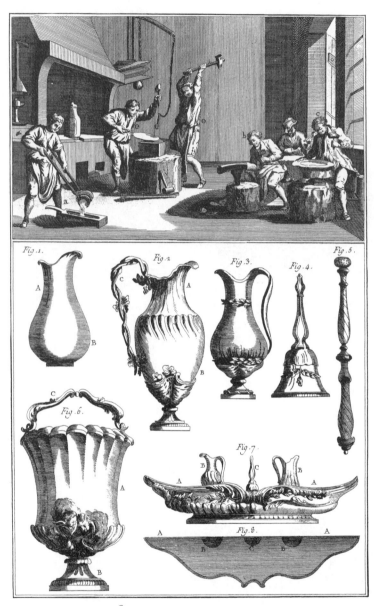

Orfèvre Grossier, Ouvrages.

금은세공

작업장, 금은 세공품

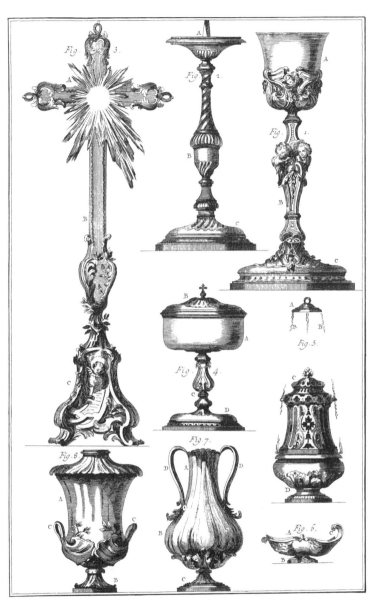

Orfevre Grossier, Ouvrages.

금은세공

성배, 촛대, 제단 십자가, 성합 및 기타 세공품

1891

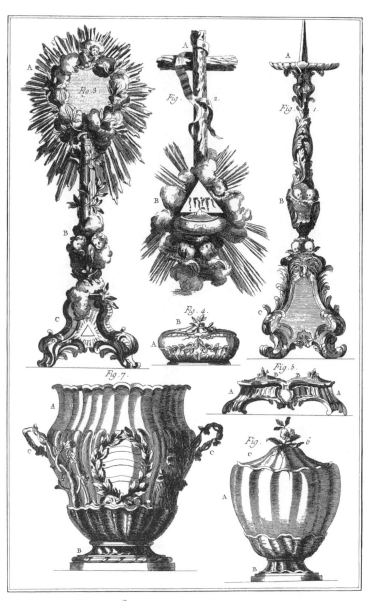

Orfevre Grossier, Ouvrages.

금은세공

제단 촛대, 성수반, 성광, 소금통 및 기타 세공품

1892

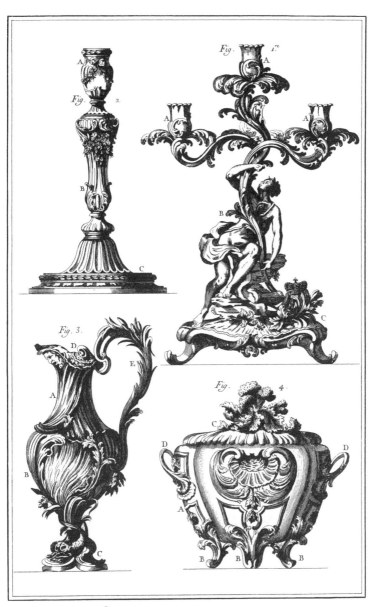

Orfèvre Grossier, Ouvrages.

금은세공

촛대, 물병 및 기타 세공품

1893

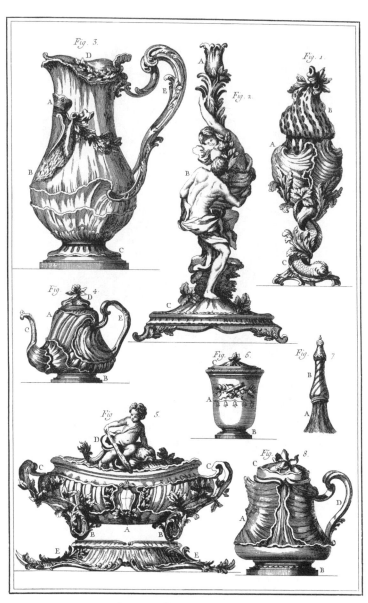

Orfèvre Grossier, Ouvrages.

금은세공

설탕 그릇, 촛대, 찻주전자 및 기타 세공품

1894

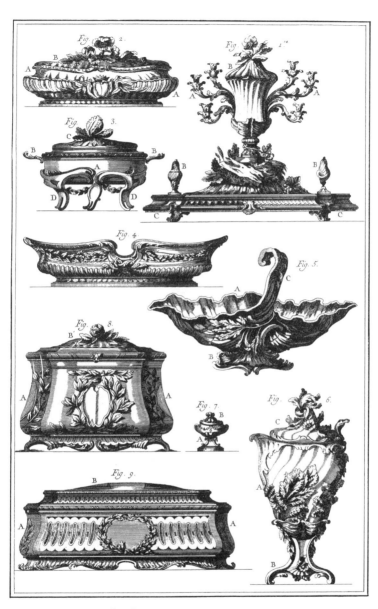

Orfèvre Grossier, Ouvrages.

금은세공

식탁 장식, 다양한 그릇 및 욕실 용품

1895

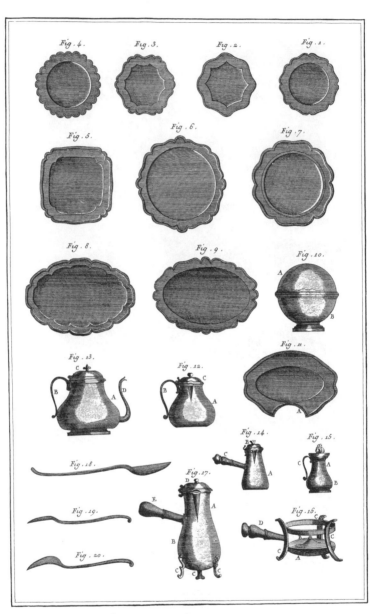

Orfèvre Grossier, Ouvrages.

금은세공

다양한 접시, 주전자, 숟가락 및 기타 세공품

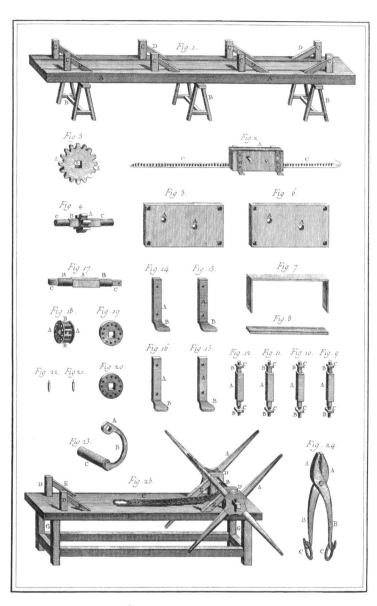

금은세공

인발 장비 및 도구

1897

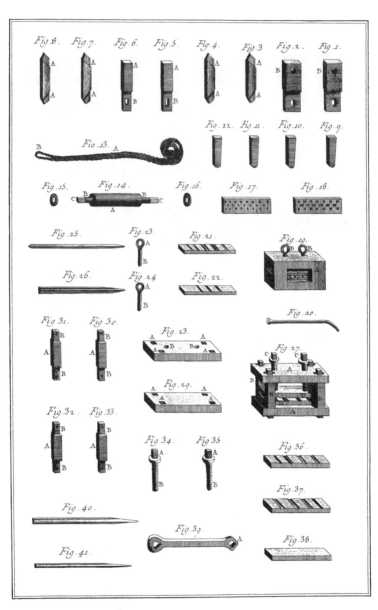

Orfèvre Grossier, Moulins à tirer.

금은세공

인발기 상세도

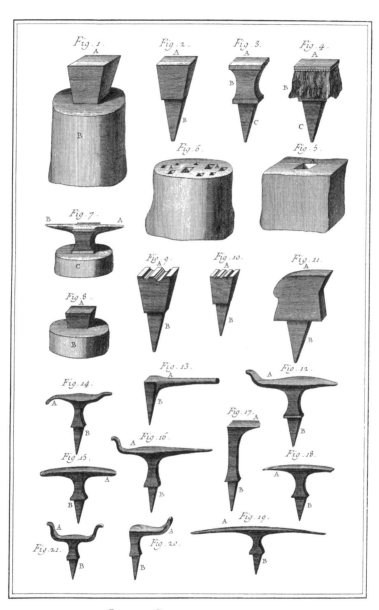

금은세공

모루와 모루 받침

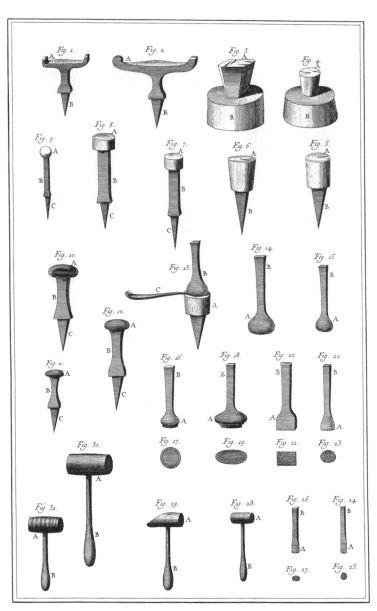

Orfevre Grossier, Outils.

금은세공

모루, 끌, 망치 및 기타 도구

1900

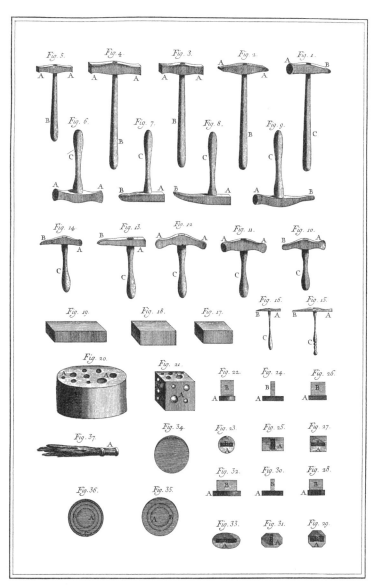

Orfevre Grossier, Outils.

금은세공

도구

1901

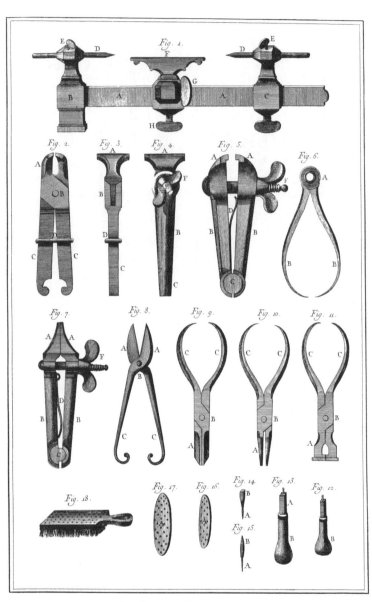

Orfèvre Grossier, Outils.

금은세공

도구 및 장비

1902

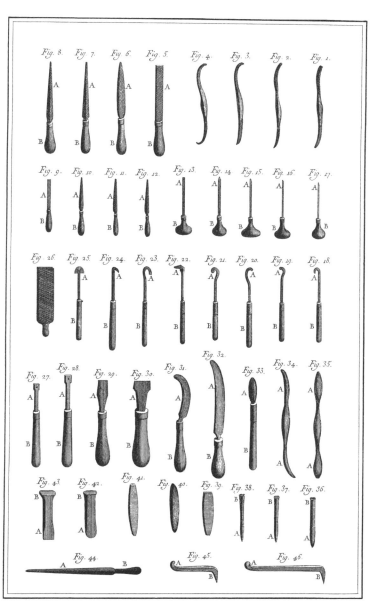

Orfèvre Grossier, Outils.

금은세공

도구

1903

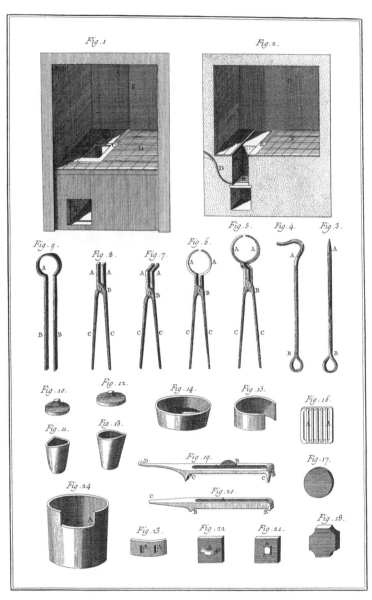

Orfèvre Grossier, *Petit Fourneau.*

금은세공

소형 용해로, 관련 도구 및 장비

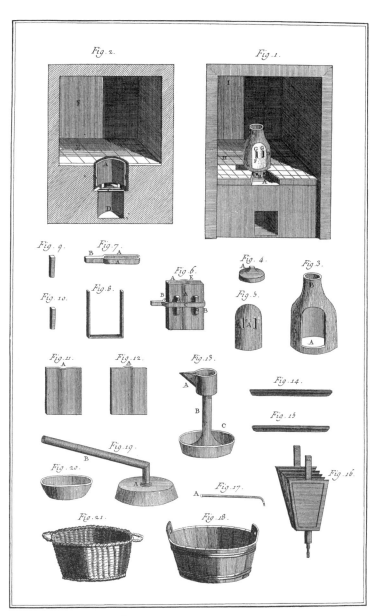

Orfèvre Grossier, *Grand Fourneau.*

금은세공

대형 용해로, 관련 도구 및 장비

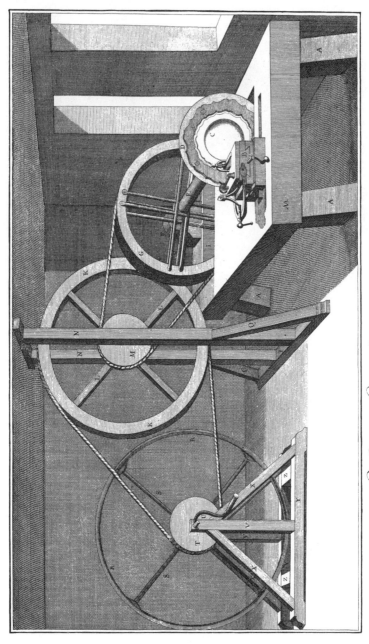

금은세공

식기류 세공용 선반(旋盤)

1906

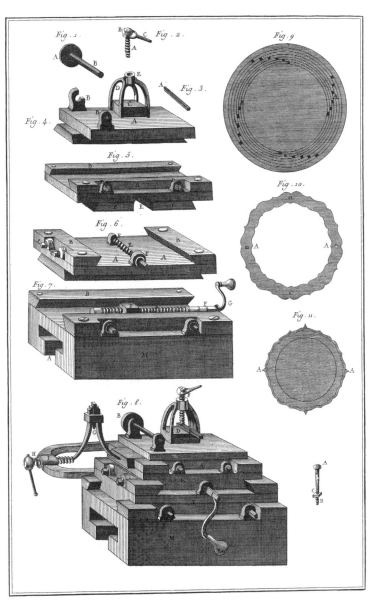

Orfèvre Grossier, Tour à Vaisselle.

금은세공

식기류 세공용 선반 상세도

1907

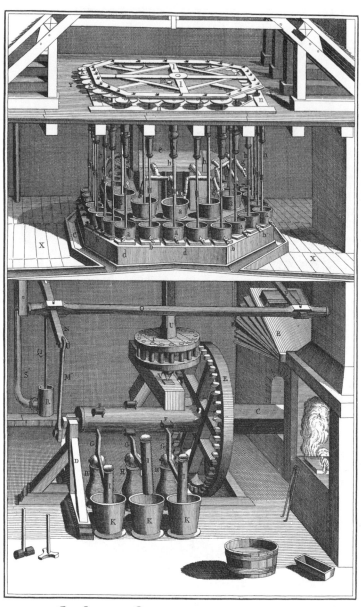

Orfèvre Grossier, Machine aux Lavures.

금은세공

세척기

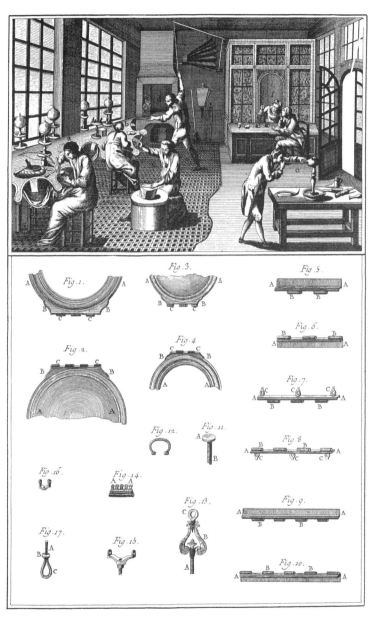

Orfèvre Bijoutier

귀금속 패물 세공

작업장, 회중시계 상세도

1909

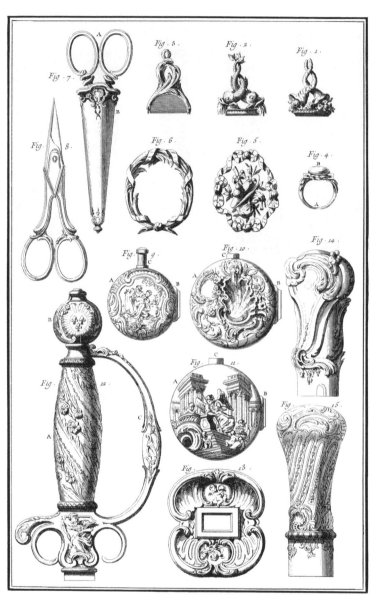

Orfèvre Bijoutier.

귀금속 패물 세공

가위, 칼자루, 반지 및 기타 세공품

1910

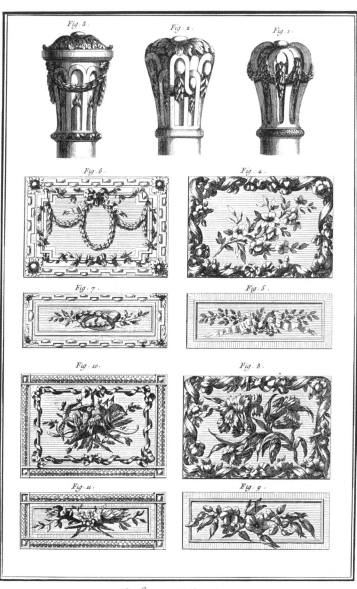

Orfèvre Bijoutier.

귀금속 패물 세공

지팡이 머리, 부조 장식이 있는 사각 함

1911

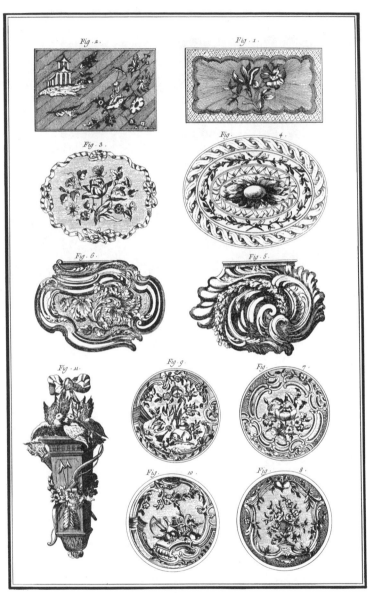

Orfèvre Bijoutier.

귀금속 패물 세공

다양한 형태의 장식 함

1912

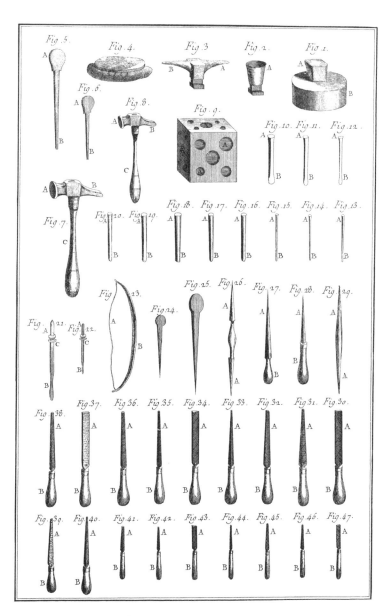

Orfèvre Bijoutier, *Outils*.

귀금속 패물 세공

도구

1913

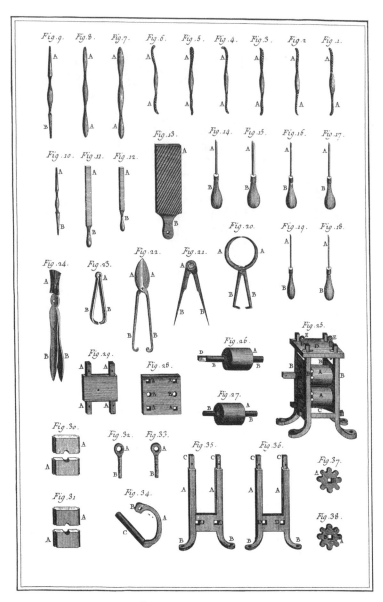

Orfèvre Bijoutier, Outils.

귀금속 패물 세공

도구

1914

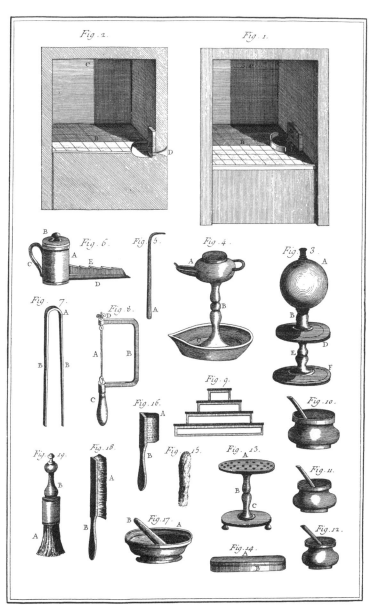

Orfèvre Bijoutier, Outils.

귀금속 패물 세공

도구 및 설비

1915

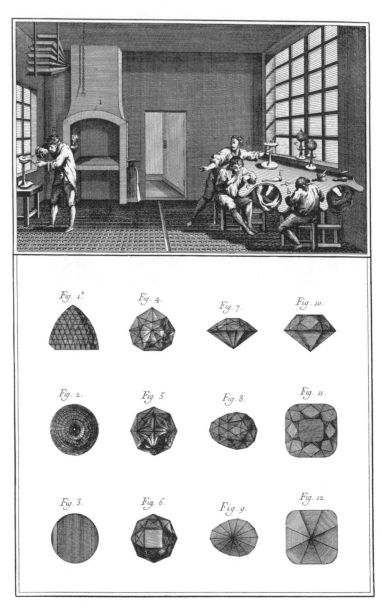

Orfèvre Jouaillier, Metteur en Œuvre,
Brillans Rares.

귀금속 및 보석 조립
작업장, '위대한 무굴인' 등의 진귀한 다이아몬드

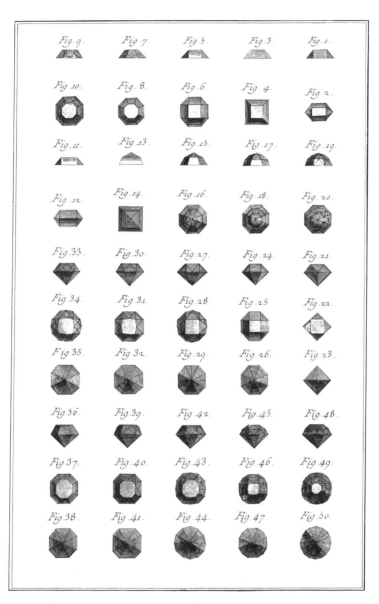

Fig. 9. Fig. 7. Fig. 5. Fig. 3. Fig. 1.

Fig. 10. Fig. 8. Fig. 6. Fig. 4. Fig. 2.

Fig. 11. Fig. 13. Fig. 15. Fig. 17. Fig. 19.

Fig. 12. Fig. 14. Fig. 16. Fig. 18. Fig. 20.

Fig. 33. Fig. 30. Fig. 27. Fig. 24. Fig. 21.

Fig. 34. Fig. 31. Fig. 28. Fig. 25. Fig. 22.

Fig. 35. Fig. 32. Fig. 29. Fig. 26. Fig. 23.

Fig. 36. Fig. 39. Fig. 42. Fig. 45. Fig. 48.

Fig. 37. Fig. 40. Fig. 43. Fig. 46. Fig. 49.

Fig. 38. Fig. 41. Fig. 44. Fig. 47. Fig. 50.

Orfevre Jouaillier, Metteur en Œuvre, Taille des Diamans.

귀금속 및 보석 조립

다양한 다이아몬드 컷

1917

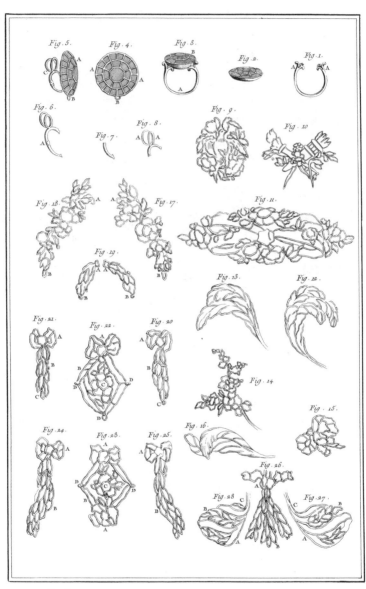

Orfevre Jouaillier, Metteur en Œuvre, Montures

귀금속 및 보석 조립

보석 틀

1918

귀금속 및 보석 조립

다양한 장신구 및 장식품

1919

Orfevre Jouaillier, Metteur en Œuvre, Brillans.

귀금속 및 보석 조립

다양한 장신구 및 기타 물품

1920

Orfèvre Jouaillier, Metteur en Œuvre, Brillans.

귀금속 및 보석 조립
다양한 장신구 및 기타 물품

1921

Orfèvre Jouaillier, Metteur en Œuvre, Brillans.

귀금속 및 보석 조립

다양한 장신구 및 기타 물품

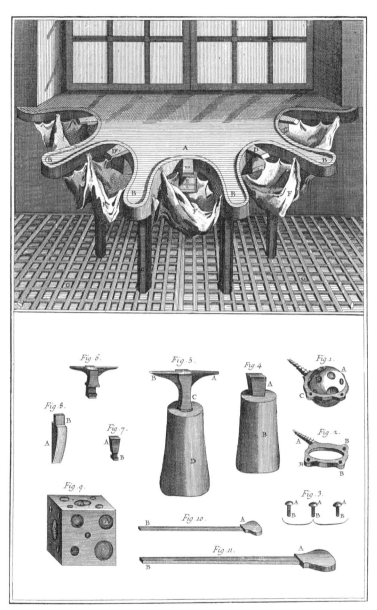

Orfèvre Jouaillier, Metteur en Œuvre, Outils.

귀금속 및 보석 조립

작업대 및 도구

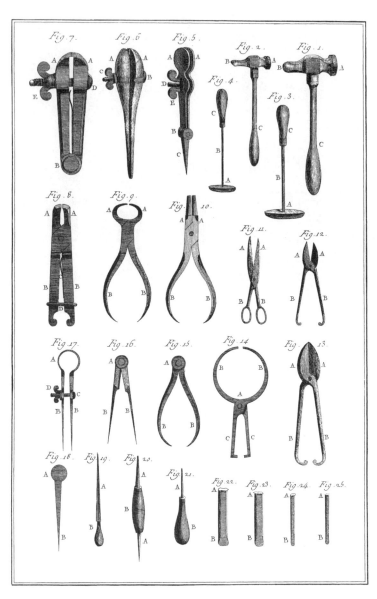

Orfevre Jouaillier, Metteur en Œuvre, Outils.

귀금속 및 보석 조립

도구

1924

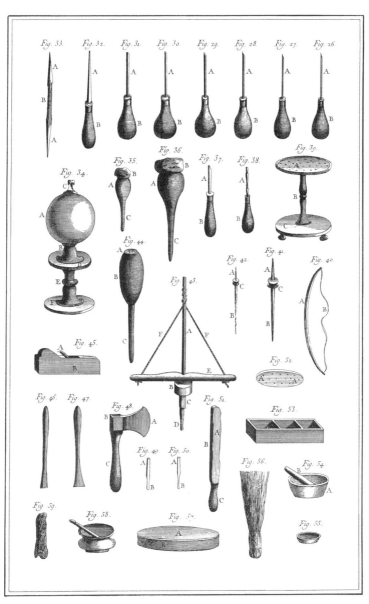

Orfèvre Jouaillier, Metteur en Œuvre, Outils.

귀금속 및 보석 조립

도구

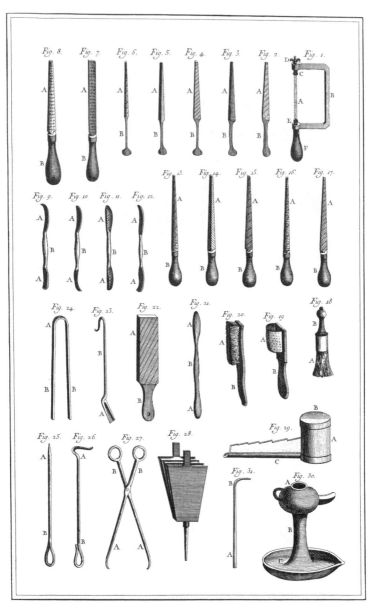

Orfèvre Jouaillier, Metteur en Œuvre, Outils.

귀금속 및 보석 조립

도구

1926

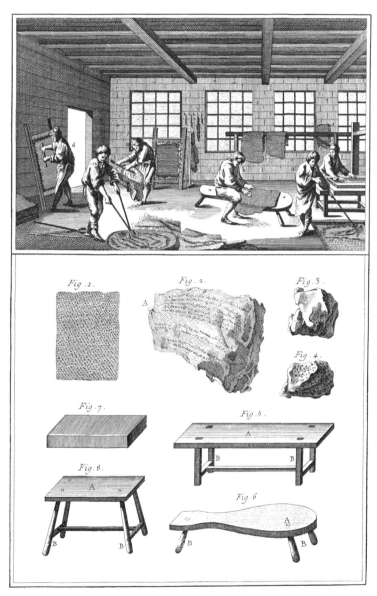

Parcheminier

양피지 제조

양피지 제조장, 재료 및 장비

1927

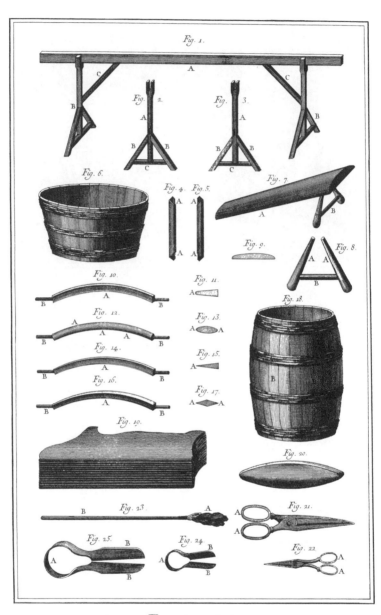

Parcheminier

양피지 제조

도구 및 장비

1928

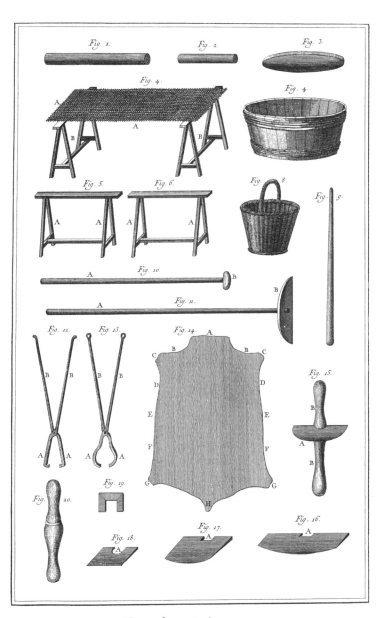

Parcheminier, Outils.

양피지 제조

도구 및 장비

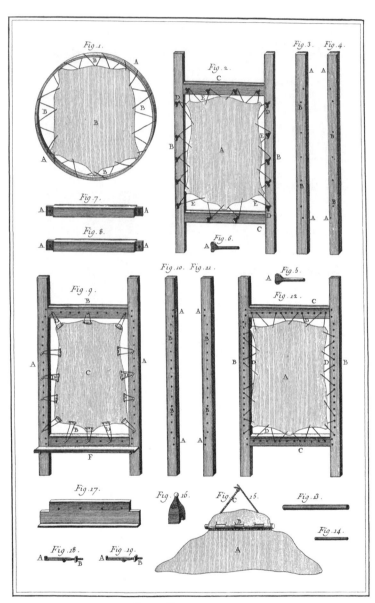

Parcheminier

양피지 제조

작업용 틀

1930

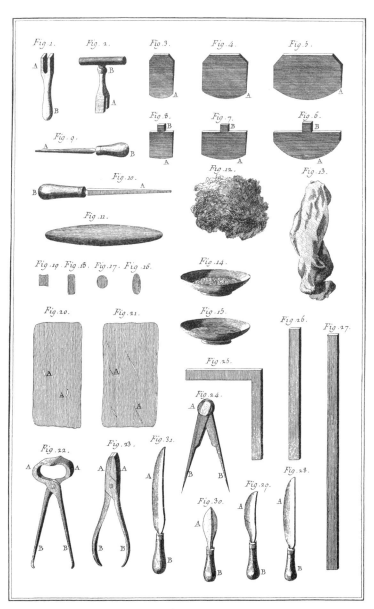

Parcheminier

양피지 제조

도구

1931

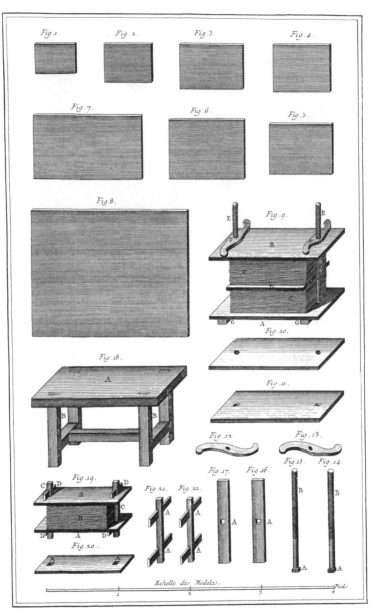

Parcheminier

양피지 제조

용도별 양피지 견본, 압축기, 절단 작업대

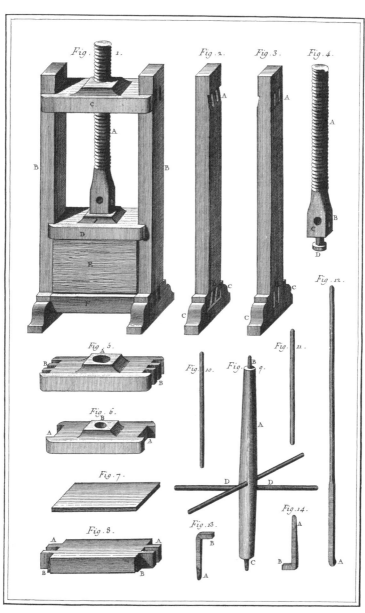

Parcheminier.

양피지 제조

대형 압축기

1933

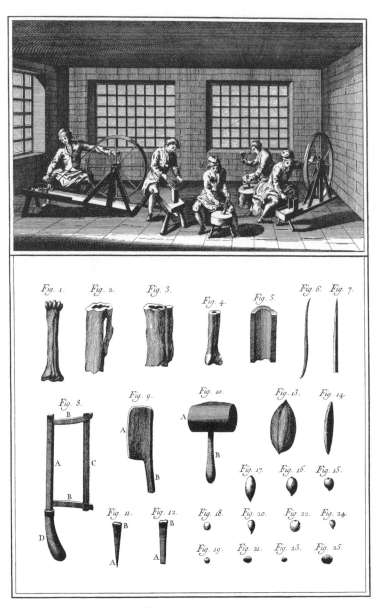

Patenôtrier, Ouvrages et Outils.

묵주 제조

작업장, 도구 및 묵주알

1934

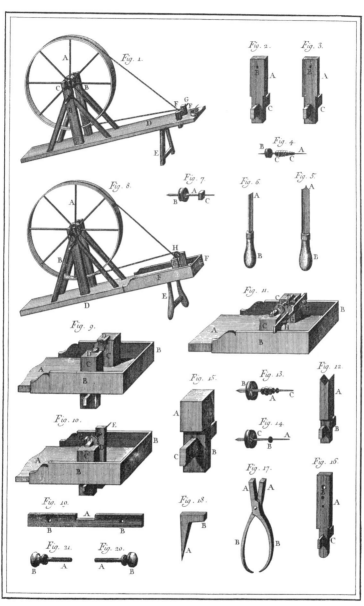

Patenôtrier.

묵주 제조

도구 및 장비

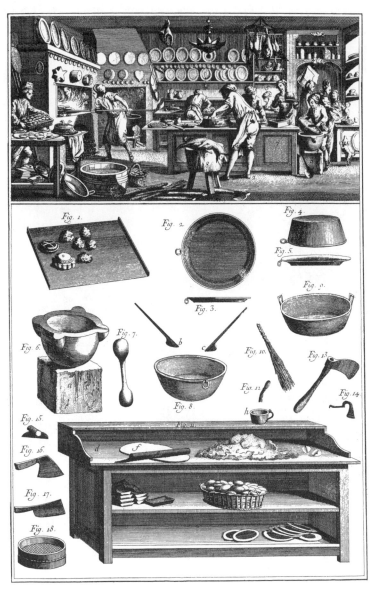

Patissier, Tour à Pâte, Bassines, Mortier &c.

제과

제과점, 반죽대, 양푼, 절구 및 기타 도구

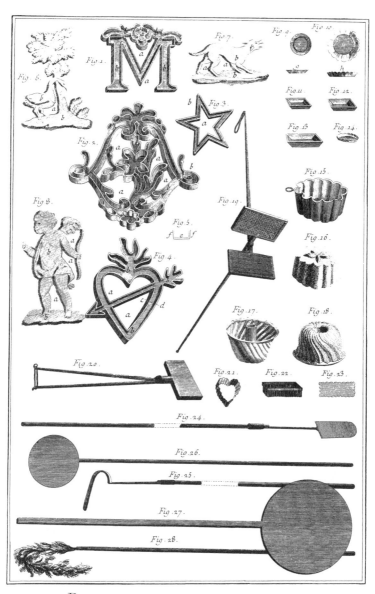

Patissier, *Tourtieres, Moules, Gaufrier, Pêles &c.*

제과

파이·과자·와플 굽는 틀, 화덕용 삽 및 기타 도구

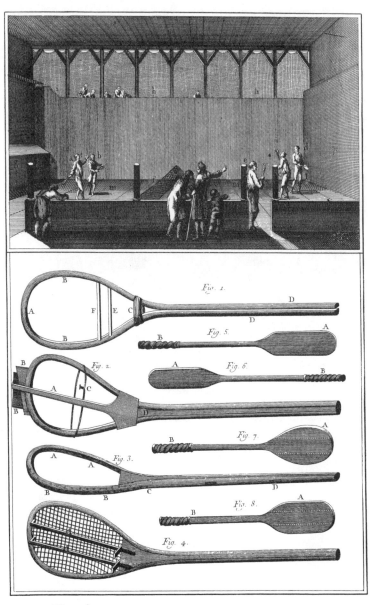

Paulmerie, Jeu de Paulme et Construction de la Raquette.

죄드폼과 당구

죄드폼 경기장, 라켓 제작

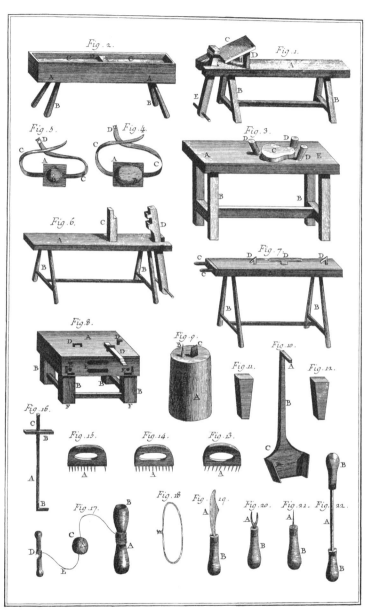

Paulmerie, Instrumens de Paulme.

죄드폼과 당구

죄드폼 용구 제작 도구 및 장비

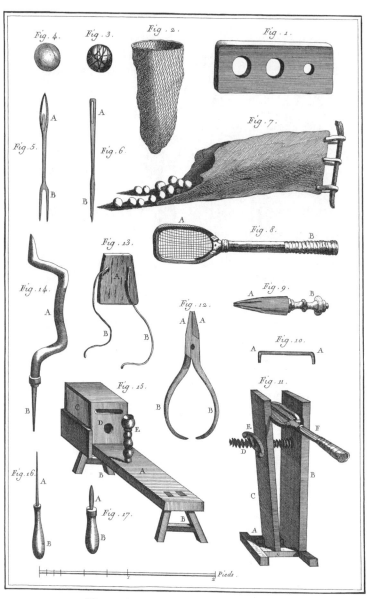

Paulmerie, Instrumens de Paulme.

죄드폼과 당구

죄드폼 용구, 제작 도구 및 장비

1940

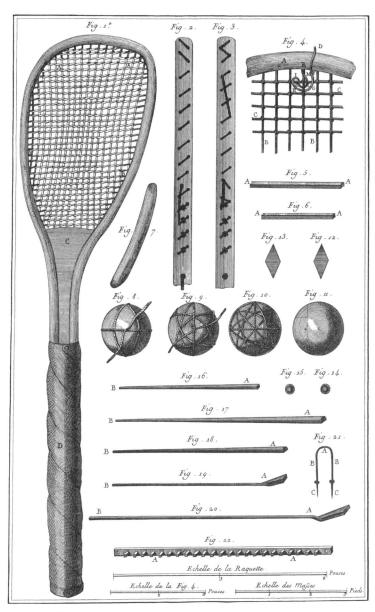

Paulmerie, Instrumens de Paulme et de Billard.

죄드폼과 당구

죄드폼 및 당구 용구

1941

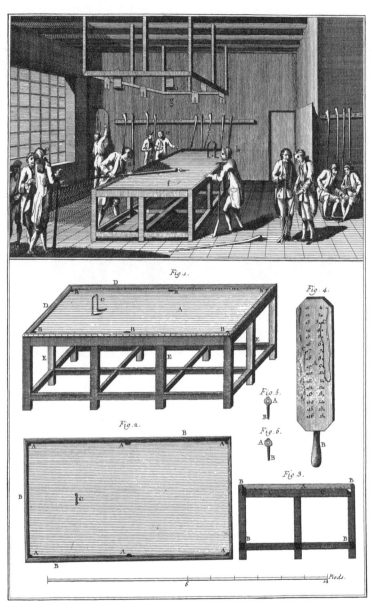

Paulmerie, *Salle de Billard et Instrumens de Billard.*

죄드폼과 당구

당구장, 당구대 및 점수판

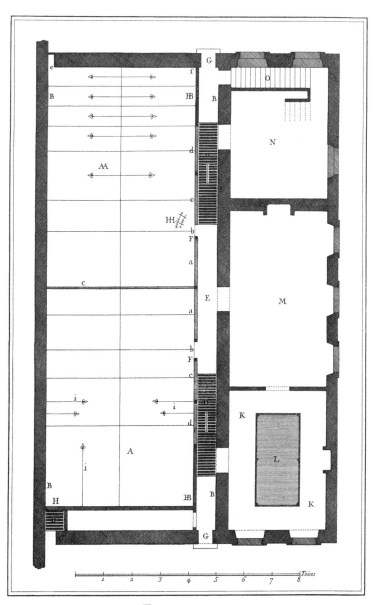

Paulmerie,

Plan au Rez de Chauſſée d'un Jeu de Paulme quarré et Salle de Billard.

죄드폼과 당구

당구장이 딸린 약식 죄드폼 경기장 1층 평면도

1943

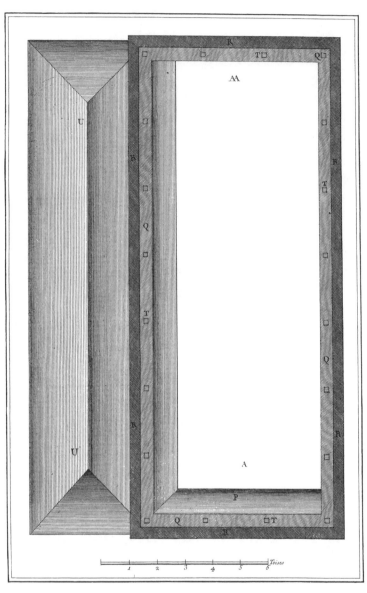

Paulmerie, Plan audeſsus des murs du Jeu de Paulme quarré

죄드폼과 당구

약식 죄드폼 경기장 담장 평면도

1944

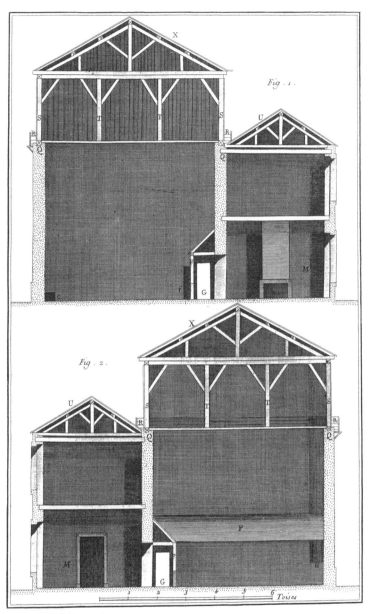

Paulmerie, Coupes du Jeu de Paulme quarré.

죄드폼과 당구

약식 죄드폼 경기장 단면도

1945

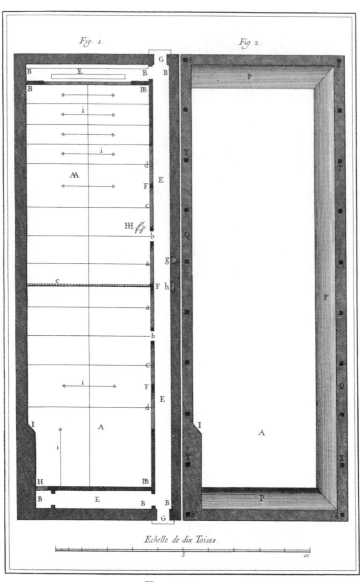

Paulmerie,

Plans au Rez de Chaussée et audessus des Murs d'un Jeu de Paulme a dedans

죄드폼과 당구

서버 측 뒤편에 관람석이 있는 죄드폼 경기장 1층 및 담장 평면도

1946

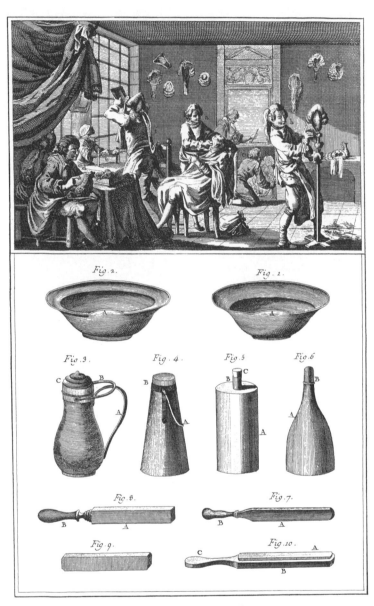

Perruquier Barbier.

가발 제작 및 이발

가발 제작소 겸 이발소, 관련 도구

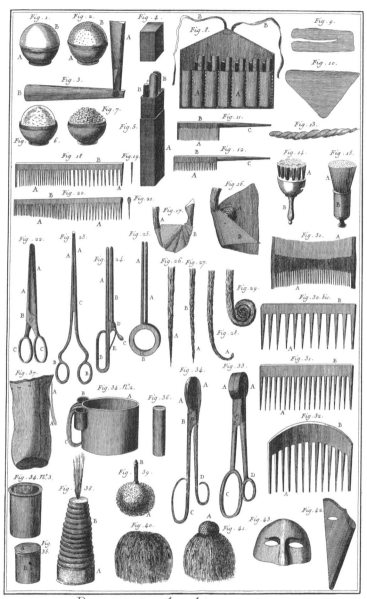

Perruquier-barbier, Barbe et Frisure.

가발 제작 및 이발

면도기, 고데기 및 기타 도구

1949

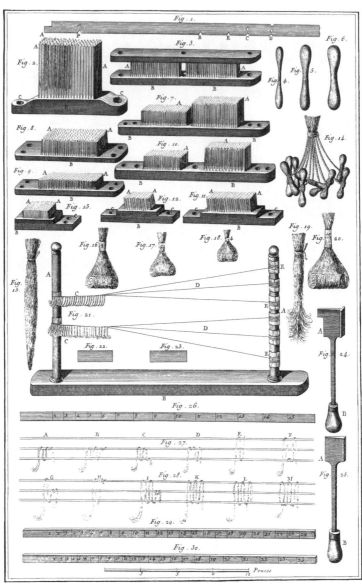

Perruquier barbier, Tresses.

가발 제작 및 이발
가발 땋기 도구 및 장비

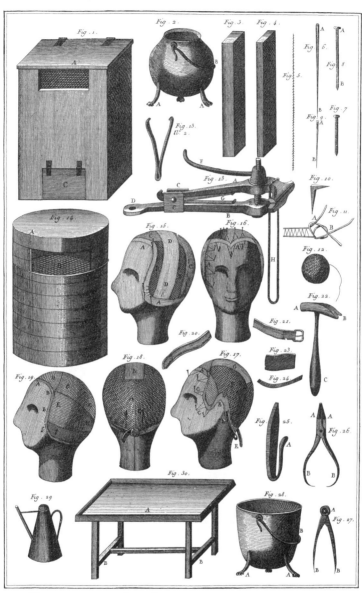

Perruquier barbier, Étuve et préparation de la Perruque.

가발 제작 및 이발

가발 건조 및 식모 준비 작업에 필요한 도구와 장비

1951

Perruquier, *Mesures de grands et petits Corps de d'Abbé, en Bourse, Nouée à Oreille, Boñet à Oreille*

가발 제작 및 이발

다양한 가발 도안

1952

urnans de Perruques, en Boñet, Nouée, Quarrée, à la Brigadiere,
ille, Naturelle à Oreille et à deux Queues

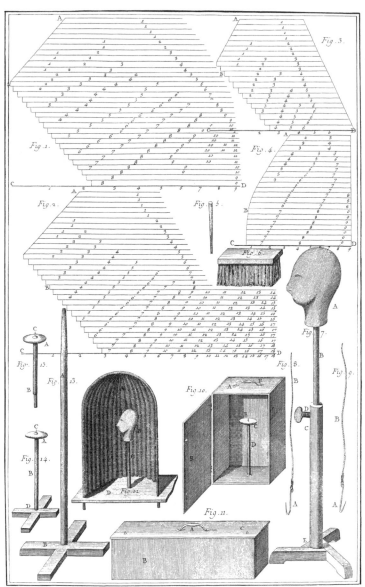

Perruquier, *Mesures de grands et petits Corps de Rangs et*
Tournans de Perruques de femmes et Ustenciles de Perruquier.

가발 제작 및 이발

여성용 가발의 도안, 가발 제작 도구 및 장비

1954

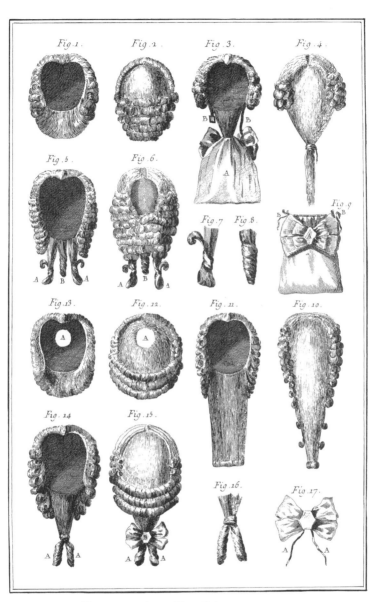

Perruquier Barbier, *Perruques*

가발 제작 및 이발

가발

1955

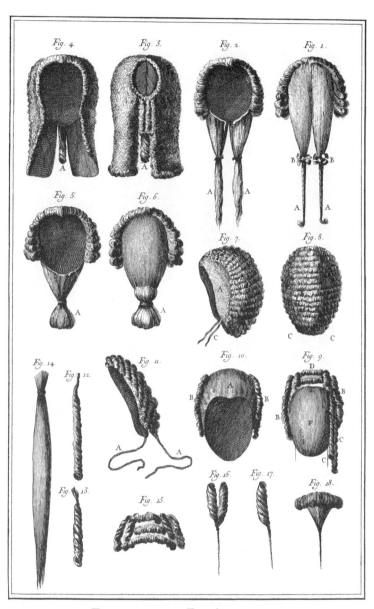

Perruquier Barbier, Perruques.

가발 제작 및 이발

가발

1956

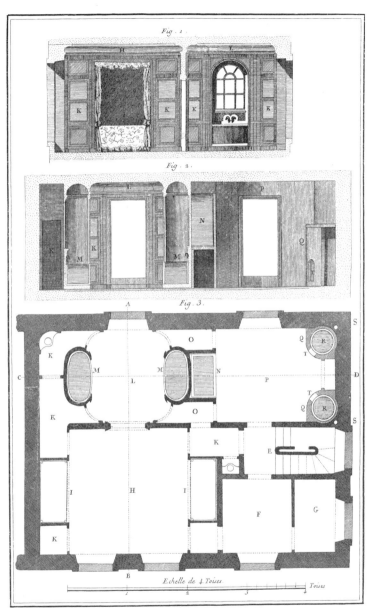

Perruquier Baigneur Etuviste, Appartement de Bains.

가발 제작 및 이발, 목욕업

목욕탕 단면도 및 평면도

1957

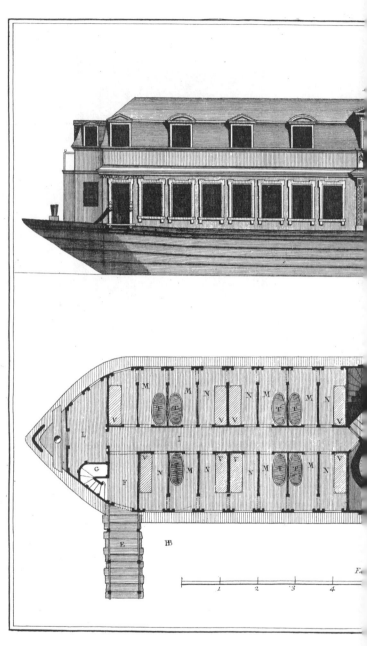

Perruquier *Baigneur Étuv*

가발 제작 및 이발, 목욕업

1761년에 센 강에 세워진 푸아트뱅의 선상 공중목욕탕 입면도 및 평면도

1958

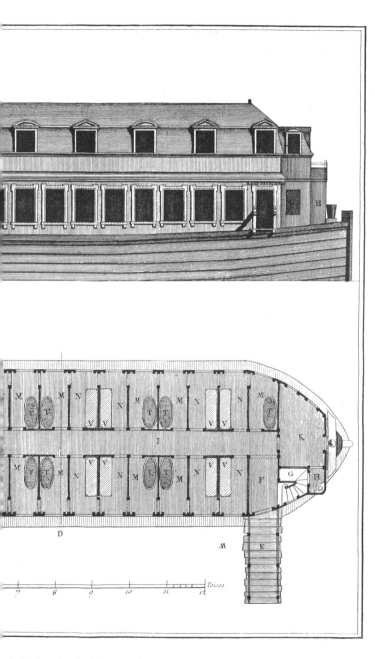

de Poitevin établis sur la Seine, en 1761.

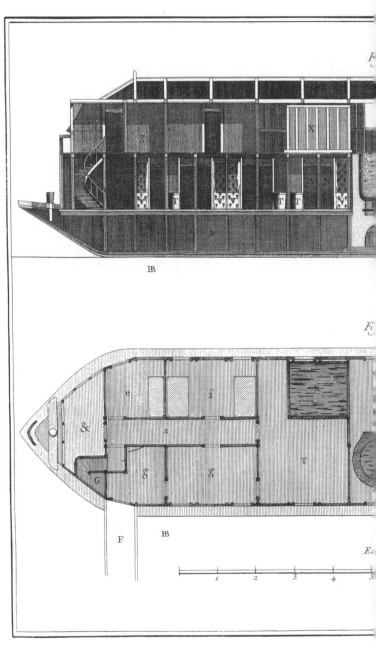

Perruquier Baigneur

가발 제작 및 이발, 목욕업

센 강에 세워진 푸아트뱅의 선상 공중목욕탕 내부 입면도 및 2층 평면도

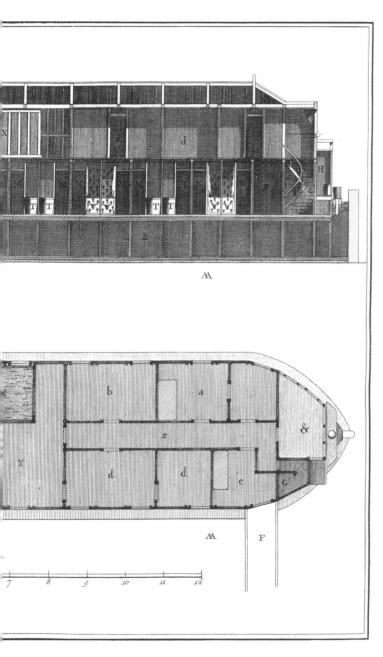

Bains de Poitevin établis sur la Seine.

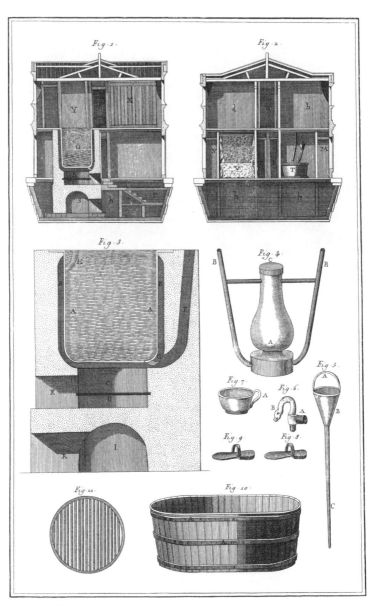

Perruquier Baigneur Étuviste, Bains et Détails.

가발 제작 및 이발, 목욕업

센 강의 공중목욕탕 단면도, 욕조 및 목욕 도구

1962

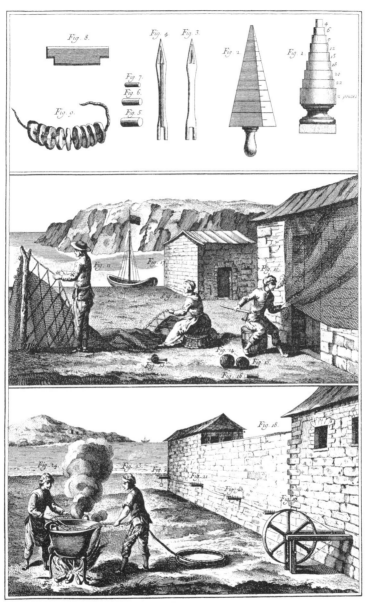

Pesches de Mer. Fabrique des Filets.

해면어업

그물 제작

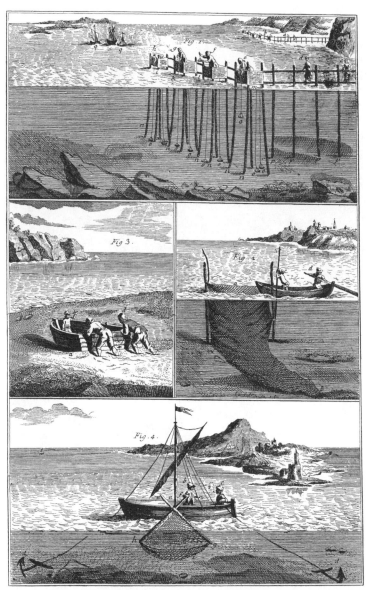

Pesches de Mer. Salicots. Manche ou Guideau. Acon. Haveneau.

해면어업

새우잡이, 주목망, 거룻배, 새우잡이 그물

1964

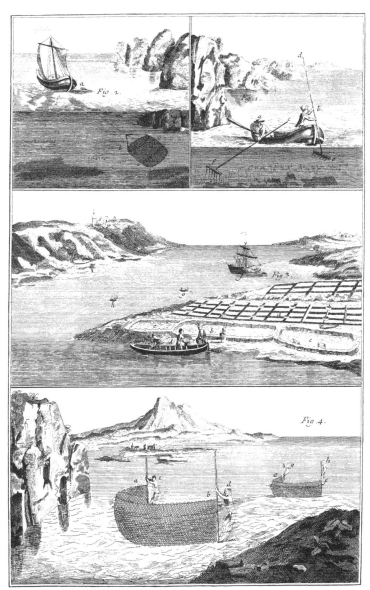

Pesches de Mer. *Pesche des Huitres au Rateau et à la Drague*.
Claires au Parcs à Terdir les Huitres Petite Seine dormante.

해면어업

갈퀴 및 쓰레그물(저인망)을 이용한 굴 채취, 굴 양식장, 물속에 고정시킨 소형 끌그물

1965

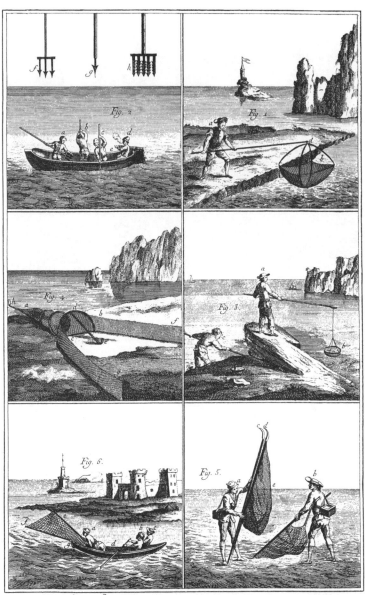

Pesches de Mer. Echiquier. Pesches à la Fouanne, à la Fischure, au Trident. Chaudiere ou Caudrette. Verveux ou Rafle. Bout de Quievre ou grand Saveneau. Grand Havenau.

해면어업

들그물, 작살을 이용한 고기잡이, 원통형 들그물, 둥근 테가 달린 통그물, 새우잡이용 반두

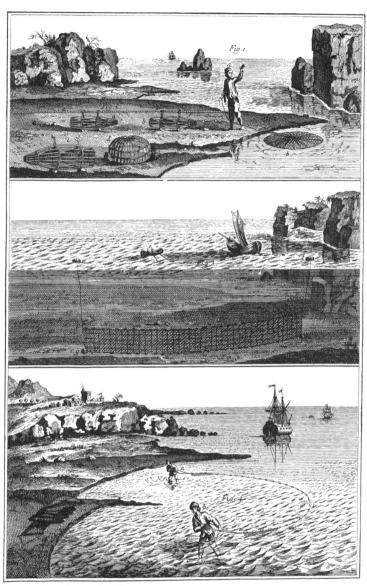

Pesches de Mer. *Epervier ou Furet. Naßes. Trameau sédentaire. Coleret.*

해면어업

투망, 통발, 자리그물(정치망), 후릿그물

1967

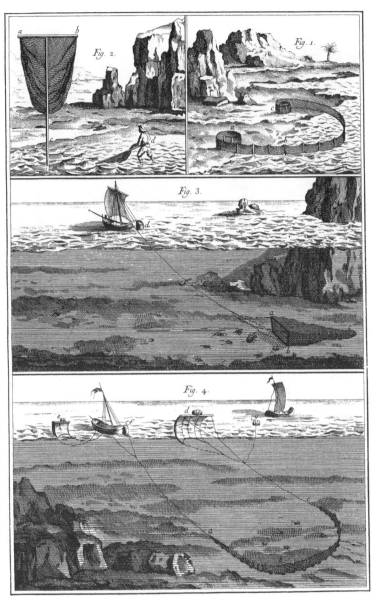

Pesches de Mer

Fourée Tournée ou Bas Parc. Bouteux. Chausse ou Drague. Grande Traine ou Dreige.

해면어업

낮은 가두리, 채그물, 쓰레그물, 대형 쓰레그물

1968

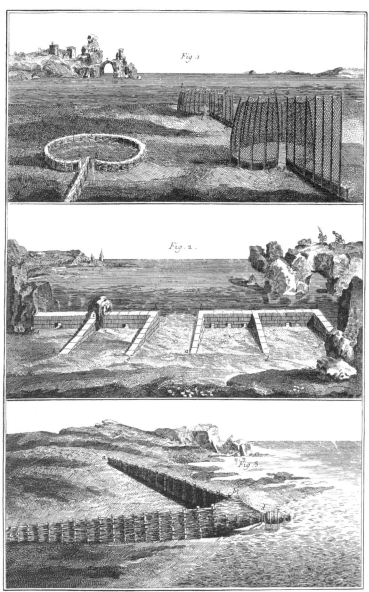

Pesches de Mer. *Parcs de Bois et de Filets. Parcs de Pierres. Buchot.*

해면어업

나무와 그물 및 돌로 만든 가두리 시설, 나뭇가지를 엮어 만든 자루그물

1969

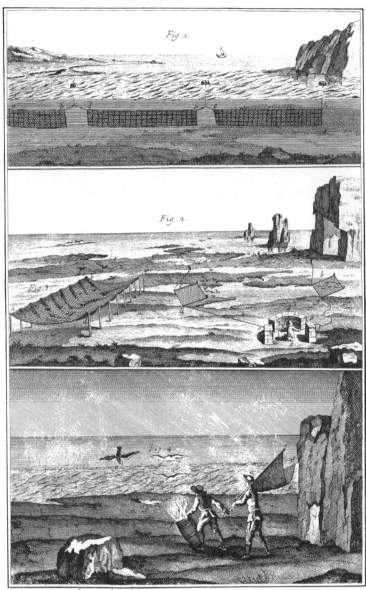

Pesches de Mer. *Trameau. Pesches des Oiseaux Aquatiques. Flue.*
Courtine ou Rets à Macreuse. Pesche des Oiseaux, la Nuit, à la Baratte.

해면어업

흘림걸그물, 물새잡이, 검둥오리 포획용 그물, 버터 만드는 통(교유기)을 이용한 야간 물새잡이

1970

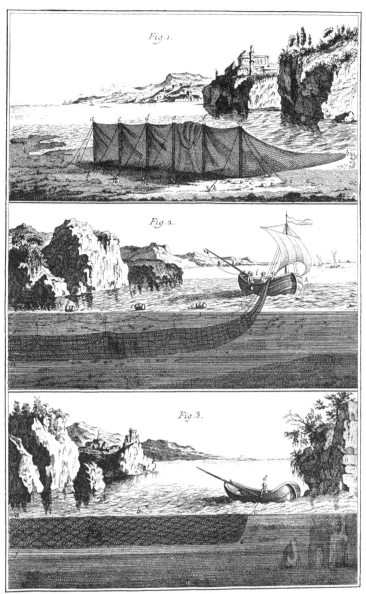

Pesches de Mer. Guideau. Seine, Pesche du Hareng. Manet. Pesche du Maquereau.

해면어업

주목망, 끌그물을 이용한 청어잡이, 걸그물을 이용한 고등어잡이

1971

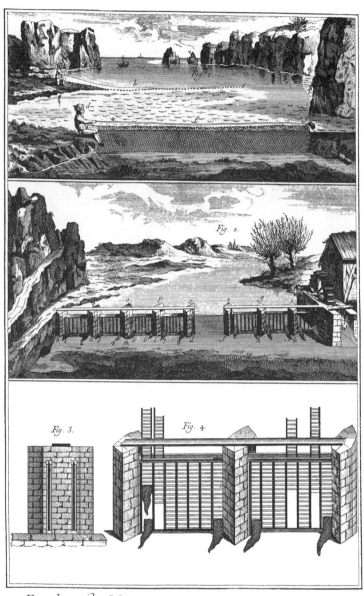

Pesches de Mer. Manet. Pesche du Maquereau. Pesche du Saumon. Détails de cette Pescherie.

해면어업

걸그물을 이용한 고등어잡이, 연어잡이 시설 전경 및 상세도

1972

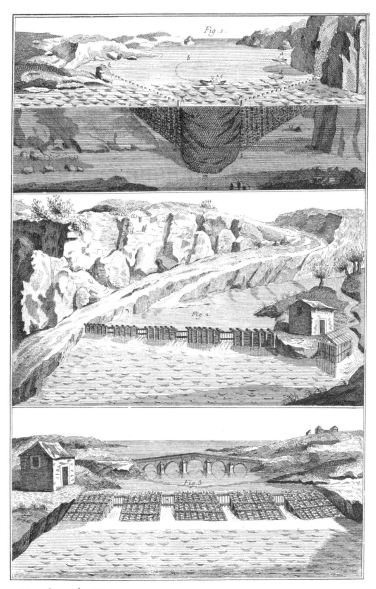

Pesches de Mer, Pesche du Saumon. autre Pesche du Saumon. Vue postérieure de la même Pescherie.

해면어업

그물을 이용한 연어잡이, 다른 연어잡이 시설 전경 및 반대쪽에서 본 전경

1973

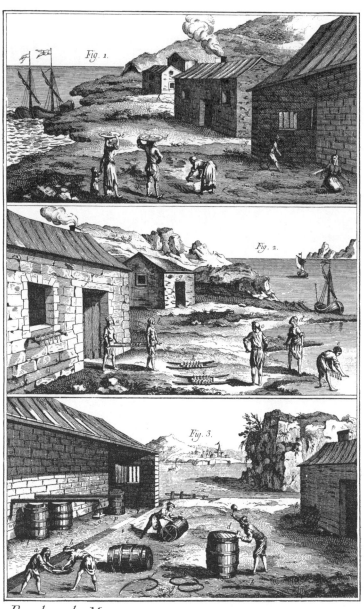

Pesches de Mer. Maniere de Saler les Sardines. Lavage des Sardines. Encagage des Sardines.

해면어업

정어리 염장, 세척 및 저장

1974

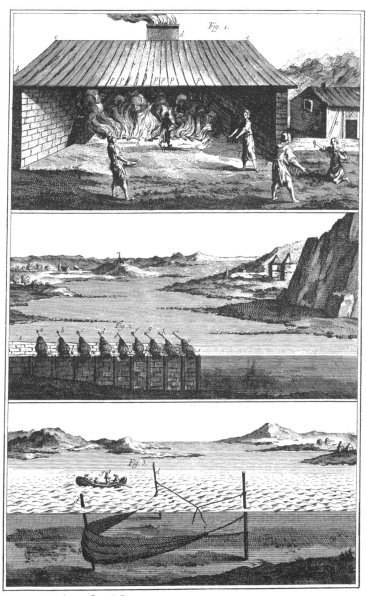

Pesches de Mer. Sorretterie des Harengs et des Sardines. Duits. Loup.

해면어업

청어 및 정어리 훈제, 어량(魚梁), 세 개의 말뚝에 둘러친 그물

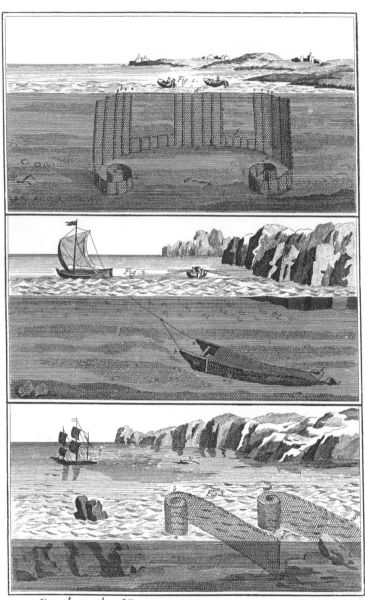

Pesches de Mer. Hauts–bas Parcs, Chalut, Mulletieres flottées et pierrées.

해면어업

높고 낮은 가두리, 쓰레그물, 숭어잡이 그물

1976

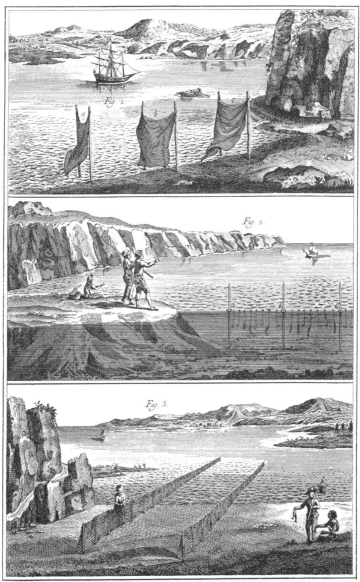

Pesches de Mer. Pesche des Oiseaux de mer, à la volée. Pesche des Orphies, à la ligne à pié. Foües montées en Ravois.

해면어업

그물을 이용한 바닷새잡이, 주낙을 이용한 동갈치잡이, 개막이

1977

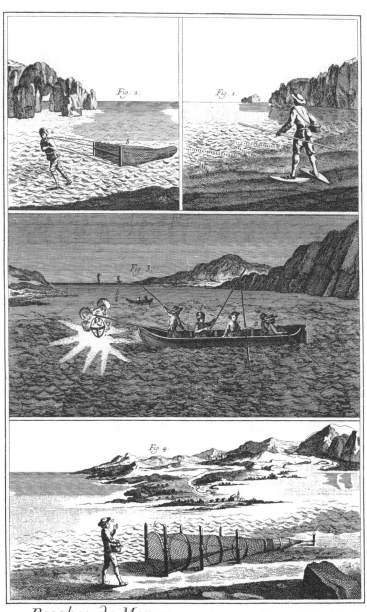

Pesches de Mer. Mastous.Basche. Pesche des Orphies au Farillon Gard ou Gors.

해면어업

특수화를 착용한 어부, 그물을 끌어당기는 어부, 집어등을 이용한 동갈치잡이, 통그물

1978

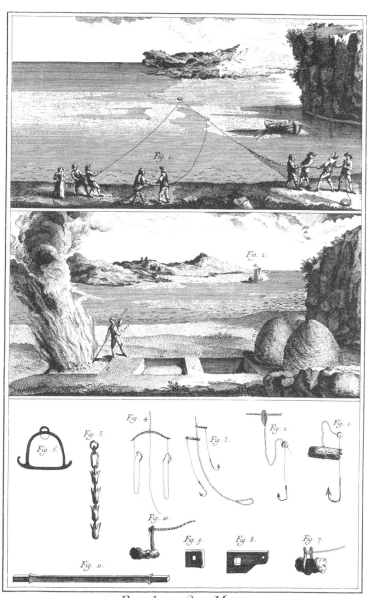

Pesches de Mer

Vas-tu-viens-tu . Combustion du Varech . Divers Ains et Instruments de Pesches.

해면어업

후릿그물을 이용한 고기잡이, 해안에 밀려온 해조류 소각, 다양한 낚시 및 기타 어구

1979

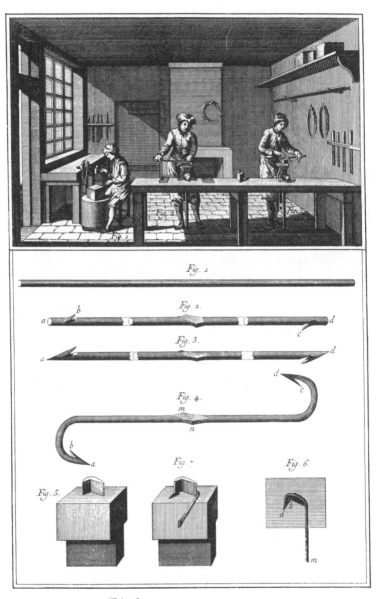

Pêche, Fabrique des Hameçons.

어업, 낚싯바늘 제조
작업장, 재료 및 장비

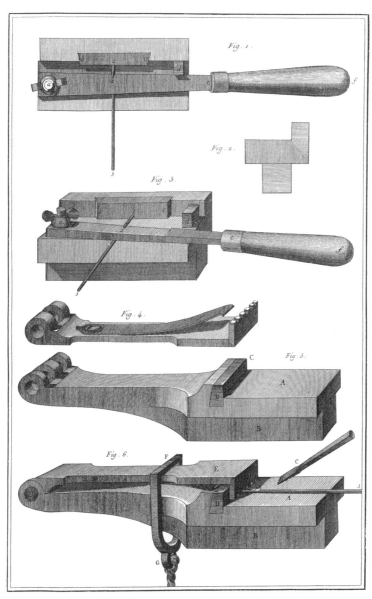

Fig. 1.

Fig. 2.

Fig. 3.

Fig. 4.

Fig. 5.

Fig. 6.

Pêche, Fabrique des Hameçons.

어업, 낚싯바늘 제조

장비

1981

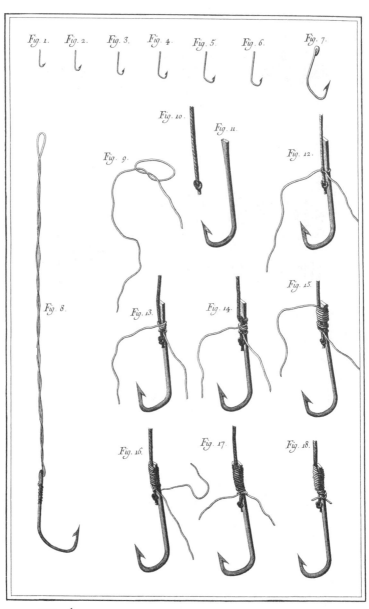

Pêche, Différentes sortes d'Hameçons et la Maniere de les Empiler.

어업, 낚싯바늘 제조

다양한 종류의 낚싯바늘, 바늘에 낚싯줄 묶는 방법

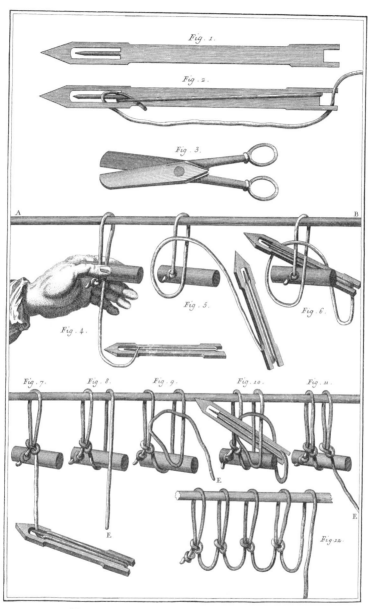

어업, 그물 제조

그물 첫코 만들기

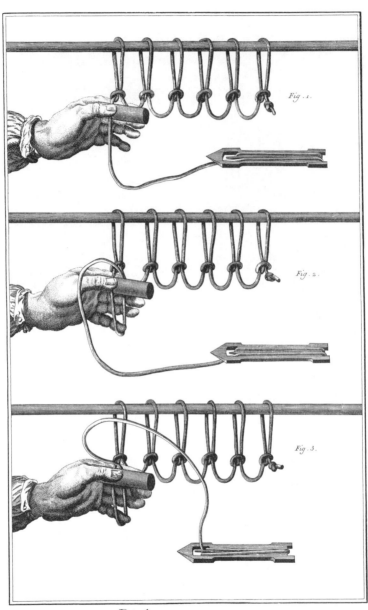

Pêche, *Fabrique des Filets*.
Maniere de Mailler sous le Petit doigt, 1.ᵉ 2.ᵉ et 3.ᵉ Opération.

어업, 그물 제조
새끼손가락을 이용해 그물코 만드는 법

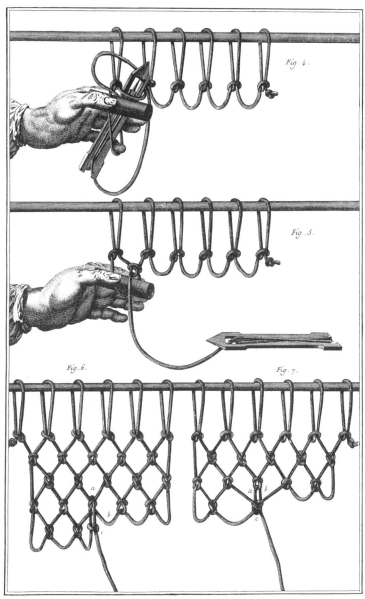

Pêche, *Fabrique des Filets*,
Maniere de Mailler sous le petit Doigt, 4. et 5. Operation.

어업, 그물 제조

새끼손가락을 이용해 그물코 만드는 법

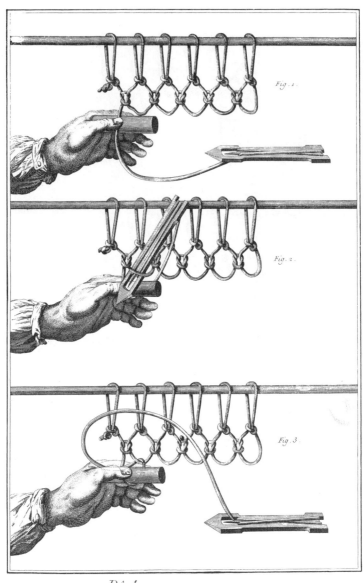

Pêche, *Fabrique des Filets*
Manière de Mailler sur le Pouce, 1.ᵉ 2.ᵉ et 3.ᵉ Operation.

어업, 그물 제조
엄지손가락을 이용해 그물코 만드는 법

1986

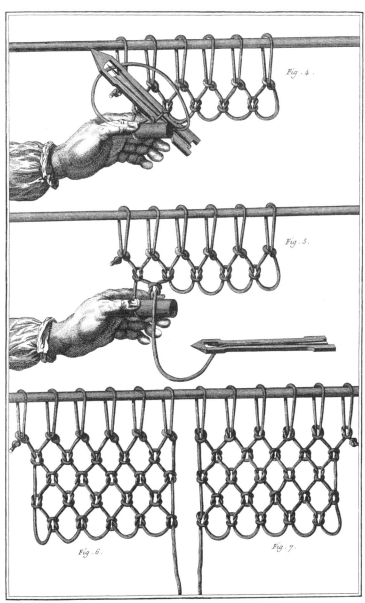

Pêche, *Fabrique des Filets.*
Maniere de Mailler sur le Pouce, 4. et 5. Opération.

어업, 그물 제조

엄지손가락을 이용해 그물코 만드는 법

1987

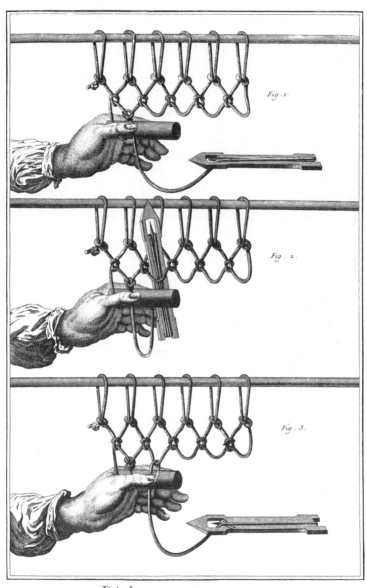

Pêche, *Fabrique des Filets*.
Autre Maniere de Mailler, 1.º 2.º et 3.º Opération.

어업, 그물 제조

그물코를 만드는 다른 방법

1988

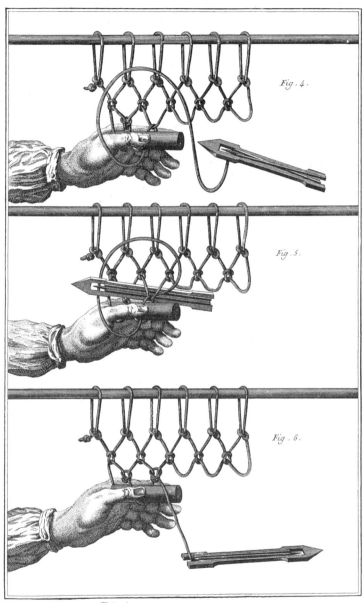

Pêche, *Fabrique des Filets.*
Autre Maniere de Mailler. 4.ᵉ 5.ᵉ et 6.ᵉ Opération.

어업, 그물 제조

그물코를 만드는 다른 방법

1989

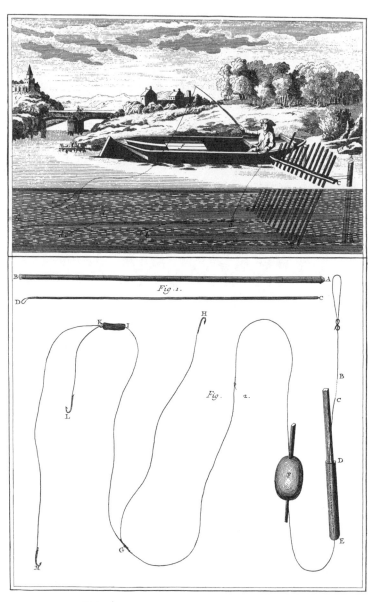

Pêche à la Ligne dans les Eaux courantes.

내수면어업

흐르는 물에서의 낚시, 관련 도구

1990

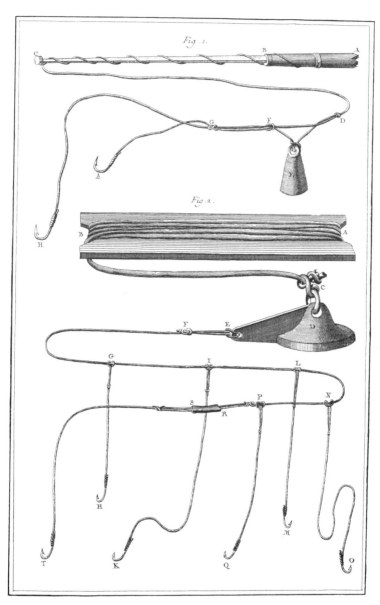

Pêche à la Ligne, Lignes de Fond.

내수면어업

땅주낙

1991

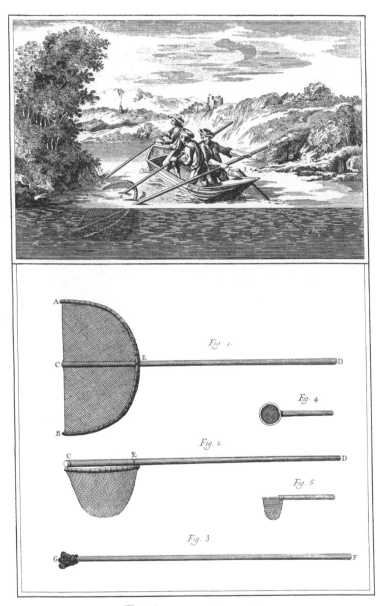

Pêche avec la Truble

내수면어업

뜰채를 이용한 고기잡이

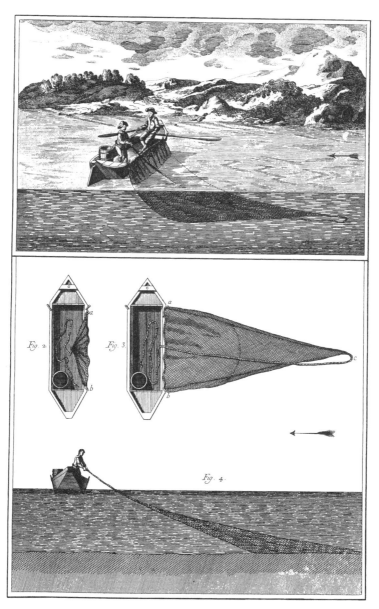

Pêche. Pêche avec le Gille.

내수면어업

그물을 던져 고기를 잡는 어부들

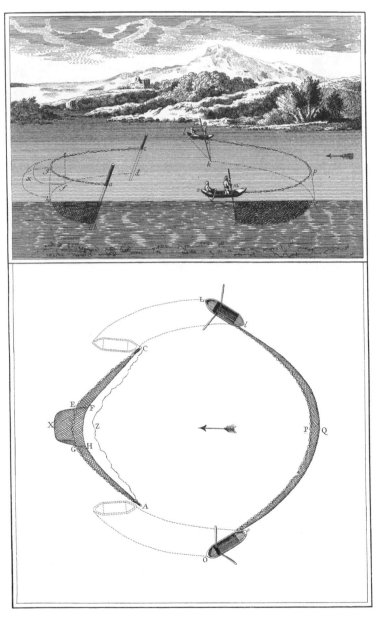

Pêche, *Grand Harnois, Etabli sur Affiches.*

내수면어업

말뚝에 맨 그물 쪽으로 다른 그물을 끌어 고기를 몰아넣는 어부들

1994

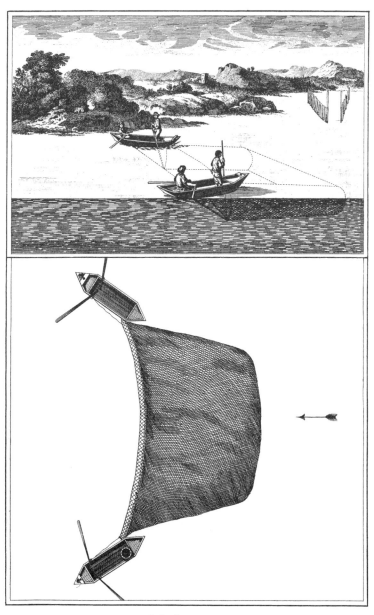

Pêche, Aloziere.

내수면어업

전용 그물을 이용한 민물 청어잡이

1995

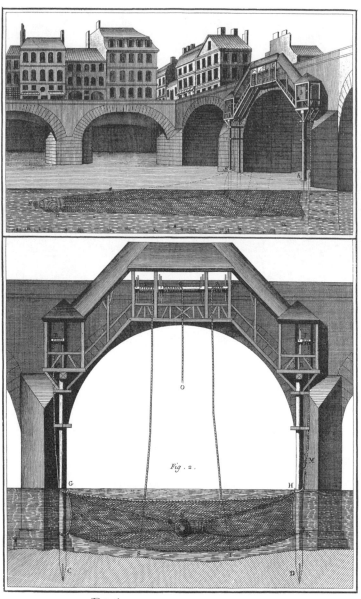

Pêche, *Gord, en Perspective et en Elévation.*

내수면어업

다리에 설치한 어살 사시도 및 입면도

1996

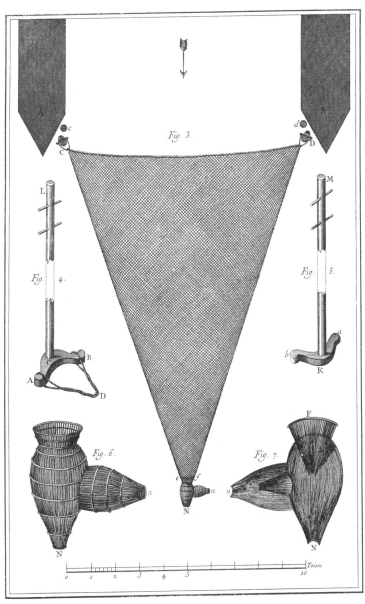

Fig. 3.

Fig. 4.

Fig. 5.

Fig. 6.

Fig. 7.

Pêche, Plan du Gord.

내수면어업

어살 평면도 및 상세도

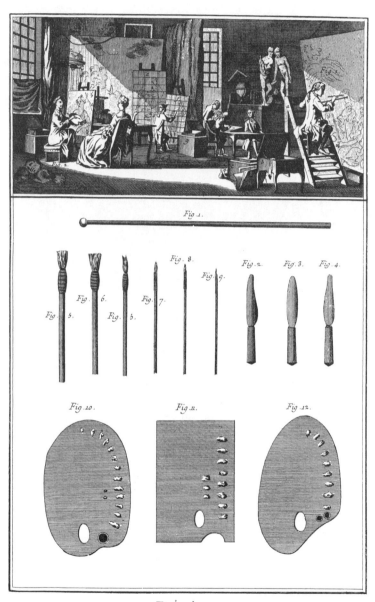

Peinture,
Attelier, Palettes et Pinceaux.

회화

화실, 팔레트와 붓

1998

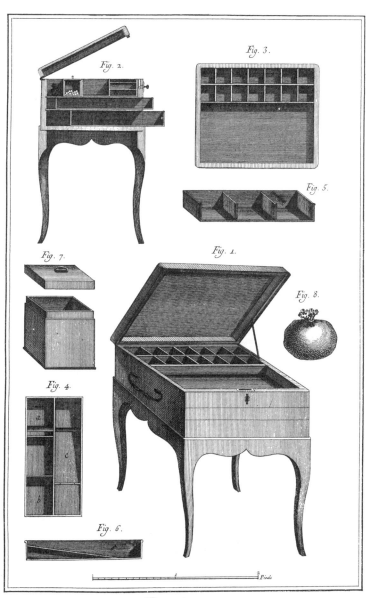

Peinture,
Boëtes à Couleurs, Pincellier, Vessie &c

회화

물감 상자 및 기타 화구

1999

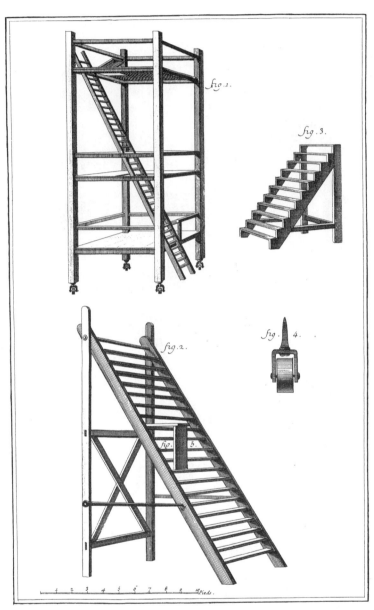

Peinture ,
Echafaud et grande Echelle pour les grands Tableaux .

회화

대형 작품을 그릴 때 사용하는 비계와 사다리

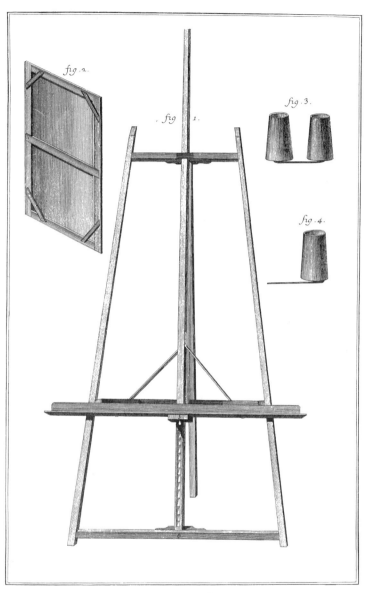

Peinture
Grand Chevalet, Chaßis &c.

회화

대형 이젤, 캔버스 틀 및 기타 화구

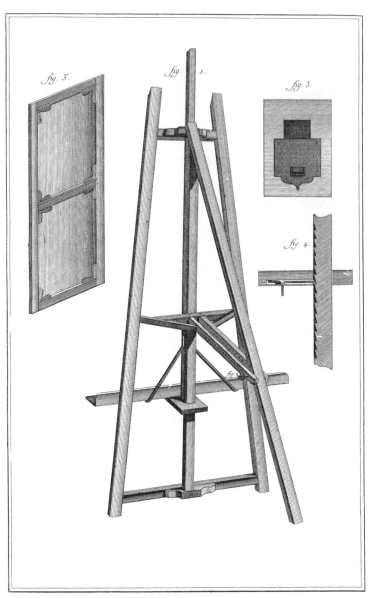

Peinture,
Vue d'angle du grand Chevalet, et Chassis à Clef

회화

대형 이젤 사시도, 쐐기를 박은 캔버스 틀

2002

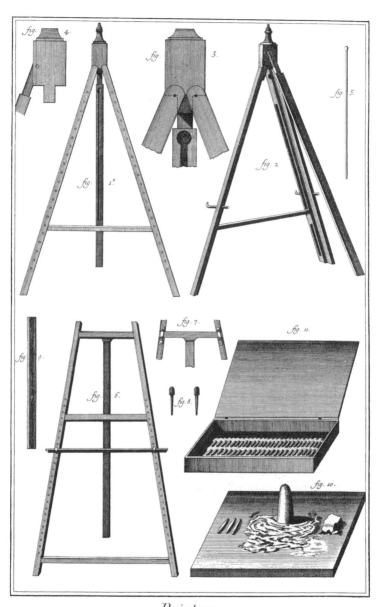

Peinture,
Chevalet ployant et Chevalet ordinaire, Boëte au Pastel et Pierre pour les broyer.

회화

접이식 이젤 및 일반 이젤, 파스텔 상자, 파스텔 가는 돌

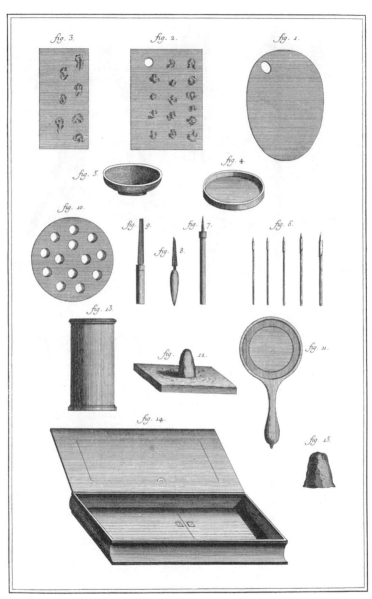

Peinture.

Ustenciles à l'usage du Peintre en Miniature.

회화

세밀화용 화구

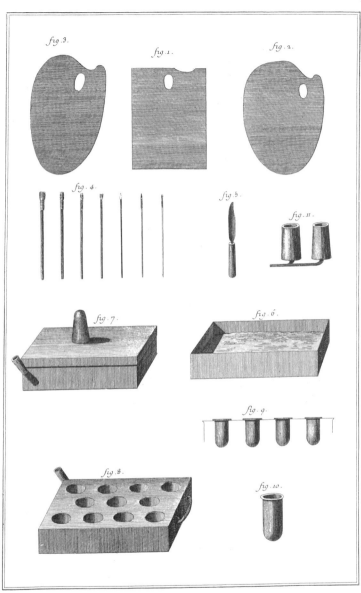

회화

납화용 화구

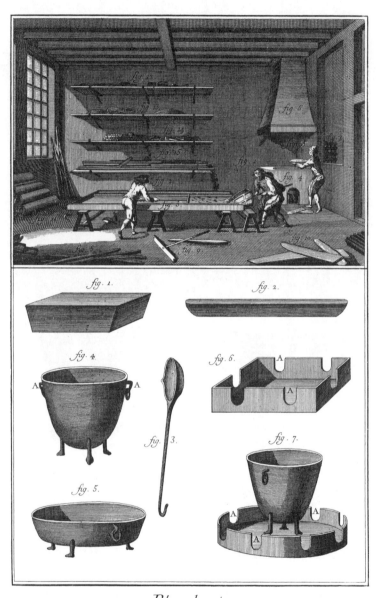

Plomberie,
l'Opération de couler le Plomb en Tables et Ustenciles du Plombier.

납 제품 제조
연판 주조 작업, 납덩이 및 관련 도구

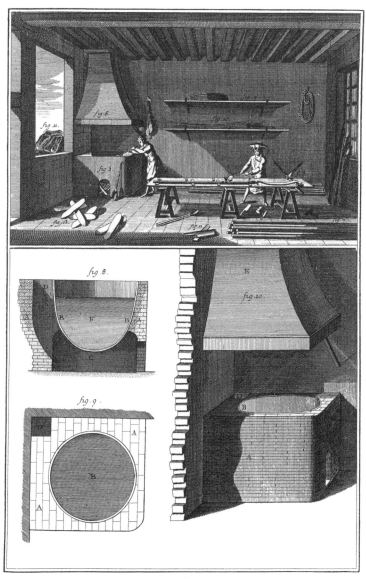

Plomberie,
l'Opération de Couler le Plomb en Tuyaux, Plan, Coupe et Élévation du grand Fourneau.

납 제품 제조

연관 주조 작업, 대형 용해로 단면도와 평면도 및 사시도

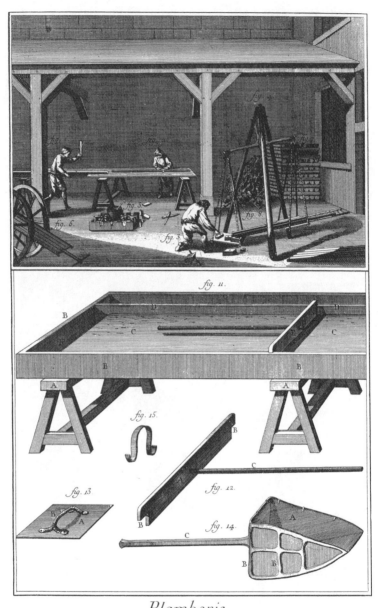

Plomberie,
Le travail du Plomb en Tables pour l'arondir en Tuyaux, grande Table ou Moule à Couler le Plomb et autres Ustenciles du Plombier.

납 제품 제조

연판을 둥글게 구부려 관을 만드는 작업, 연판 주조용 대형 작업대 및 기타 도구

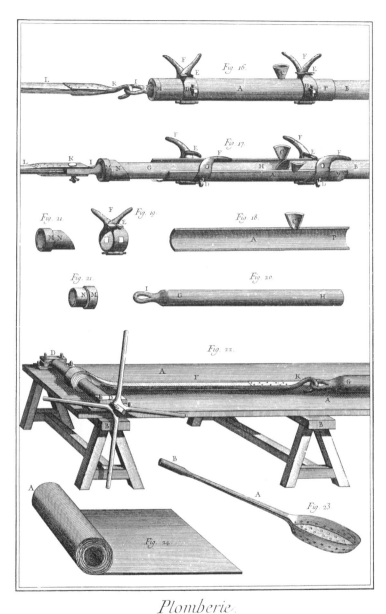

Plomberie.

Moule à faire les Tuyaux avec les développemens. Table sur laquelle on fait les Tuyaux Moulés.

납 제품 제조

제관용 틀 및 작업대, 관련 도구

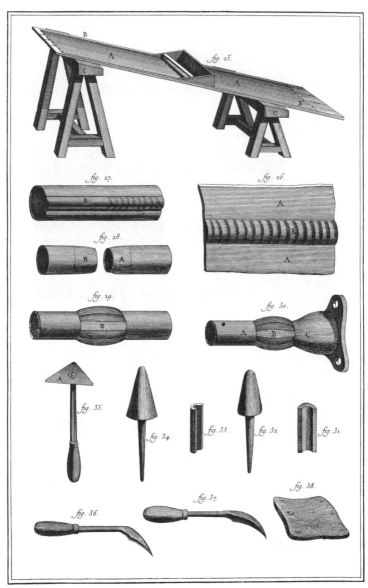

Plomberie,

Table à Couler le Plomb dit Plomb coulé sur toile, Ouvrages de Plomberie et Outils.

납 제품 제조

천이 덮인 작업대, 납 주조품 및 작업 도구

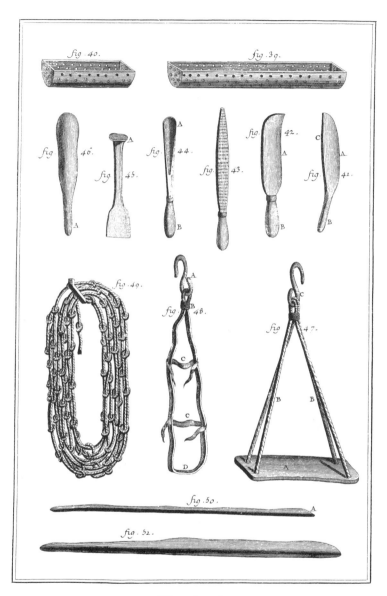

Plomberie,
Polastres de taule, Outils, Sellette, Corde nouée, Jambilte ou assemblage de différentes Courroyes.

납 제품 제조

용접 전 연관 내부를 데우는 데 사용하는 기구, 작업 도구 및 받침대, 매듭지은 밧줄, 벨트

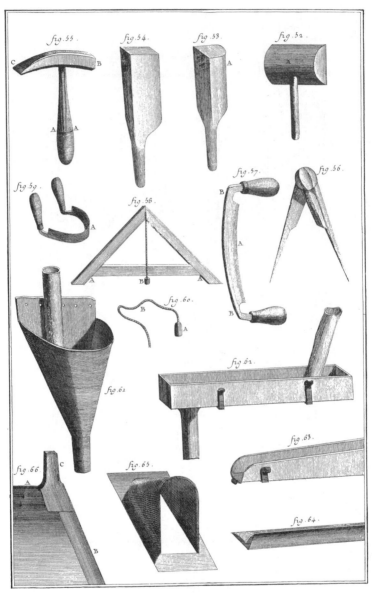

Plomberie.
Outils de Plombier et divers Ouvrages de Plomberie.

납 제품 제조

작업 도구 및 완성품

2012

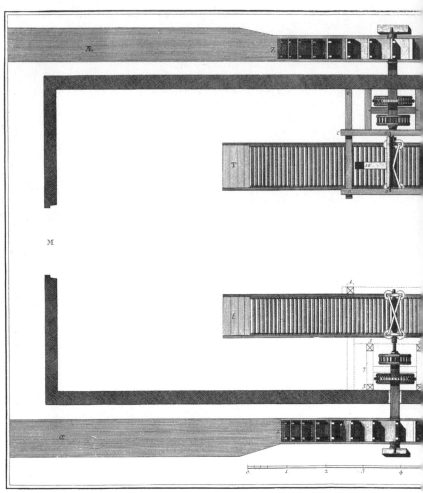

Laminage de Plomb. Plan

납 압연

두 대의 압연기가 있는 공장 전체 평면도

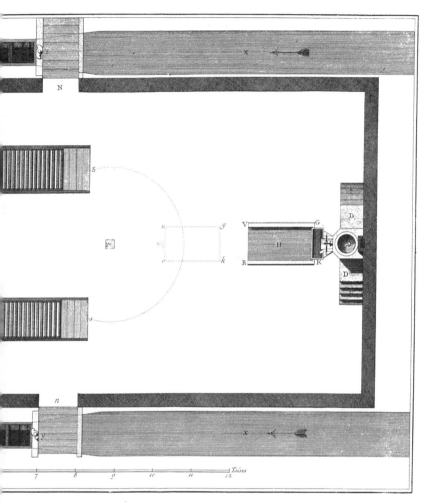

la Fonderie et des deux Laminoirs.

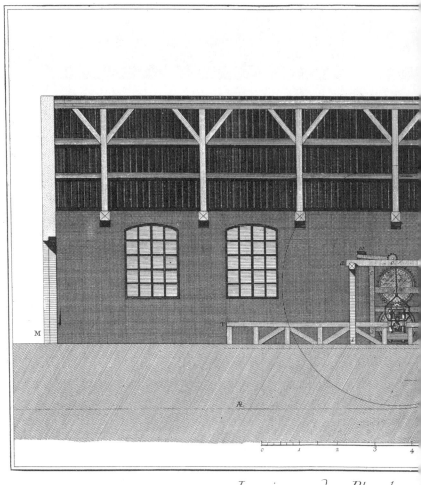

Laminage du Plomb, (

납 압연

압연 공장 종단면도

2016

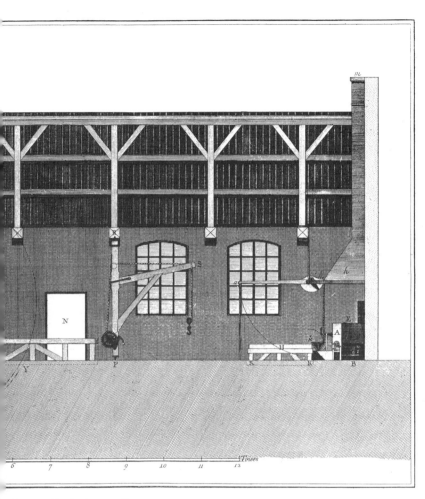

...dinalle de l'Attelier du Laminoir.

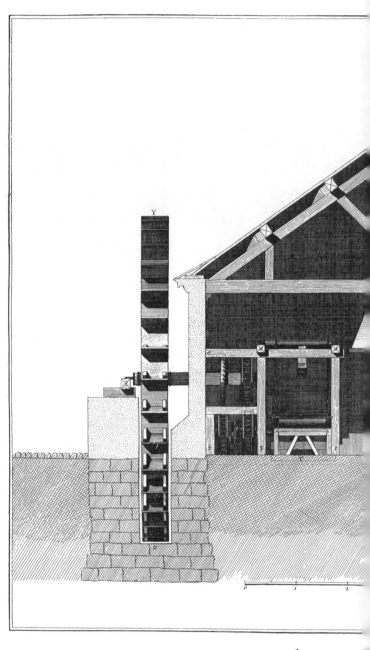

Laminage du Plomb

납 압연

압연 공장 횡단면도

2018

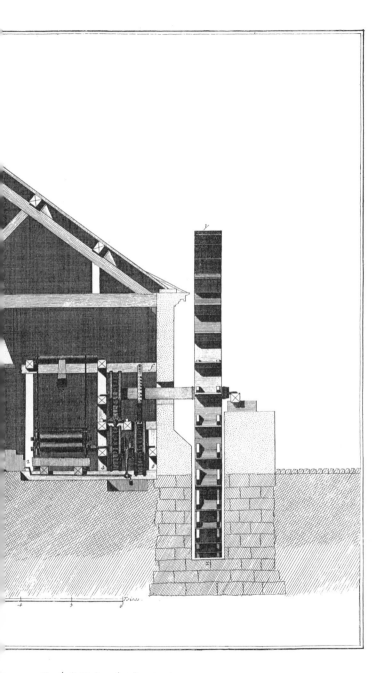

nsverstalle de l'Attelier des Laminoirs.

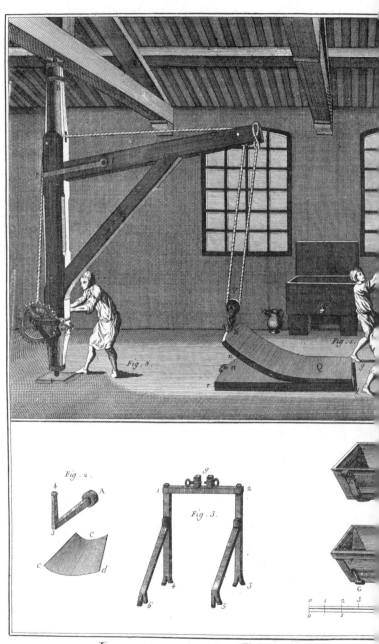

납 압연

연판 주조 작업, 용해로 단면도, 관련 장비

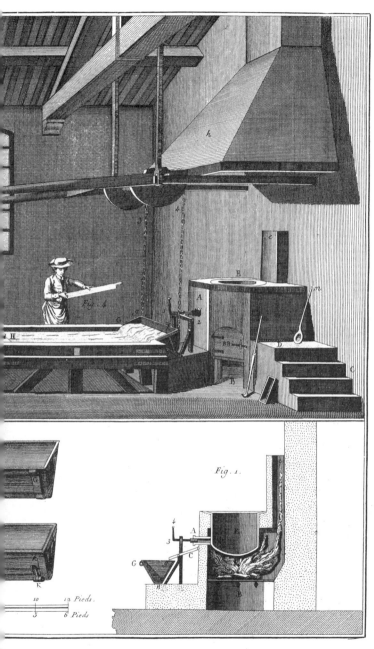

Fig. 4.

Fig. 1.

10 12 Pieds.

5 6 Pieds

e Plomb en Tables et Coupe du Fourneau &c.

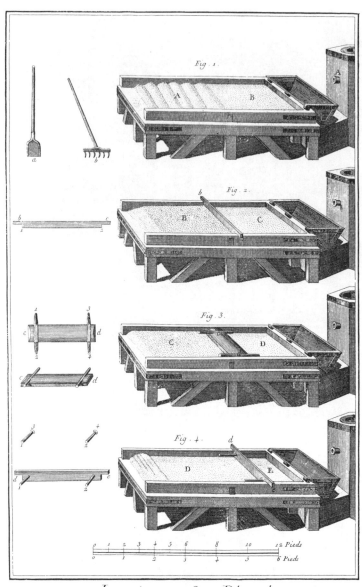

Laminage du Plomb,
Préparations du Moule sur lequel on Fond les Tables de Plomb.

납 압연
연판 주조용 틀 준비 작업, 관련 도구 및 장비

2022

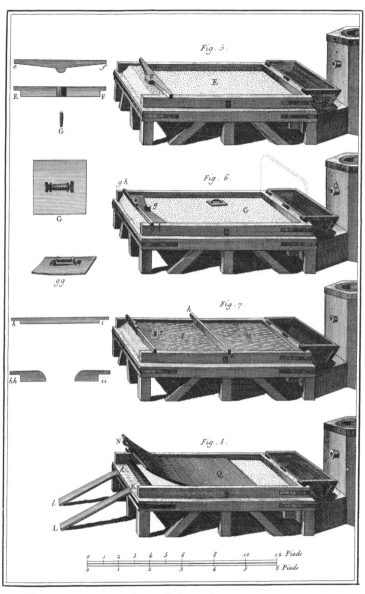

Laminage du Plomb, Suite des préparations du Moule.

납 압연

연판 주조용 틀 준비 작업

2023

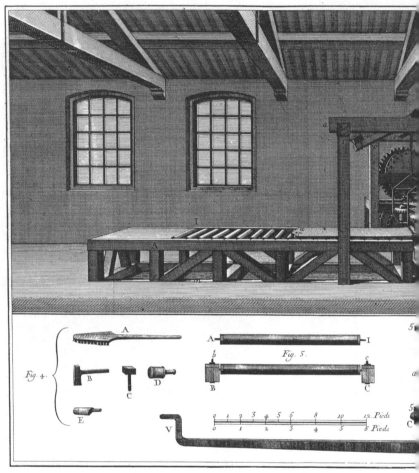

Laminage du

납 압연

압연 작업 및 장비

2024

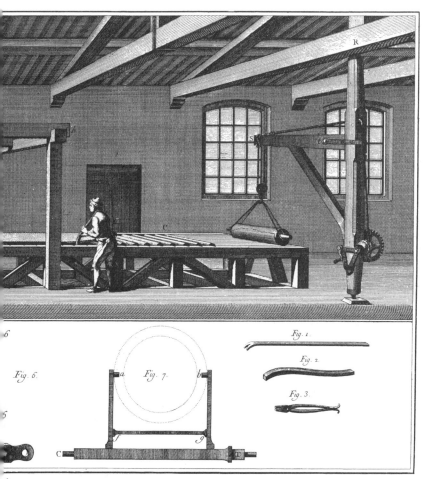

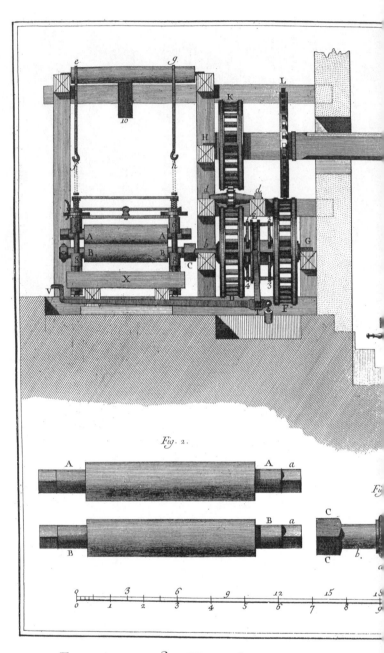

Fig. 2.

Laminage du Plomb, Elévation Géometralle du l

납 압연

압연기 및 동력전달장치 입면도와 상세도

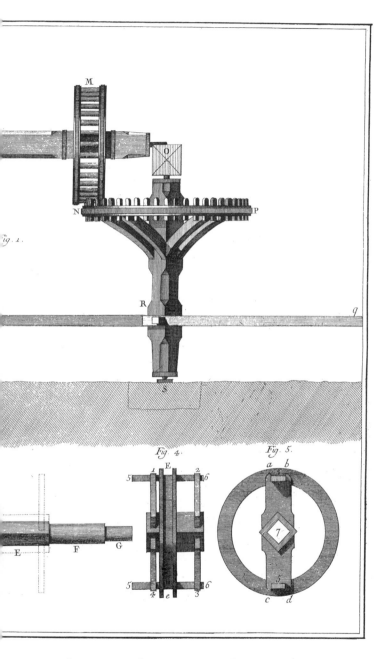

Fig. 1.

Fig. 4.

Fig. 5.

Manege qui lui communique le mouvement, et Développement de plusieurs parties.

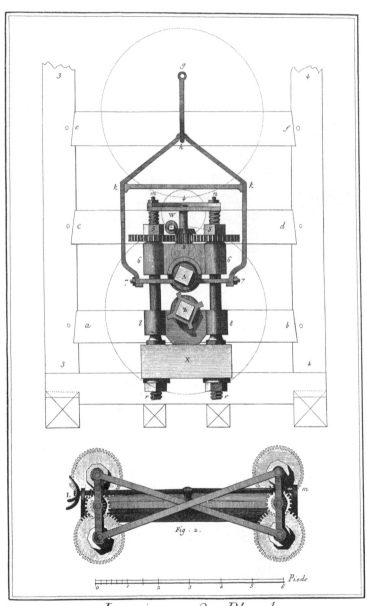

Laminage du Plomb,

Elévation Latéralle d'un Laminoir et Plan du Régulateur.

납 압연

압연기 측면 입면도 및 제어장치 평면도

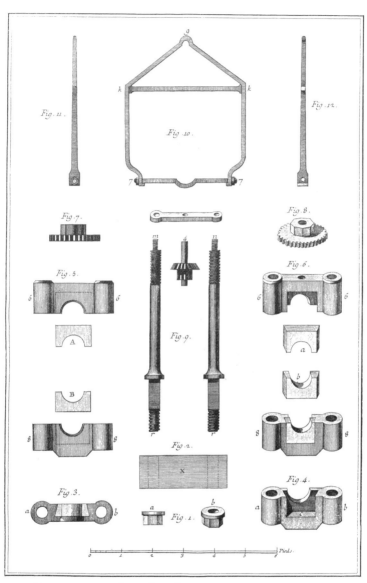

Laminage du Plomb, *Développemens des Pieces qui composent la garniture d'un des cotés du Laminoir representé dans la Planche précedente*.

납 압연

압연기 옆에 달린 앞 도판의 부품 분해도

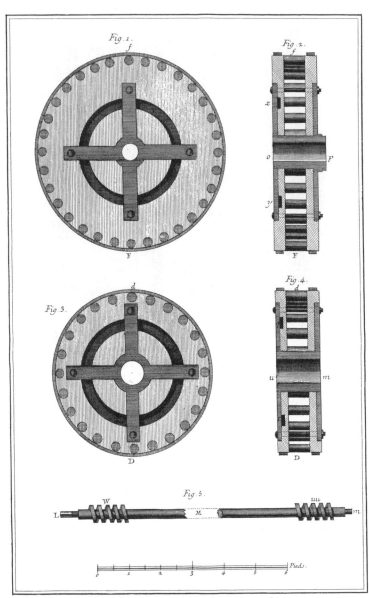

Laminage du Plomb,

Plan et Coupes des deux Lanternes du Laminoir et Plan de l'Arbre des Vis-sans-fin du Régulateur.

납 압연

압연기의 작은 톱니바퀴 평면도 및 단면도, 제어장치의 무한 나선 축 평면도

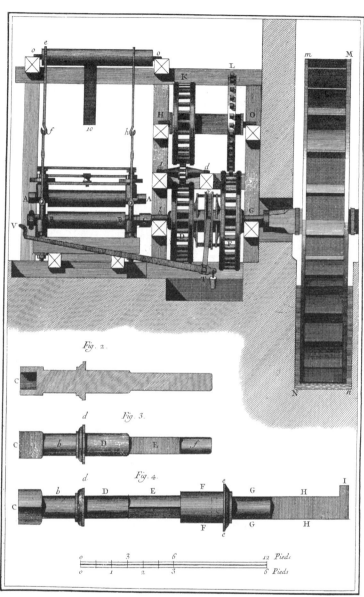

Laminage du Plomb,

Nouvelle Manière de faire tourner un Laminoir par le courant de l'Eau.

납 압연

물의 흐름을 이용한 새로운 압연기 가동법

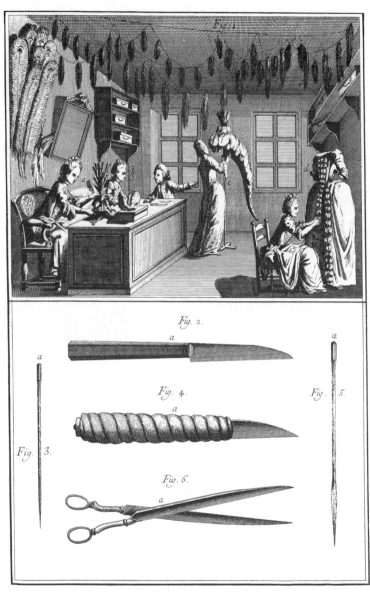

Plumassier- Panachier, Différens Ouvrages et Outils.

깃털 장식 세공

다양한 깃털 세공품을 만드는 작업장, 관련 도구

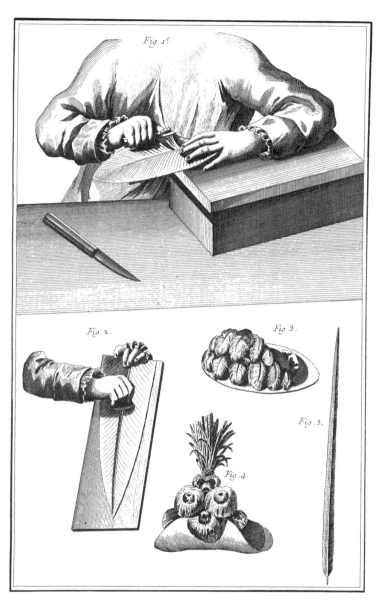

Plumassier-Panachier, *Travail des Plumes pour les racler et les friser*.

깃털 장식 세공

깃털을 문지르고 컬을 넣는 작업

Fig. 1.ere

Fig. 2.

Fig. 3.

Fig. 1. N.º 2.

Fig. 5.

Fig. 4.

Fig. 6.

Fig. 7.

Fig. 8.

Fig. 9.

Echelle de 2 Pieds.

Pouces

6 12 18 24

Plumassier, Différentes sortes de Plumes et leurs préparations.

깃털 장식 세공

다양한 종류의 깃털과 그 가공

Plumassier, Différens Ouvrages du Plumassier-Panachier.

깃털 장식 세공

다양한 깃털 세공품

Plumassier, *Différens Ouvrages de Plumes*.

깃털 장식 세공

다양한 깃털 세공품

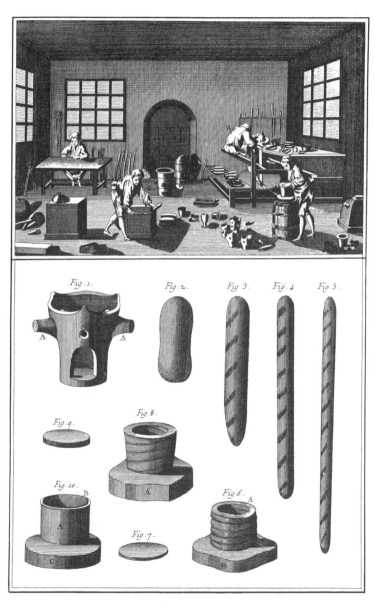

Potier de Terre, Réchaux.

토기 제작

작업장, 화로 제작

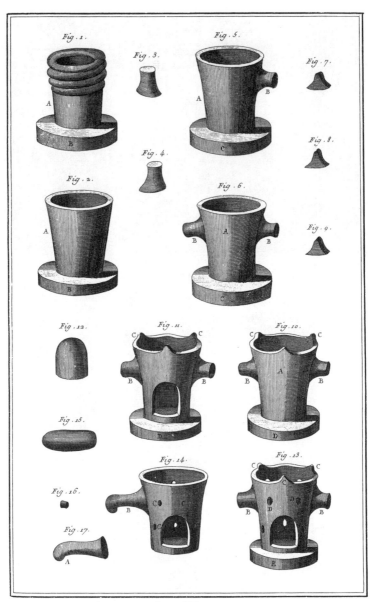

Potier de Terre, *Réchaux*.

토기 제작

화로

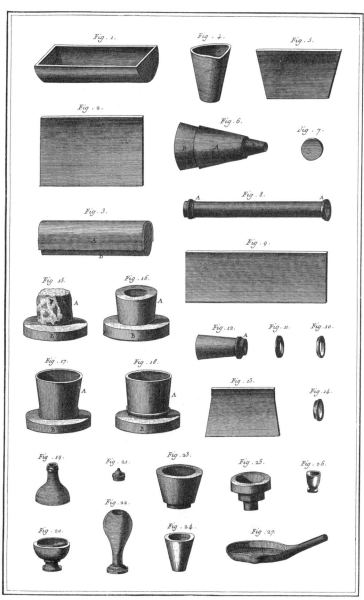

Potier de Terre, Cuvettes et Vases Chimiques.

토기 제작

용기, 관 및 화학약품 병

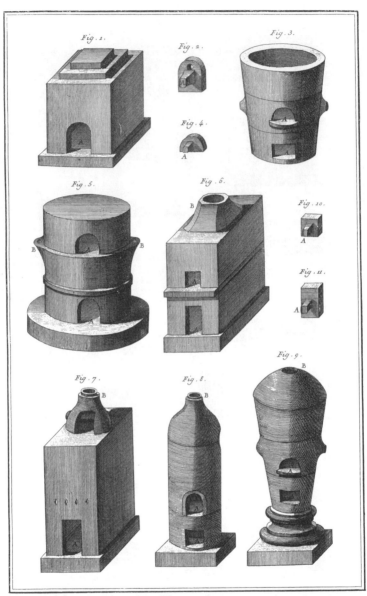

Fig. 1. Fig. 2. Fig. 3. Fig. 4. Fig. 5. Fig. 6. Fig. 10. Fig. 11. Fig. 7. Fig. 8. Fig. 9.

Potier de Terre, Poeles et Fourneaux Chimiques.

토기 제작

난로 및 화학 실험용 가열 장치

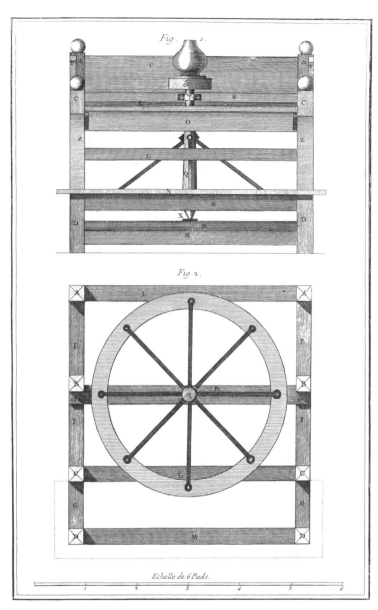

Fig. 1.

Fig. 2.

Echelle de 6 Pieds.

Potier de Terre, Roue composée.

토기 제작

복잡한 돌림판 정면 입면도 및 하면도

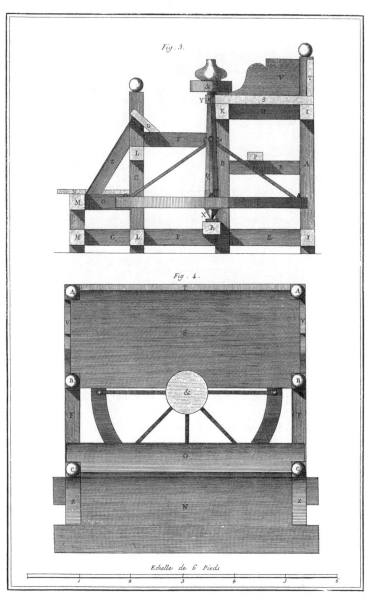

Fig. 3.

Fig. 4.

Echelle de 6 Pieds

Potier de Terre, Roue composée.

토기 제작

복잡한 돌림판 단면도 및 상면도

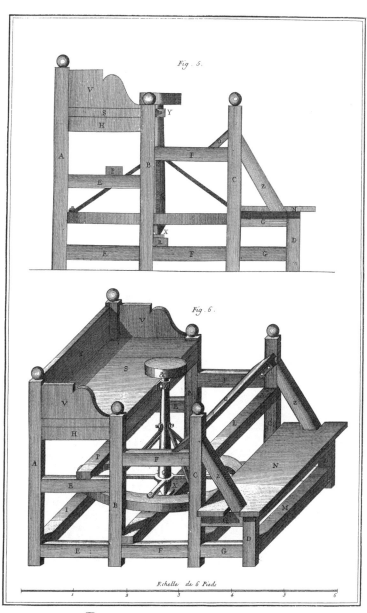

Fig. 5.

Fig. 6.

Echelle de 6 Pieds

Potier de Terre, Roue composée.

토기 제작

복잡한 돌림판 측면 입면도 및 사시도

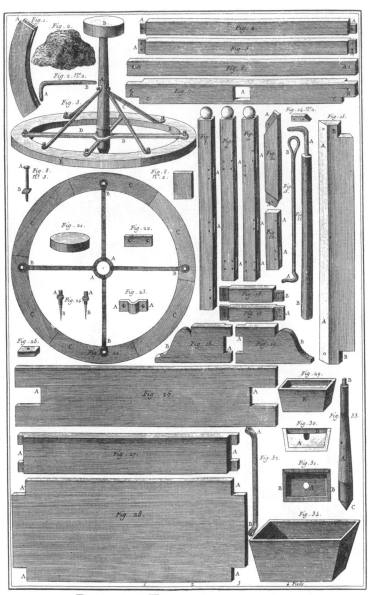

Potier de Terre, Détails de la Roue composée.

토기 제작

복잡한 돌림판 상세도

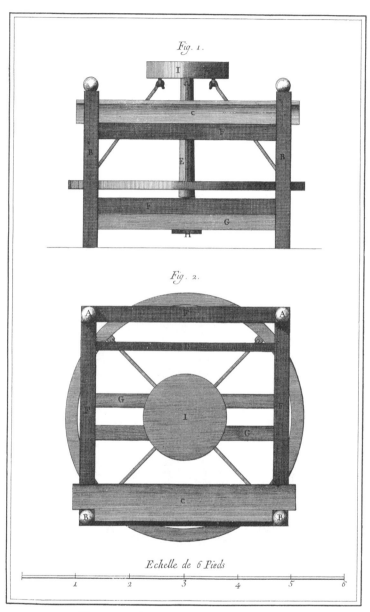

Fig. 1.

Fig. 2.

Echelle de 6 Pieds

Potier de Terre, Roue simple

토기 제작

간단한 돌림판 입면도 및 상면도

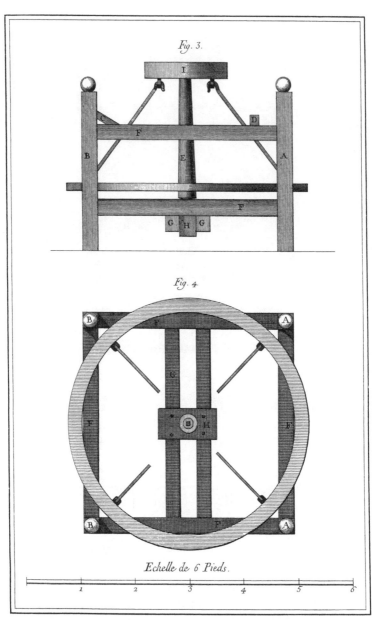

Fig. 3.

Fig. 4.

Echelle de 6 Pieds.

1 2 3 4 5 6

Potier de Terre, Roue simple.

토기 제작

간단한 돌림판 측면 입면도 및 하면도

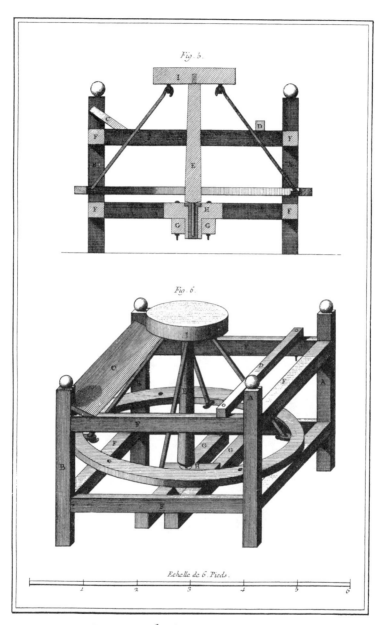

Fig. 5.

Fig. 6.

Echelle de 6 Pieds.

Potier de Terre Roue simple.

토기 제작

간단한 돌림판 단면도 및 사시도

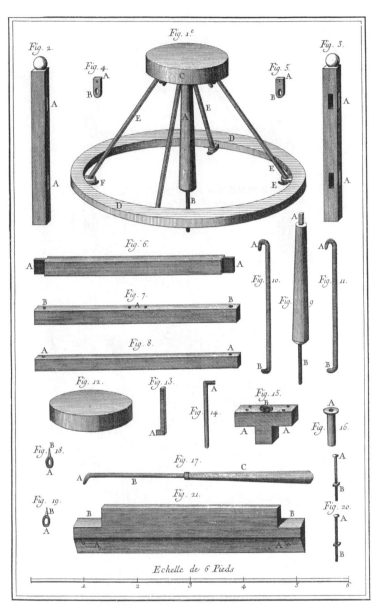

Potier de Terre, Détails de la Roue simple

토기 제작

간단한 돌림판 상세도

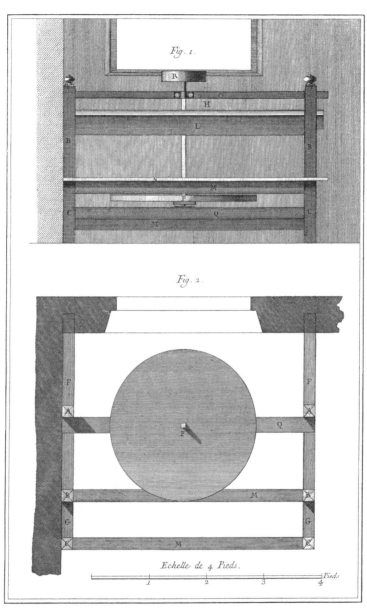

Fig. 1.

Fig. 2.

Echelle de 4 Pieds.

1 2 3 4 Pieds

Potier de Terre, Tour.

토기 제작

녹로 입면도 및 하면도

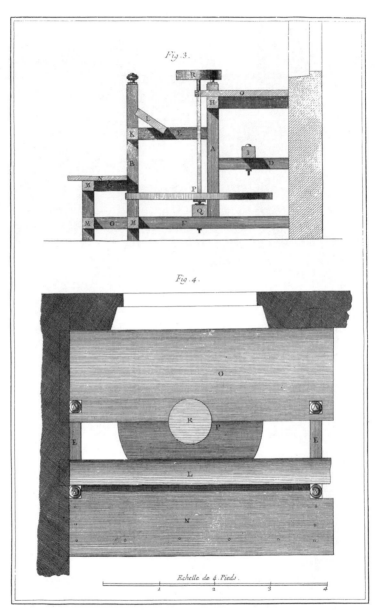

Fig. 3.

Fig. 4.

Echelle de 4 Pieds.

Potier de Terre, Tour.

토기 제작

녹로 단면도 및 상면도

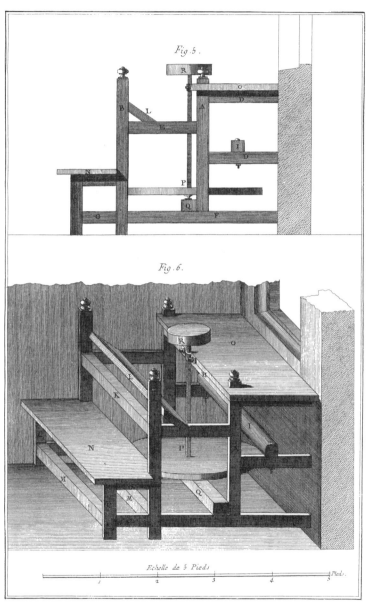

Fig. 5.

Fig. 6.

Echelle de 5 Pieds

Potier de Terre, Tour.

토기 제작

녹로 측면 입면도 및 사시도

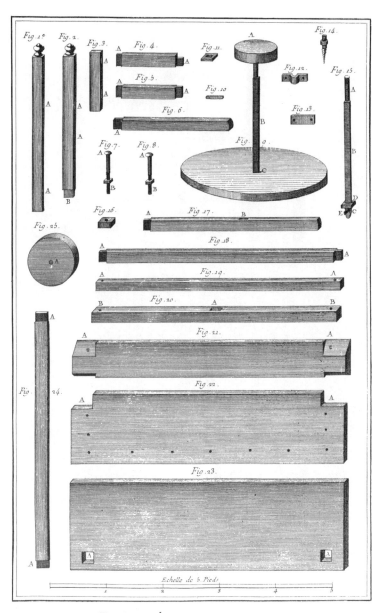

Potier de Terre, Détails du Tour.

토기 제작

녹로 상세도

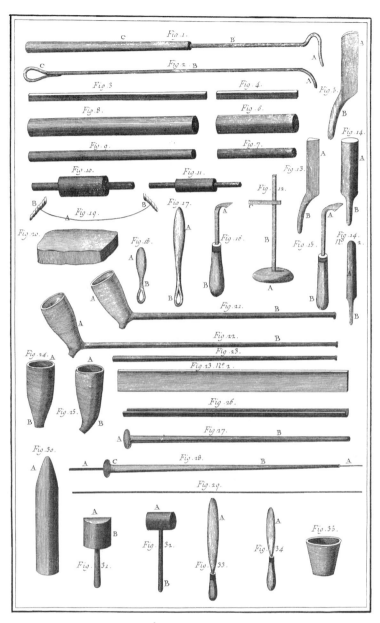

Potier de Terre, Outils et Pipes.

토기 제작

도구 및 파이프

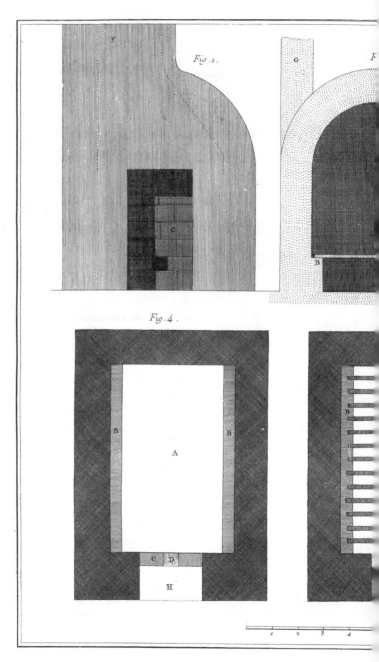

Fig.1.

Fig.4.

Potier

토기 제작

가마

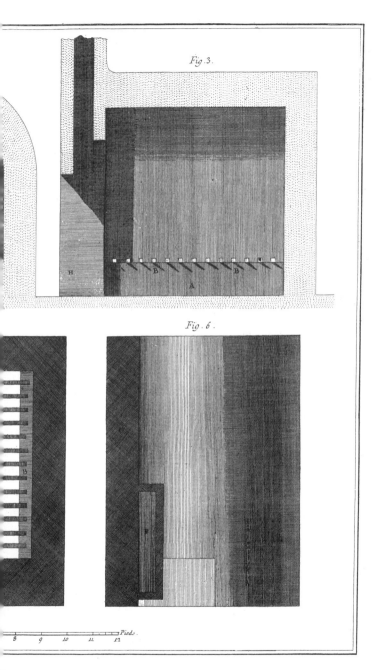

Fig. 3.

Fig. 6.

Pieds.
8 9 10 11 12

C, Fours.

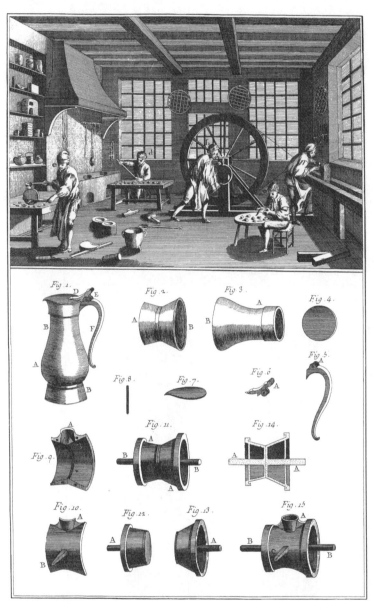

Potier d'Etain, *Moules*.

주석 기물 제작

작업장, 와인병 및 주형

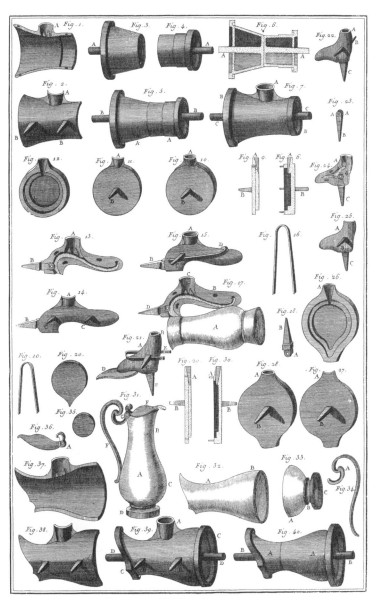

Potier d'Etain, Moules.

주석 기물 제작

물병 및 주형

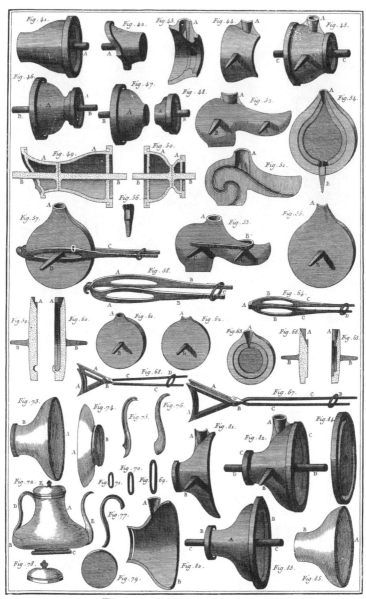

Potier d'Etain, Moules.

주석 기물 제작

찻주전자 및 주형

2058

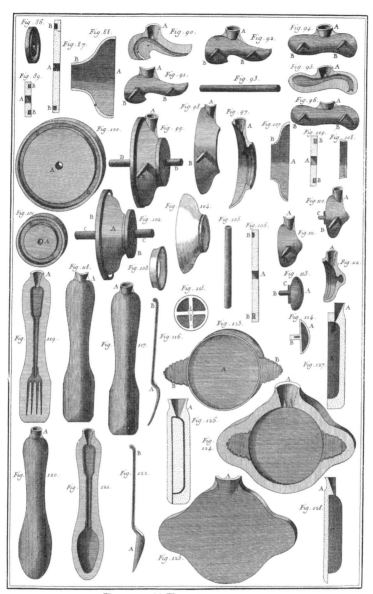

Potier d'Etain, Moules.

주석 기물 제작

식기 및 주형

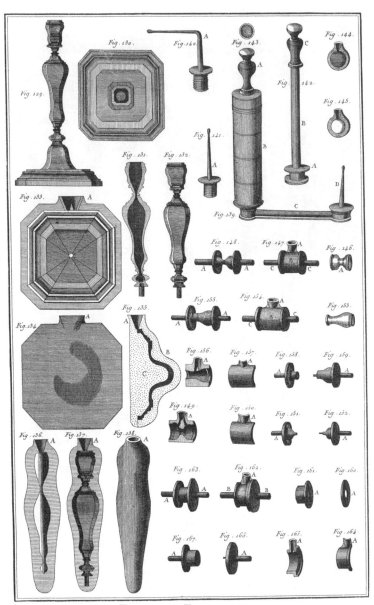

Potier d'Etain, Moules.

주석 기물 제작

촛대 및 주형

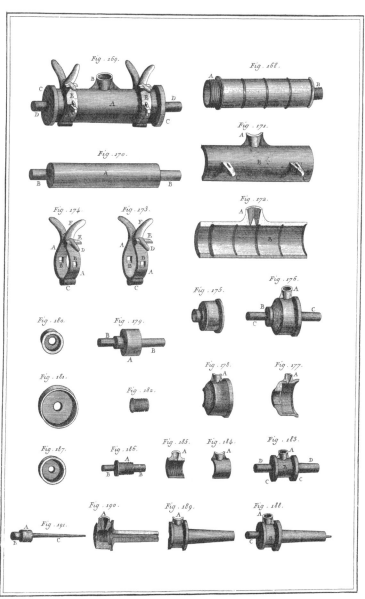

Fig. 169.

Fig. 168.

Fig. 170.

Fig. 171.

Fig. 174. Fig. 173.

Fig. 172.

Fig. 180. Fig. 179.

Fig. 175. Fig. 176.

Fig. 181.

Fig. 182.

Fig. 178. Fig. 177.

Fig. 187. Fig. 186. Fig. 185. Fig. 184. Fig. 183.

Fig. 191. Fig. 190. Fig. 189. Fig. 188.

Potier d'Etain, Moules.

주석 기물 제작

주사기 및 주형

2061

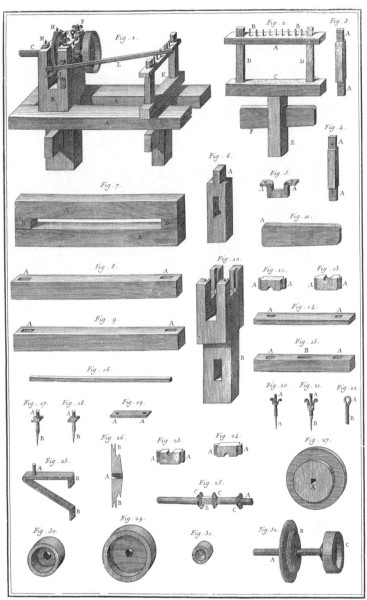

Potier d'Etain, Tour.

주석 기물 제작

선반(旋盤)

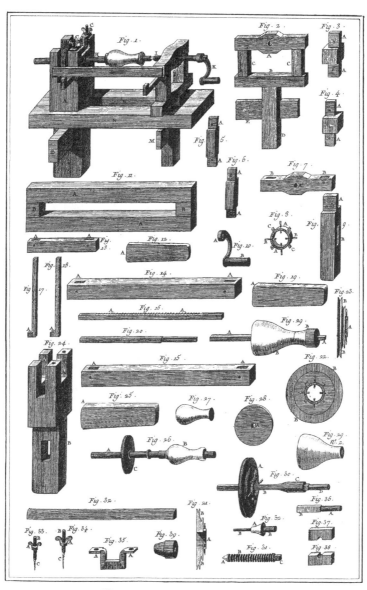

Potier d'Etain, Tour.

주석 기물 제작

선반

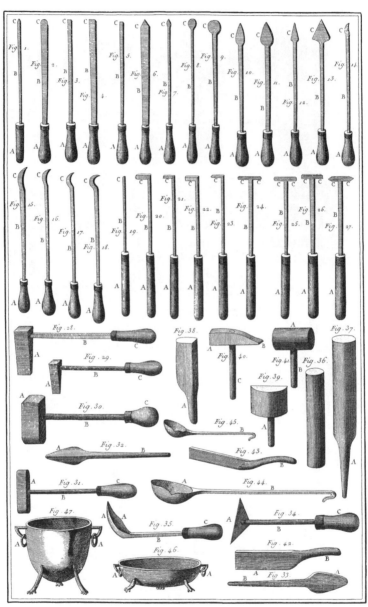

Potier d'Etain, Outils.

주석 기물 제작

도구

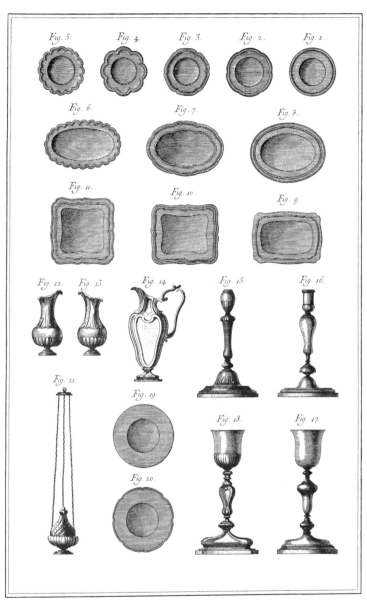

Potier d'Étain Bimblotier

주석 장식품 제작

그릇, 촛대 및 기타 세공품

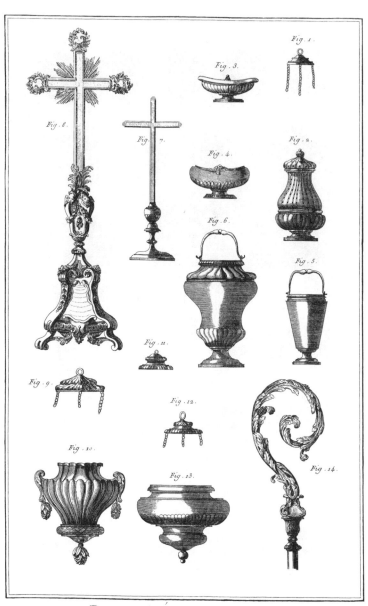

Potier d'Étain Bimblotier.

주석 장식품 제작

향로, 십자가 및 기타 세공품

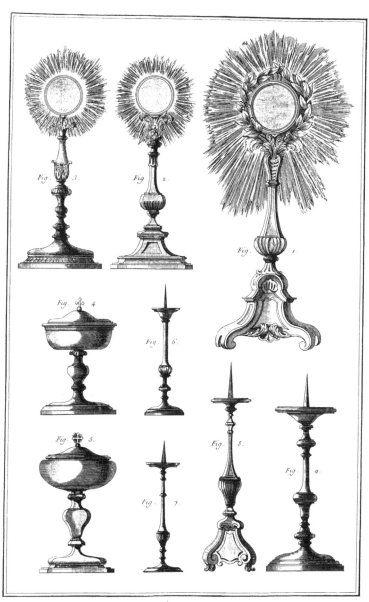

Potier d'Étain Bimblotier

주석 장식품 제작

성광, 성합, 제단 촛대

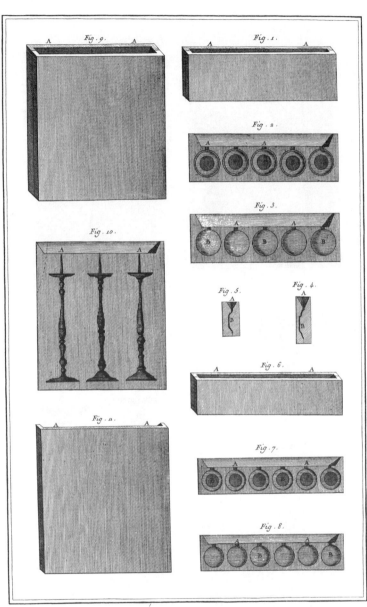

Potier d'Étain Bimblotier, Moules.

주석 장식품 제작

접시 및 촛대 주형

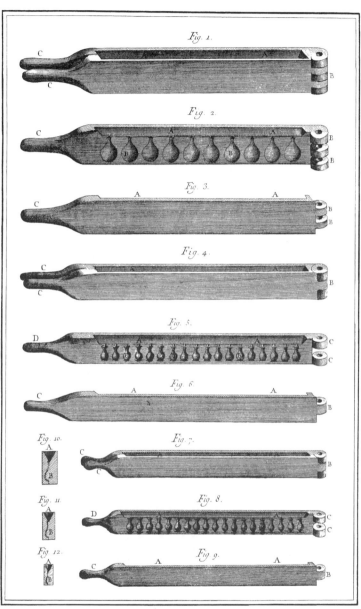

Potier d'Étain Bimblotier
Moules à Vases.

주석 장식품 제작

항아리 주형

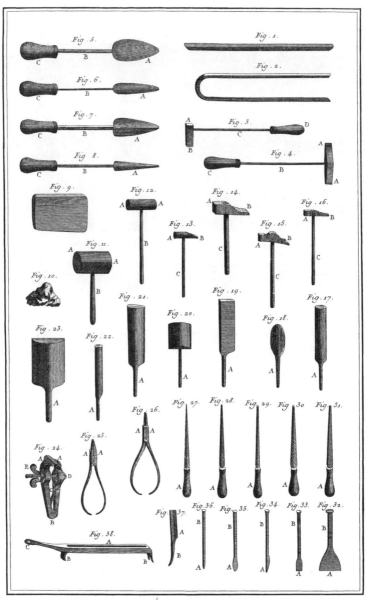

Potier ∂'Étain Bimblotier, Outils.

주석 장식품 제작

도구

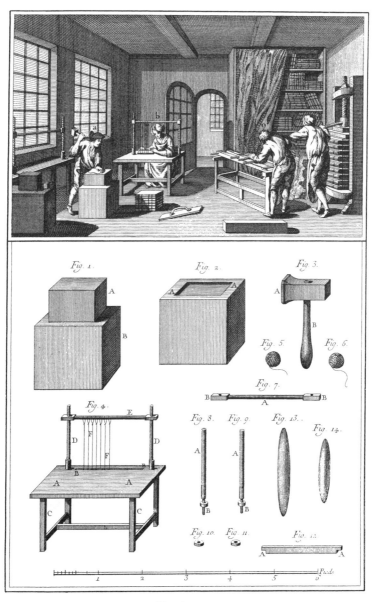

Relieur.

제본

작업장, 도구 및 장비

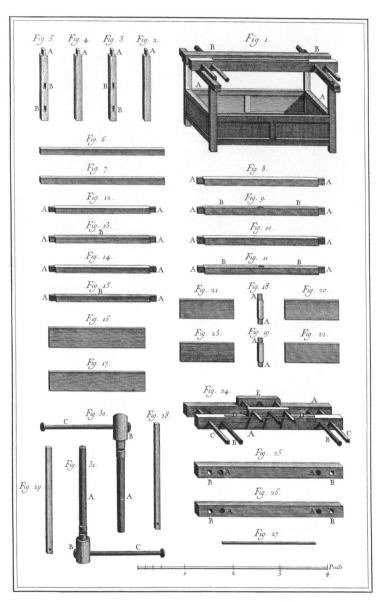

Relieur, Presse a Rogner et Developpemens.

제본

도련용 프레스 전체도 및 상세도

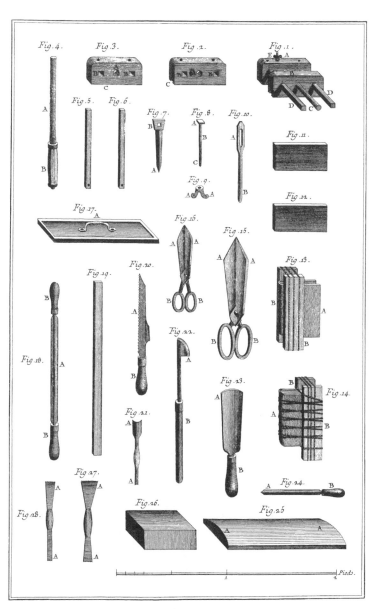

Relieur.

제본

도련용 프레스 상세도, 도구 및 장비

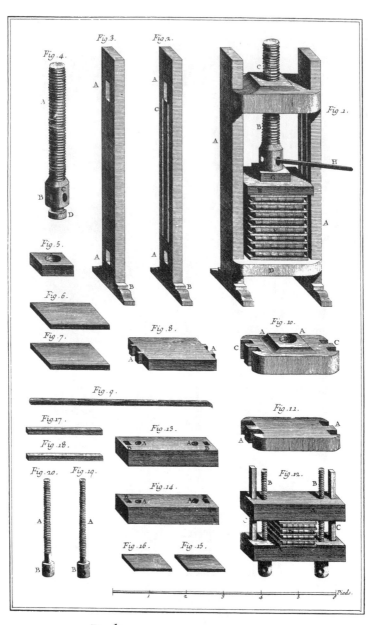

Relieur, *Preſſe et Développemens*

제본

압축기 전체도 및 상세도

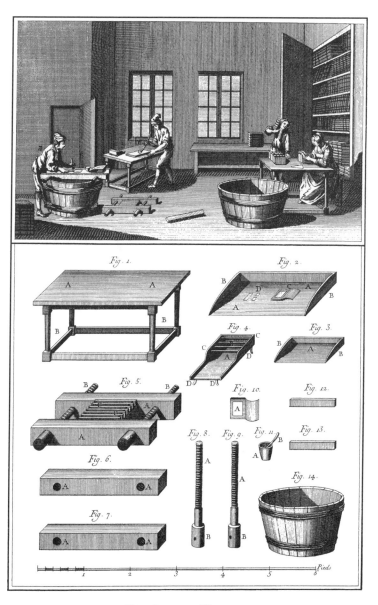

Relieur Doreur

제본, 금박 가공

작업장 및 장비

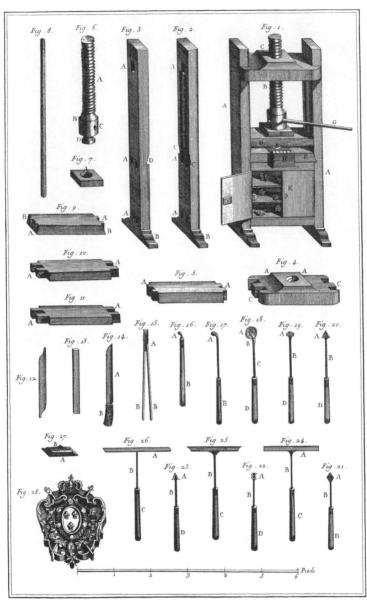

Relieur Doreur, Presse, Développemens et Outils.

제본, 금박 가공

금박기 전체도 및 상세도, 관련 도구

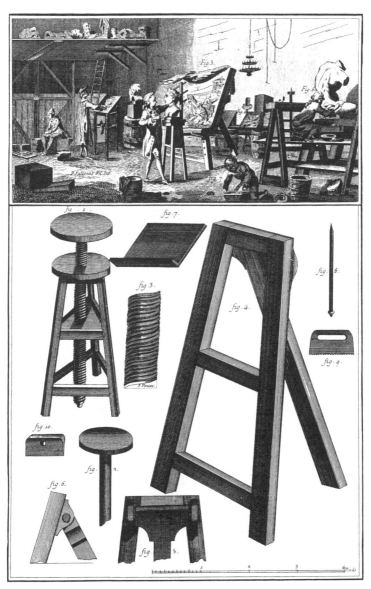

Sculpture en *Terre et en Plâtre a la Main, Outils.*

조소, 점토 및 석고 조각

작업실, 관련 도구 및 장비

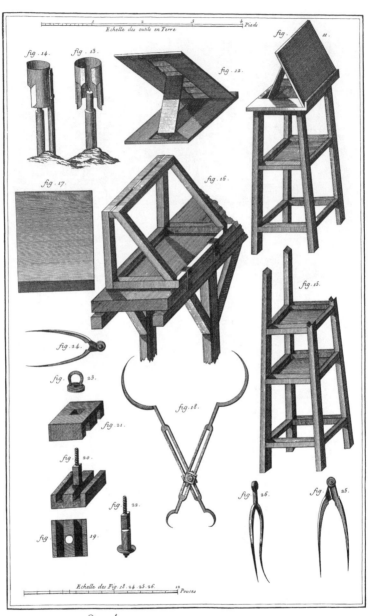

Echelle des outils en Terre

fig. 14. *fig. 13.* *fig. 12.* *fig. 11.*

fig. 17. *fig. 16.* *fig. 15.*

fig. 24.

fig. 23.

fig. 21. *fig. 18.*

fig. 20.

fig. 22. *fig. 26.* *fig. 25.*

fig. 19.

Echelle des Fig. 18. 24. 25. 26. *Pouces*

Sculpture, Outils des Sculpteurs en Terre.

조소, 점토 및 석고 조각

점토 조각용 도구와 장비

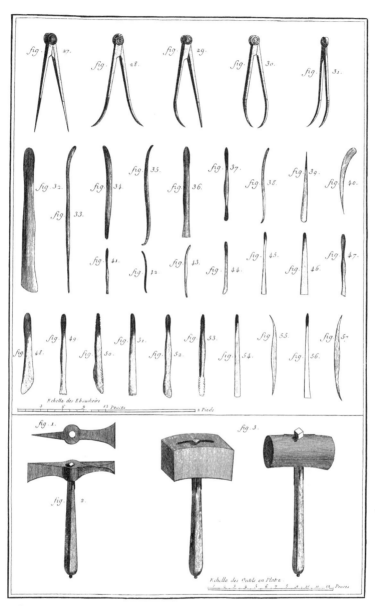

Sculpture, Outils des Sculpteurs en Terre, et Outils des Sculpteurs en Plâtre

조소, 점토 및 석고 조각

도구

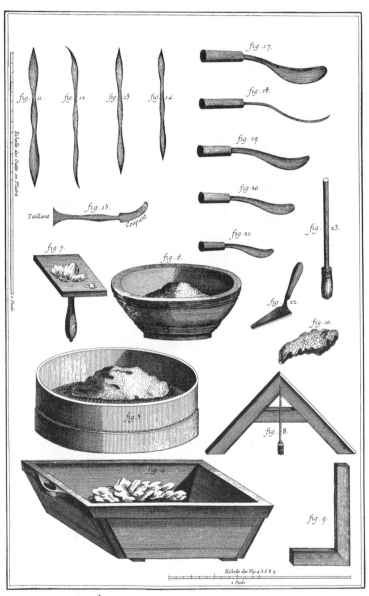

Sculpture, *Outils des Sculpteurs en Plâtre*.

조소, 점토 및 석고 조각

석고 조각용 도구와 장비

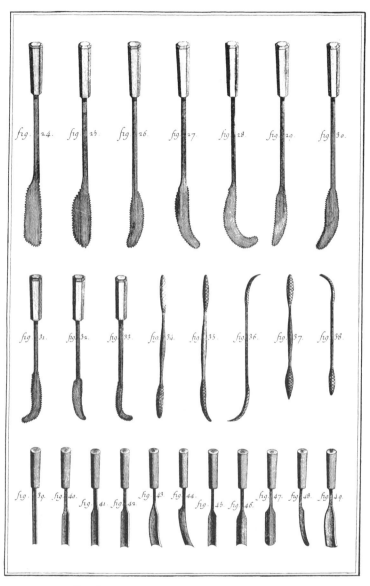

Sculpture, Suite des Outils des Sculpteurs en Plâtre.

조소, 점토 및 석고 조각

석고 조각용 도구

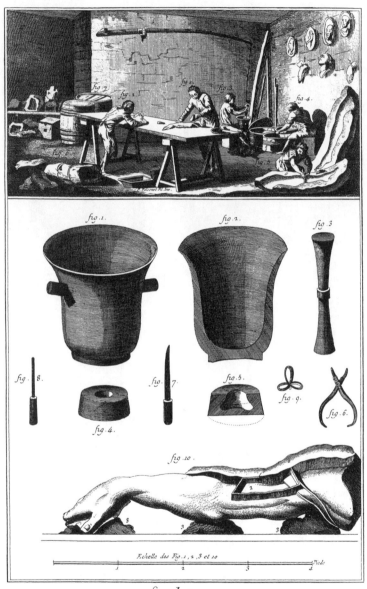

Sculpture,
Attelier des Mouleurs en Plâtre, Outils et Ouvrages.

조소, 석고 주조

작업실, 도구 및 작품

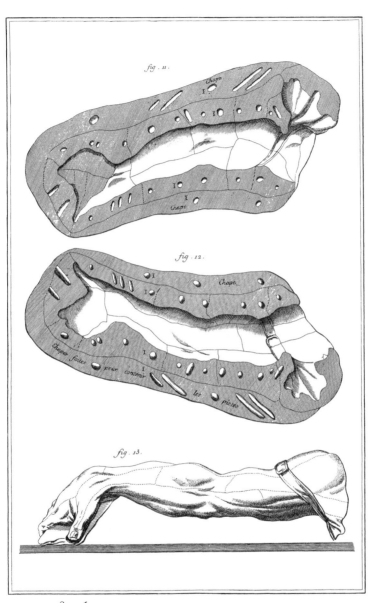

fig. 11.

fig. 12.

fig. 13.

Sculpture, *Mouleurs en Plâtre, Moules et Ouvrages.*

조소, 석고 주조

틀 및 작품

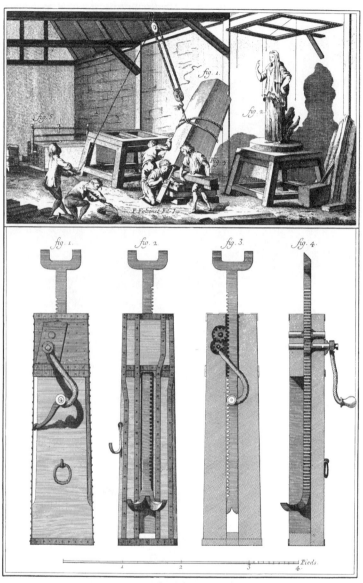

Sculpture,
l'Opération d'élever un bloc de Marbre et Outils.

조소, 대리석 조각

대리석 덩어리를 들어 올리는 작업, 관련 장비

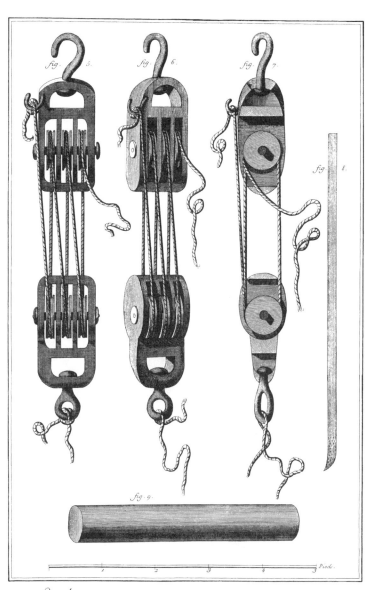

Sculpture, Mouffles Pince et Rouleau pour élever le Marbre.

조소, 대리석 조각

대리석을 들어 올리기 위한 겹도르래, 지렛대 및 굴림대

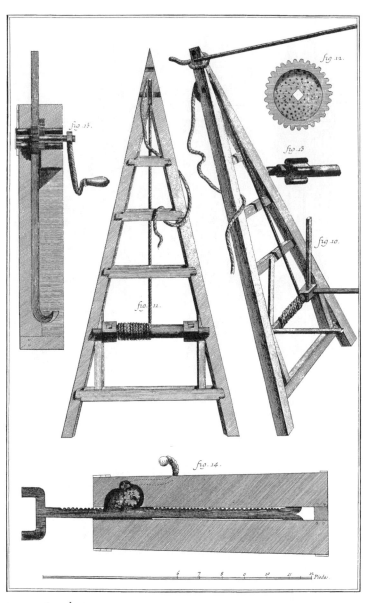

Sculpture, *Instruments qui servent à monter le Marbre*.

조소, 대리석 조각
대리석을 들어 올리는 데 사용하는 장비

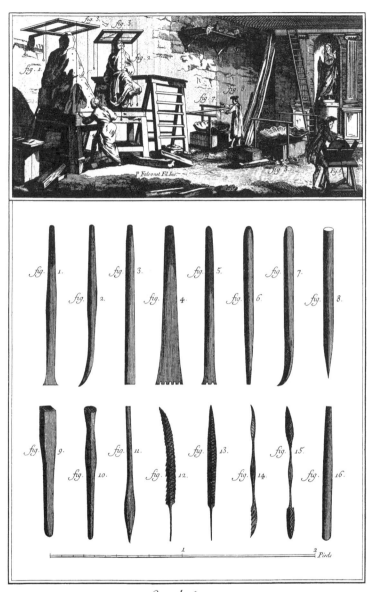

Sculpture,
Différentes Opérations pour le travail du Marbre et Outils.

조소, 대리석 조각

작업실 및 도구

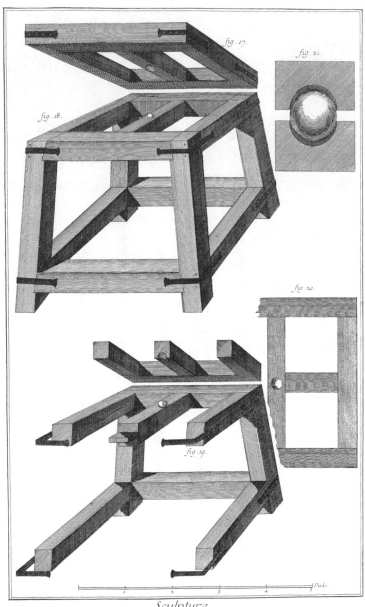

fig. 17.

fig. 21.

fig. 18.

fig. 20.

fig. 19.

Pieds.

1 2 3 4 5

Sculpture,

Plan, Coupe et Elévation Perspective de la Selle pour poser le bloc de Marbre.

조소, 대리석 조각

대리석 받침대 사시도, 평면도 및 단면도

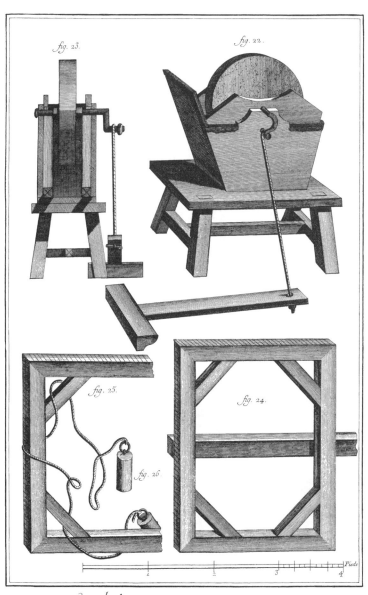

fig. 23.

fig. 22.

fig. 25.

fig. 24.

fig. 26.

Pieds

Sculpture, Equerre, Meules, Outils &c.

조소, 대리석 조각

연삭기, 직각자 및 기타 도구

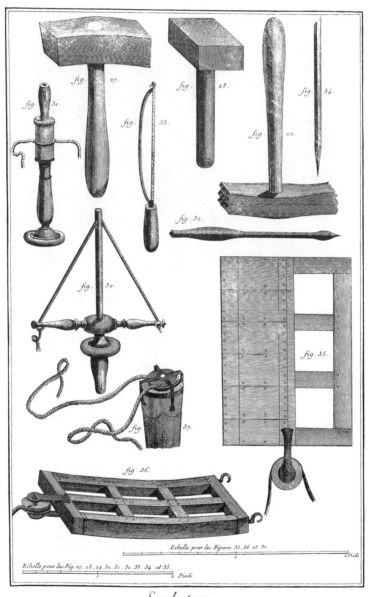

Sculpture,

Differens Outils pour travailler le Marbre et Machine pour transporter les Figures Sculptées

조소, 대리석 조각

다양한 도구 및 조각상 운반 장비

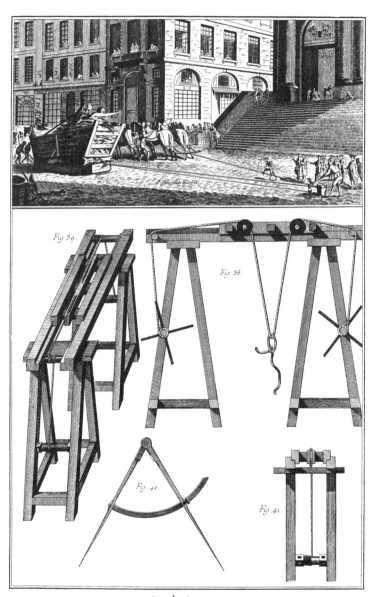

Sculpture,
l'Opération de trainer le Marbre et Machine pour poser les Figures à leurs places

조소, 대리석 조각

대리석 조각상 운반 작업, 조각상을 제자리에 설치하는 데 사용하는 장비

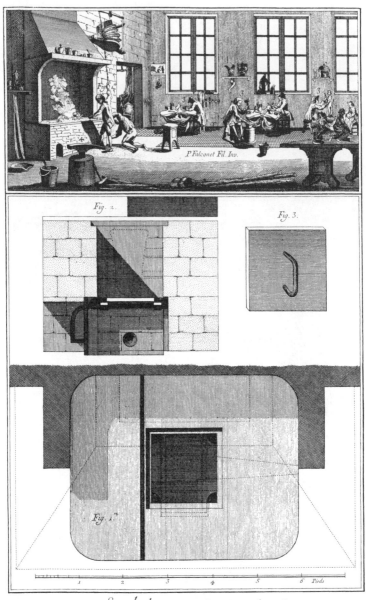

Sculpture en Or et en Argent,
Travail de l'Or et de l'Argent. Plan et Coupe du Fourneau pour fondre le Métal.

조소, 금은 조각

작업실, 용해로 평면도 및 단면도

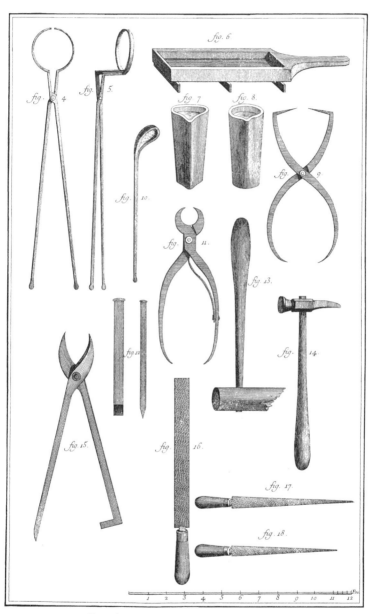

Sculpture en *Or et en Argent, Outils*

조소, 금은 조각

도구

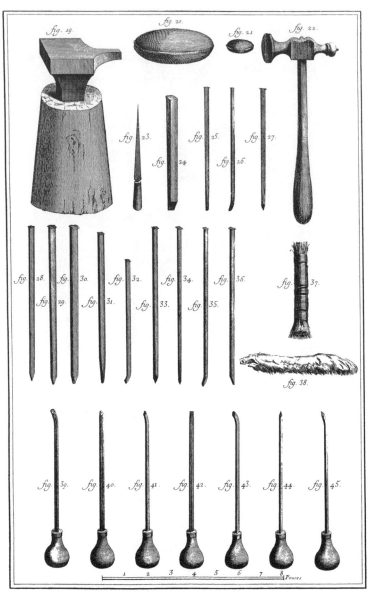

Sculpture en Or et en Argent, Outils.

조소, 금은 조각

도구

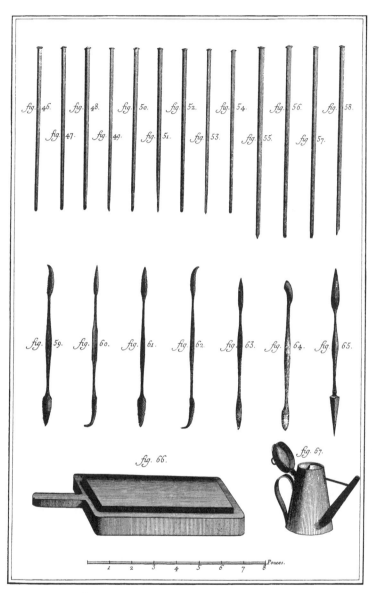

fig. 46. fig. 48. fig. 50. fig. 52. fig. 54. fig. 56. fig. 58.

fig. 47. fig. 49. fig. 51. fig. 53. fig. 55. fig. 57.

fig. 59. fig. 60. fig. 61. fig. 62. fig. 63. fig. 64. fig. 65.

fig. 66.

fig. 67.

1 2 3 4 5 6 7 8 Pouces.

Sculpture en Or et en Argent, Suite des Outils.

조소, 금은 조각

도구

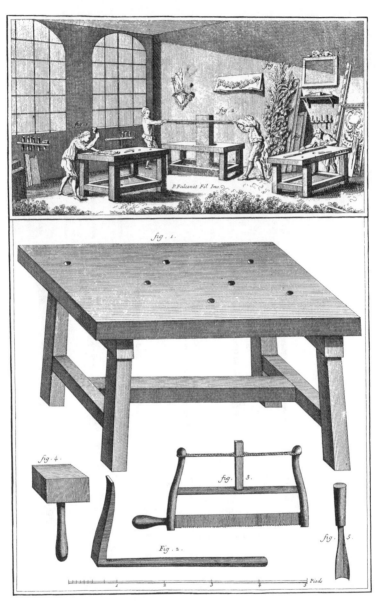

Sculpture en Bois, Ouvrages et Outils.

조소, 목조각

작품과 작업실, 관련 도구 및 장비

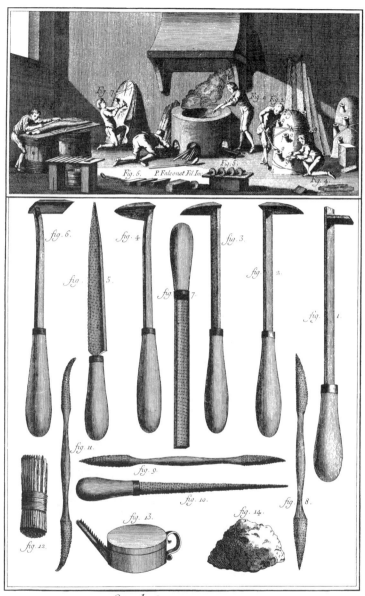

Sculpture en *Plomb*,
Différentes préparations pour le travail du Plomb et Outils.

조소, 납 조각

작업실 및 도구

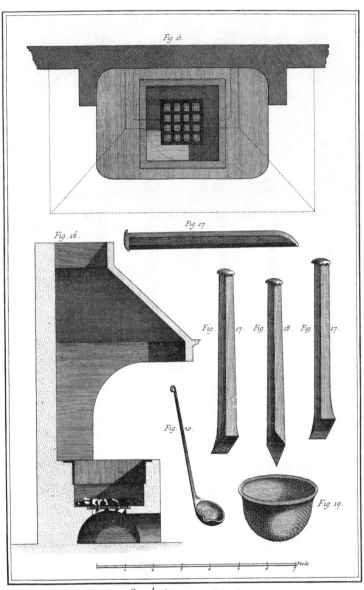

Sculpture en *Plomb*,

Plan et Coupe du Fourneau qui contient la Cuve pour fondre le Plomb, et Outils.

조소, 납 조각

용해로 평면도와 단면도, 도가니 및 기타 도구

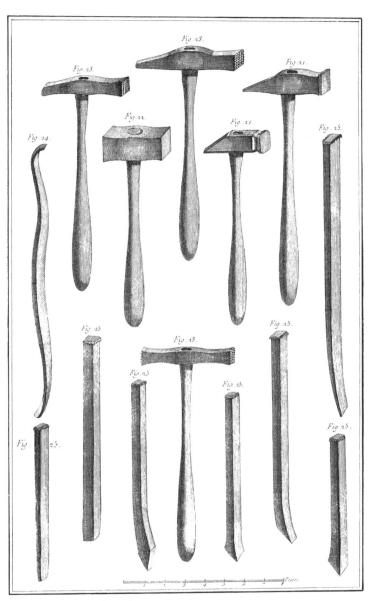

Sculpture en Plomb, Outils.

조소, 납 조각

도구

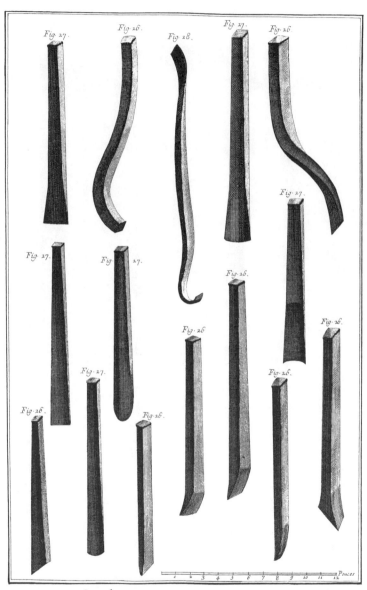

Sculpture en Plomb suite des Outils.

조소, 납 조각

도구

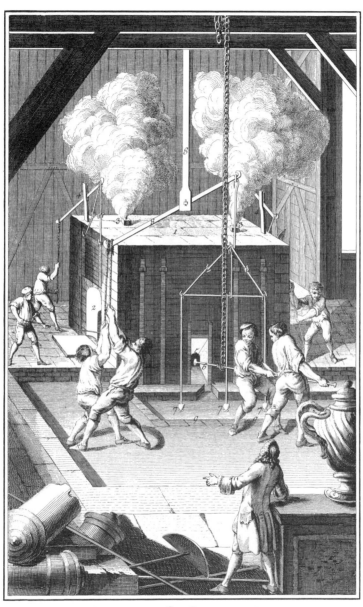

Sculpture, Fonte des Statues Equestres.
Attelier de la Fonderie et l'Opération de Couler la Figure en Bronze.

조소, 기마상 주조

청동 기마상 주조 작업장 전경

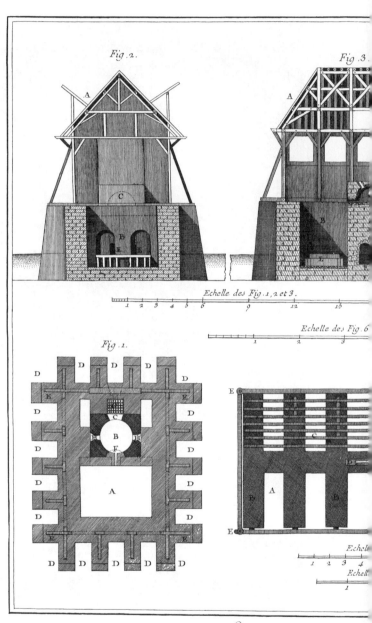

Fig. 2.

Fig. 3.

Echelle des Fig. 1, 2 et 3.

Echelle des Fig. 6

Fig. 1.

Sculpture, Fon
Plan et Profils de la Fonderie, Plan des Galleries et de la Gr

조소, 기마상 주조

작업장 평면도, 단면도 및 상세도

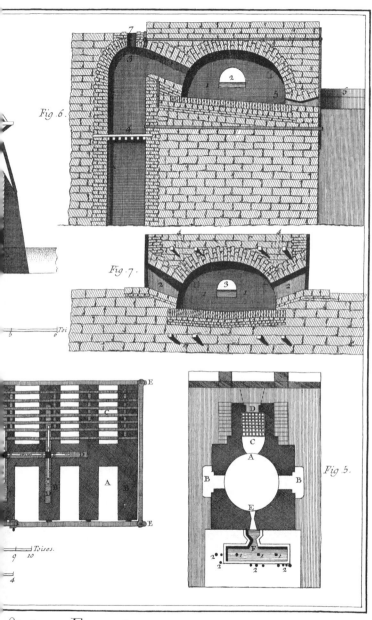

Fig. 6.

Fig. 7.

Fig. 5.

Statues Equestres.
ın et Profils du Fourneau ou l'on fait fondre la Bronze.

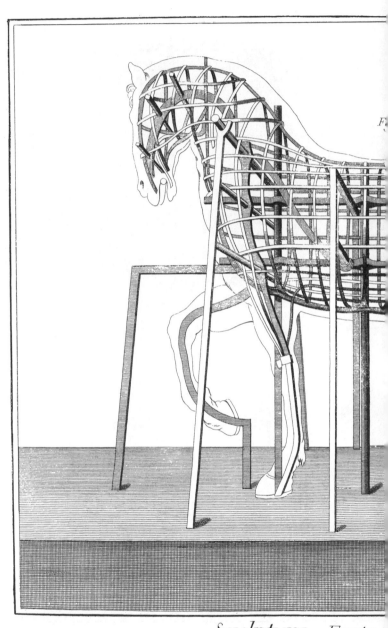

Sculpture, Fonte

Armature de fer qui a été faite dans le Corps du Cheval, av

조소, 기마상 주조

말 몸통 속의 철골 및 기마상을 떠받치는 지지대와 지주

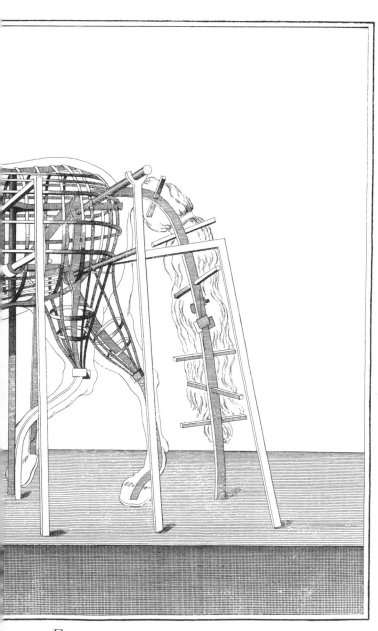

tues Equestres .

tails et Piliers butants pour soutenir la Figure Equestre) .

조소, 기마상 주조

석고 주형, 주형의 첫 번째 층 평면도

Sculpture, Fonte des Statues Equestres.

Moule de Plâtre, qui est le creux du Modele de Plâtre de la Figure Equestre, et Plan de la premiere assise du Moule de Plâtre.

조소, 기마상 주조

탕구와 통풍구 및 밀랍 배출구를 붙인 밀랍 기마상

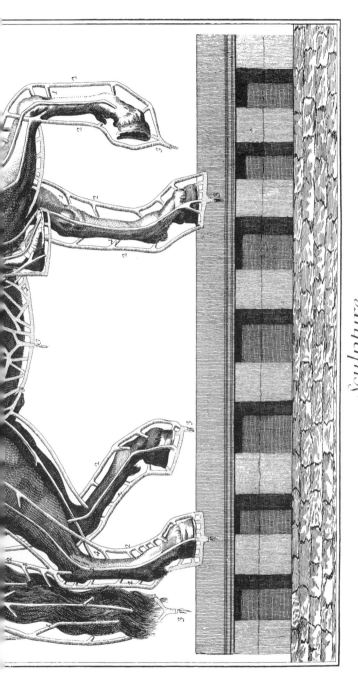

Sculpture,

Fonte des Statues Equestres, Figure Equestre de Cire, avec les Jets, les Events et les égouts des Cires.

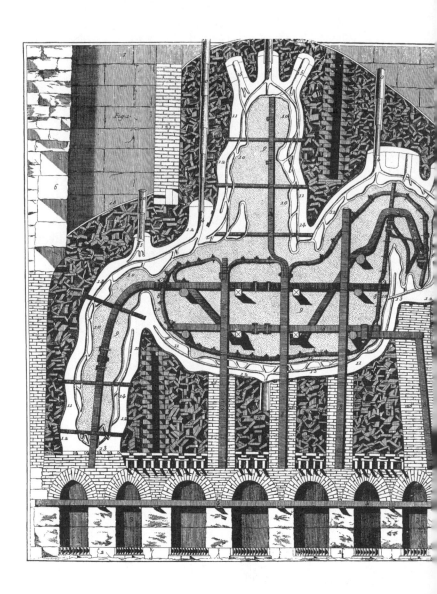

조소, 기마상 주조

밀랍으로 에워싸인 공간을 메우는 코어를 포함한 기마상 주형의 정중앙 종단면도,
철근으로 감싼 점토 주형

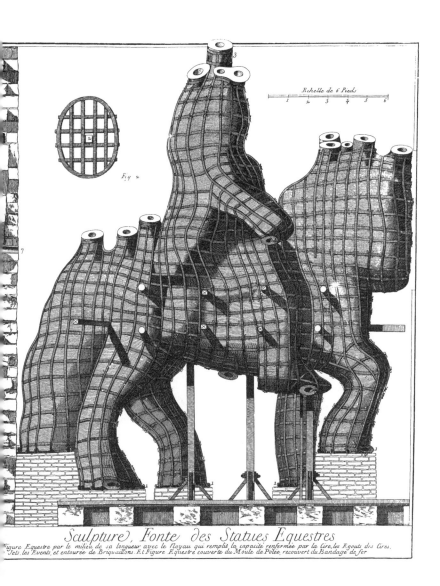

Echelle de 6 Pieds

Fig. 2

Sculpture, Fonte des Statues Équestres

Figure Équestre par le milieu de sa longueur avec le Noyau qui remplit la capacité renfermée par la Cire, les Égouts des Cires, les Jets, les Events, et entourée de Briquaillons Et Figure Équestre couverte du Moule de Potée, recouvert du Bandage de fer

2111

과학, 인문, 기술에 관한 도판집

제8권

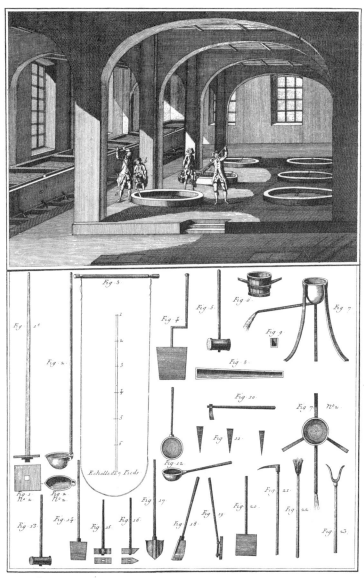

Savonerie, Différentes Opérations pour la préparation du Savon et Ustensiles

비누 제조

비누 제조 준비 작업을 하는 노동자들, 관련 도구

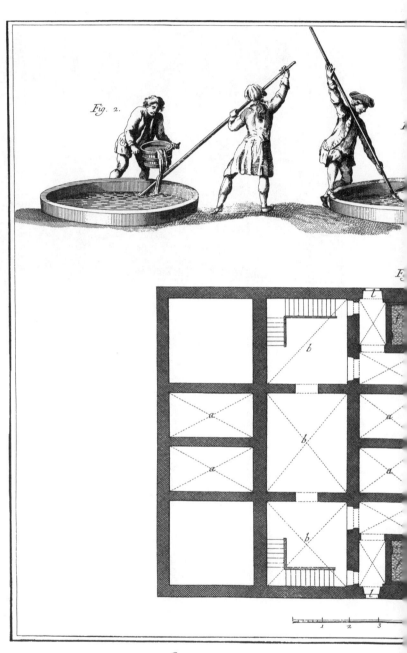

Fig. 2.

Savonerie, Plan de la Manufac

비누 제조

비누 공장 평면도, 비누 제조 작업

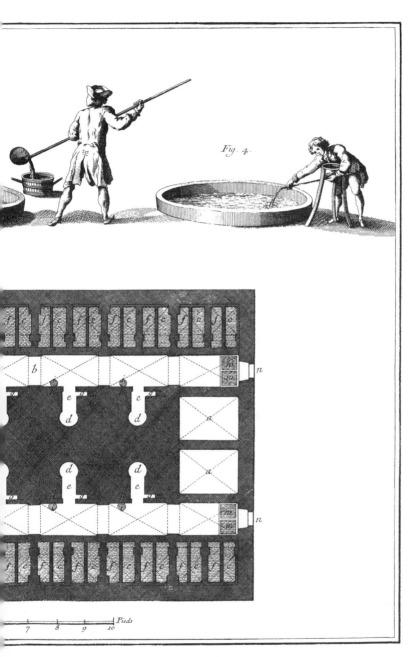

Fig. 4.

Pieds

7 8 9 10

Savon, et Opérations pour faire le Savon.

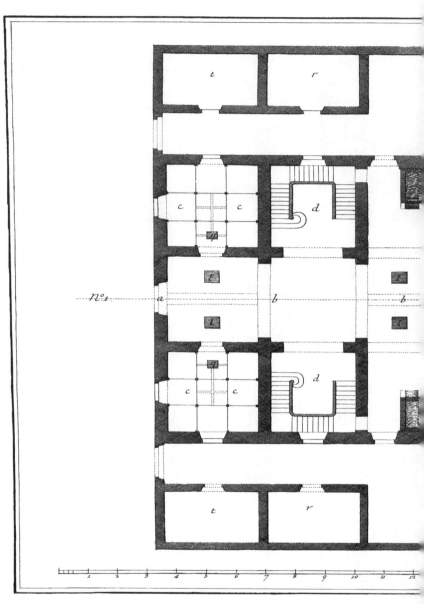

Savonerie, Plan du Rez de C

비누 제조

비누 공장 1층 평면도

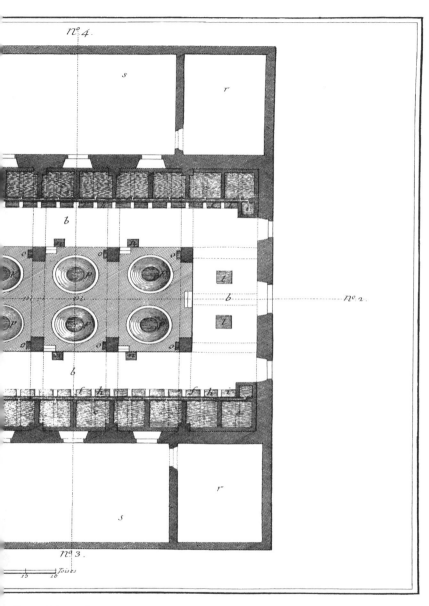

N° 4.

N° 2.

N° 3.

d'une Manufacture de Savon.

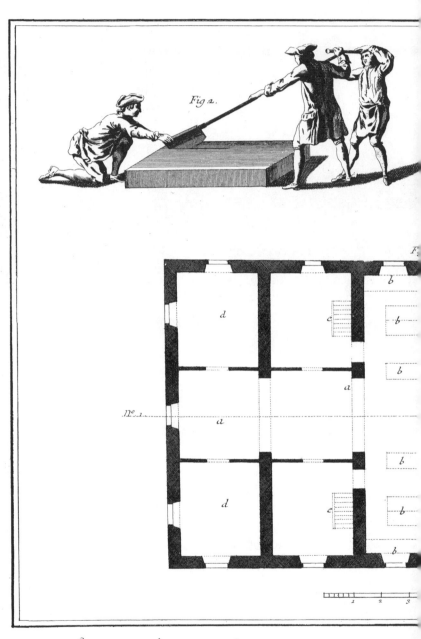

Fig 1.

Savonerie, *Plan du premier Etage d'une Man*

비누 제조

비누 공장 2층 평면도, 비누를 똑같은 크기로 나누고 자르는 작업

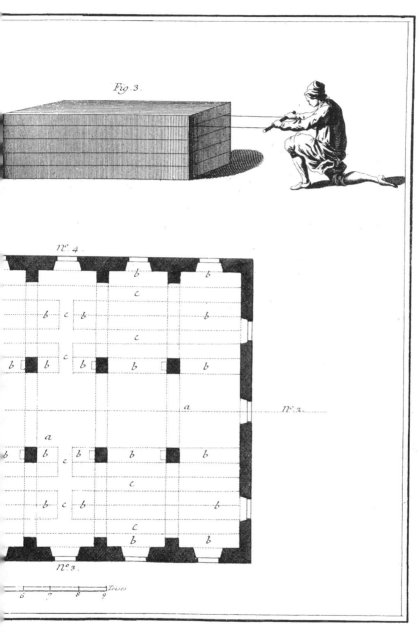

Fig. 3.

N.° 4.

N.° 2.

N.° 3.

Toises
6 7 8 9

le Savon, et Opérations pour partager egallement et couper le Savon.

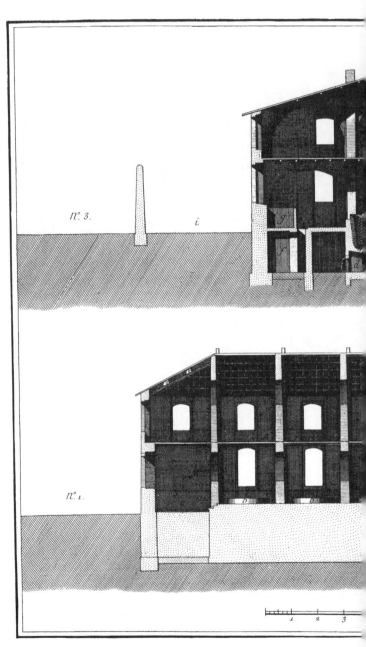

Savonerie, Coupe sur la largeu

비누 제조

비누 공장 횡단면도 및 종단면도

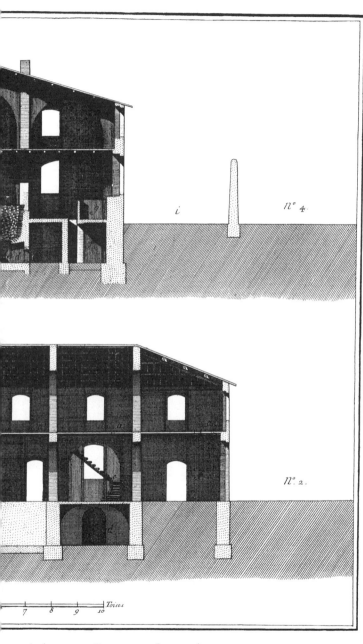

n.° 4.

n.° 2.

Toises

7 8 9 10

sur la longueur d'une Manufacture de Savon

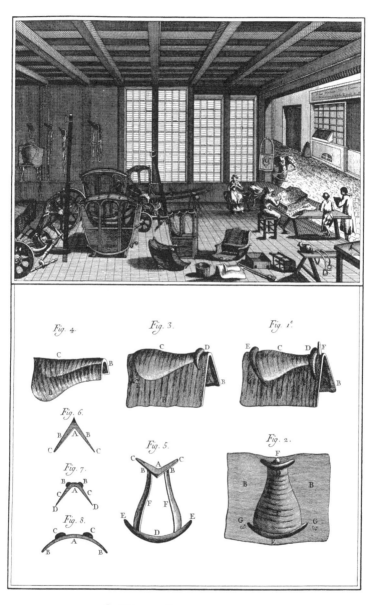

Sellier - Carossier, Selles.

마구 및 마차 제조

작업장, 안장

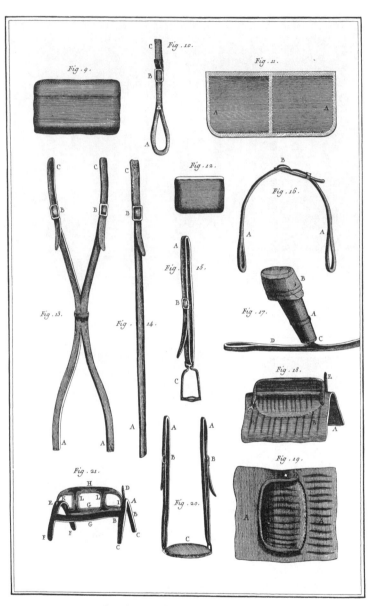

Sellier - Carossier, selles.

마구 및 마차 제조

안장 및 기타 마구

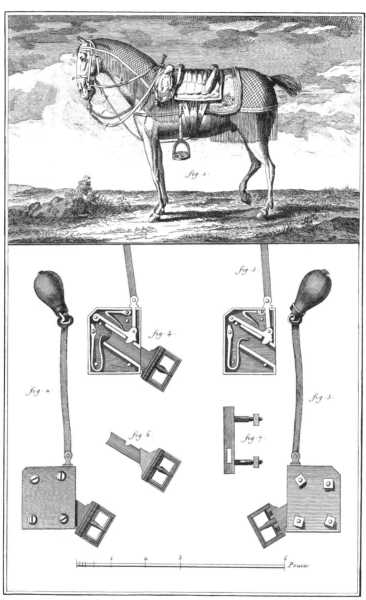

Sellier - Carossier, Equipage du cheval de Selle.

마구 및 마차 제조

승용마 마구

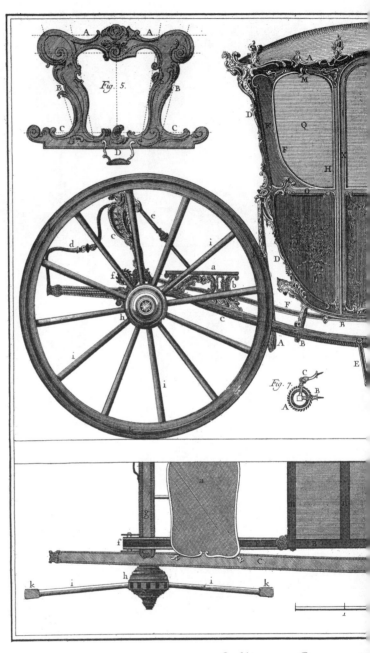

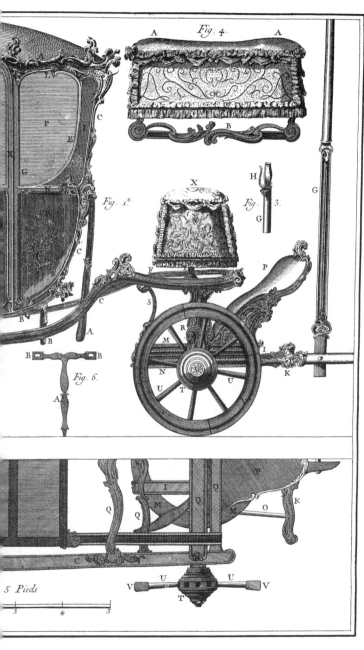

Fig. 4.

Fig. 1.ᵉ

Fig. 3.

Fig. 6.

5 Pieds

ou vis - à - vis à deux Fonds.

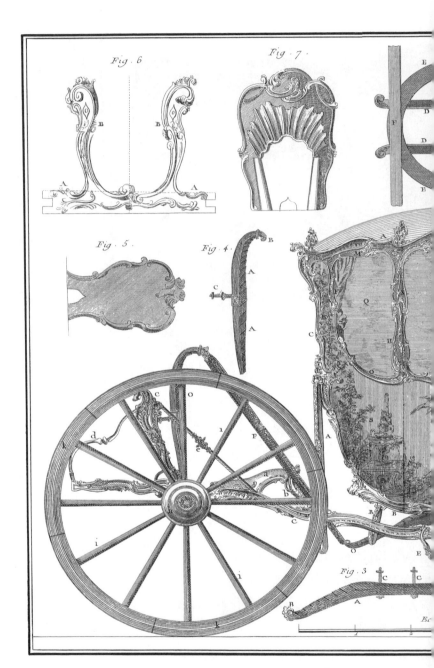

Fig . 6

Fig . 7 .

Fig . 5 .

Fig . 4 .

Fig . 3

Sellier - Carossie.

마구 및 마차 제조

장식 패널을 붙인 베를린형 사륜마차

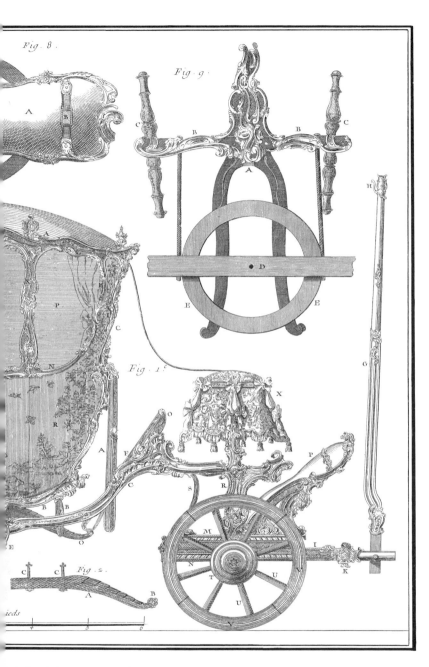

Fig. 8.

Fig. 9.

Fig. 1.

Fig. 2.

ieds

vis-à-vis à panneaux arrasés.

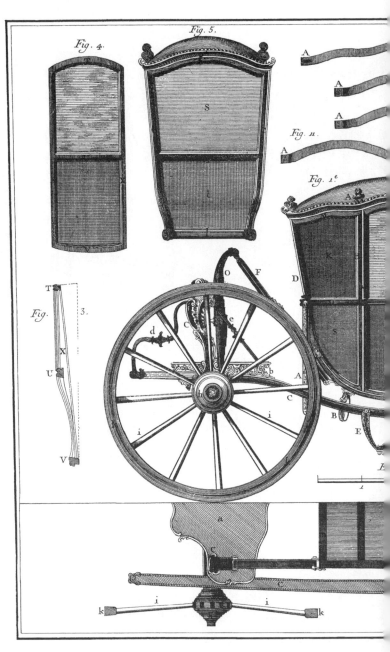

Sellier - Carossier,

마구 및 마차 제조

퀴드생주식(원숭이 엉덩이형) 현가장치를 장착한 베를린형 여행 마차

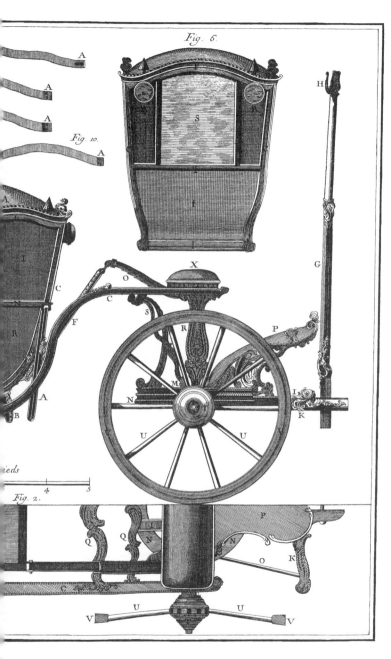

Fig. 6.

Fig. 10.

Fig. 2.

Campagne à Cul de Singe

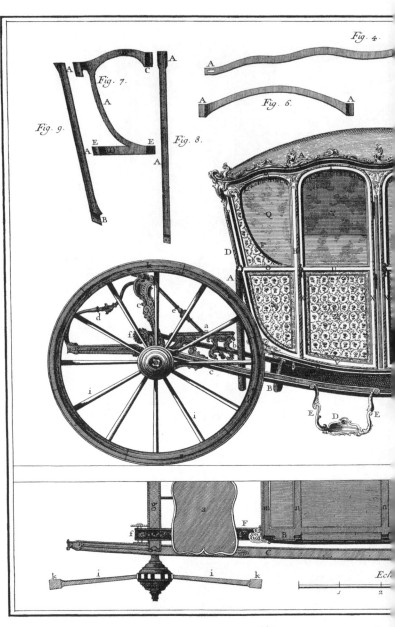

Fig. 4.

Fig. 7.

Fig. 9.

Fig. 8.

Fig. 6.

Sellier - Carossier

마구 및 마차 제조

문이 네 개인 베를린형 여행 마차

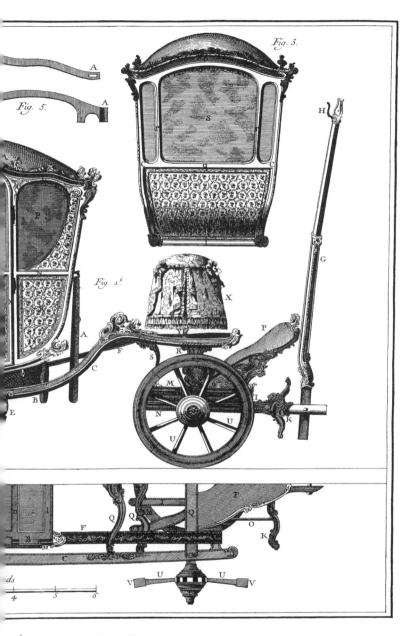

Fig. 3.

Fig. 5.

Fig. 1.ᵉ

de Campagne à 4 Portieres.

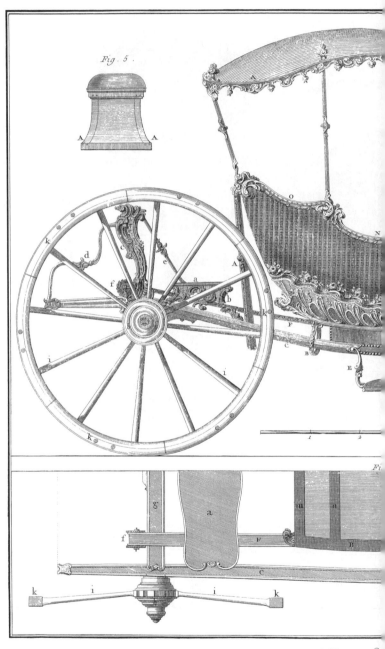

Fig. 5.

Sellier - C

마구 및 마차 제조

곤돌라형 경량 사륜마차

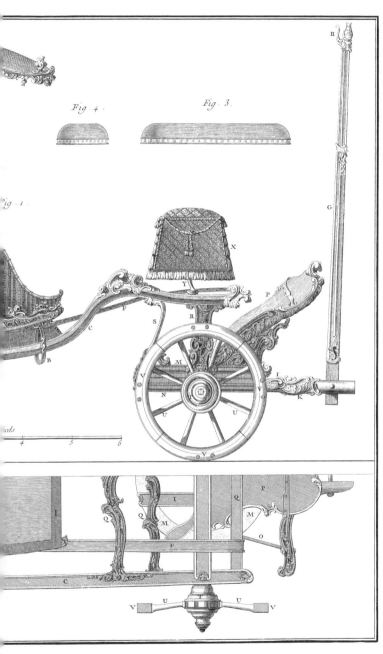

Fig. 4.

Fig. 3.

Fig. 1.

Caleche en Gondole.

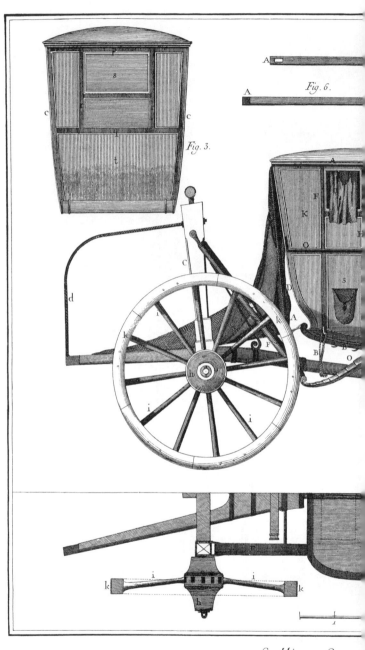

Fig. 3.

Fig. 6.

Sellier - Caro

마구 및 마차 제조

파리와 리옹을 오가는 승합마차

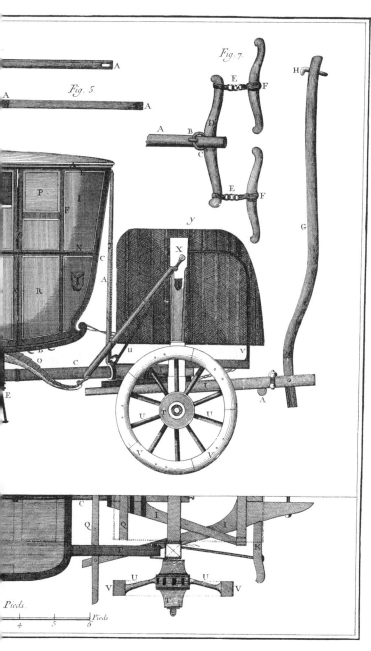

Fig. 7.

Fig. 5.

Diligence de Lyon.

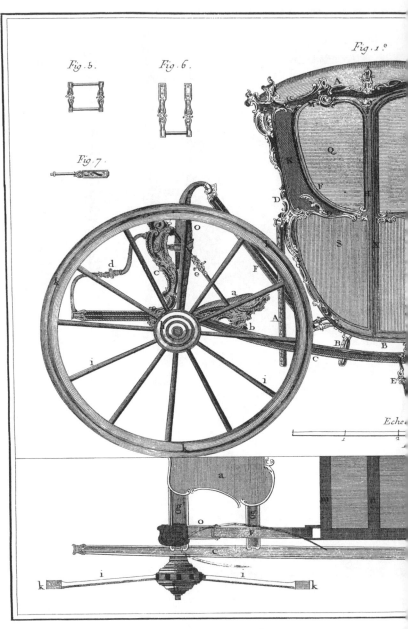

Fig. 5.

Fig. 6.

Fig. 7.

Fig. 1.°

Eche

Sellier- Carossier

마구 및 마차 제조

퀴드생주식 현가장치를 장착한 승합마차

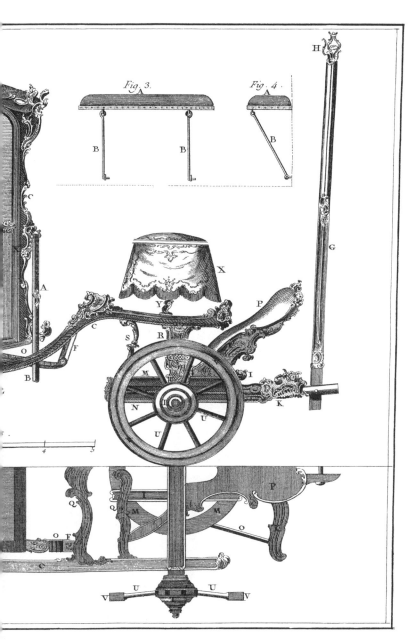

Fig. 3.

Fig. 4.

nce à Cul de Singe.

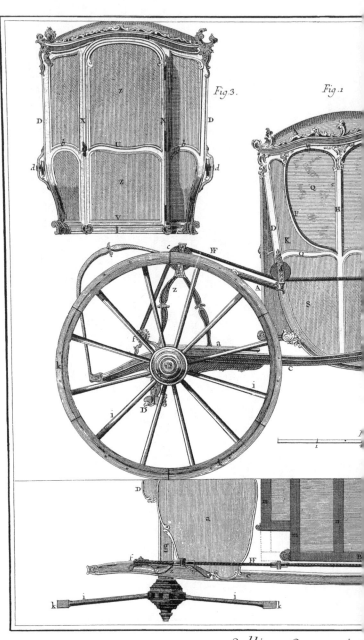

마구 및 마차 제조

장선(腸線)에 차체를 장착한 승합마차

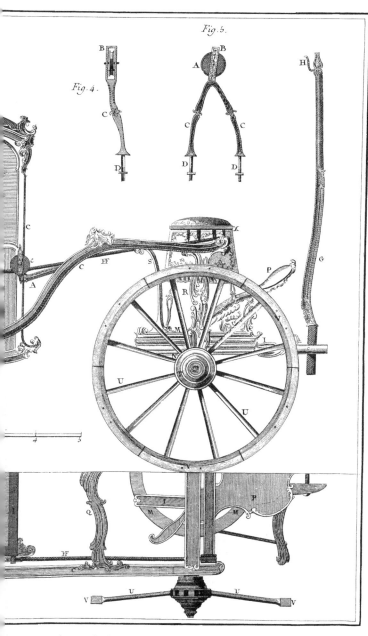

Fig. 5.

Fig. 4.

montée sur des Cordes à Boyeau

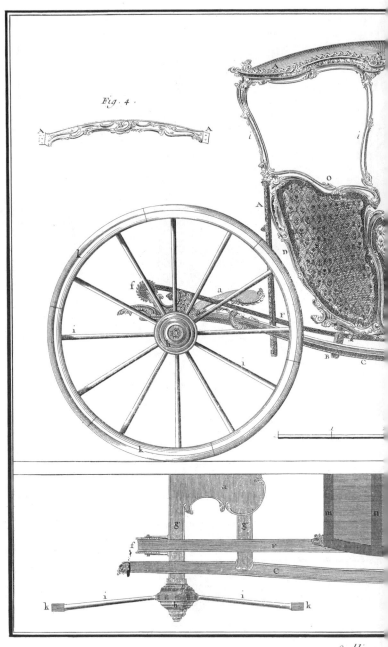

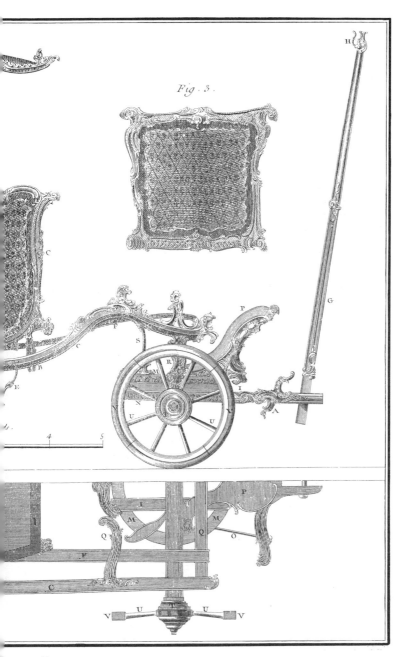

Fig. 3.

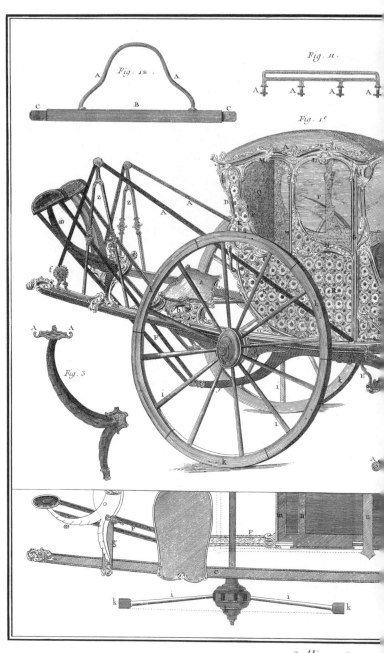

Sellier- Caros

마구 및 마차 제조

에크르비스식(가재형) 현가장치를 장착한 역마차

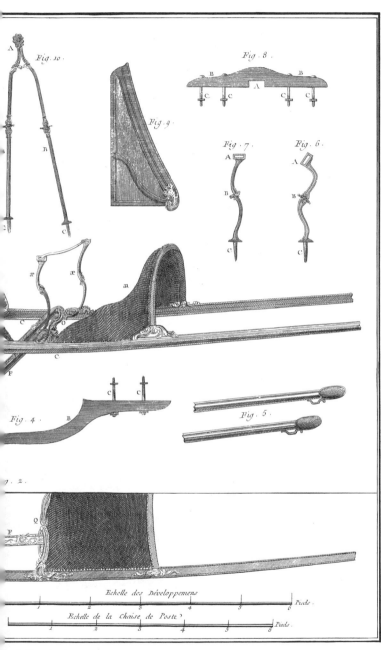

Fig. 10.

Fig. 9.

Fig. 8.

Fig. 7.

Fig. 6.

Fig. 4.

Fig. 5.

Echelle des Développemens

Pieds.

Echelle de la Chaise de Poste.

Pieds.

e de Poste à l'Ecreviße.

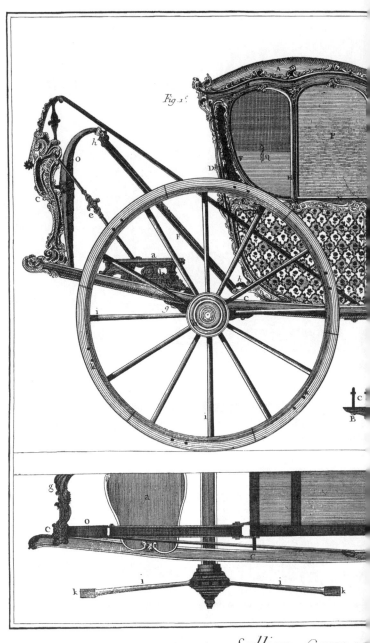

Fig. 1.

Sellier- Caross

마구 및 마차 제조
퀴드생주식 현가장치를 장착한 역마차

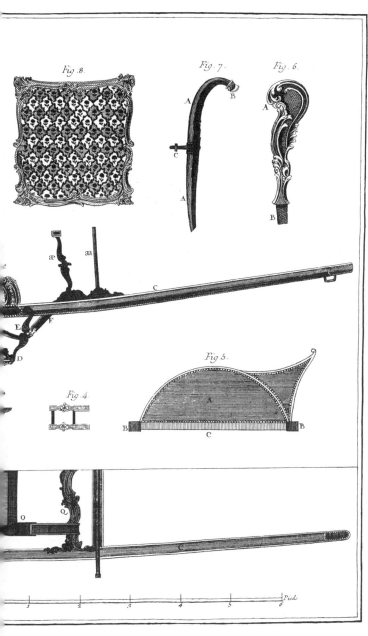

Fig. 8.

Fig. 7.

Fig. 6.

Fig. 5.

Fig. 4.

aise de Poste à Cul de Singe.

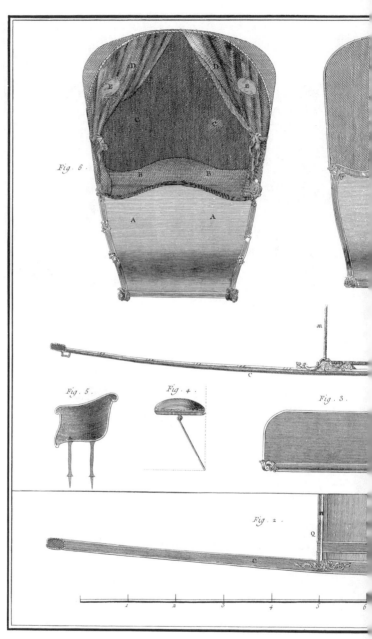

Fig. 6

Fig. 5 Fig. 4 Fig. 3

Fig. 2

Sellier- Caro.

마구 및 마차 제조

덮개를 접고 펼 수 있는 이륜마차

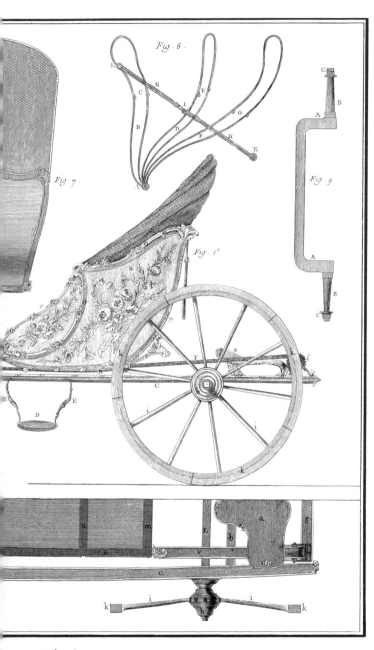

Fig. 8.

Fig. 7.

Fig. 9.

Fig. 1.ᵉ

ise ou Cabriolet.

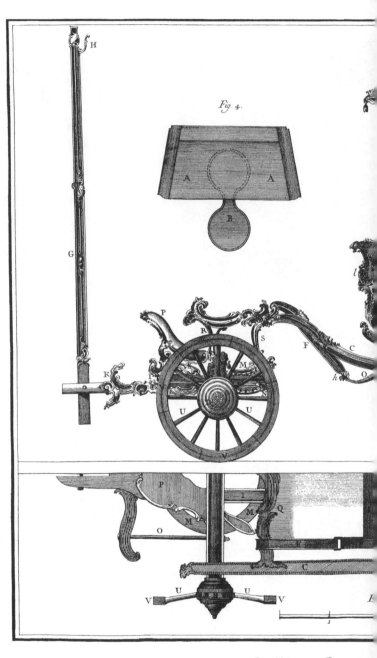

Fig. 4.

Sellier- Caros

마구 및 마차 제조

소형 사륜마차

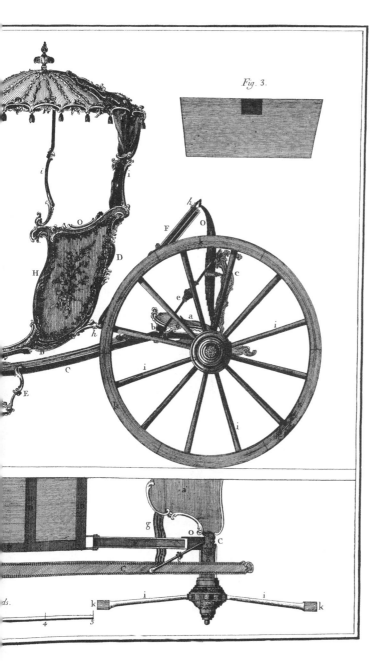

Fig. 3.

riolet à quatre Roües.

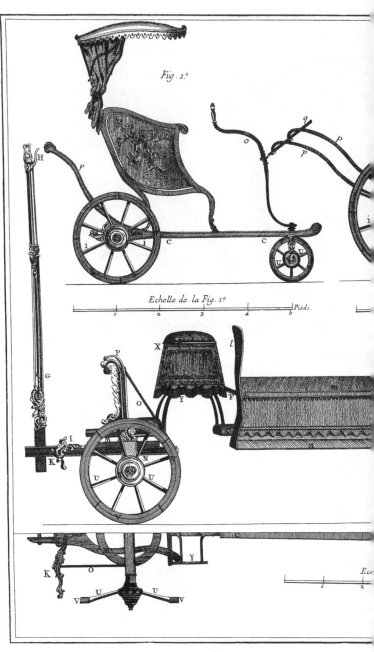

Fig. 1.ᵉ

Echelle de la Fig. 1.ᵉ

Pieds.

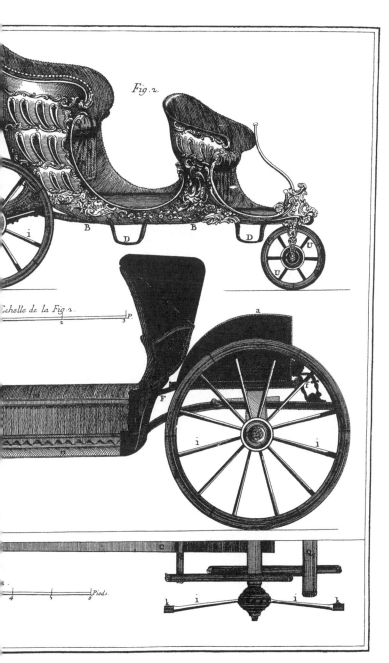

Fig. 2.

B — D — B — D — i — U — U — U

Échelle de la Fig. 2.

a

F — i — i

Pieds.

...din et Vource ou Voiture de Chaſse.

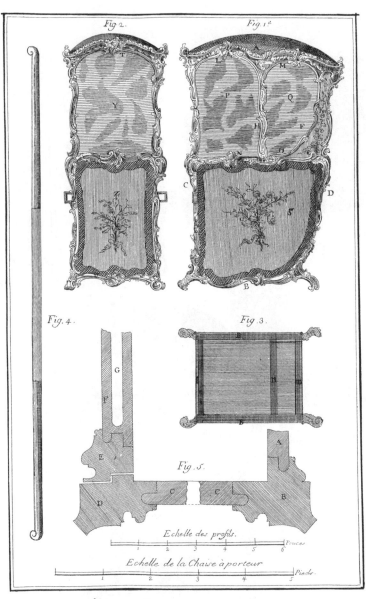

Sellier- Carossier, Chaise à porteur

마구 및 마차 제조

가마

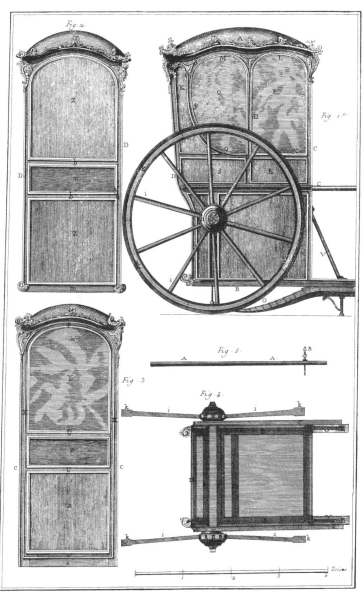

Sellier - Carossier, Brouette.

마구 및 마차 제조

인력거

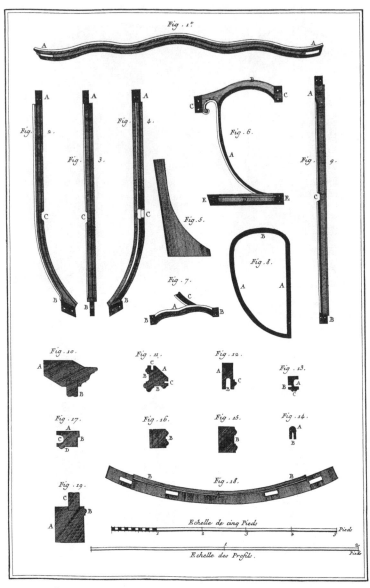

Sellier - Carossier, Développemens et leurs Profils.

마구 및 마차 제조

마차 부품 및 각 부품 단면도

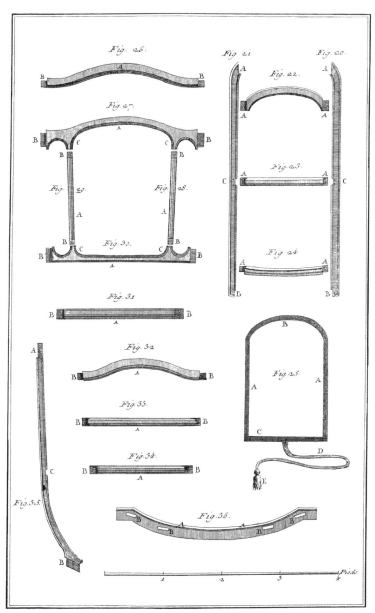

Sellier - Carossier. Développemens

마구 및 마차 제조

마차 부품

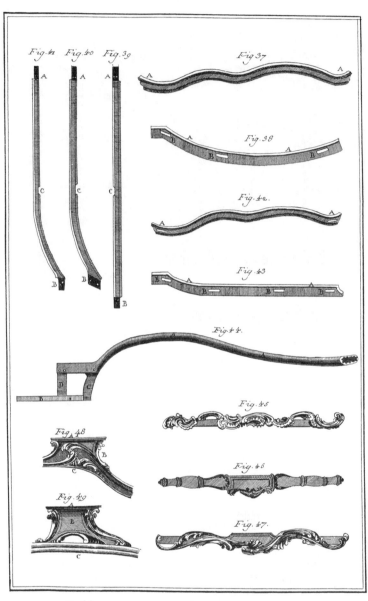

Sellier - Carossier, Développemens

마구 및 마차 제조

마차 부품

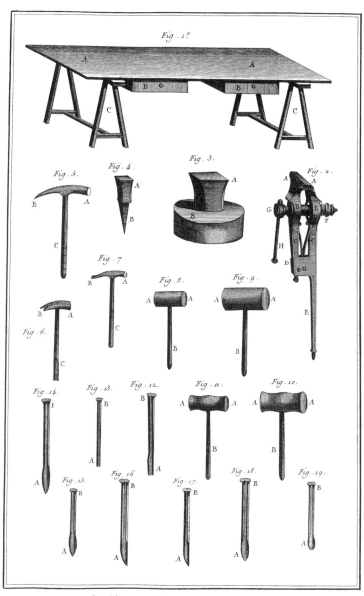

Sellier - Carossier, Outils.

마구 및 마차 제조

도구 및 장비

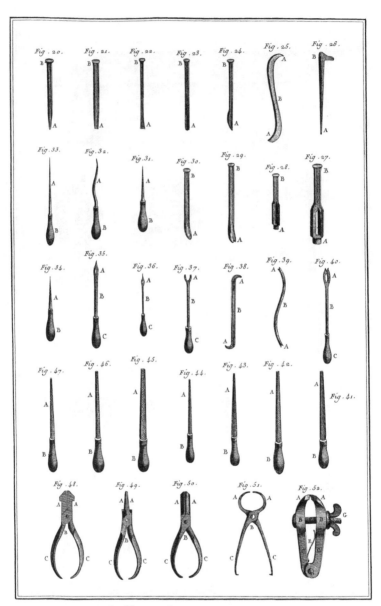

Sellier-Carossier, Outils.

마구 및 마차 제조

도구

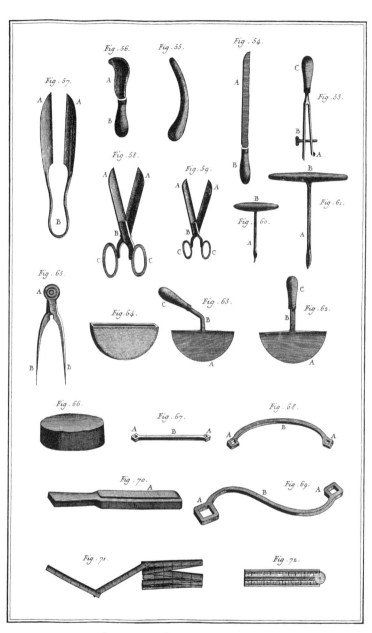

Sellier-Carossier, Outils.

마구 및 마차 제조

도구

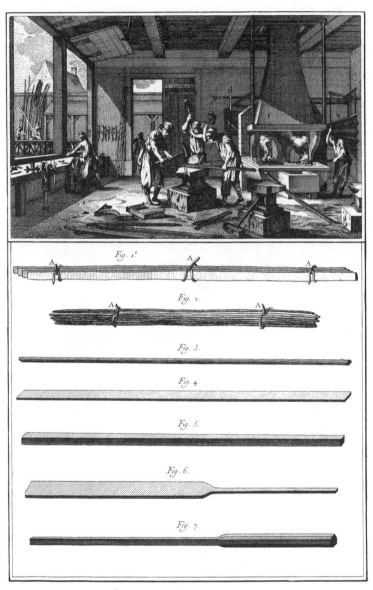

Serrurerie, *Fers Marchand*.

철물 제작

상업용 철물 제작소, 철물

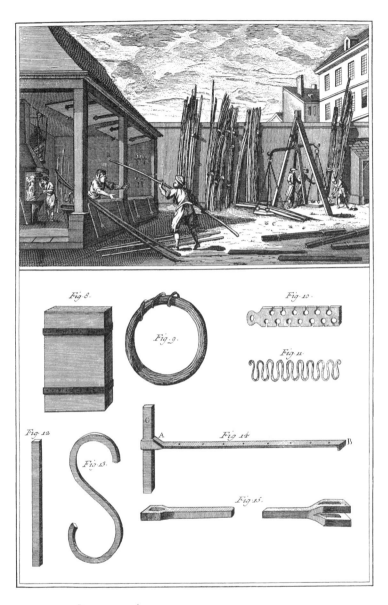

Serrurerie, Fers Marchands et de Batiment, Gros Fers

철물 제작

상업 및 건축용 철물 제작소, 중량 철물

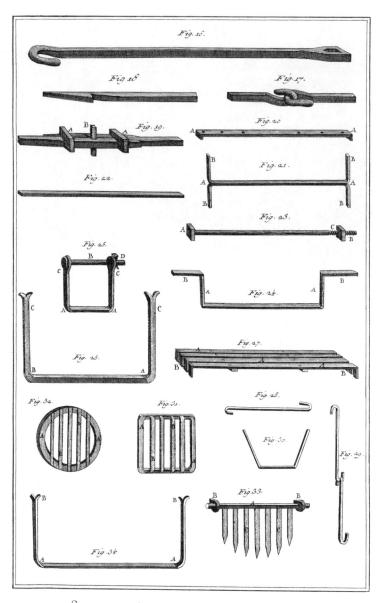

Serrurerie, *Fers de Batiment, Gros Fers*

철물 제작

건축용 중량 철물

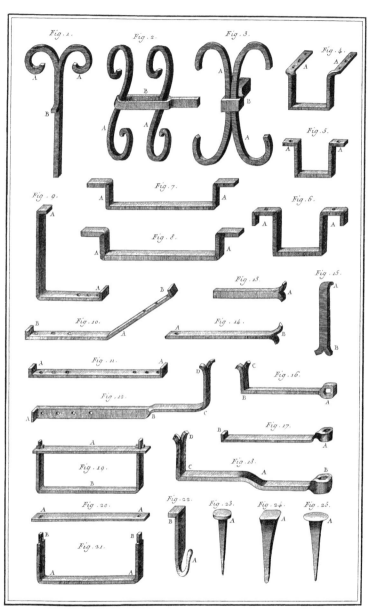

Serrurerie, Fers de Batimens, Gros Fers.

철물 제작

건축용 중량 철물

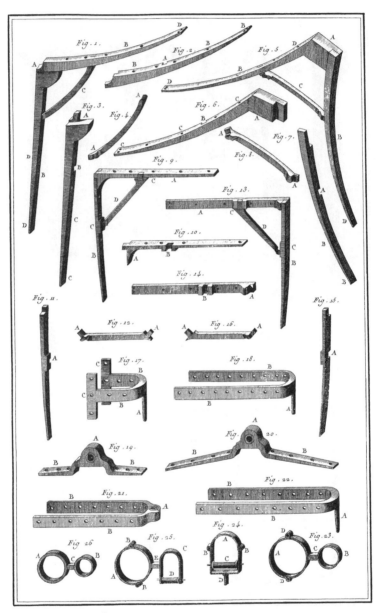

Serrurerie, Gros Fers de Vaisseaux.

철물 제작

선박용 중량 철물

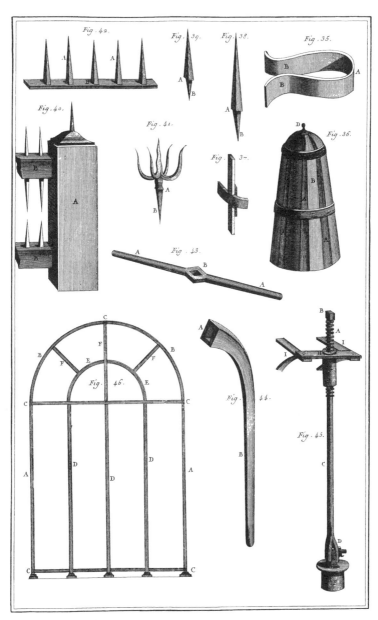

Fig. 42. Fig. 39. Fig. 38. Fig. 35.

Fig. 40. Fig. 41. Fig. 36.

Fig. 37.

Fig. 43.

Fig. 46. Fig. 44. Fig. 45.

Serrurerie, Fers de Batimens, Gros Fers.

철물 제작

건축용 중량 철물

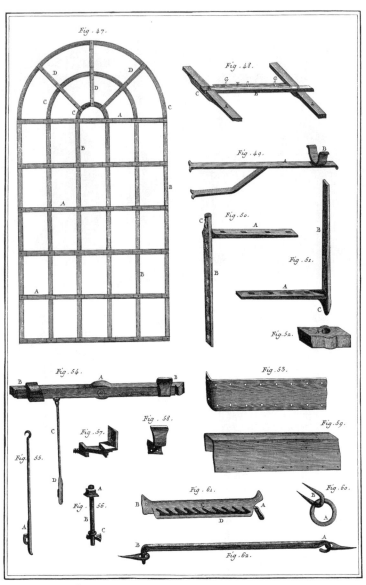

Serrurerie, *Fers de Batiment, Gros Fers.*

철물 제작

건축용 중량 철물

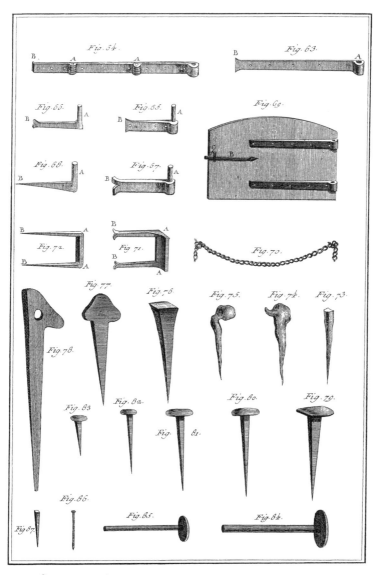

Serrurerie, *Fers de Batiment, Gros Fers et legers Ouvrages.*

철물 제작

건축용 중량 및 경량 철물

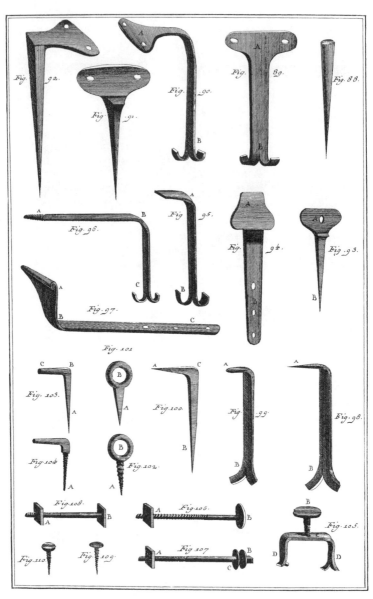

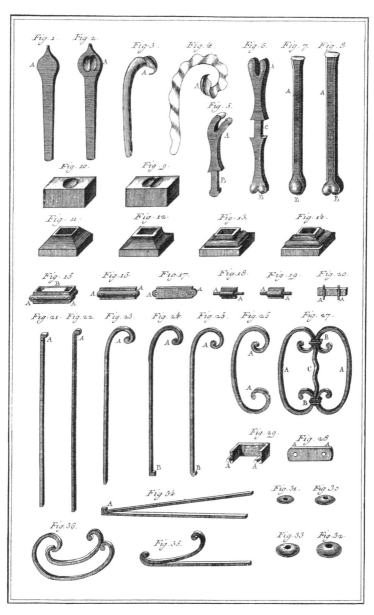

Serrurerie, Grands Ouvrages, Détails

철물 제작, 대형 철물

상세도

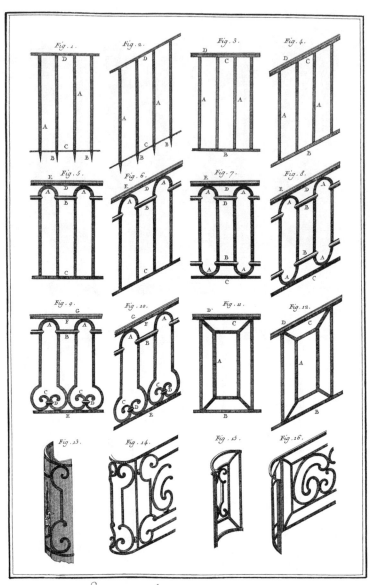

Serrurerie, Grands Ouvrages, Appius et Rampes.

철물 제작, 대형 철물

난간

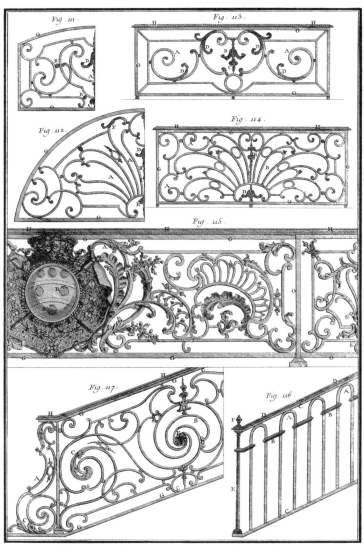

Serrurerie, Grands Ouvrages, Deſſus de Portes, Balcons, Appuis et Rampes.

철물 제작, 대형 철물

출입문 상부 장식, 발코니 난간 및 기타 난간

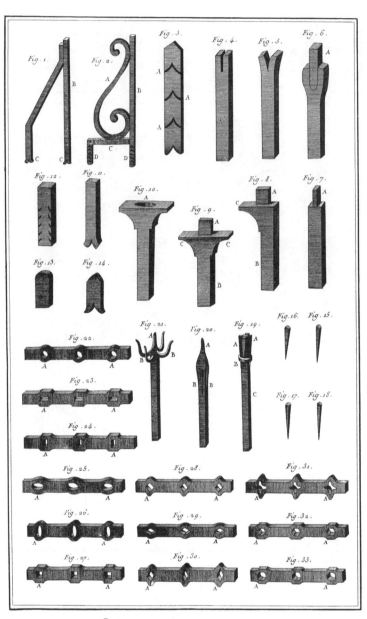

Serrurerie, Etudes de Grilles.

철물 제작, 대형 철물

철책 부재

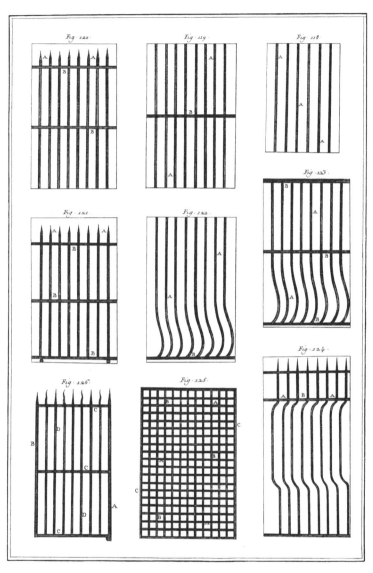

Serrurerie, *Grilles à Barreaux*.

철물 제작, 대형 철물

철책

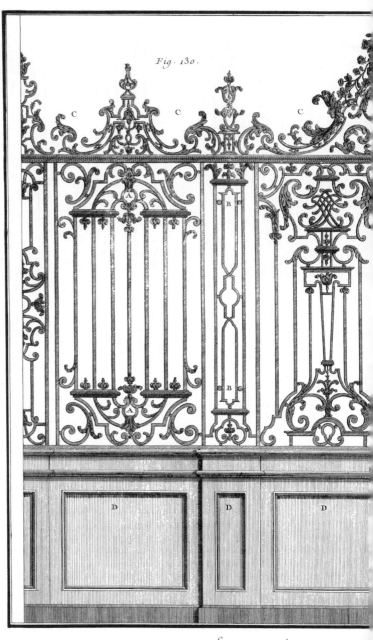

Fig. 130.

Serrurerie, Grands Ou

철물 제작, 대형 철물

철책과 철문

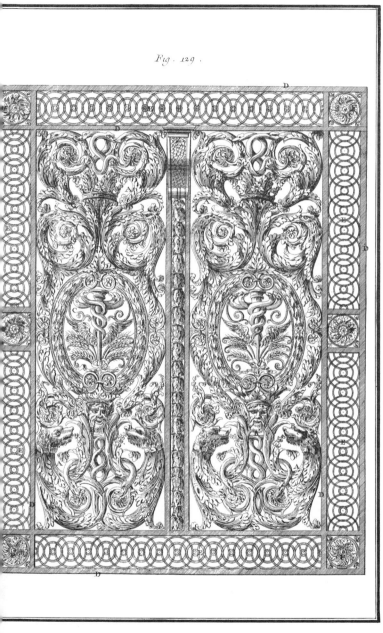

Fig. 129.

les Battante et Dormante.

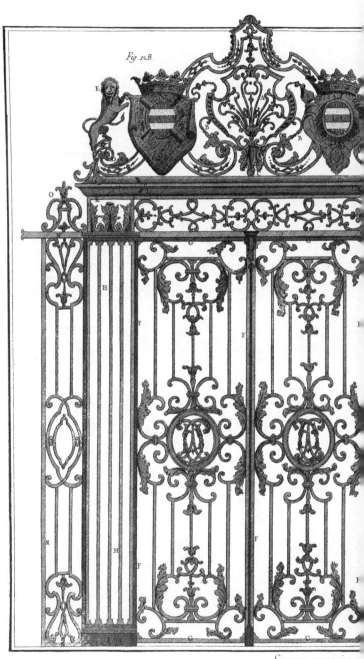

Fig. n8.

Serrurerie,

철물 제작, 대형 철물

철문

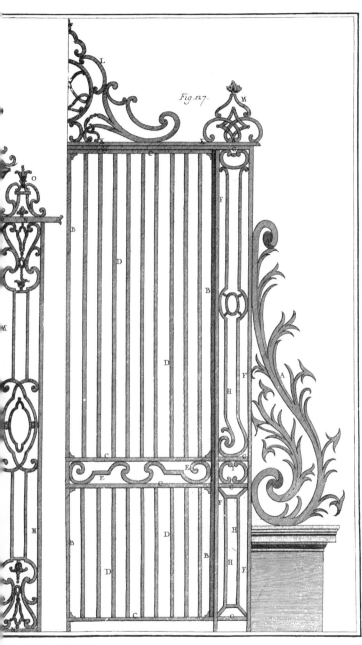

Fig. 127.

ages Grilles Battantes.

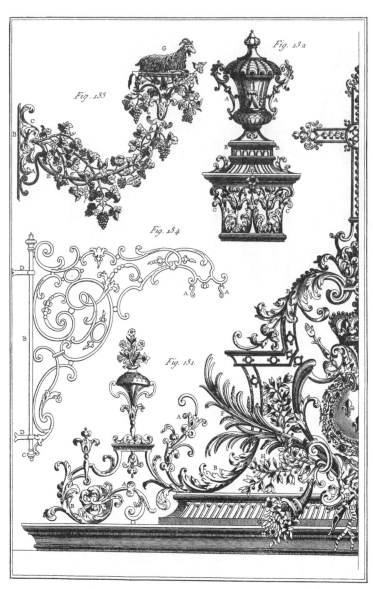

철물 제작, 대형 철물

철문 상부 장식, 병 모양 기둥머리 장식, 직각형 장식(간판걸이)

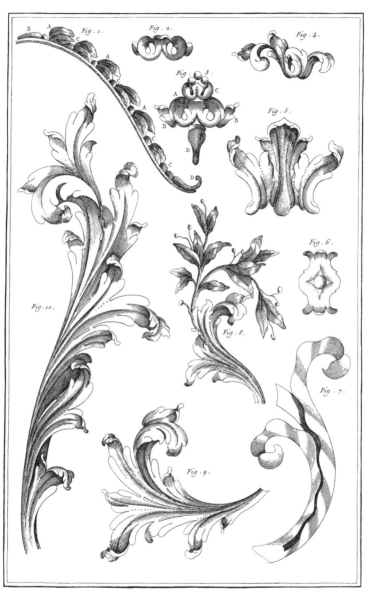

Serrurerie, *Ornemens de Relevures, Grands Ouvrages.*

철물 제작, 대형 철물

다양한 철제 장식

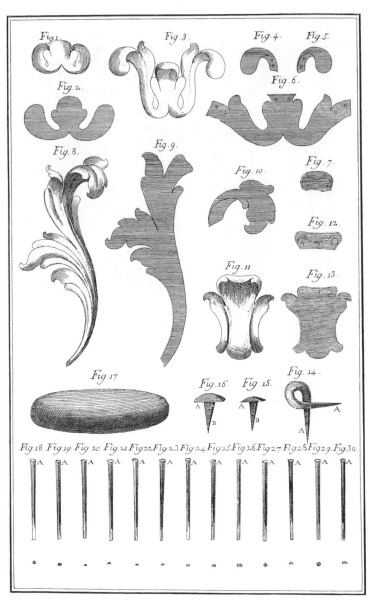

Serrurerie, Grands Ouvrages, Ornemens de relevures.

철물 제작, 대형 철물

철제 장식 및 관련 도구

2184

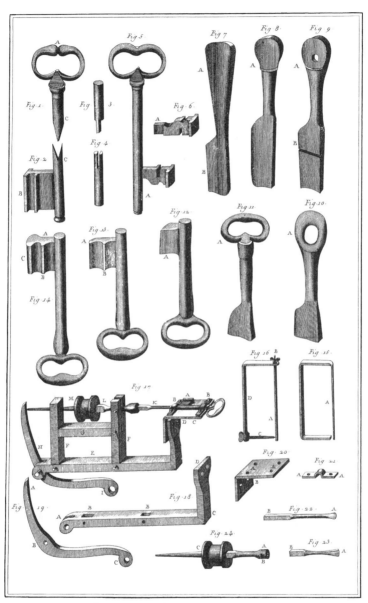

Serrurerie, Brasures et Clefs

철물 제작

열쇠 용접 및 제작, 관련 장비

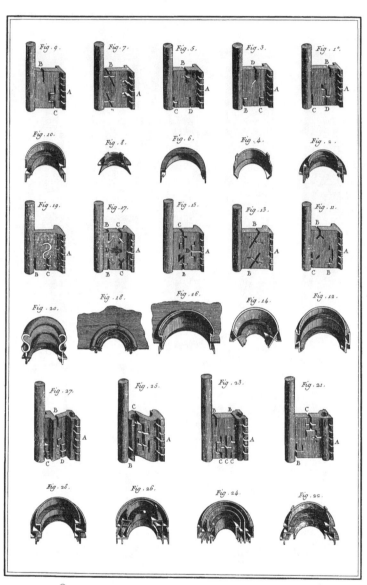

Serrurerie, *Clefs Forèès et leurs Garnitures.*

철물 제작

구멍 뚫린 열쇠와 안통

2186

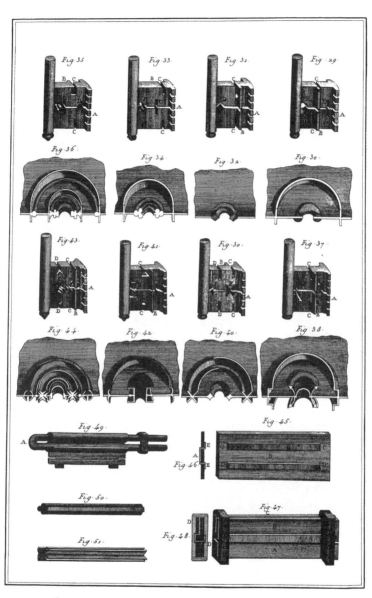

Serrurerie, Clefs à Bouton et leurs Garnitures.

철물 제작

끝에 동그란 돌기가 달린 열쇠 및 안통

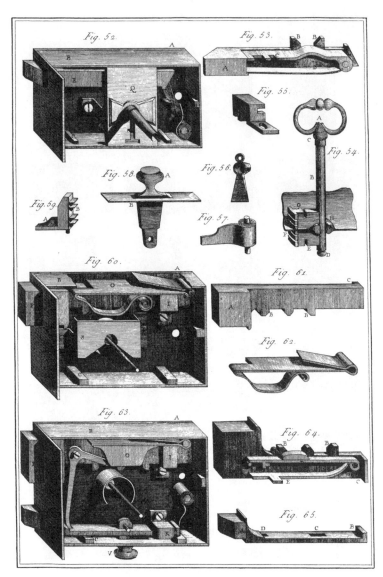

Serrurerie, *Serrures de Portes*.

철물 제작

문 자물쇠

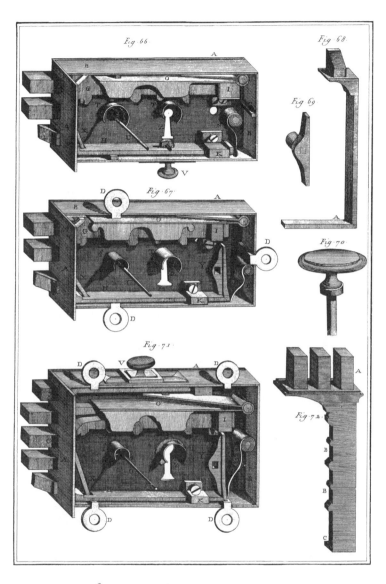

Serrurerie, Serrures de Portes.

철물 제작

문 자물쇠

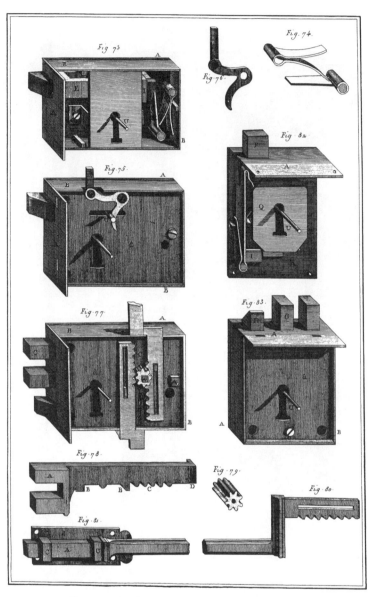

Serrurerie, Serrures d'Armoires et de Tiroirs.

철물 제작

장롱 및 서랍 자물쇠

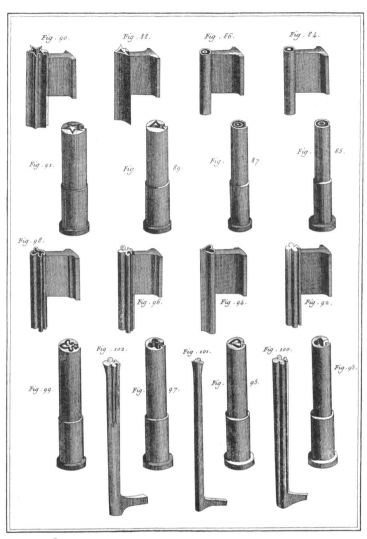

Serrurerie, Clefs et Canons de Serrures de Cofre.

철물 제작

금고 자물쇠의 열쇠 및 실린더

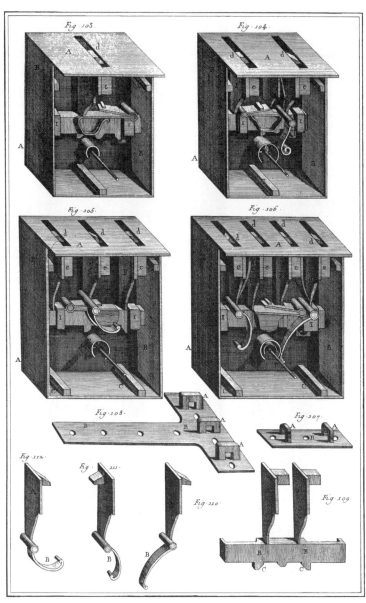

Fig. 103. Fig. 104. Fig. 105. Fig. 106. Fig. 108. Fig. 107. Fig. 112. Fig. 111. Fig. 110. Fig. 109.

Serrurerie. Serrures de Cofre à 1, 2, 3 et 4 Fermetures.

철물 제작

1, 2, 3, 4단 잠금장치를 장착한 금고 자물쇠

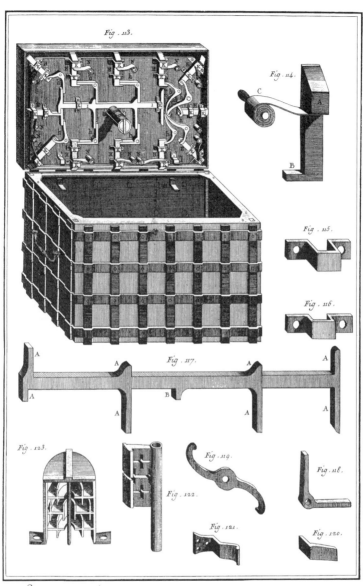

Serrurerie, Serrure de Cofre à douze Fermetures.

철물 제작

12단 잠금장치를 장착한 금고 자물쇠

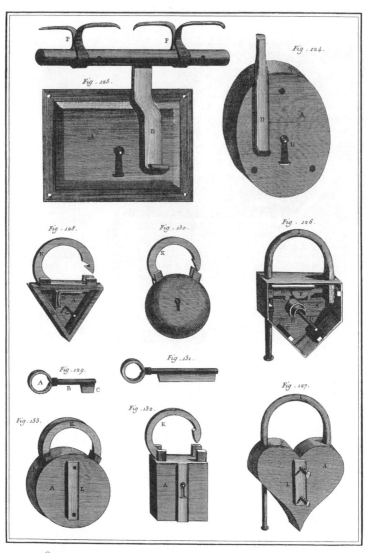

Serrurerie, Serrures Ovalles et à Boſſe et Cadenats à Serrure.

철물 제작

타원형 자물쇠, 돌출형 자물쇠, 맹꽁이자물쇠

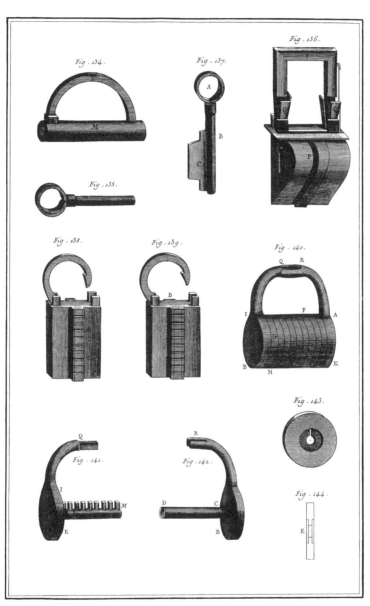

Fig . 134 .

Fig . 135 .

Fig . 137 .

Fig . 136 .

Fig . 138 .

Fig . 139 .

Fig . 140 .

Fig . 143 .

Fig . 141 .

Fig . 142 .

Fig . 144 .

Serrurerie, Cadenats à Serrure et à Secret .

철물 제작

열쇠식 및 암호식 맹꽁이자물쇠

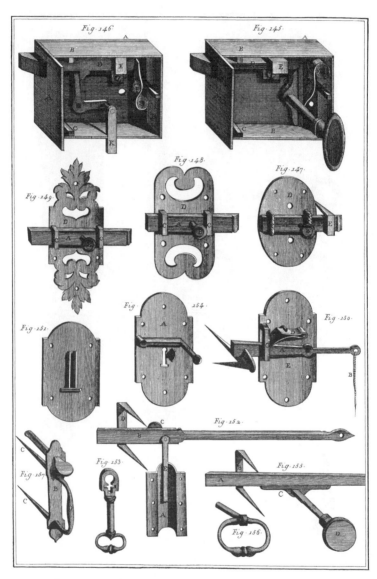

Serrurerie, *Bec de Cannes, Targettes, Loqueteaux et Loquets.*

철물 제작

손잡이로 문을 잠그고 여는 장치, 빗장 및 걸쇠

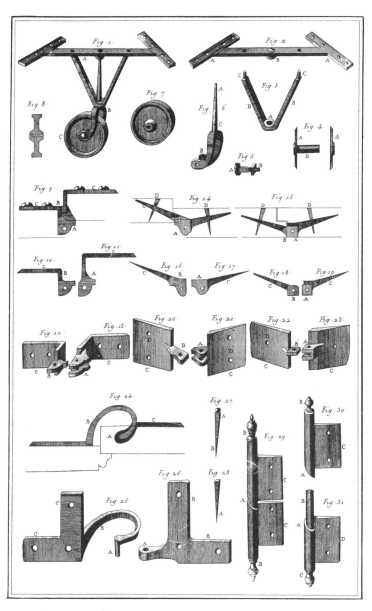

Serrurerie, Roulettes de Lits, Pivots d'armoires et Fiches rempantes.

철물 제작

침대 바퀴, 장롱 돌쩌귀, 사선형 경첩

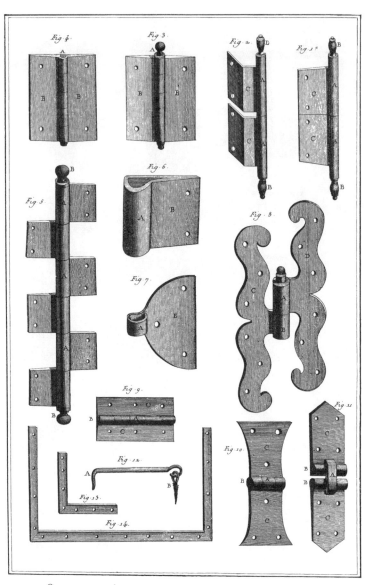

Serrurerie, *Fiches, Pomelles, Couplets, Charnieres, Equerres &c*

철물 제작

다양한 경첩 및 띠쇠

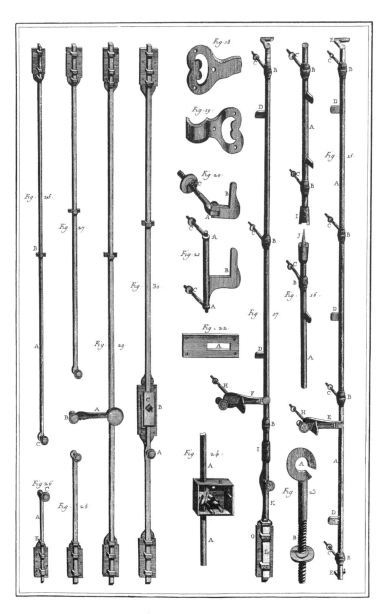

Serrurerie, Espagnolettes Verrouils et Bascules.

철물 제작

다양한 꽂이쇠

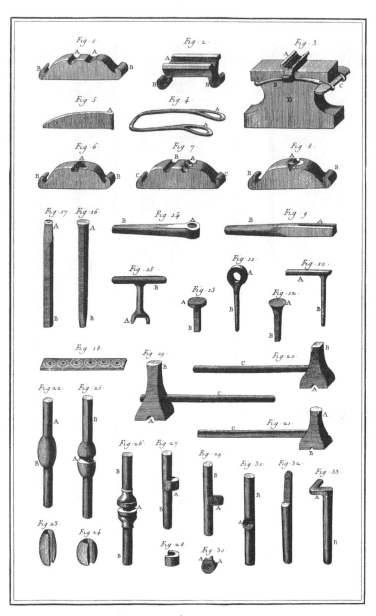

Serrurerie, Façon d'Espagnolettes.

철물 제작

양꽂이쇠 제작, 관련 장비

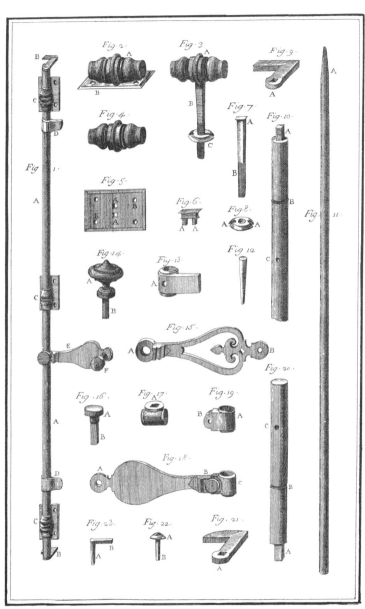

Serrurerie, Façon d'Espagnolettes tirées á la Filiere

철물 제작

인발판을 이용한 양꽂이쇠 제작

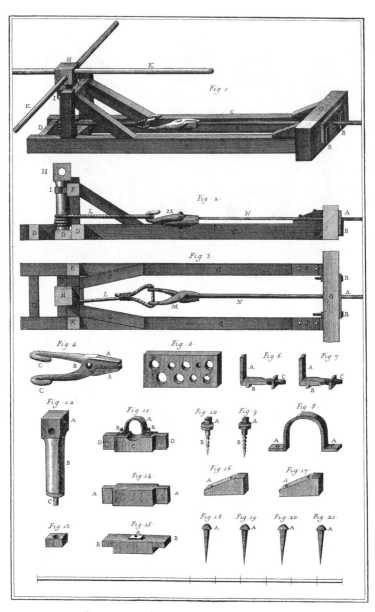

Serrurerie, Banc à tirer les Espagnolettes

철물 제작

양꽂이쇠 인발 장비

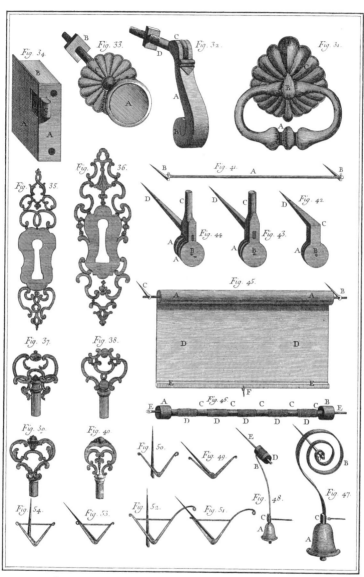

*Serrurerie, Heurtoirs, Boutons, Gaches, Entrées,
Anneaux de Clefs, Garnitures de Poulies, Stors et Sonnettes.*

철물 제작

노커, 손잡이, 자물쇠 받이판, 열쇠 구멍, 고리형 열쇠 머리, 차광막과 도르래 장치, 초인종

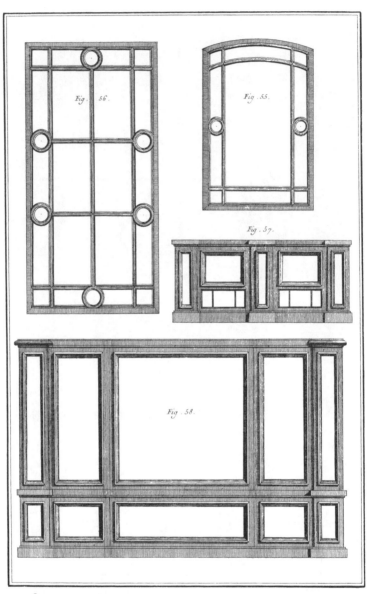

Serrurerie, Vitreaux, Fourneau et Lambris dans le gout de la Menuiserie.

철물 제작

유리창살, 철제 패널과 틀을 사용한 화덕, 목공풍 철제 벽널

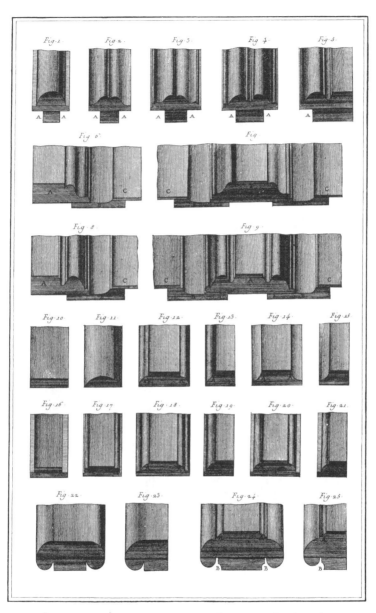

Serrurerie, Plattes bandes, Moulures et Corniches de Lambris.

철물 제작

철제 몰딩 및 돌림띠

2205

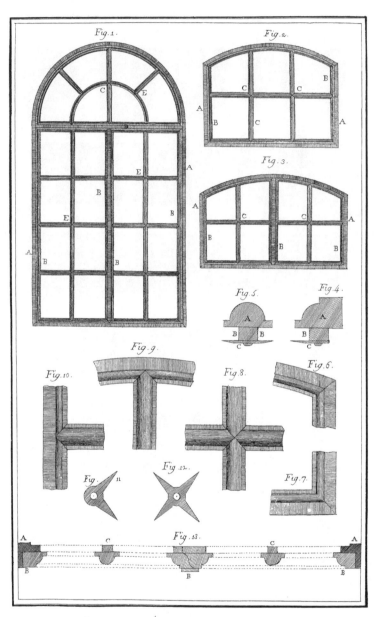

Serrurerie, croiseés à petits bois en fer.

철물 제작

십자형 유리창 창살

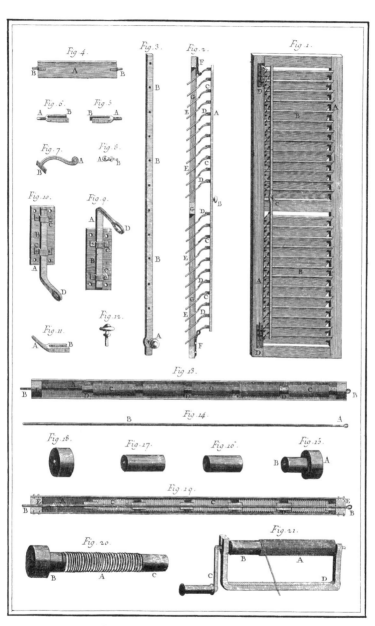

Serrurerie, Persienne et Stors.

철물 제작

덧창 및 차광막

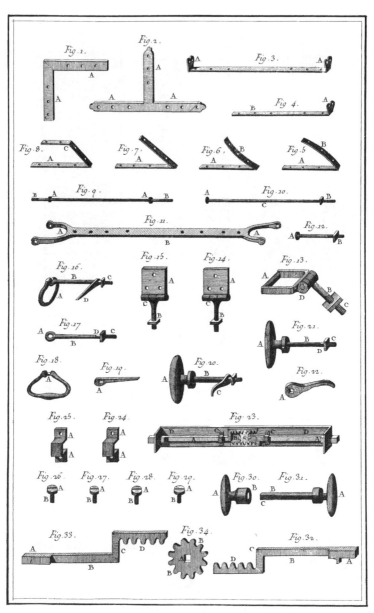

철물 제작

마차용 철제 부품

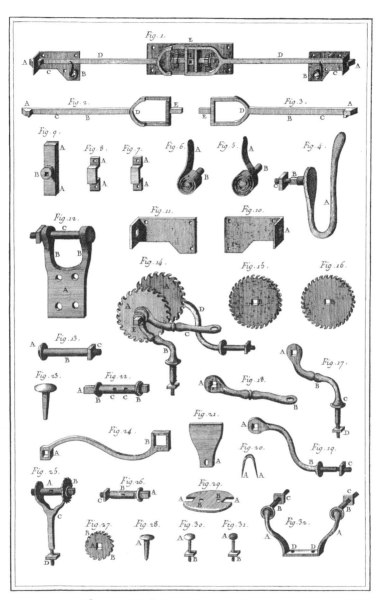

Serrurerie en Ressorts, Ferrures de Voitures.

철물 제작

마차용 철제 부품

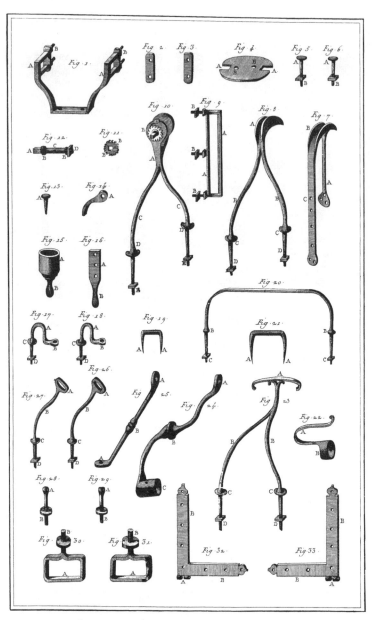

Serrurerie en Ressorts, Ferrures de Voitures.

철물 제작

마차용 철제 부품

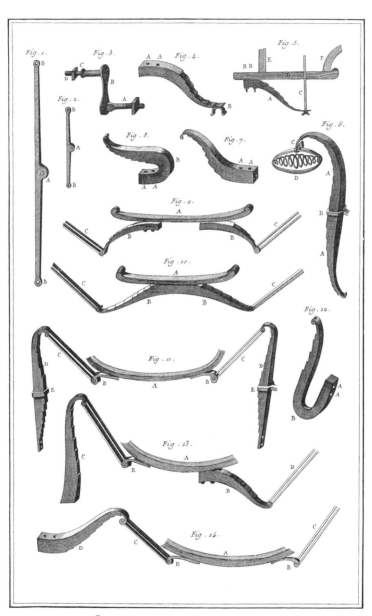

Serrurerie en Ressorts, Ressorts.

철물 제작

현가장치

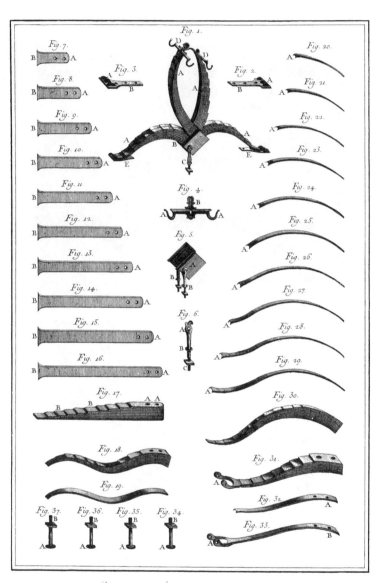

Serrurerie en *Ressorts, Ressorts.*

철물 제작

현가장치

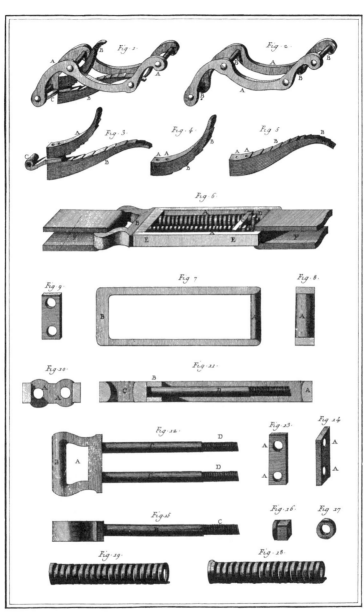

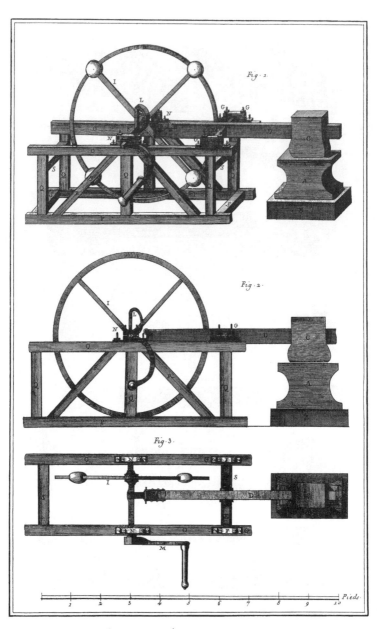

Fig. 1.

Fig. 2.

Fig. 3.

Pieds.

1 2 3 4 5 6 7 8 9 10

Serrurerie, Martinet à Bras.

철물 제작

수동식 해머

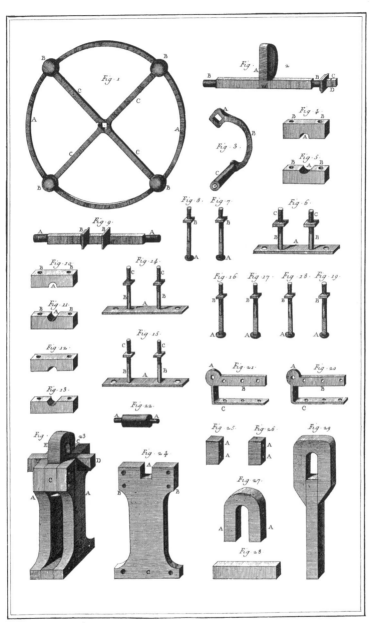

철물 제작

해머 및 바이스 상세도

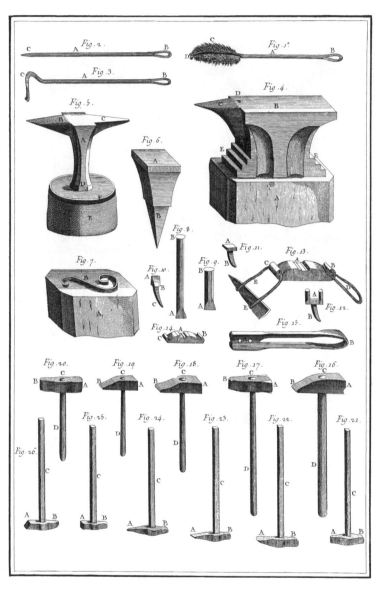

Serrurerie , Outils de Forge.

철물 제작

단조 도구

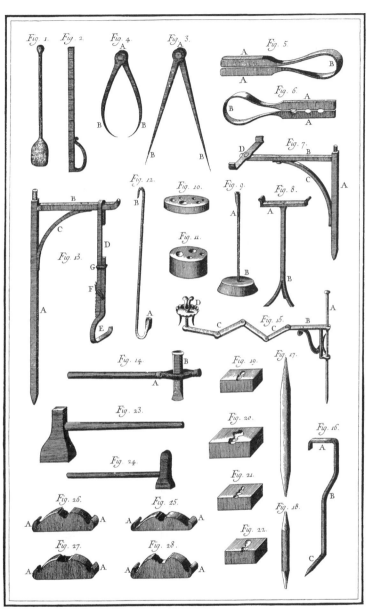

Fig. 1. Fig. 2. Fig. 4. Fig. 3. Fig. 5. Fig. 6. Fig. 7. Fig. 8. Fig. 9. Fig. 10. Fig. 11. Fig. 12. Fig. 13. Fig. 14. Fig. 15. Fig. 16. Fig. 17. Fig. 18. Fig. 19. Fig. 20. Fig. 21. Fig. 22. Fig. 23. Fig. 24. Fig. 25. Fig. 26. Fig. 27. Fig. 28.

Serrurerie, Outils de Forge.

철물 제작

단조 도구

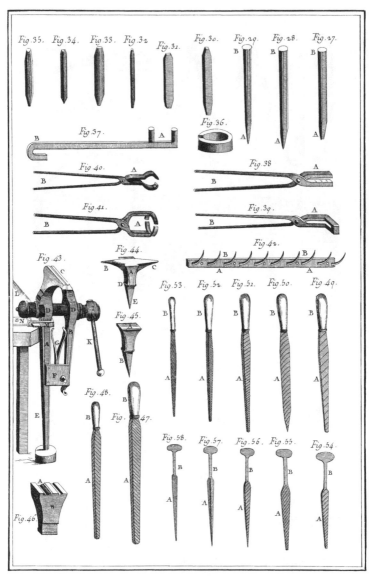

Fig.35. Fig.34. Fig.33. Fig.32. Fig.31. Fig.30. Fig.29. Fig.28. Fig.27.

Fig.37. Fig.36.

Fig.40. Fig.38.

Fig.41. Fig.39.

Fig.43. Fig.44. Fig.42.

Fig.53. Fig.52. Fig.51. Fig.50. Fig.49.

Fig.45.

Fig.48. Fig.47.

Fig.58. Fig.57. Fig.56. Fig.55. Fig.54.

Fig.46.

Serrurerie, Outils de Forge et d'Etabli.

철물 제작

단조 및 세공 도구와 장비

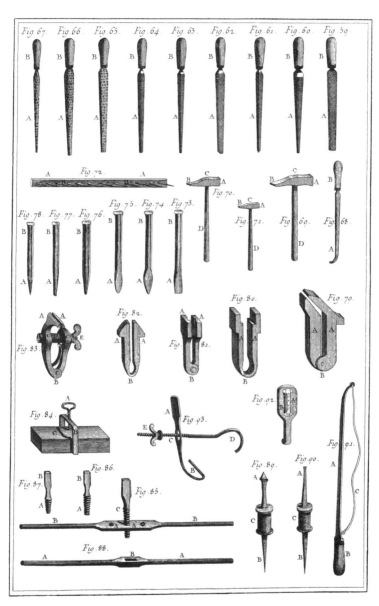

Serrurerie, *Outils d'Etabli*.

철물 제작

세공 도구

2219

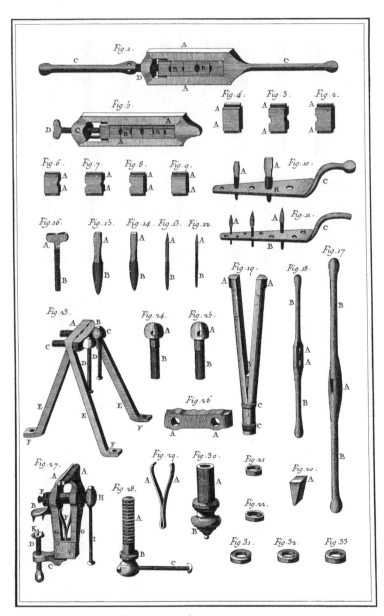

Serrurerie, Outils d'Etabli.

철물 제작

세공 도구

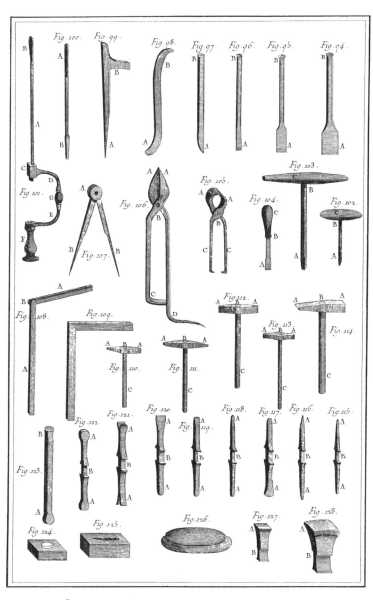

Serrurerie, Outils d'Etabli à Ferrer et à Relever

철물 제작

철물 부착 및 세공용 도구

2221

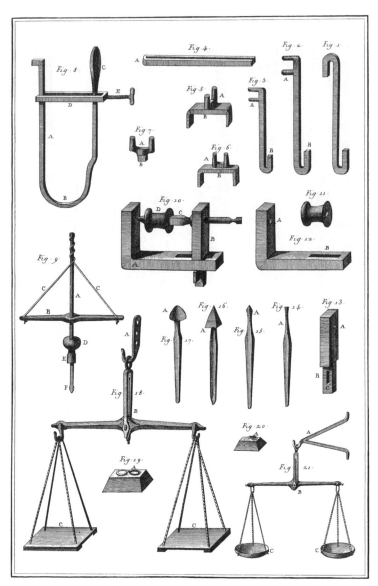

Serrurerie, Outils d'Etabli.

철물 제작

세공 도구 및 장비

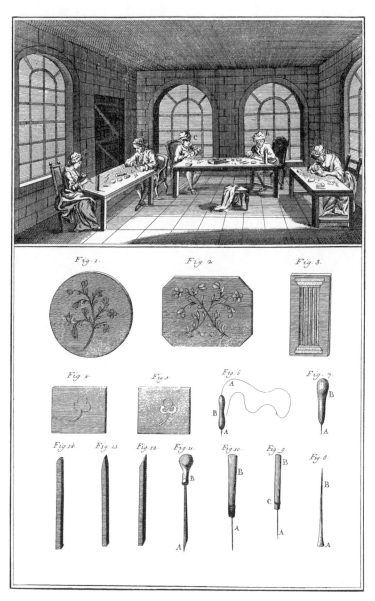

Piqueur et Incrusteur de Tabatiere, Ouvrages et Outils.

코담뱃갑 장식 세공

작업장, 관련 도구 및 세공품

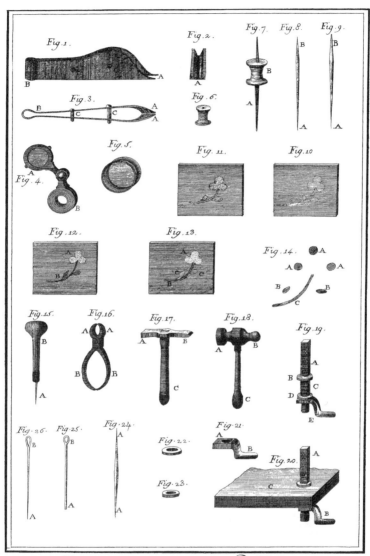

Piqueur et Incrusteur de Tabatiere,
Desseins du Piqué, Coulé, de l'Incrusté et du Brodé et Outils .

코담뱃갑 장식 세공

도안 및 작업 도구

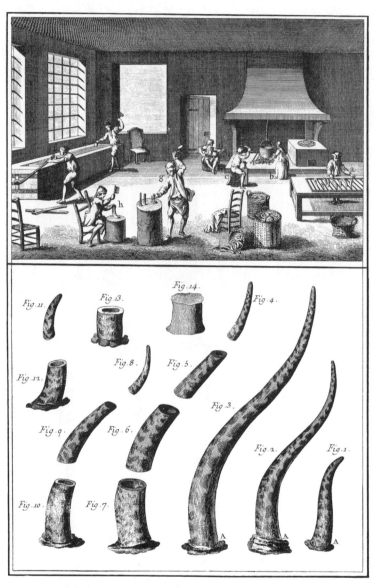

Tabletier Cornetier, Préparation de la Corne.

골제품 제조

뿔 가공 작업장, 뿔

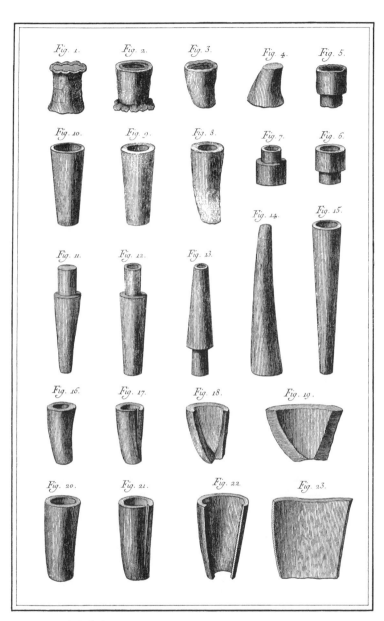

Tabletier Cornetier, Préparation de la Corne

골제품 제조

뿔 가공

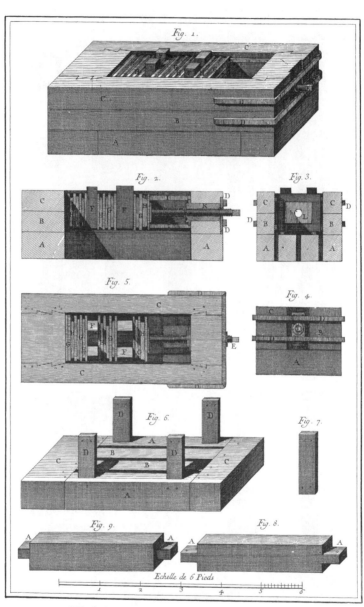

Fig. 1.

Fig. 2. *Fig. 3.*

Fig. 5. *Fig. 4.*

Fig. 6. *Fig. 7.*

Fig. 9. *Fig. 8.*

Echelle de 6 Pieds

Tabletier Cornetier, Presse à vis.

골제품 제조

나사 프레스

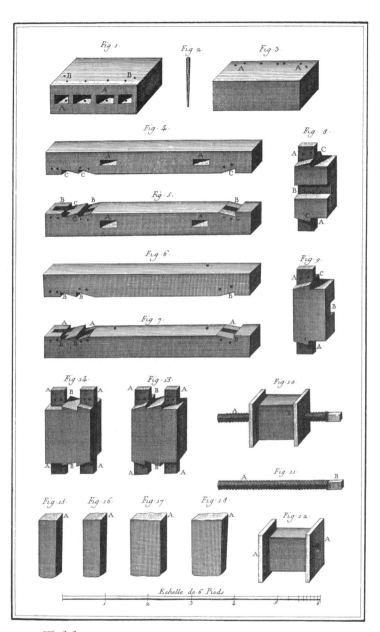

Tabletier Cornetier, Détails de la Presse à vis.

골제품 제조

나사 프레스 상세도

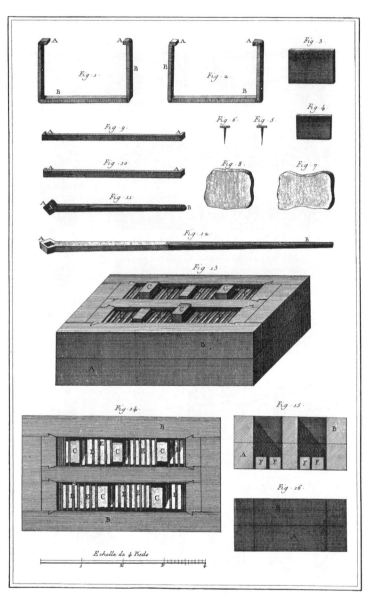

Tabletier Cornetier, Détails de la Presse à vis et Presse à coin

골제품 제조

나사 프레스 상세도, 쐐기 프레스

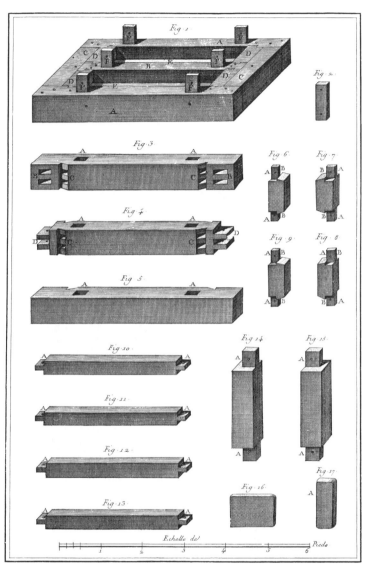

골제품 제조

쐐기 프레스 상세도

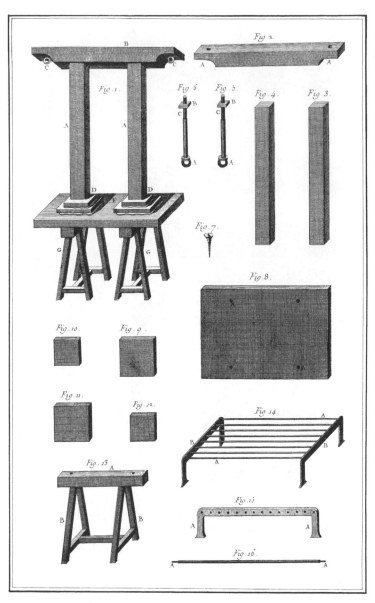

Tabletier Cornetier, Preße et Outils.

골제품 제조

프레스 및 기타 장비

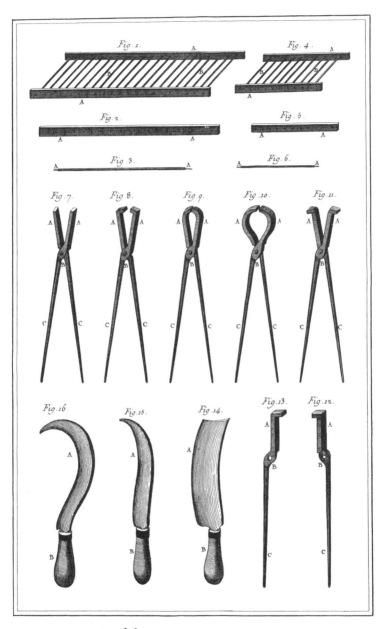

Tabletier Cornelier, Outils .

골제품 제조

도구 및 장비

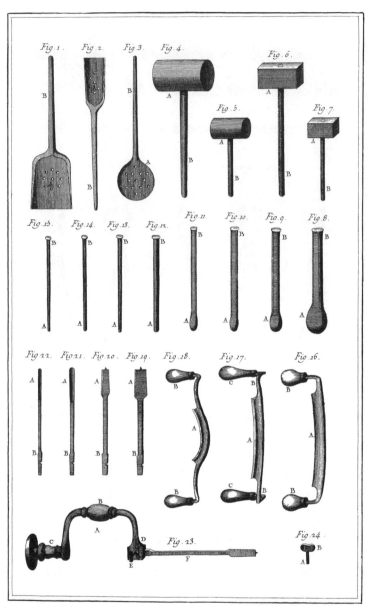

Tabletier Cornetier, Outils.

골제품 제조

도구 및 장비

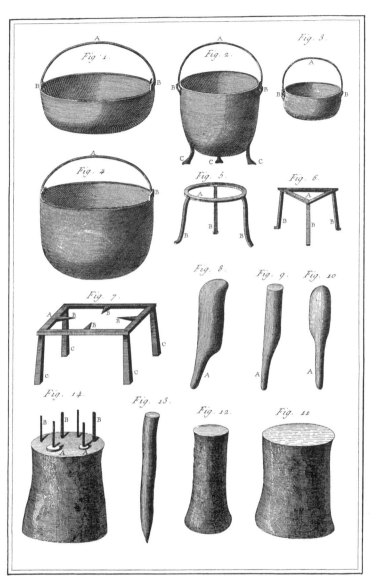

Tabletier Cornetier, Outils.

골제품 제조

도구 및 장비

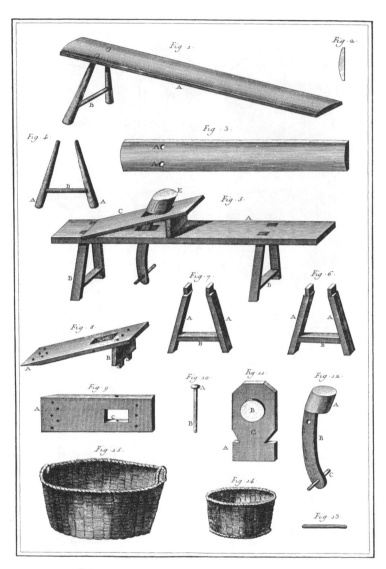

Tabletier Cornetier, Outils et Ustenciles.

골제품 제조

도구 및 장비

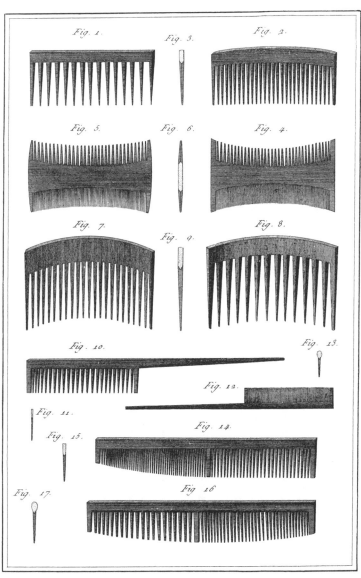

Tabletier Cornetier, Peignes.

골제품 제조

빗

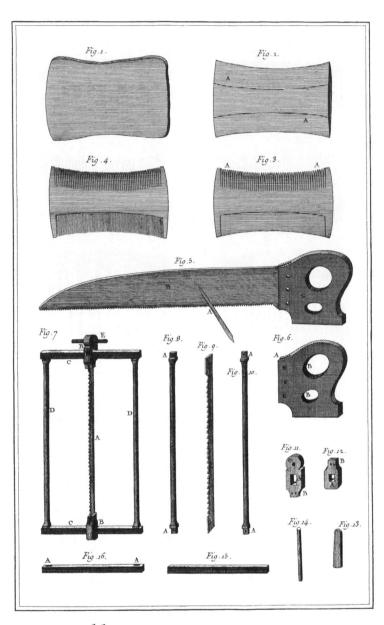

Tabletier Cornetier, *Façon des Peignes.*

골제품 제조

빗 제작, 관련 도구

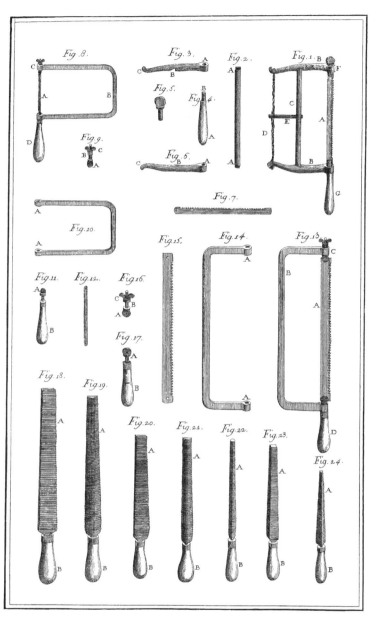

Tabletier Cornetier, outils.

골제품 제조

도구

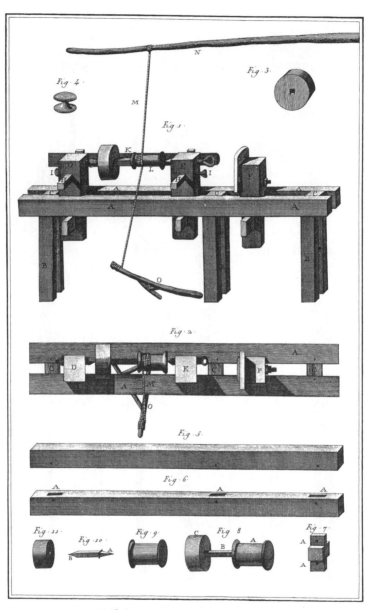

Tabletier Cornetier, Tour.

골제품 제조

선반(旋盤)

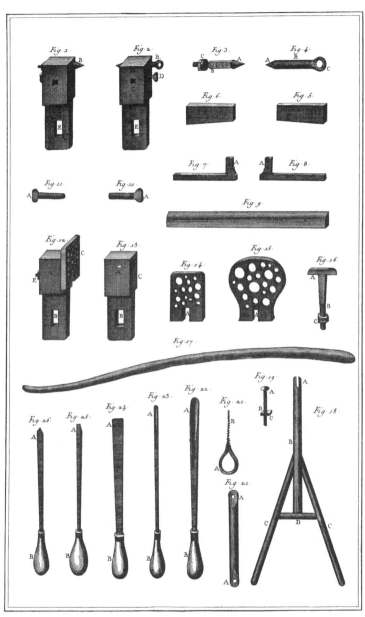

Tabletier Cornetier, Détails du Tour.

골제품 제조

선반 상세도

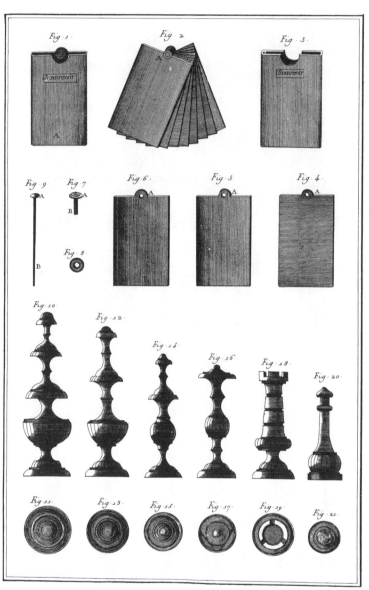

Tabletier, Ouvrages.

흑단과 상아 및 대모갑 세공

상아 기념품, 체스 말

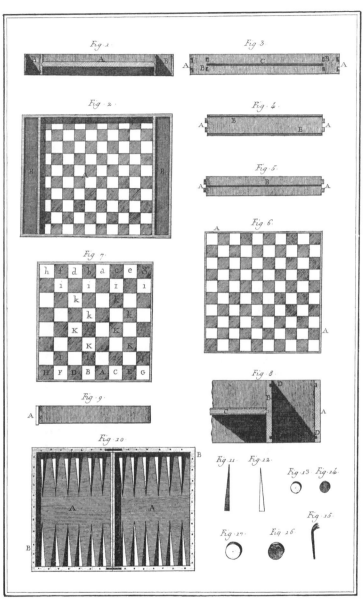

Tabletier, Ouvrages.

흑단과 상아 및 대모갑 세공

체커보드 및 기타 세공품

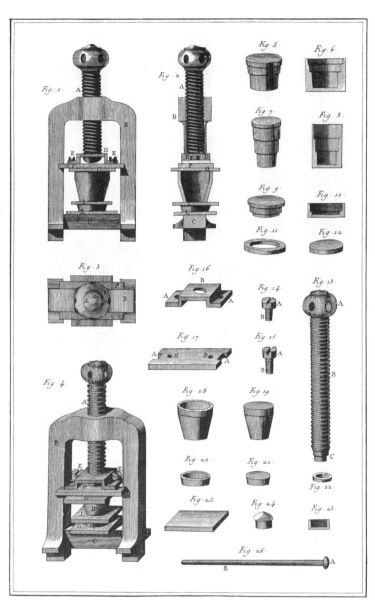

Tabletier, Petite Presse et Moules pour la Fabrique des Tabatieres d'Ecaille.

흑단과 상아 및 대모갑 세공

대모갑 코담뱃갑 제조용 소형 프레스 및 형틀

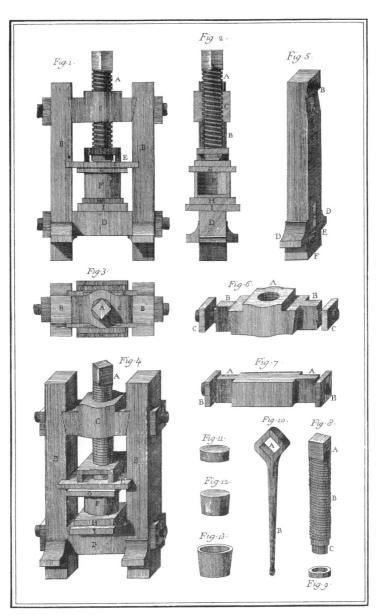

Fig. 1. Fig. 2. Fig. 5. Fig. 3. Fig. 6. Fig. 4. Fig. 7. Fig. 10. Fig. 8. Fig. 11. Fig. 12. Fig. 13. Fig. 9.

Tabletier, Grosse Presse pour la Fabrique des Tabatieres d'Ecaille.

흑단과 상아 및 대모갑 세공

대모갑 코담뱃갑 제조용 대형 프레스 및 형틀

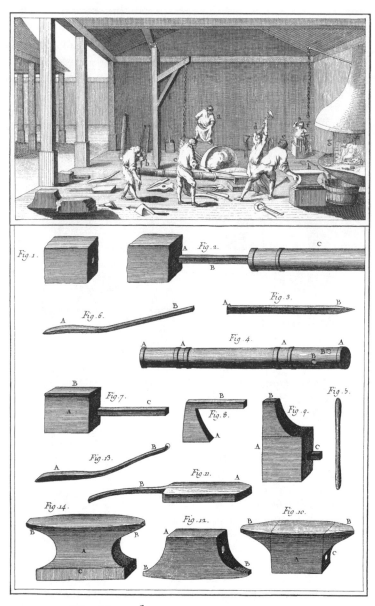

Taillanderie, *Maniere de faire les Enclumes.*

날붙이 제조

작업장, 모루 제작법

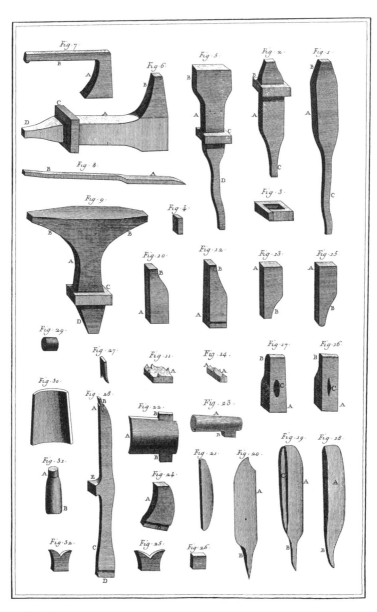

Taillanderie, *Manière de faire les Bigornes, Marteaux, Serpes &c.*

날붙이 제조

모루, 망치, 낫도끼 및 기타 연장 제작법

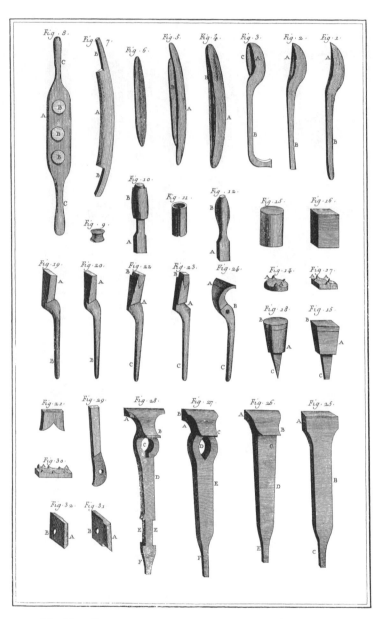

Taillanderie, *Maniere de faire les Cisailles, Pinces, Tenailles, Etaux &c.*

날붙이 제조

쇠가위, 못뽑이, 바이스 및 기타 연장 제작법

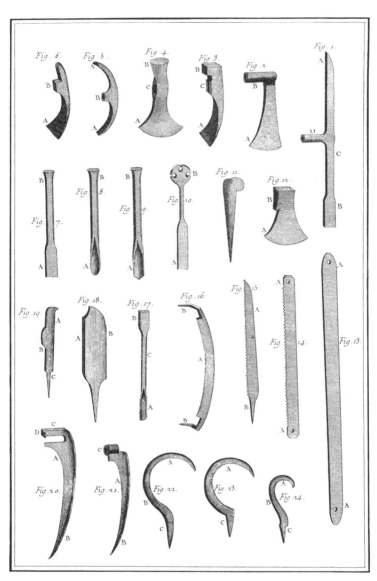

Taillanderie, Œuvres Blanches.

날붙이 제조

끌, 도끼, 톱, 낫 및 기타 날붙이

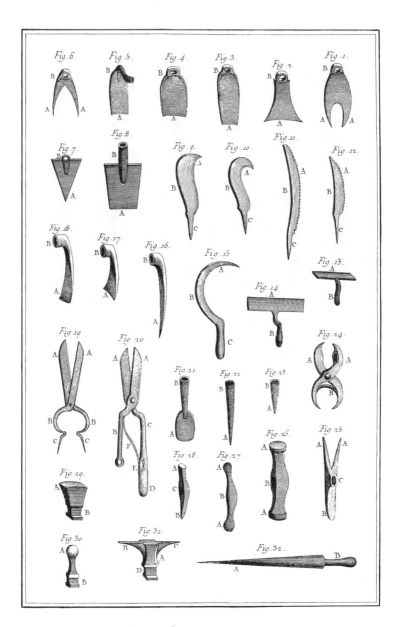

Taillanderie, Œuvres Blanches.

날붙이 제조

괭이, 고무래, 전지가위 및 기타 날붙이

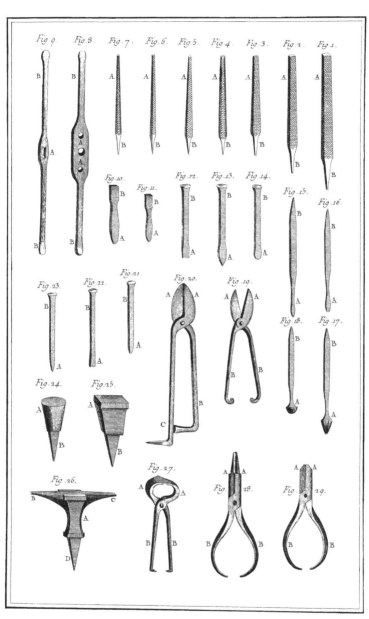

Taillanderie, Vrillerie.

날붙이 제조

줄, 송곳, 펜치 및 기타 소형 공구

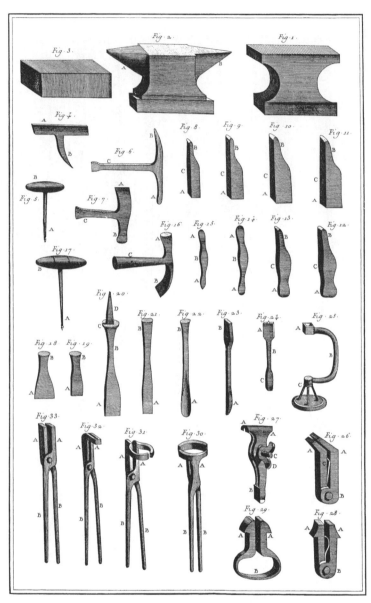

Taillanderie Vrillerie

날붙이 제조

모루, 망치, 집게 및 기타 소형 공구

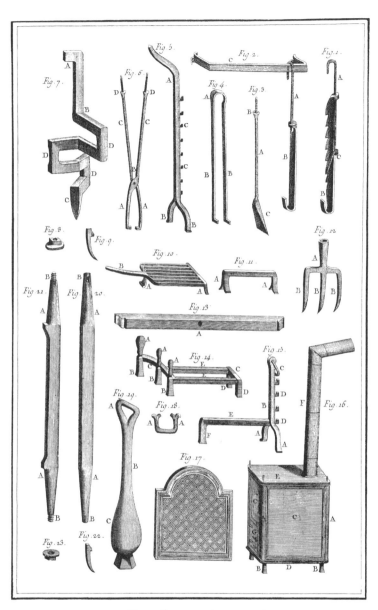

Taillanderie, Grosserie.

날붙이 제조

다양한 주방 용품과 기타 도구 및 장비

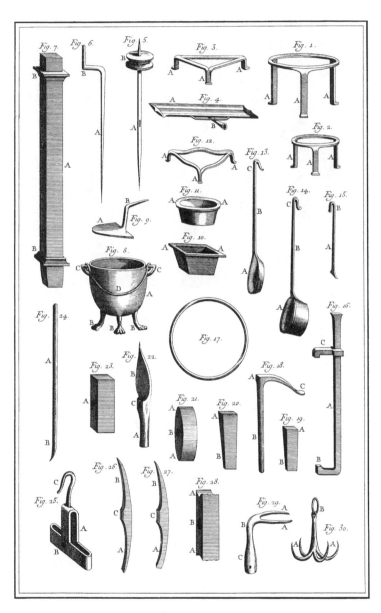

Taillanderie, Grosserie.

날붙이 제조

다양한 주방 용품과 기타 도구 및 장비

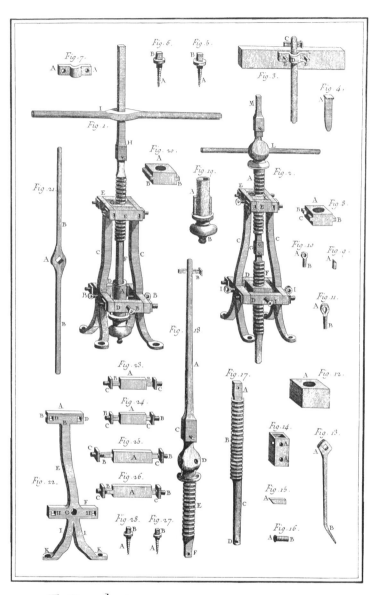

Taillanderie, Machine à Tarrauder les Boëtes et Vis d'Etaux.

날붙이 제조

바이스 나사 절삭기

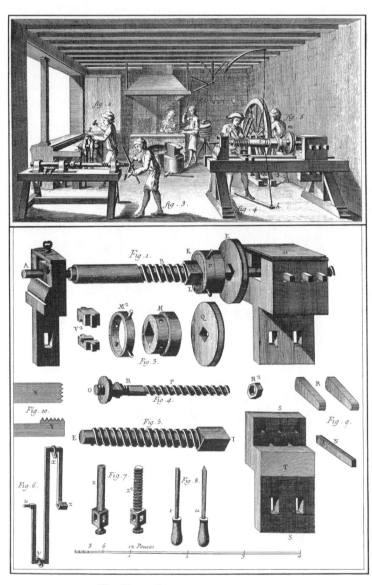

Taillanderie , Fabrique des Etaux.

날붙이 제조

바이스 제조

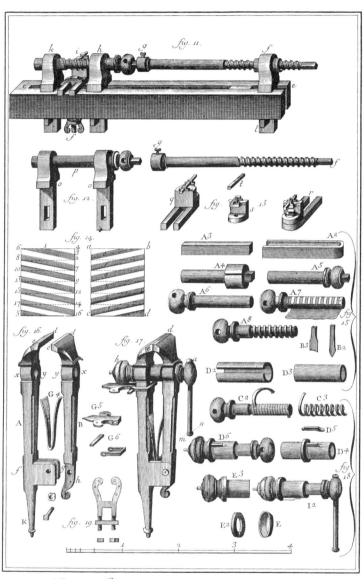

Taillanderie, Suite de la fabrique des Etaux.

날붙이 제조

바이스 제조

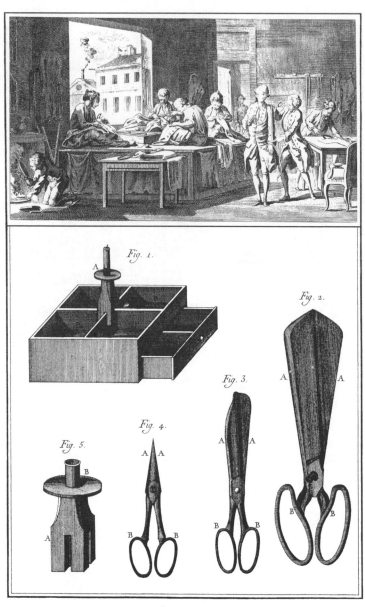

Tailleur d'Habits, Outils.

양복 재봉

양복점, 촛대가 장착된 도구함과 가위

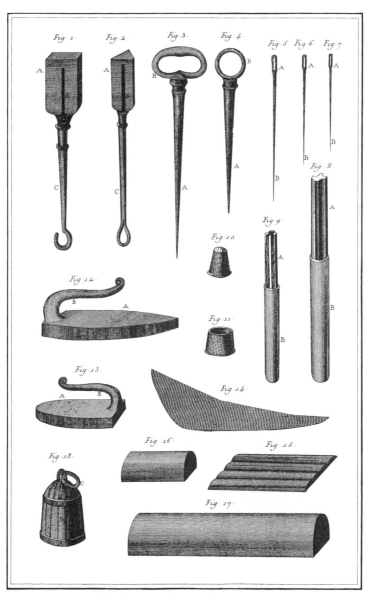

Tailleur d'Habits, Outils.

양복 재봉

도구 및 장비

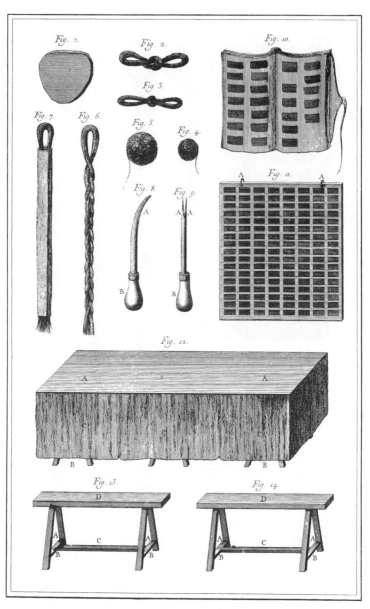

Fig. 2.
Fig. 2.
Fig. 3.
Fig. 10.
Fig. 7.
Fig. 6.
Fig. 5.
Fig. 4.
Fig. 8.
Fig. 9.
Fig. 11.
Fig. 12.
Fig. 13.
Fig. 14.

Tailleur d'Habits, Outils.

양복 재봉

도구 및 장비

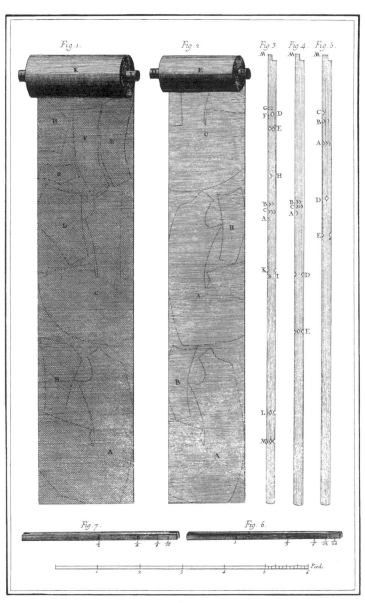

Tailleur d'Habits *Etoffes et Mesures*.

양복 재봉

옷감 및 치수 측정 도구

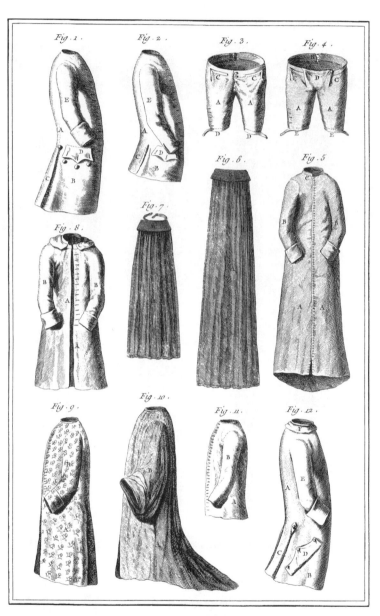

Tailleur d'Habits, Habillements actuels.

현대의 복식

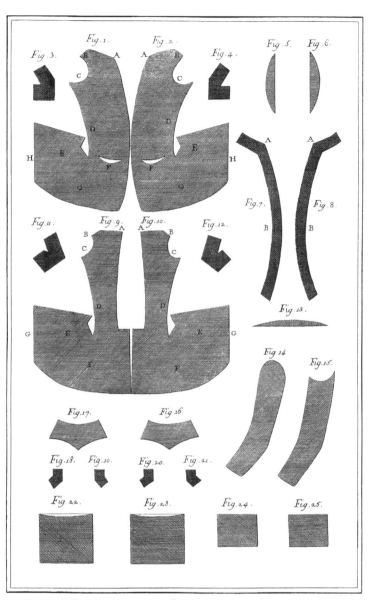

Tailleur d'Habits, Pieces detaillées d'un Habit.

양복 재봉

마름질한 코트(남성용 예복 겉옷) 조각 상세도

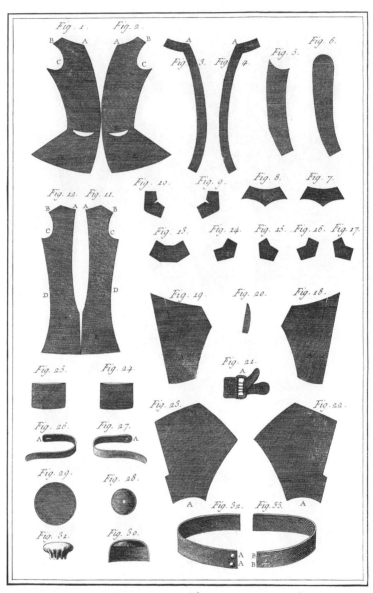

Tailleur d'Habits, Details.

양복 재봉

상의 및 반바지

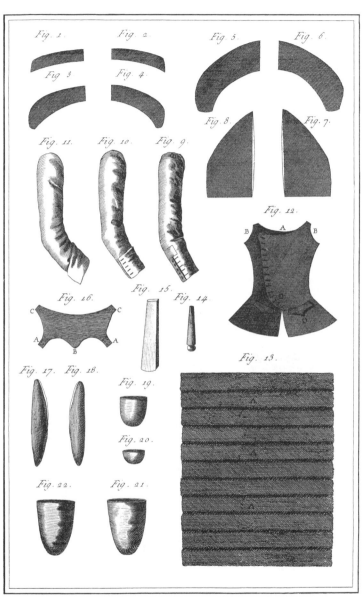

Tailleur d'Habits, *Differentes especes de Collets,*
de Poches et de Manches de Fraque. Veste croisée, Patra, Goussets, Outils &c.

양복 재봉

다양한 종류의 칼라와 프라크 주머니 및 소매, 앞자락이 겹쳐지는 상의, 사각 천,
덧붙임주머니, 작업 도구

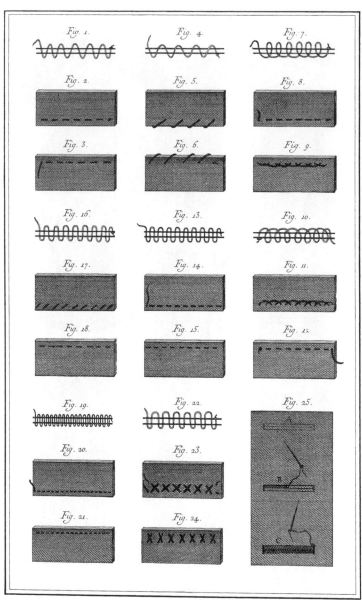

Tailleur d' Habits,
Points de Couture, les Points de devant, de Coté, l'Arriere Point, le Lassé,
le Point à Rabatre, à Rentraire, le Perdu, le Traversé, les Points Coulés et passés achevés.

양복 재봉

다양한 바느질법

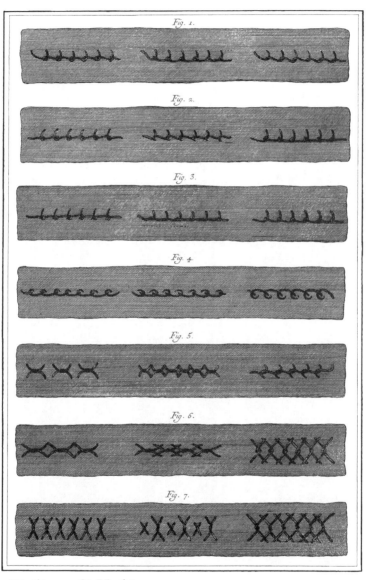

Tailleur d'Habits, Points Noués simples de différentes formes,
Points Noués doubles, et Points Croisés simples et doubles de différentes sortes.

양복 재봉

다양한 형태의 심플 노트스티치, 다양한 종류의 더블 노트스티치와
심플 및 더블 크로스스티치

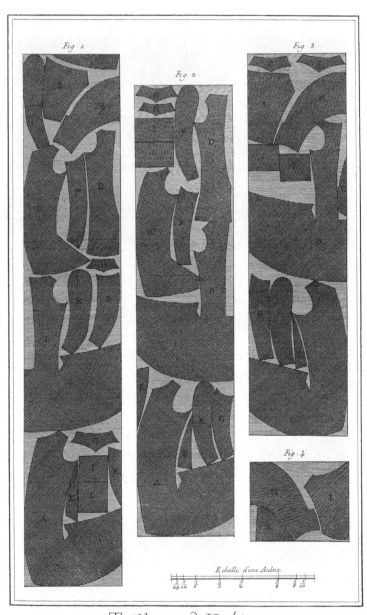

Fig. 1

Fig. 2

Fig. 3

Fig. 4

Echelle d'une Aulne

Tailleur d'Habits,

Differentes manieres de Couper l'Etoffe de Drap de différent Aulnage pour Habit Veste et Culotte, pour Habit et Veste, pour Habit et Culotte, et pour Culotte seule.

양복 재봉

코트와 상의 및 반바지를 만들기 위해 다양한 길이의 나사 옷감을 재단하는 다양한 방법

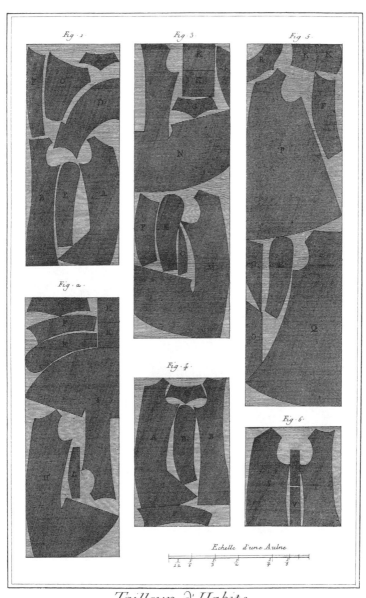

양복 재봉

상의, 반바지, 프라크, 코트, 프록코트, 조끼를 만들기 위해 다양한 길이의 나사 옷감을
재단하는 다양한 방법

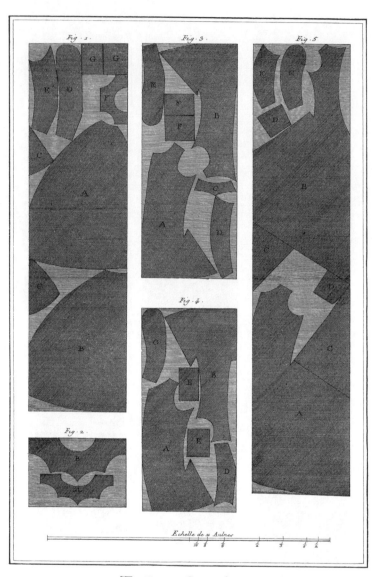

Tailleur d'Habits.

Etoffe de Drap de different Aulnage pour Roquelaure et Collets, pour Soutanelle, Volant, et Soutanne

양복 재봉

로클로르, 칼라, 짧은 수단, 볼랑, 수단을 만들기 위해 다양한 길이의
나사 옷감을 재단하는 다양한 방법

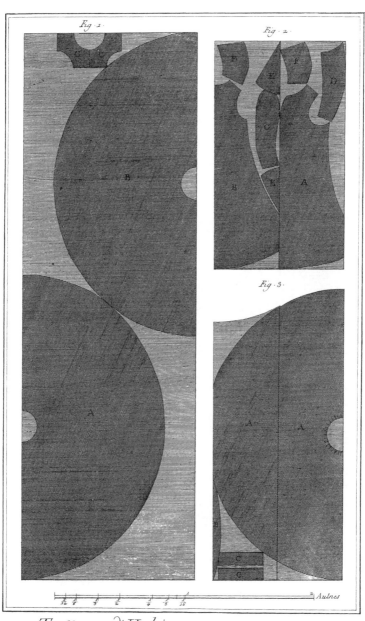

Tailleur d'Habits, Grand Manteau de 4 Aulnes de drap.
Étoffe étroite pour Robe de Chambre, et Voile ou Taffetas pour Manteau d'Abbé.

양복 재봉

큰 망토를 만들기 위한 4온 길이의 나사 옷감 재단, 실내복을 만들기 위한 좁은 폭의
옷감 재단, 수도원장용 망토를 만들기 위한 보일 또는 태피터 재단

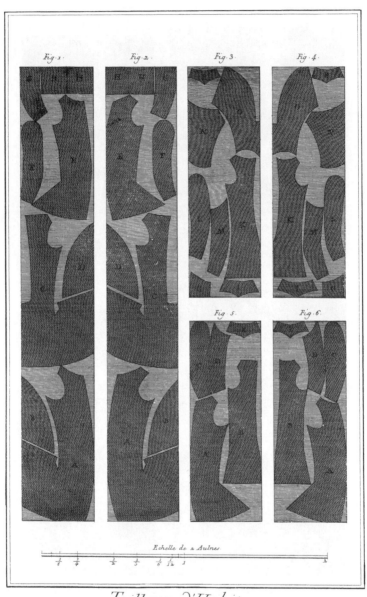

Tailleur d'Habits,

Étoffes étroites de différent Aulnage pour Habit Veste et Culotte et pour Veste seule

양복 재봉

코트, 상의, 반바지를 만들기 위한 다양한 길이의 폭이 좁은 옷감 재단

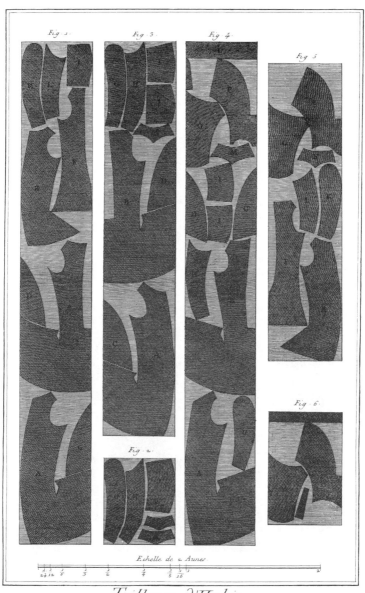

Tailleur d'Habits,
Étoffes étroites pour Habits Vestes et Culottes, representées par moitiés

양복 재봉

코트와 상의 및 반바지를 만들기 위한 폭이 좁은 옷감 재단

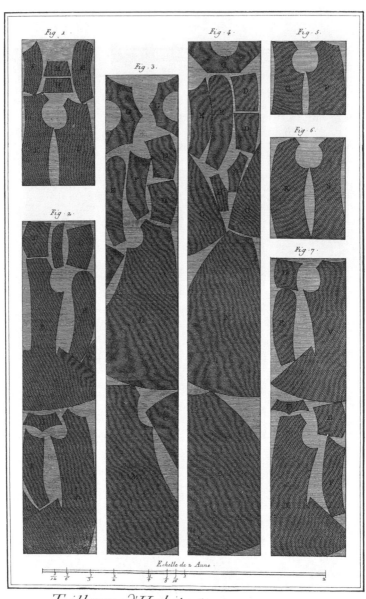

Tailleur d'Habits, Étoffes étroites de différent aunage pour Veston, Fraque, Redingotte, Roquelaure, Camisole, Gillet et Soutanelle Vues par moitiés.

양복 재봉

상의, 프라크, 프록코트, 로클로르, 캐미솔, 조끼, 짧은 수단을 만들기 위한
폭이 좁은 옷감 재단

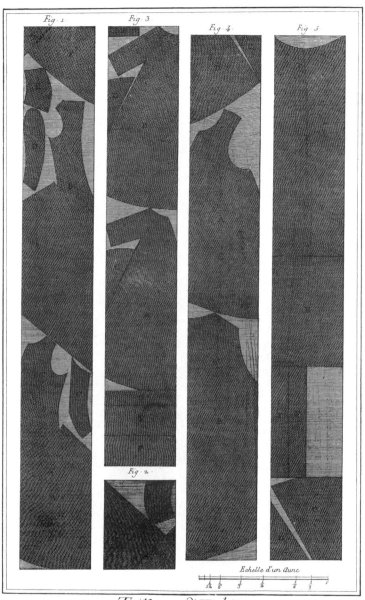

Tailleur d'Habits.

Étoffes étroites pour Soutanne Robe de Chambre, Robe du Palais, representées par moitiés.

양복 재봉

수단, 실내복, 법복을 만들기 위한 폭이 좁은 옷감 재단

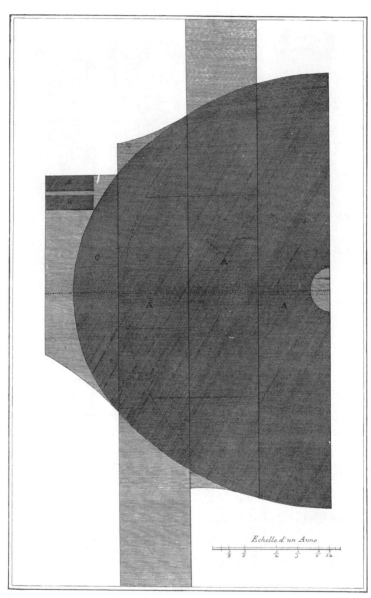

Tailleur d'Habits.
Étoffes étroite pour Habillemens Manteau long d'Abbé.

양복 재봉

수도원장의 긴 망토를 만들기 위해 여러 장을 이어 붙인 좁은 폭의 옷감

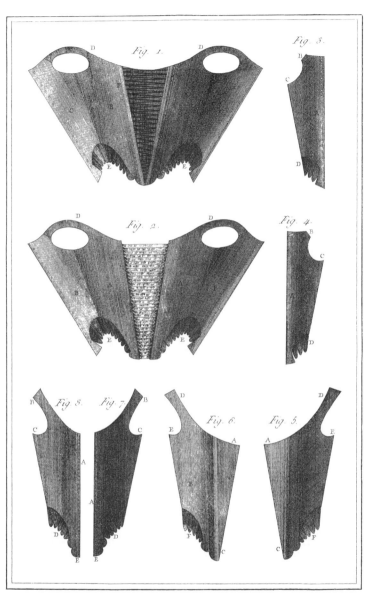

Tailleur de Corps, Corps fermé et Corps ouvert Vus de face

보디스 재봉

앞트임이 없는 보디스와 앞트임이 있는 보디스

2277

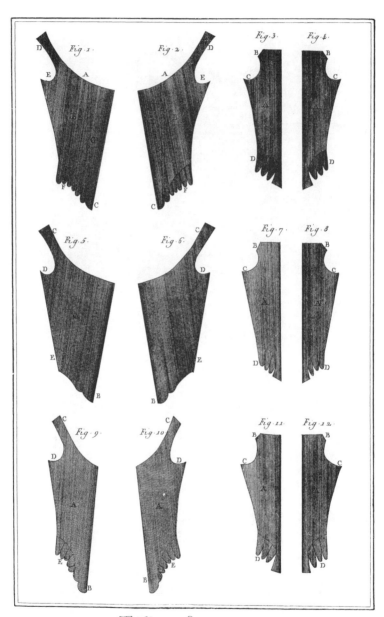

Tailleur de Corps,

Patrons de Corps à l'Angloise et à la Françoise fermés et ouverts.

보디스 재봉

영국식 및 프랑스식 앞트임이 없는 보디스와 앞트임이 있는 보디스 옷본

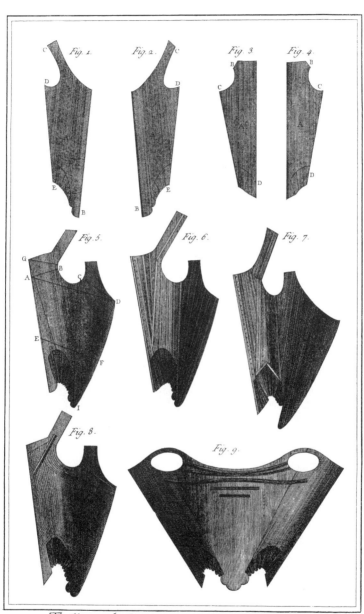

Tailleur de Corps, Patrons de devant et de derriere de Corps à la françoise, différentes Opérations pour prendre la mesure d'un Corps, Corset baleiné, Corps à baleines pleines et dispositions interieures des garnitures et des baleines de Dressage

보디스 재봉

프랑스식 보디스 앞뒤판 옷본, 보디스 치수 측정법, 받침살을 댄 코르셋, 받침살을 가득 넣은 보디스, 보강재 및 고래수염 받침살의 배치를 보여주는 내부도

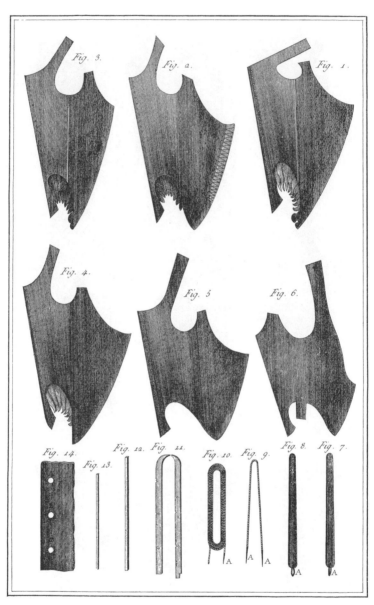

Tailleur de Corps, Corps de différente espece .

보디스 재봉

다양한 종류의 보디스

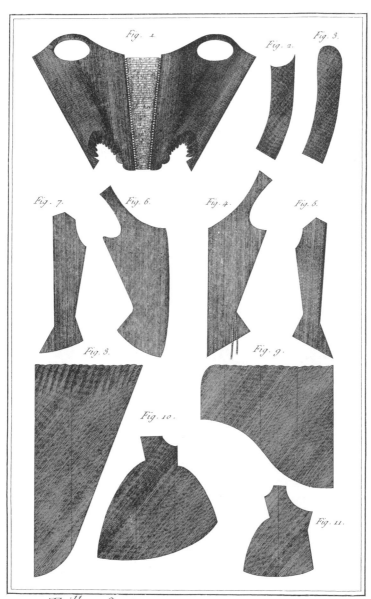

Fig. 1.

Fig. 2.

Fig. 3.

Fig. 7.

Fig. 6.

Fig. 4.

Fig. 5.

Fig. 3.

Fig. 9.

Fig. 10.

Fig. 11.

Tailleur de Corps, corps ouvert avec Lasset à la Duchesse, et Patrons de Manches, de devant et de derriere de Corset, de Bas de Robe de Cour, de Foureau pour les garçons et de fausses Robes pour les filles.

보디스 재봉

뒤셰스 레이스가 달린 앞트임 보디스, 코르셋 소매 및 앞뒤판 옷본, 궁정용 드레스 아랫부분과
남자아이 상의 및 여자아이 드레스 옷본

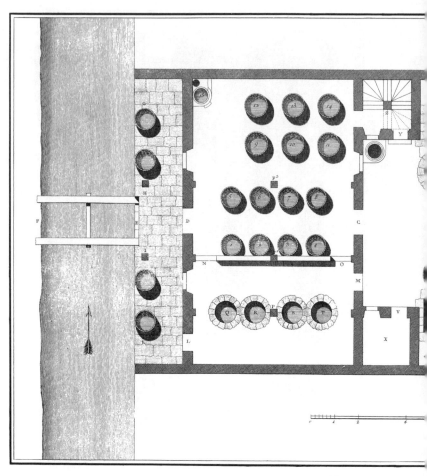

Tanneur, Plan

무두질

무두질 공장 전체 평면도

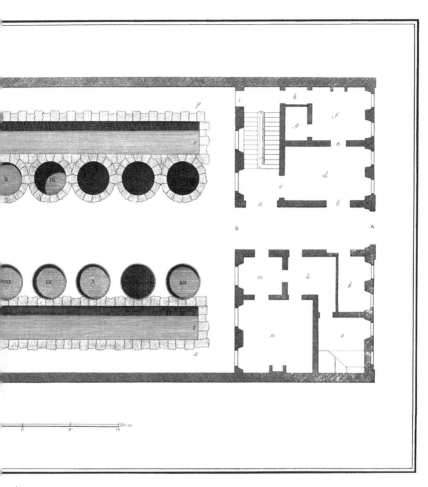

d'une Tannerie .

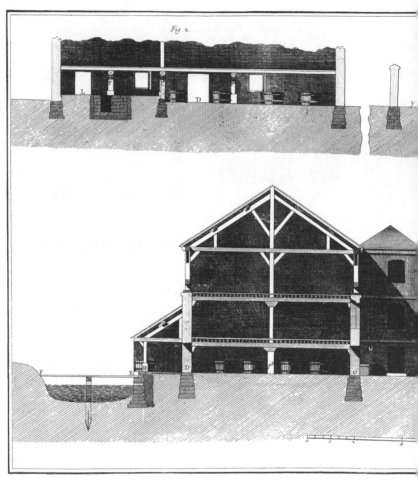

Fig. 2.

Tanneur, Coupes Longit

무두질

무두질 공장 종단면도 및 횡단면도

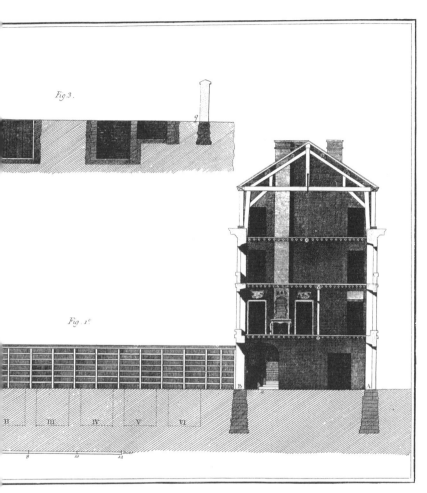

Fig 3.

Fig 1.ᵉ

Transversalle de la Tannerie.

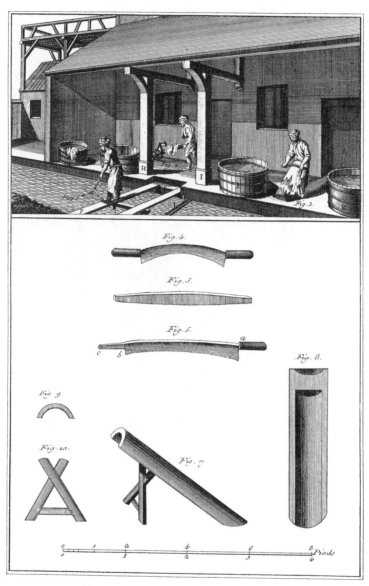

Tanneur, Travail de Riviere

무두질

수지(水漬), 관련 도구 및 장비

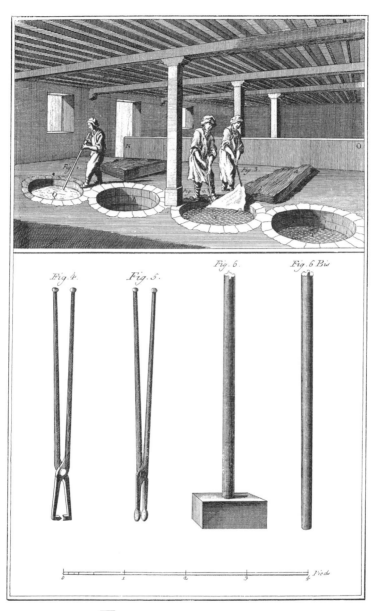

Tanneur, Travail des Pleins

무두질

석회 처리, 관련 도구

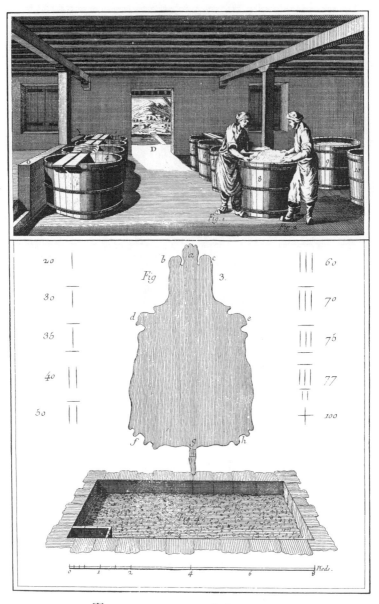

Tanneur, *Travail des Passements*.

무두질

탈모 및 침산(浸酸), 가죽 및 관련 시설

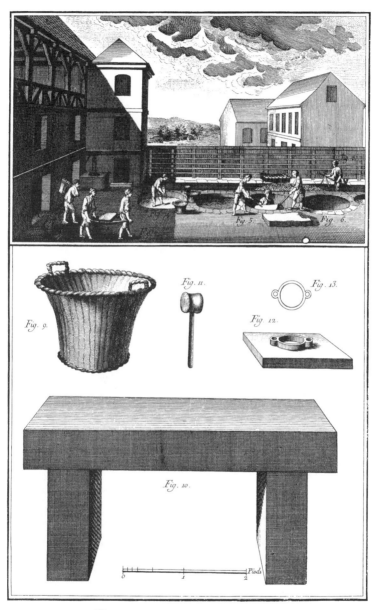

Tanneur, Travail des Fosses.

무두질

무두질, 관련 도구 및 장비

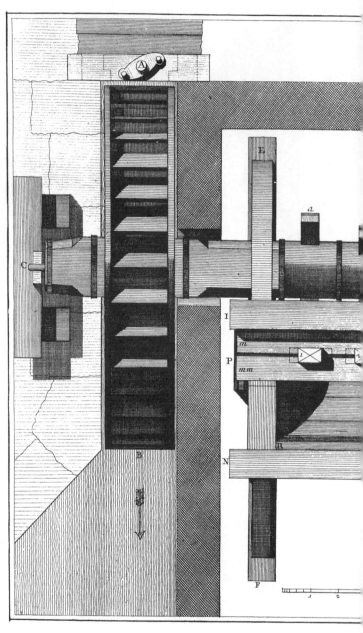

Tanneur, *Plan*

무두질

무두질 기계 전체 평면도

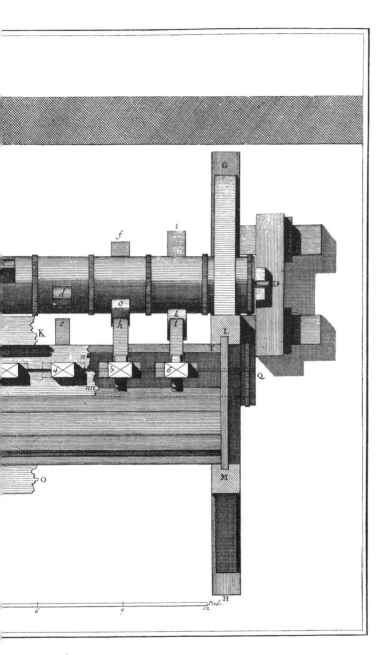

du Moulin à Tan.

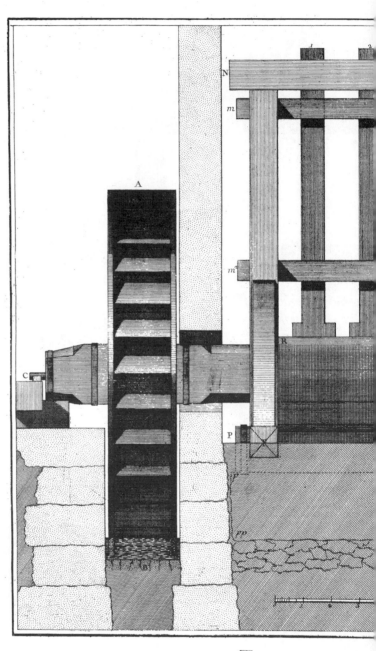

Tanneur, Élévation

무두질

무두질 기계 전면 입면도

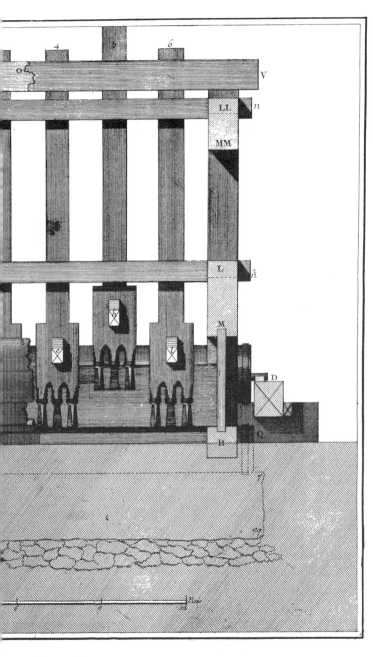

...ure du Moulin à Tan.

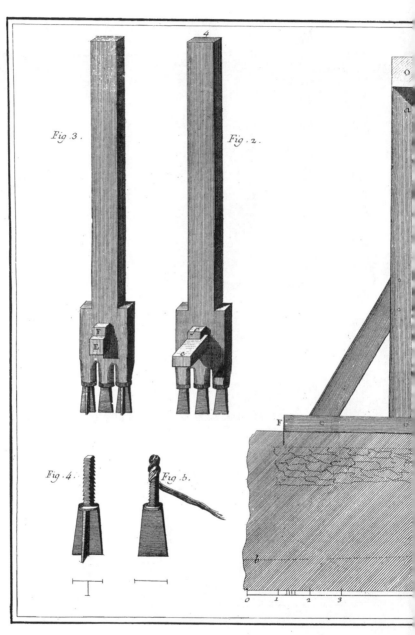

Fig. 3.

Fig. 2.

4

Fig. 4.

Fig. 5.

Tanneur, *Coupe*

무두질

무두질 기계 횡단면도 및 상세도

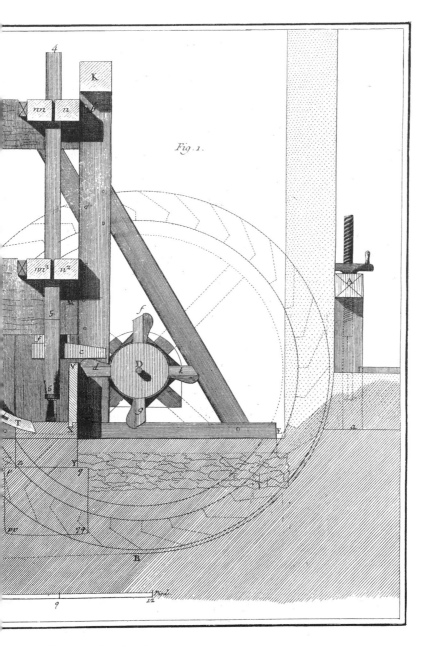

Fig. 1.

salle du Moulin à Tan.

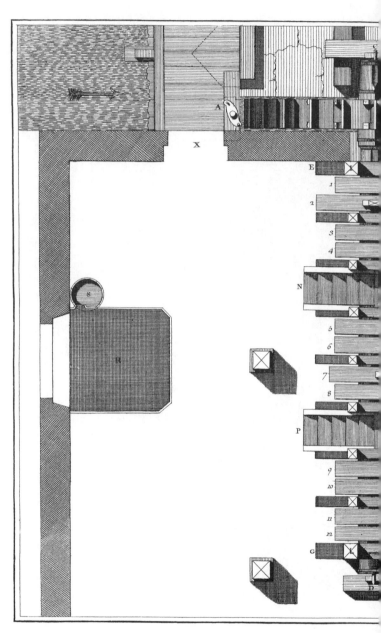

Tanneur, Plan

무두질

물소 가죽 무두질 기계 평면도

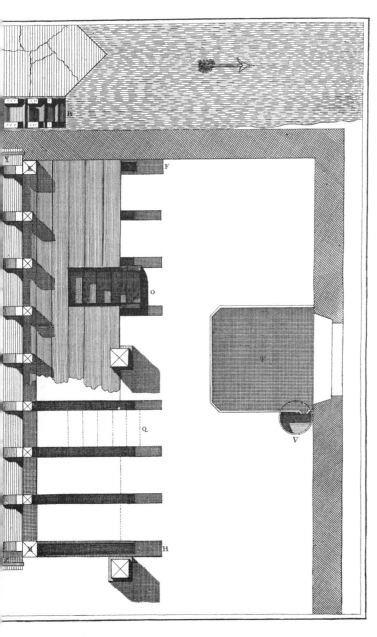

n pour les Buffles.

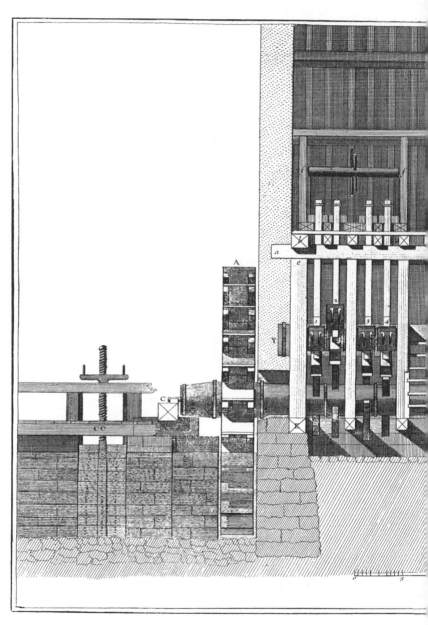

무두질

물소 가죽 무두질 기계 입면도

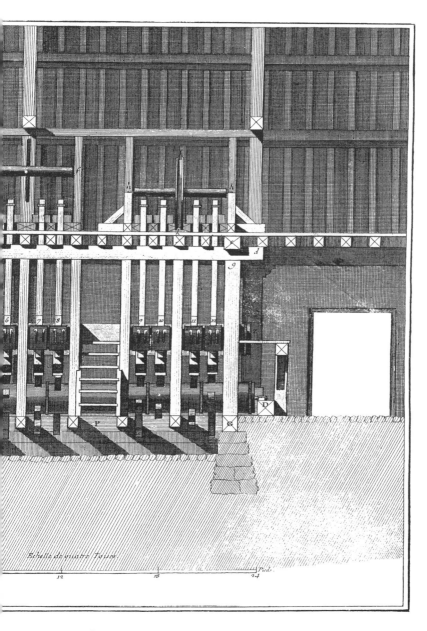

pour les Buffles.

Echelle de quatre Toises.

12 18 Pieds.
 24

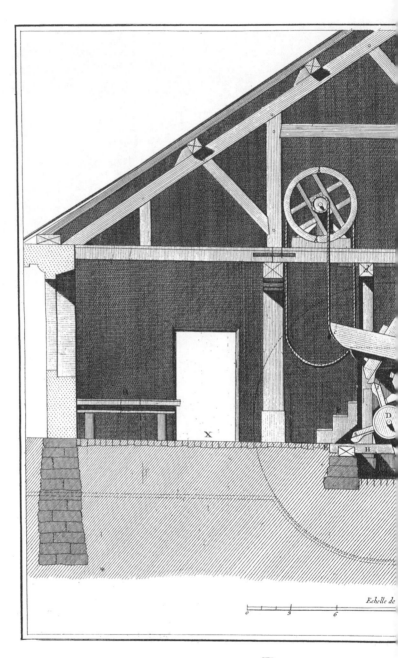

Tanneur , *Coupe tr*

무두질

물소 가죽 무두질 기계 횡단면도

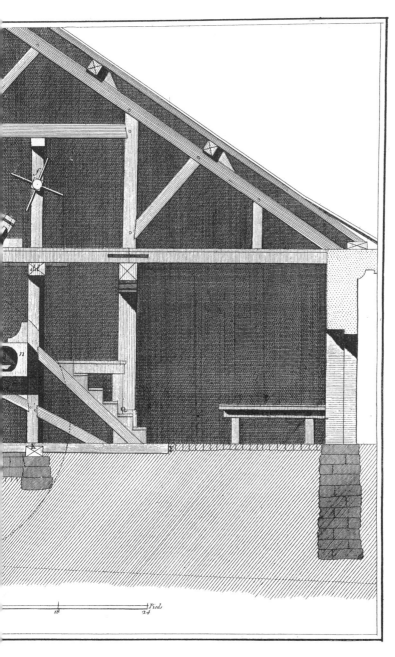

du Moulin pour les Buffles.

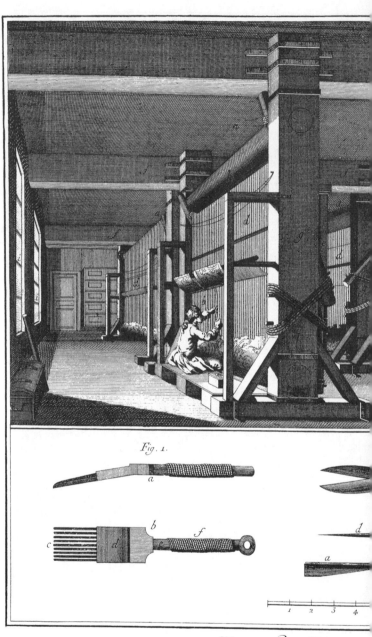

Fig. 1.

Tapis de Turquie

터키 융단 제조

직기를 갖춘 융단 공장, 작업 도구

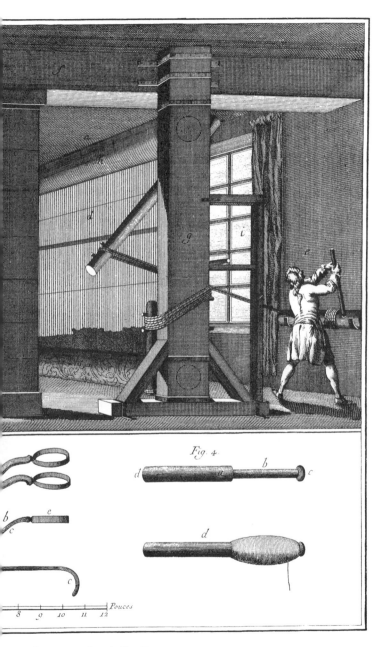

Fig. 4.

Pouces

8 9 10 11 12

Metiers montés et Outils.

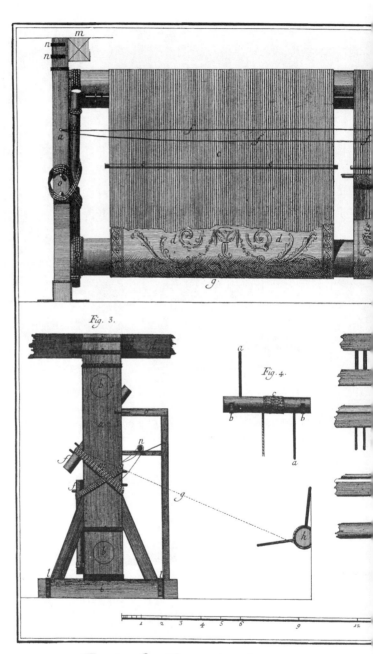

Fig. 3.

Fig. 4.

Tapis de Turquie, *Élévation Géométralle et*

터키 융단 제조

바닥용 융단 직기 입면도, 측면도, 단면도 및 상세도

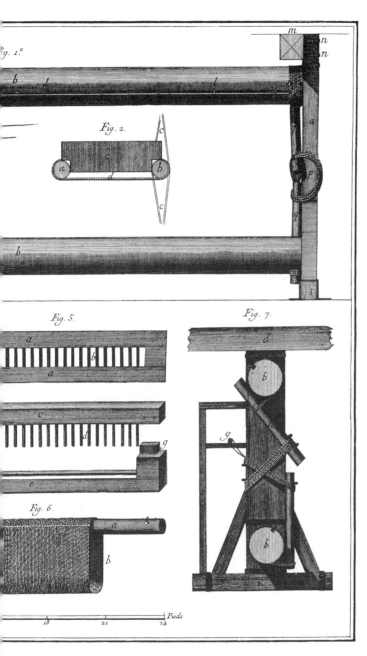

Fig. 1.ᵉ

Fig. 2.

Fig. 5.

Fig. 7.

Fig. 6.

Pieds

18 21 24

Coupe et Développemens du Metier à faire les Tapis de Pied

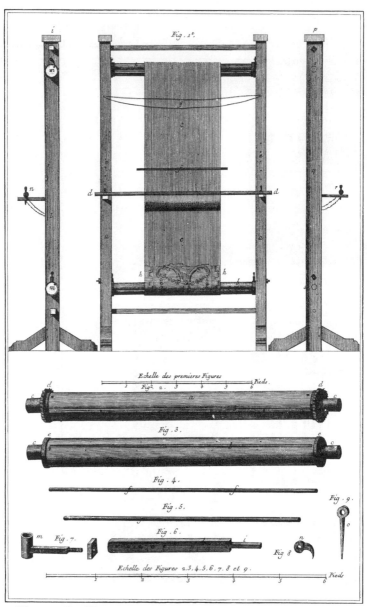

Tapis de Turquie, Proportions Géométralles et développemens du Métier à faire les Meubles

터키 융단 제조

실내장식용 융단 직기 입면도 및 상세도

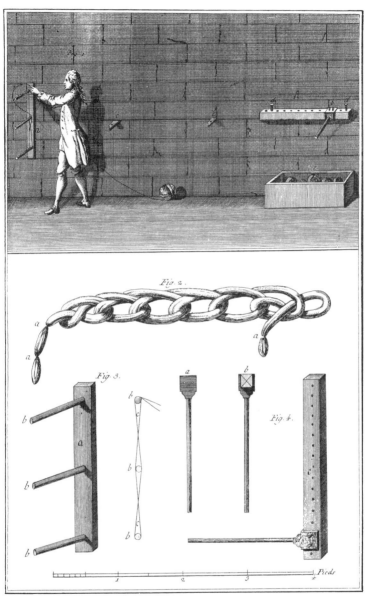

Tapis de Turquie, l'Ourdissage de la Chaine et Développemens.

터키 융단 제조

정경 작업, 관련 장비 상세도

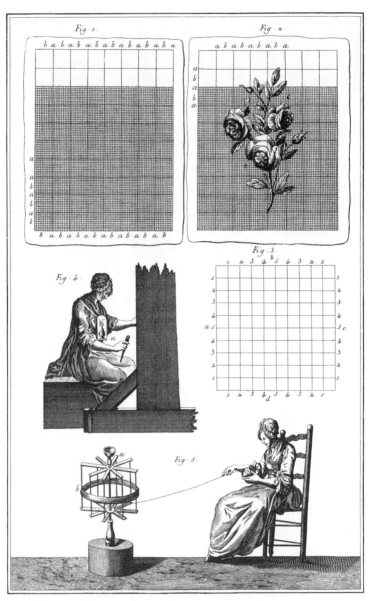

Tapis de Turquie, Division des Fils et autres Opérations.

터키 융단 제조

실의 분할이 표시된 도안, 직조 및 기타 작업

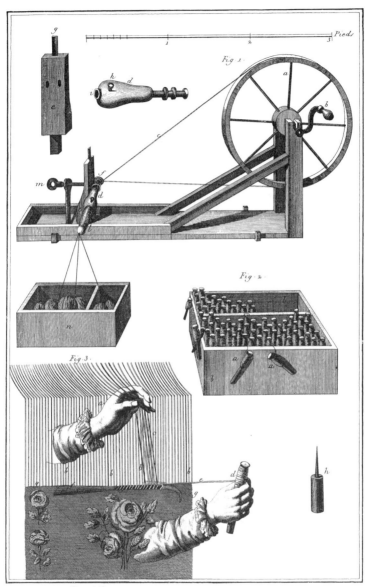

Tapis de Turquie, Rouet, Boete aux Laines et Service des Lisses.

터키 융단 제조

보빈 감개, 씨실 상자, 씨실 통과시키기

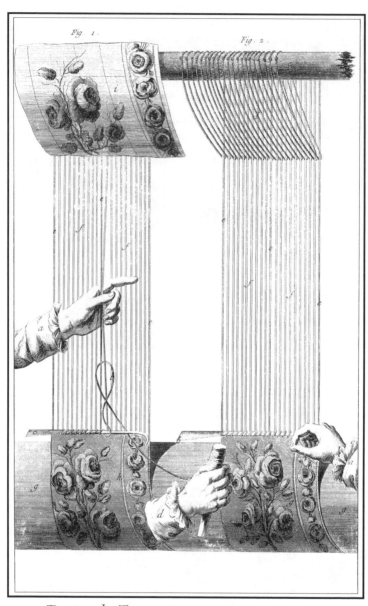

터키 융단 제조

매듭짓기, 갈고리를 잡아당기고 실을 끊어 파일을 만드는 방법

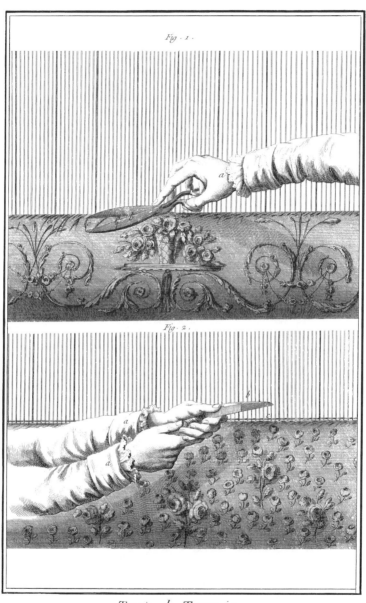

Tapis de Turquie,
Service des Ciseaux courbes, et Service du Peigne.

터키 융단 제조

가위질 및 빗질

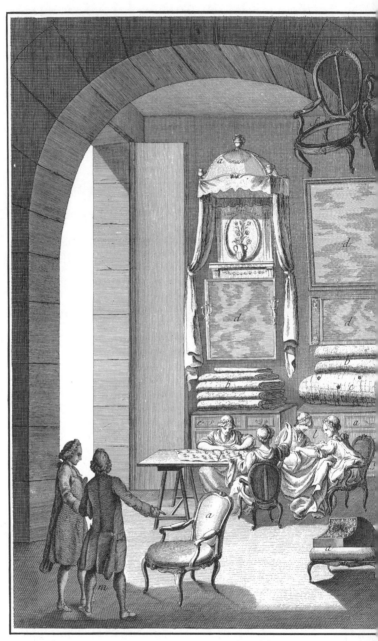

Tapissier, Intérieur d'

가구 및 실내 장식

다양한 제품이 전시되어 있는 부티크 내부

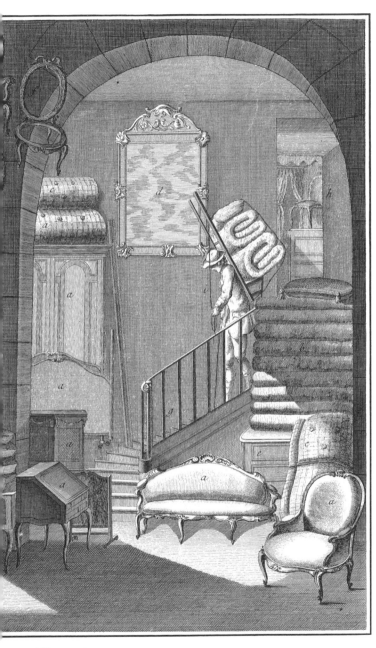

e et différens Ouvrages.

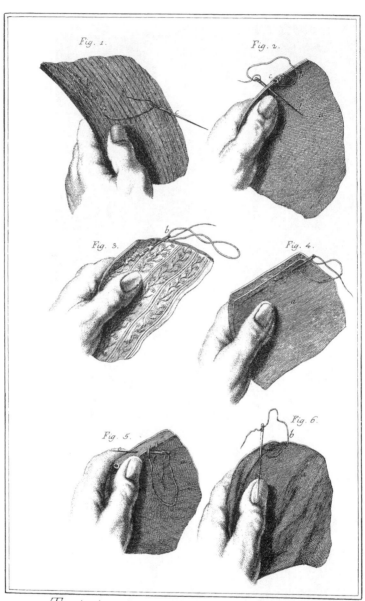

Tapissier, *Différens Points de Couture, le Point arriere, le Surget, le Point de devant arriere, le devant, le Rabatu, et le Point de Rentraiture.*

가구 및 실내 장식

다양한 바느질법

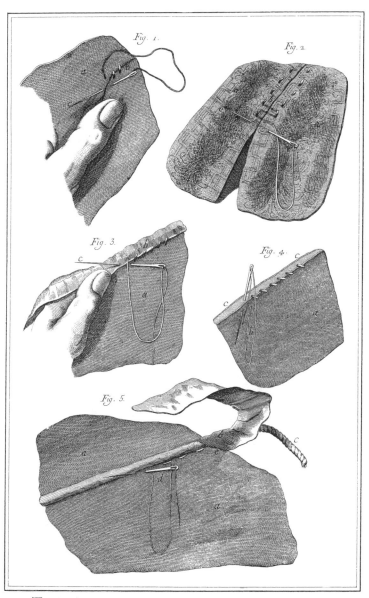

Tapissier, Différents Points de Couture, le Point en dessus, le Lacé, le Point au Bordé à une fois, le Feuilleté et le Point de la Façon des Nervures.

가구 및 실내 장식

다양한 바느질법

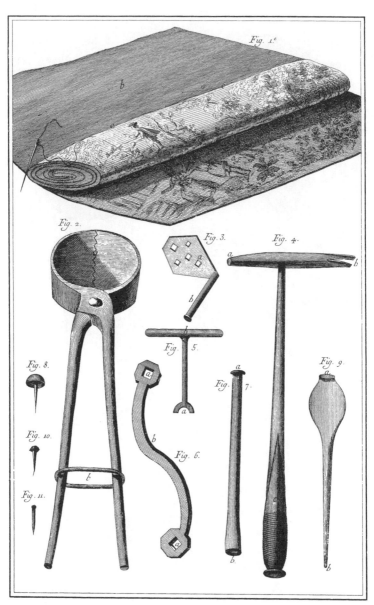

Tapissier, Façon du Point glacis, et Outils.

가구 및 실내 장식

장식 천 아래에 안감을 대는 방법, 작업 도구

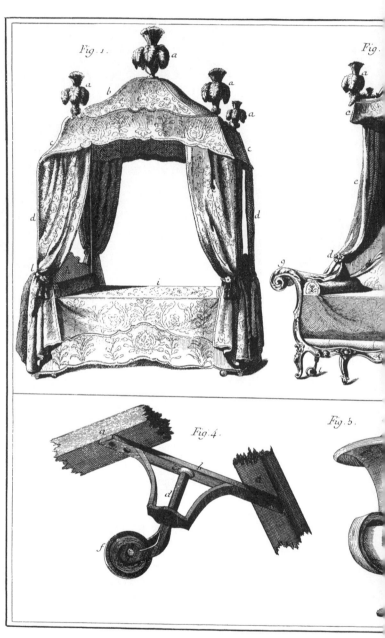

Tapissier, *Lit à la Polonaise*, &

가구 및 실내 장식

폴란드식 침대, 터키식 침대, 알코브 침대, 침대 상세도 및 발받침

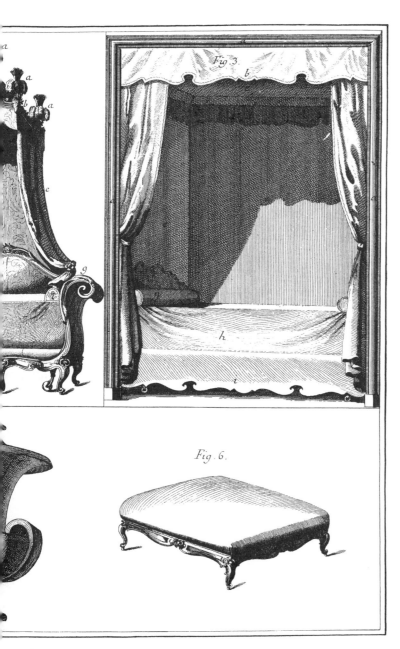

Fig. 3.

Fig. 6.

e et Lit en Alcove. Développements.

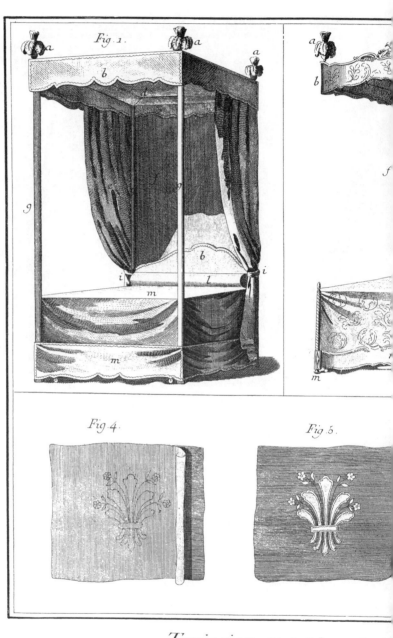

Tapissier, *Lit à Colonne*, *Lit à*

가구 및 실내 장식

사주식(四柱式) 침대, 뒤셰스 침대, 로마식 침대, 장식용 천 도안 및 상세도

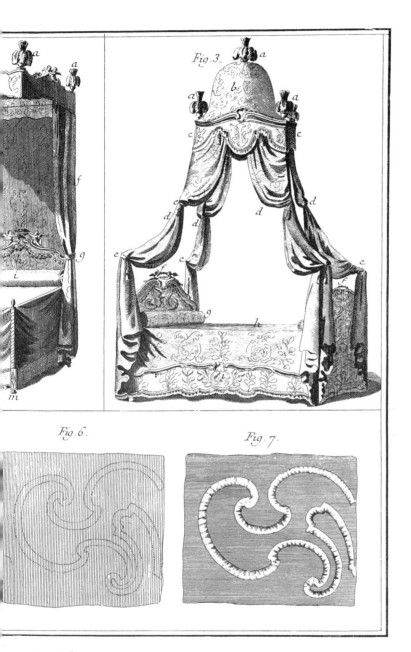

Fig. 3.

Fig. 6.

Fig. 7.

sse, Lit à la Romaine et Ouvrages.

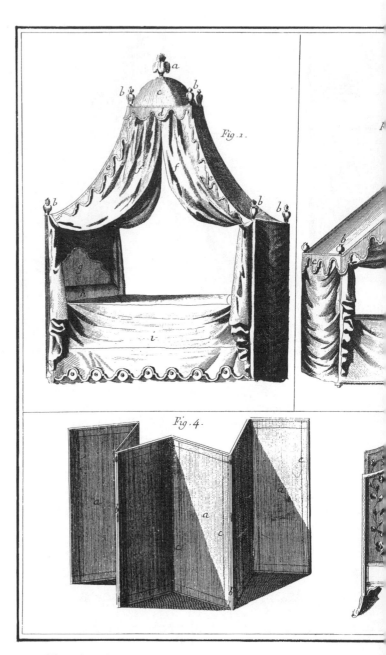

Tapissier, Lit à double Tombeau et à Tombeau simple,

가구 및 실내 장식

더블 및 싱글 천개 침대, 영국식 간이침대, 병풍, 가리개, 문짝

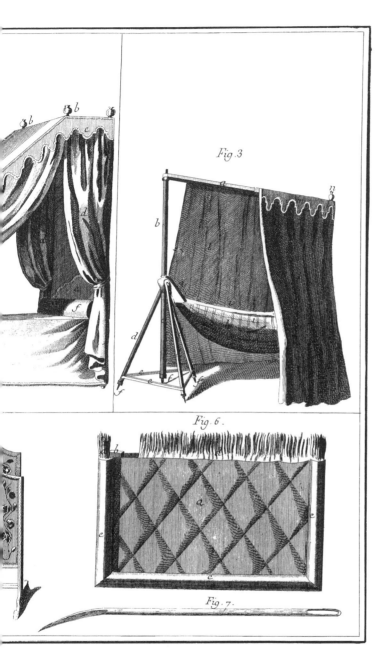

Fig. 3

Fig. 6.

Fig. 7.

up à l'Angloise ou Hamac, Paravent, Ecran et Porte-Batante.

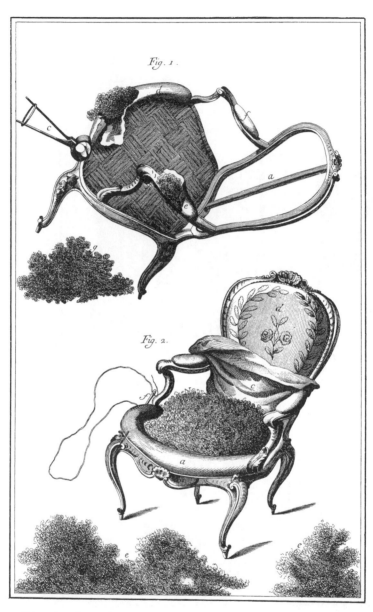

Tapissier, 1.ᵉʳᵉ *et* 2.ᵐᵉ *préparation de la façon de faire les Fauteuils.*

가구 및 실내 장식

팔걸이의자 천 씌우기 준비 단계

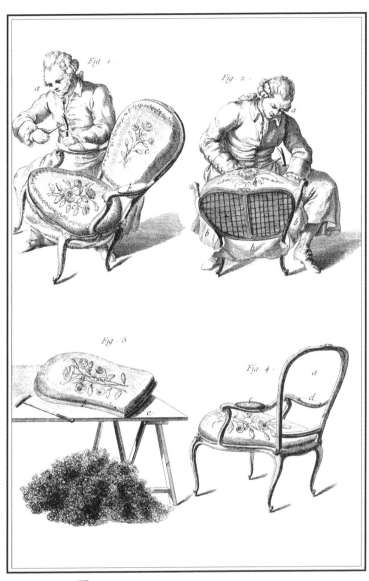

Tapissier, Suite de la Façon d'un Fauteuil.

가구 및 실내 장식

팔걸이의자 천 씌우기

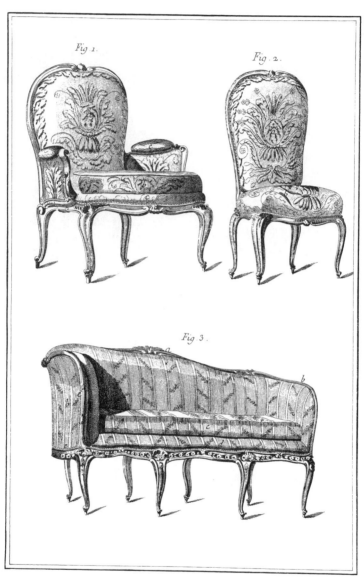

Tapissier, Meubles, la Bergere, la Chaise, l'Ottomane.

가구 및 실내 장식

안락의자, 의자, 긴 의자

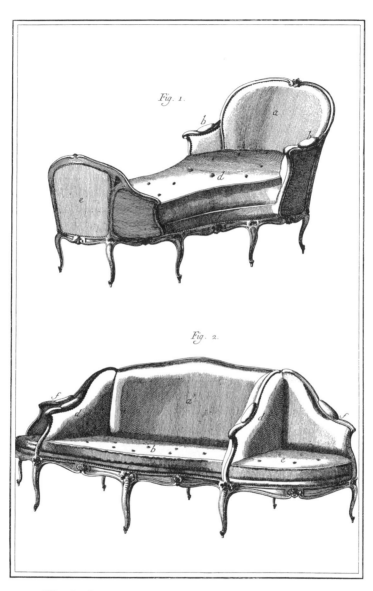

Fig. 1.

Fig. 2.

Tapissier, La Duchesse à Bateau et la Duchesse avec encognure.

가구 및 실내 장식

배 모양 침대 의자, 삼각형 의자가 붙어 있는 침대 의자

2327

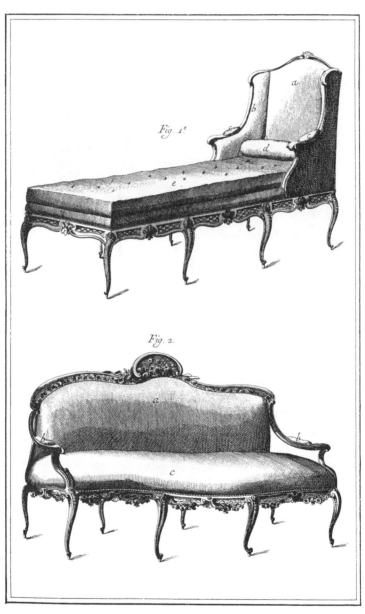

Tapissier, Le Lit de Repos et le Sopha.

가구 및 실내 장식

휴식용 침대, 소파

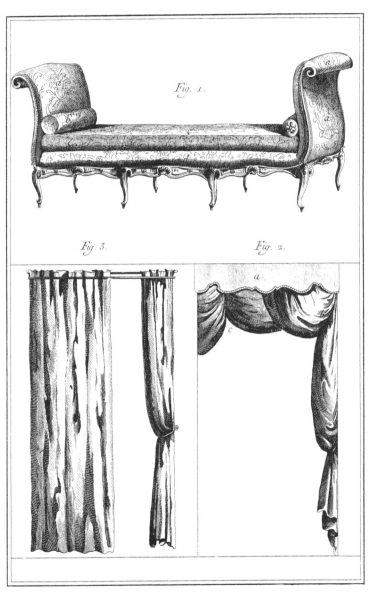

Fig. 1.

Fig. 3. *Fig. 2.*

Tapissier, La Turquoise, et différens Rideaux.

가구 및 실내 장식

터키식 긴 의자, 다양한 커튼

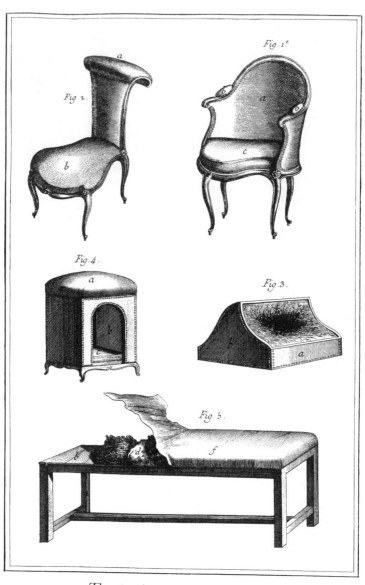

Tapissier, Différens meubles.

가구 및 실내 장식

다양한 가구

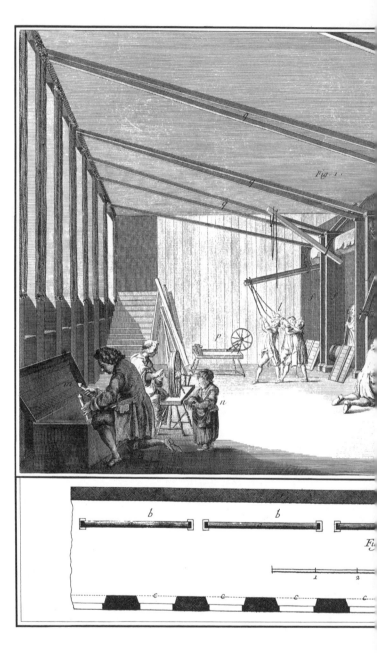

Tapisserie de Haute Lisse des Gobelir

수기 고블랭 태피스트리

수직 직기와 관련한 다양한 작업이 진행 중인 태피스트리 공장의 전경 및 평면도

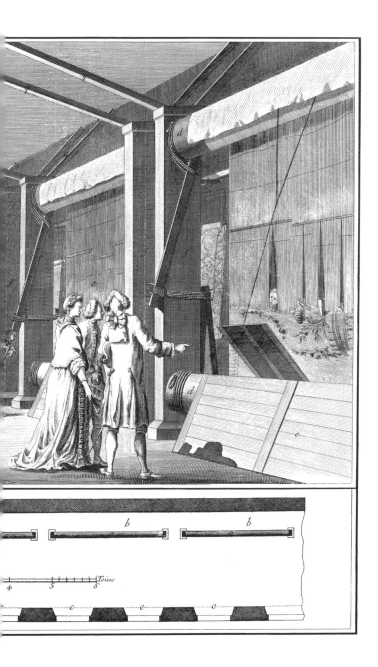

Perspective de l'Attelier, des Metiers, et differentes Opérations.

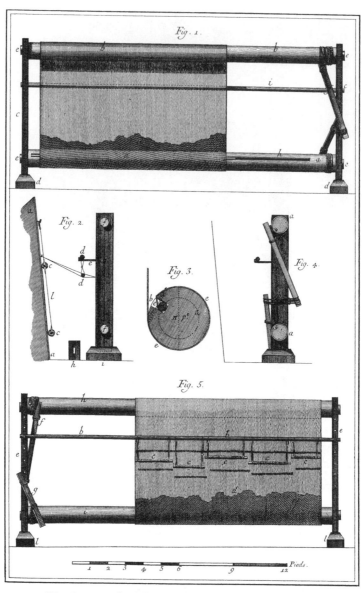

Tapisserie de Haute Lisse des Gobelins,
Proportions Géometralles des Metiers.

수기 고블랭 태피스트리

직기 상세도

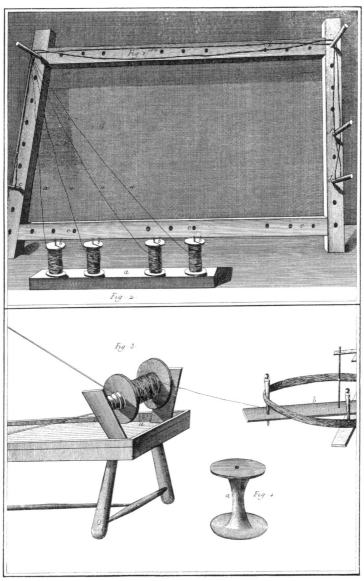

Tapisserie de Haute Lisse des Gobelins,
Service de l'Ourdissoir.

수기 고블랭 태피스트리

정경기

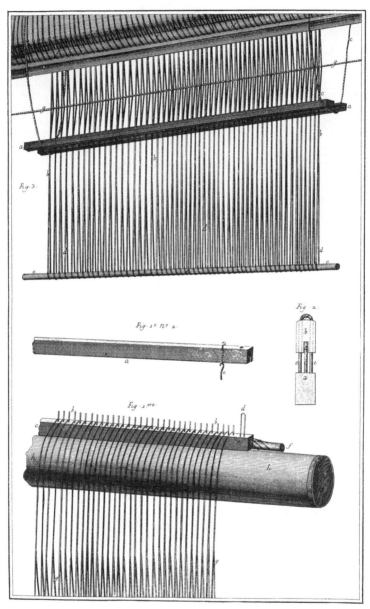

Tapisserie de Haute Lisse des Gobelins.
Service du Vautour.

수기 고블랭 태피스트리

바디

2336

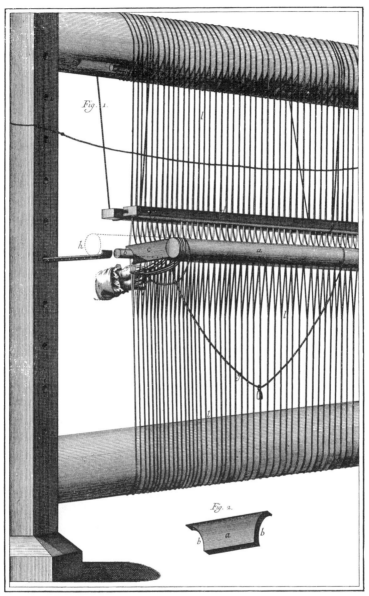

Tapisserie de Haute Lisse des Gobelins,
Construction des Lisses.

수기 고블랭 태피스트리

잉아와 잉앗대

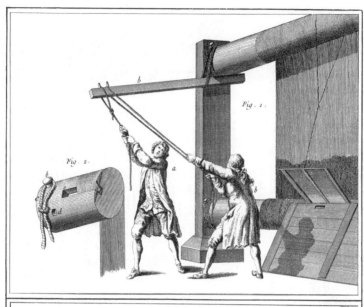

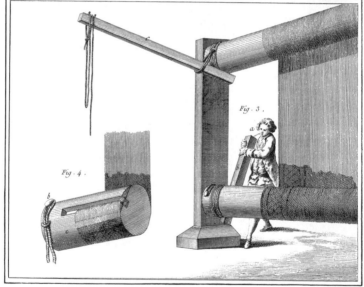

Tapisserie de Haute Lisse des Gobelins,
Service des Tentoirs

수기 고블랭 태피스트리

당김 레버 조작

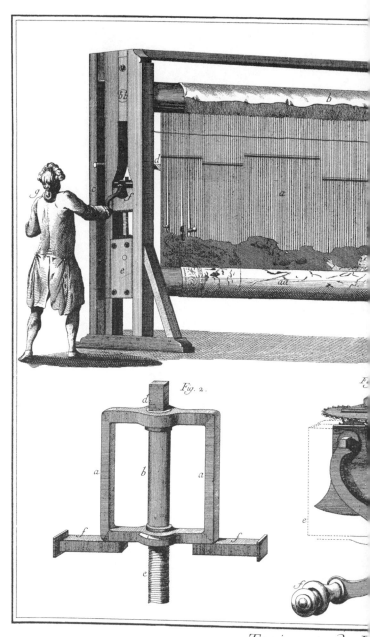

수기 고블랭 태피스트리

두 명만 있으면 편리하게 실을 당길 수 있는 새로운 장치가 장착된 수기, 장치 상세도

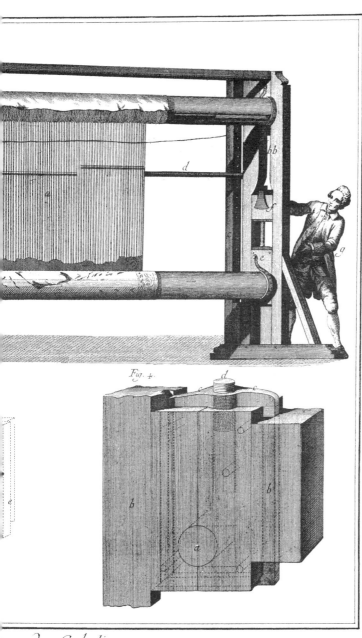

Fig. 4.

sse des Gobelins,

t avec deux Hommes seulement. Développement de cette Machine.

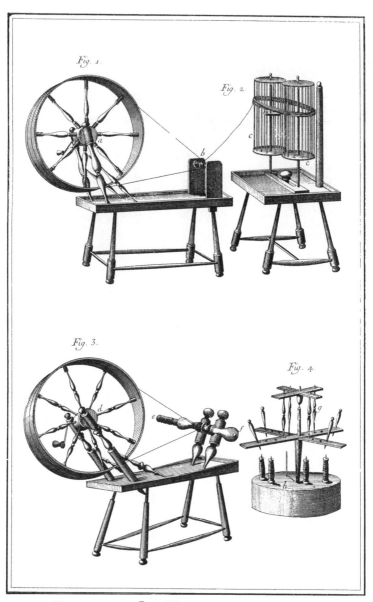

Tapisserie de Haute Lisse des Gobelins,

Rouets pour les Laines et les Soyes

수기 고블랭 태피스트리

양모사 및 견사 감개

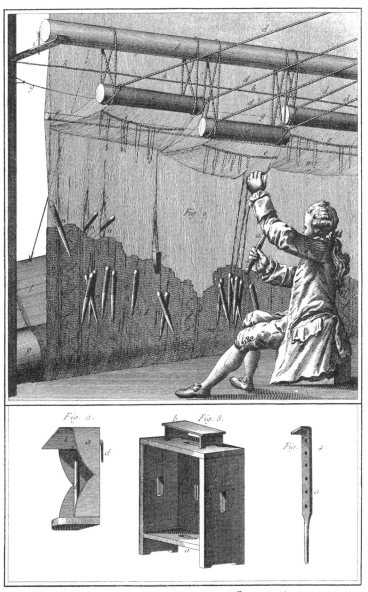

Tapisserie de Haute Lisse des Gobelins
Attitude de l'Ouvrier pour commencer l'Ouvrage.

수기 고블랭 태피스트리

작업을 시작하는 직공, 관련 도구 및 장비

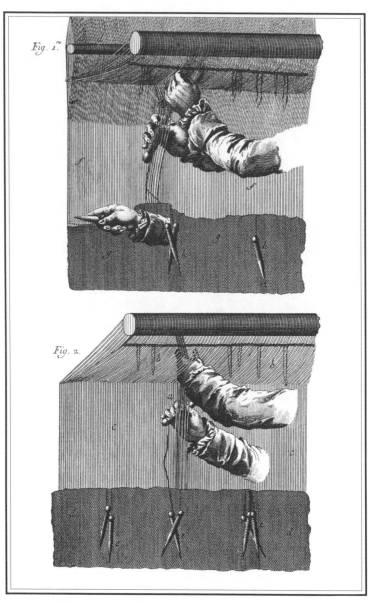

Fig. 1ʳᵉ

Fig. 2.

Tapisserie de Haute Lisse des Gobelins.
Service de la Broche.

수기 고블랭 태피스트리

북 조작

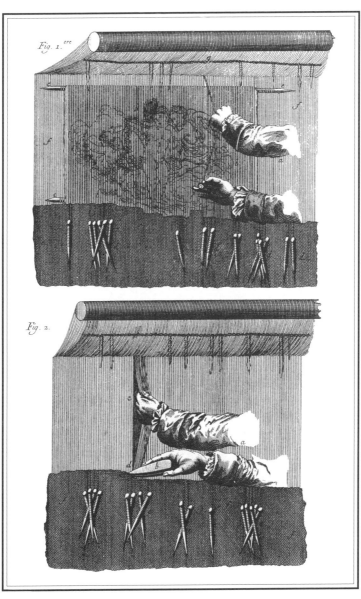

Tapisserie de Haute Lisse des Gobelins.
Tracé du Dessein et Service du Peigne.

수기 고블랭 태피스트리

도안 뜨기 및 빗질

2345

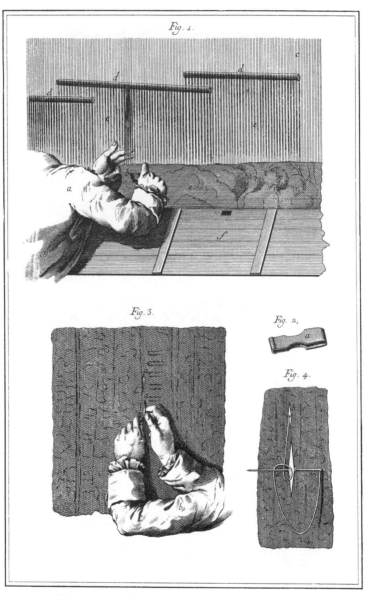

Tapisserie de Haute Lisse des Gobelins,
Service de la Pince et de l'Eguille.

수기 고블랭 태피스트리

집게로 실 조각을 제거하는 작업, 바느질

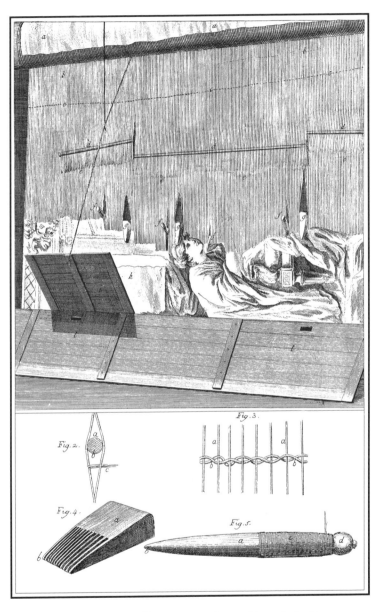

Tapisserie de Haute Lisse des Gobelins
Disposition d'une partie de Tapisserie faite à moitié et vue sur le Métier par devant.

수기 고블랭 태피스트리
작업이 반쯤 진행된 직기 위의 태피스트리, 작업 도구

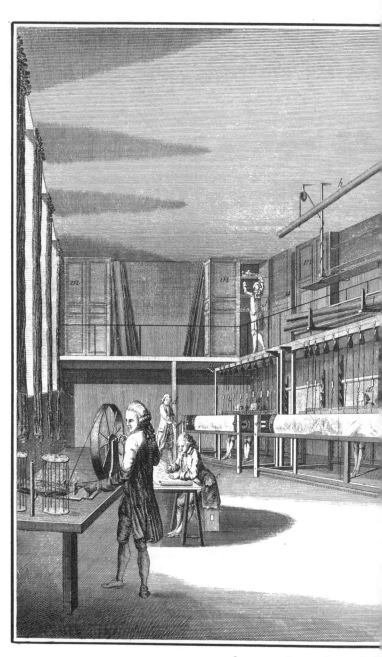

Tapisserie de Basse Lisse des Gobelu

횡기 고블랭 태피스트리

수평 직기로 태피스트리를 짜기 위해 다양한 작업에 종사 중인 직공들 및 공장 전경

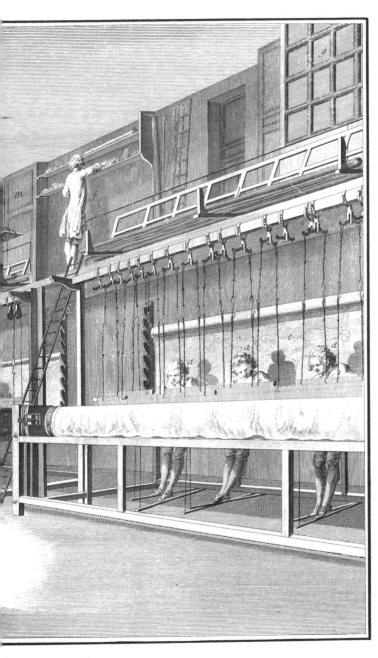

différentes Opérations des Ouvriers emploiés à la Basse Lisse

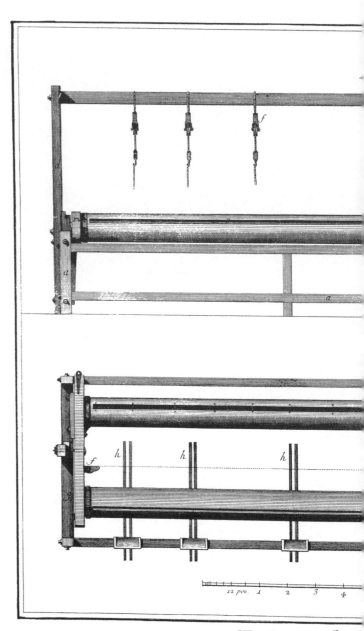

Tapisserie de l

Plan et Elévation du Metier de .

횡기 고블랭 태피스트리

보캉송이 고안한 직기 입면도 및 평면도

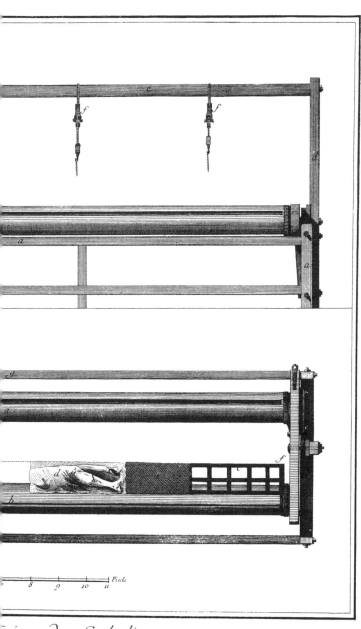

8 9 10 11 Pieds

Lisse des Gobelins,

e de la composition de Mr. de Vaucanson.

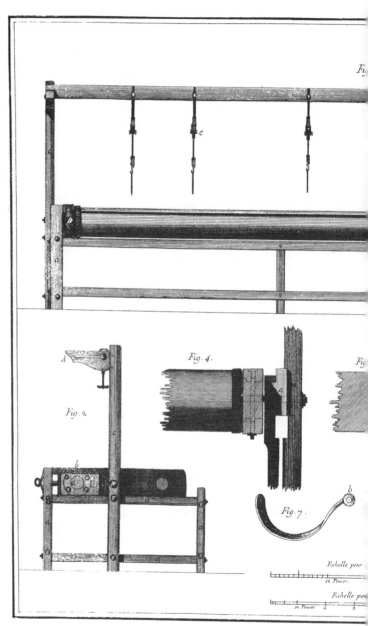

Fig. 4.

Fig. 2.

Fig. 7.

Tapisserie de Ba

Elévations et proportions géométrales,

횡기 고블랭 태피스트리

직기 입면도, 단면도 및 상세도

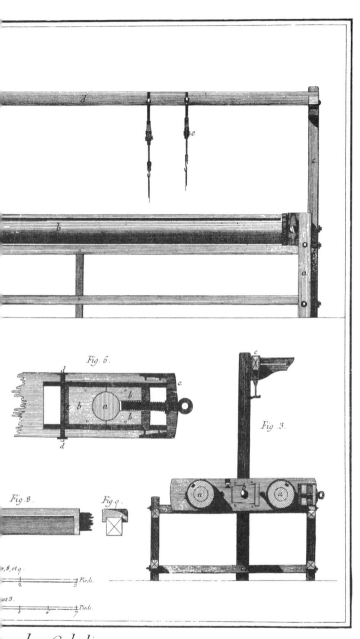

Fig. 6.

Fig. 3.

Fig. 8.

Fig. 9.

e des Gobelins,
éveloppemens du Metier de Basse Lisse

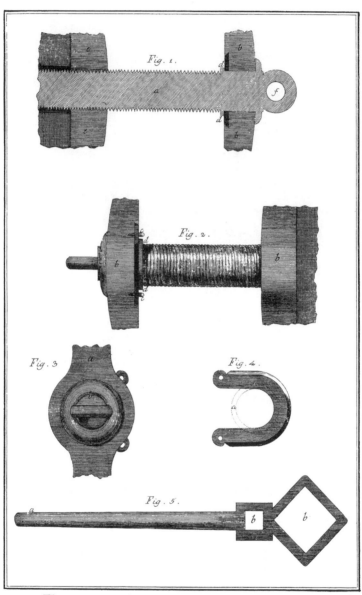

Tapisserie de Basse-Lisse des Gobelins,
Coupe de la Vis de la Jumelle et Développemens.

횡기 고블랭 태피스트리

직기 상세도

2354

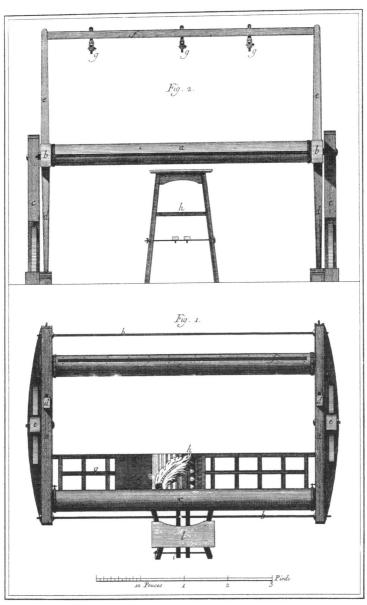

Tapisserie de Basse-Lisse des Gobelins,
Plan et Elévation du petit Metier pour les jeunes Eleves

횡기 고블랭 태피스트리

견습공용 소형 직기 입면도 및 평면도

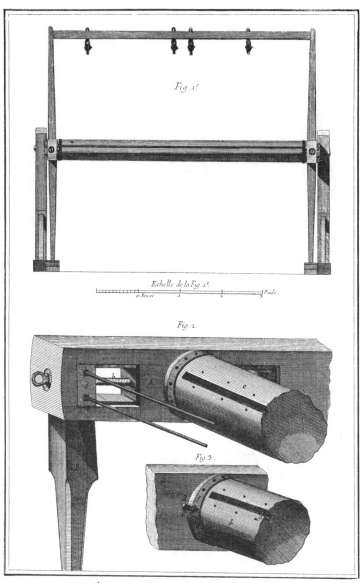

Fig. 1.

Echelle de la Fig. 1.

Fig. 2.

Fig. 3.

Tapisserie de Basse Lisse des Gobelins, Elévation Géométralle du petit Metier du coté de la Jumelle et Vue perspective de la partie du Coteret qui porte la Jumelle

횡기 고블랭 태피스트리

소형 직기 입면도 및 상세도

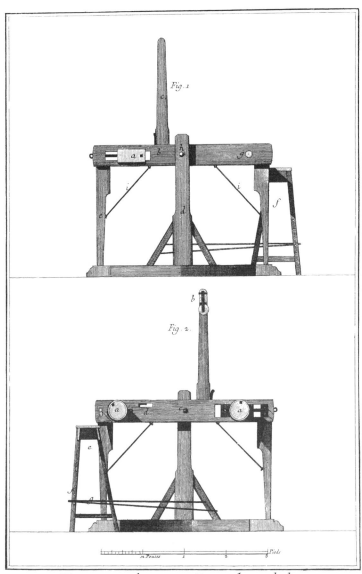

Tapisserie de Basse Lisse des Gobelins ,
Élévation Latéralle et Coupe Géométralle du petit Metier pour les Jeunes Eleves .

횡기 고블랭 태피스트리

소형 직기 측면 입면도 및 단면도

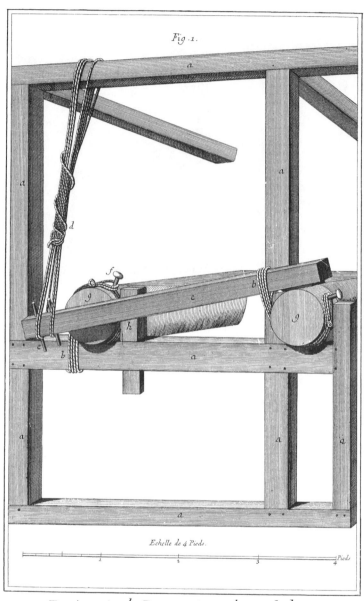

횡기 고블랭 태피스트리

당김 레버를 이용한 재래식 롤러 고정법

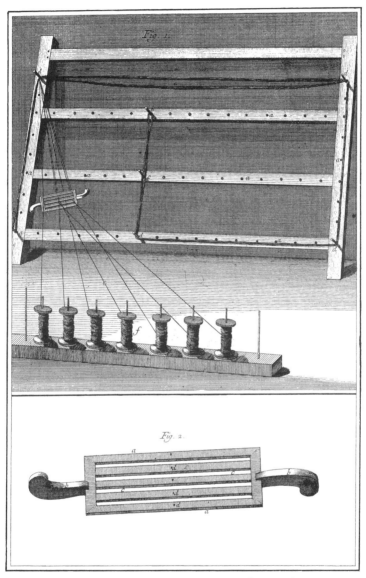

Fig. 1

Fig. 2

Tapisserie de Basse Lisse des Gobelins,

Proportions et Service de l'Ourdissoir, et Outils pour les fils de croisure de l'Ourdissage

횡기 고블랭 태피스트리

정경기 및 관련 도구

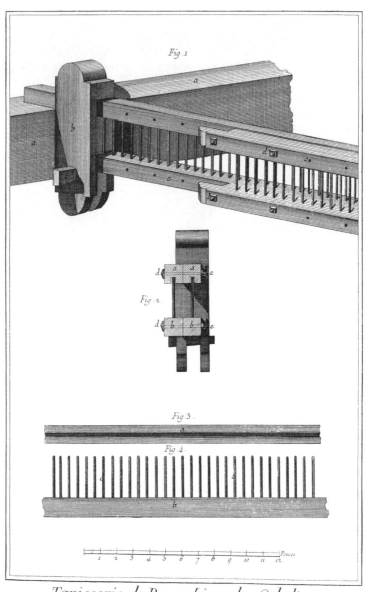

Tapisserie de Basse Lisse des Gobelins,

Proportions Géométralles, Coupe et Perspective du Vautoir ou Rateau des petits Metiers pour les Eleves

횡기 고블랭 태피스트리

견습공용 소형 직기의 바디 사시도, 단면도 및 입면도

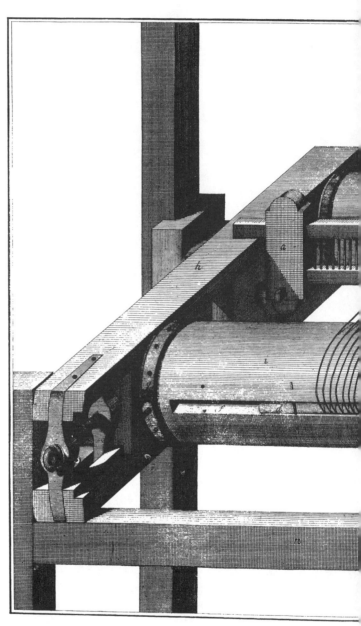

Tapisserie de Ba

Vue perspective du Rateau ou Vautoir du grand Metier c

횡기 고블랭 태피스트리

살의 틈마다 날실을 꿰어 분리시키는 대형 직기의 바디 사시도

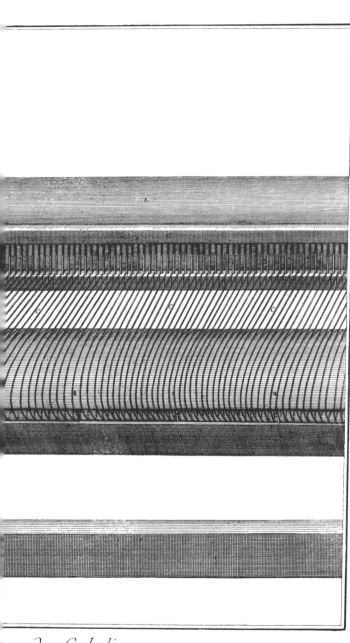

...se des Gobelins,

...ec l'Opération des fils de Croisure entre chaque dent...

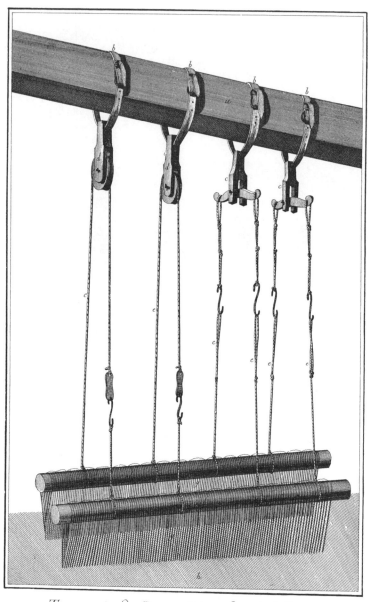

Tapisserie de Basse Lisse des Gobelins,
Service des Sautriaux ordinaires et avec les Pouliés.

횡기 고블랭 태피스트리

잉앗대 매다는 장치

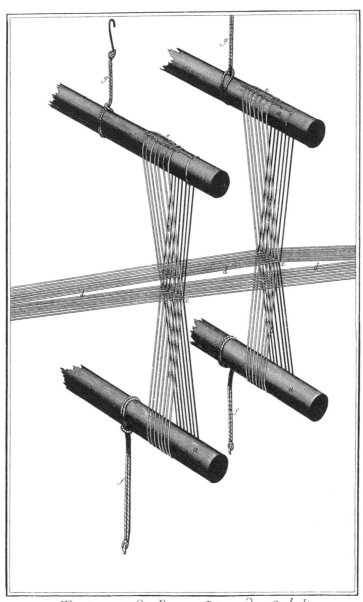

Tapisserie de Basse Lisse des Gobelins
Construction des Laines et Fils de Croisure pour le passage de la Flute

횡기 고블랭 태피스트리

북을 통과시키기 위한 개구의 형성

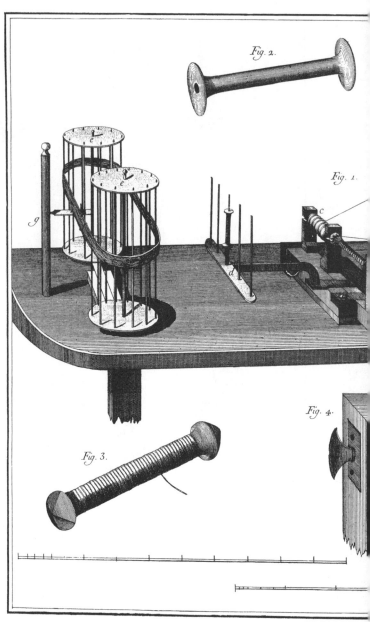

Tapisserie de Basse Lisse des Gobelins,

횡기 고블랭 태피스트리

씨실을 보빈 및 북에 감는 장치

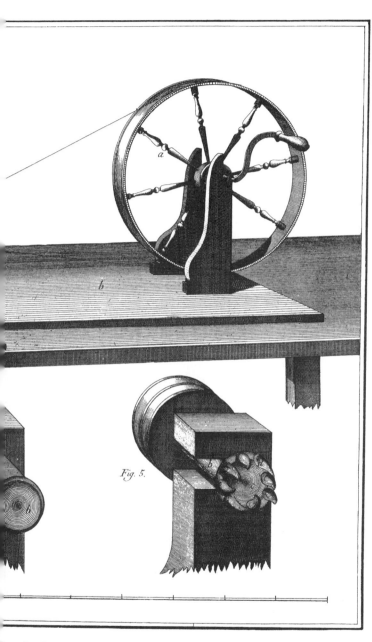

Fig. 5.

Devider les Laines sur les Bobines et sur les Fluttes, et Développemens.

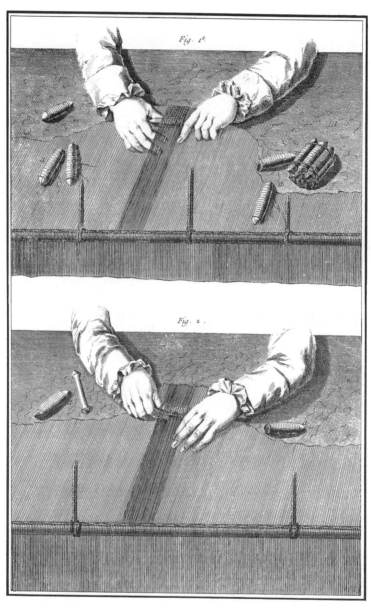

Tapisserie de Basse Lisse des Gobelins,
Le passé et le repassé de la Flute dans les Fils des croisures.

횡기 고블랭 태피스트리
날실의 틈으로 북을 왔다 갔다 하는 작업

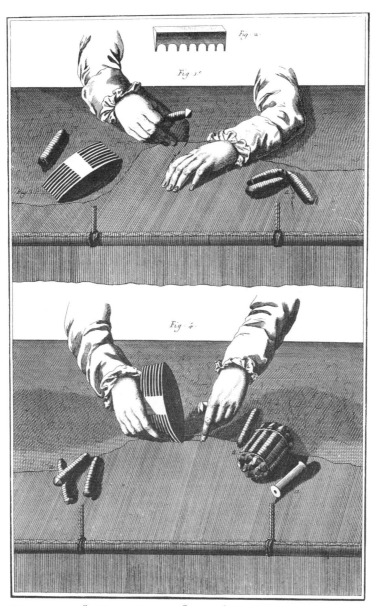

Tapisserie de Basse Lisse des Gobelins, l'Operation de serrer avec l'ongle trois fils de couleurs pour le nuancé, et l'Operation d'achever de serrer l'ouvrage avec le Peigne

횡기 고블랭 태피스트리

음영을 주기 위해 세 가지 색의 실을 손톱으로 촘촘하게 모으고, 빗을 이용해 마무리하는 작업

Fig. 1.

Fig. 2.

Tapisserie de Basse Lisse des Gobelins,
l'Opération de reprendre les relais et de former le las ou nœud qui joint les couleurs.

횡기 고블랭 태피스트리

틈을 손질하고, 서로 다른 색의 실을 이어 붙여 매듭을 만드는 작업

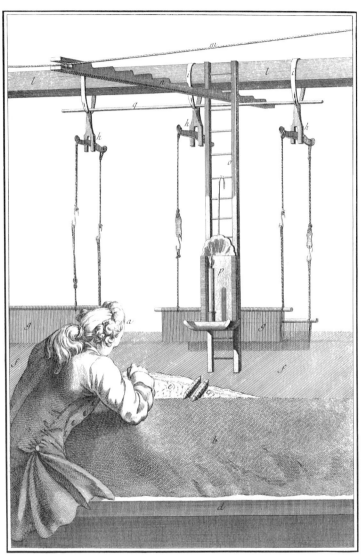

Tapisserie de Basse Lisse des Gobelins,
Ouvrier qui travaille à la lumiere.

횡기 고블랭 태피스트리

촛불을 밝히고 작업을 하는 직공

백과전서 도판집

초판 2017년 1월 1일

기획: 김광철
번역 및 편집: 정은주
아트디렉션: 박이랑(스튜디오헤르쯔)
디자인 협력: 김다혜, 김영주, 박미리

프로파간다
서울시 마포구 양화로 7길 61-6(서교동)
T. 02-333-8459 / F. 02-333-8460
www.graphicmag.co.kr

백과전서 도판집: 인덱스
ISBN: 978-89-98143-41-1

백과전서 도판집 I
ISBN: 978-89-98143-37-4

백과전서 도판집 II
ISBN: 978-89-98143-38-1

백과전서 도판집 III
ISBN: 978-89-98143-39-8

백과전서 도판집 IV
ISBN: 978-89-98143-40-4

세트
ISBN: 978-89-98143-36-7 04600

Recueil de planches, sur les sciences, les arts libéraux,
et les arts mécaniques, avec leur explication.

Published in 2017

propaganda
61-6, Yangwha-ro 7-gil, Mapo-gu, Seoul, Korea
T. 82-2-333-8459 / F. 82-2-333-8460
www.graphicmag.co.kr

ISBN: 978-89-98143-36-7

Printed in Korea